아시아로 통하는 문화

아시아로 통하는 문화

아시아문화중심도시를 향한
담론과 실행과정의 기록

아시아문화중심도시 추진단장
이병훈

열화당

도판 제공
앞의 숫자는 페이지임.

37, 40	성남훈
44, 73	민병훈
56, 78	문화체육관광부
75	뤼징런
94	오종찬
246	산리오サンリオ (왼쪽 위)
246	디즈니Disney (왼쪽 아래)
246	아이코닉스엔터테인먼트 · 오콘 · EBS · SK브로드밴드 (오른쪽)
270	박명래

상상조차 못 한 길이 열린다

문화로 흘러넘칠 광주, 그리고 아시아

공자孔子가 책을 묶은 가죽끈이 세 번이나 닳아 없어질 때까지 읽고 또 읽었다는 『주역周易』의 「계사繫辭」전에는 "궁즉변 변즉통 통즉구窮則變 變則通通則久"라는 말이 나온다. "궁극에 이르면 변화하게 되고, 변화하면 통하게 되며, 통하면 오래간다"는 의미다. 지속가능성sustainability을 유지하기 위해서는 끊임없이 소통하고 융합해야 한다는 것, 소통과 변화 속에 진정한 항상성이 유지된다는 의미일 것이다.

세상과 삶의 이치를 꿰뚫은 『주역』의 이 가르침은 문화에도 그대로 적용된다. 문화란 어느 한 시대에, 한 지역에 고착되거나 갇혀서는 안 된다. 문화는 시대를 넘고 지역을 넘어 흐를 때 비로소 그 생명력을 유지할 수 있다. 궁극에 이르렀을 때 거기에서 멈추지 않고 새롭게 변화하고 소통하는 것이야말로 문화의 건강성과 다양성을 유지할 수 있는 힘인 것이다.

아시아문화중심도시 조성사업에 몸담았던 지난날들은 광주光州의 변화, 그 길을 모색한 시간이었다. 그 변화의 가능성을 탐색하고, 변화의 방식을 찾아내고, 변화의 힘을 구체화시키는 일이 지난 수년간 내가 해 온 일이었다. 광주를 끊임없이 변화하고 소통하게 하여 궁핍하고 막힌 상태가 없도록 새롭게 창조하는 것, 그것은 시대가 요구하는 절체절명의 소임과도 같았고, 전력을 다해 볼 만한 가치가 충분한 실현가능성 있는 꿈이

기도 했다. 누가 뭐라 해도 대한민국의 문화적 불씨를 지닌 곳은 광주이고, 광주에서 발아된 꿈은 한국을 넘어 아시아로 흘러넘칠 것을 믿었기 때문이다.

처음 이 길로 들어서려 했을 때 고생길이 너무 빤한 자리가 아니냐며 만류하는 이들이 있었다. 광주에는 주장만 있고, 자기 목소리에 책임지는 사람이 별로 없다고들 이야기했다. 하지만 내게는 보이는 길이 있었다. 문화는 흐르는 것이다. '사람을 품고 시대를 품을 만큼 문화행정의 틀을 넓힌다면 광주의 길이 세계의 길과 통하겠구나' 하는 생각이 들었다. 더구나 자기 지역 발전만을 강조하는 소소한 꿈이 아니었다. 아시아문화중심도시는 결코 광주만의 것이 아닌, 광주와 아시아가 함께 소통하며 문화를 통해 여는 더 큰 길, 서구의 그늘에만 있었던 아시아 문화의 르네상스를 여는 참으로 아름답고 절절한 꿈이었다.

더욱이 그 길에는 광주의 미래가 있었다. 세계 경제의 중심축은 점차 인적 자본을 토대로 한 '창조경제creative economy'라는 새로운 패러다임으로 이동하고 있다. 공장이 아니라 테마파크 하나가 더 많은 고용창출을 해낸다는 것은 이미 시대의 상식이 되어 가고 있다. 2014년 문을 열 아시아문화전당을 중심으로 성장한 문화예술 콘텐츠는 광주를 비롯한 한국의 산업구조에 영향을 미칠 것이다. 전당의 브랜드 가치가 높아질수록 광주의 가치도 달라질 것이다.

시설 중심이 아닌 콘텐츠 중심으로 건설되고 운영될 '문화전당'은 국적·인종·예술장르를 초월한 문화예술 자원과 기술 및 노하우에 기반을 두고 있다. 서로 다른 국적과 문화를 가진 사람들이 한데 모여 만들어내는 문화적 활력은 국가간, 문화간 이해를 증진시키는 윤활유로 작용할 것이다. 교류와 소통에 기반을 둔 창조 공간, 다양한 문화가 상호 융합하고 나누는 네트워크형 문화도시는 문화산업과 연결되어 경제와 문화의

시너지 효과를 도모할 수 있다.

하지만 이토록 선명한 꿈을 지니고 걸어온 길은 아득했다. 모두가 생각이 달랐고, 극단에서 극단으로 흐르는 생각들을 큰 흐름으로 모아 가는 일은 생각보다 쉽지 않았다. 그 사이에 정권이 바뀌었고, 정부와 지자체는 소통되지 못했다. 막대한 돈이 들어가는 사업에 대한 우려들이 곳곳에서 표출됐다. 조성위원회 폐지론이 나왔고, '전남도청 별관 철거' 문제는 광주를 내부로부터 균열시켰다. '문화전당' 공사는 기약 없이 지연됐고, 개관은 계속 뒤로 미뤄졌다.

날마다 사표를 낼 각오로 현장과 중앙정부를 오갔다. 정치적 노림수를 두고 방관하는 이들, 절차와 합의를 순식간에 뒤엎는 주장들, 흑백논리 속에 택일만을 강요하는 극단적 대립이 반복됐다. 오랜 역사 속에 깊이 움터 온 문화와 전라도의 정으로 일이 풀릴 것이라는 나의 믿음이 때론 흔들리기도 했다.

하지만 사막을 건너는 낙타처럼 모래바람 속을 묵묵히 걸어야 했다. 2007년 기준으로 볼 때, 이 사업이 제대로 자리를 잡는다면 십일만 명의 고용창출이 가능하며 8조 7000억 원에 달하는 경제효과가 발생한다. 물론 문화콘텐츠와 관광을 연계시킬 때, 이 수치보다 훨씬 더 큰 효과가 기대된다. 또한 아시아 모든 나라와 연계되는 글로벌 사업의 기반이 조성된다. 수치적 계산을 넘어서 아시아가 공생공존하는 새로운 길이다. 다만 롤 모델이 없기에 이 사업을 놓고 꾸는 꿈이 다를 뿐이다. 천 개의 고원, 만 개의 고원이 존재하는 길이기에 힘이 들지만, 그만큼 깊고 풍부하며 아름다운 길인 것이다.

어쩌면 나는 상상조차 못 한 길을 가고자 하는지도 모르겠다. 공공성과 수익성을 동시에 만족시키는 '문화전당', 오일팔이라는 역사와 문화라는 미래가 공존하는 도시, 텅 비어 있으면서도 가득 차 있고, 뚜렷하게 광주

이면서도 풍요로운 아시아의 도시, 모두가 시민이면서 예술가인 도시, 제
각각 자유로우면서도 따뜻한 공동체인 도시를 꿈꾼다. 무엇을 위해서 다
른 무언가를 포기하는 도시가 아니라, 모든 가치들을 아우르는 도시, 사
람이 역사를 지탱하고 역사가 문화를 태동시키는 도시, 그 길은 불가능했
던 것이 아니라 상상하지 않았을 뿐이라는 것을 지금 나는 알 것 같다. 이
책은 바로 그 길, 상상조차 하지 못했던 그 길을 가는 지도인 셈이다.

2011년 12월
이병훈李炳勳

A Summary
Culture Road to Asia

Asia's attempts to define itself eventually culminates into looking at Asia through the eyes of Asia, a finding legitimate in every way at our post–modern times. The basic proposition of modern scientific civilization, grounded in materialistic world view, is that matters are in isolation, hence, men are detached from nature and the spirit and the matter exist in duality. This belief fundamentally opposes the holistic world view of interconnectedness and oneness. All created matters are in contention with one another and exist in independent forms, instead of being in a harmonious arrangement to survive as a whole. With such philosophy began the many global issues pertinent to the environment, society, religions and wars.

A typical Asian philosophy has evolved around the notion of coexistence: one is defined by its relation to others, in other words, within a network system of relationships. Skewed judgments are rejected. One is not above or below others, or entirely good or bad in this system. It is all about coexistence. The singularly most striking difference between Asia and the West lies in Asia's particularly firm belief in coexistence. Men and nature, you and I, all coexist. In addition, the notion of coexistence refers not to "competitive coexistence," but to a

"mutual coexistence." Therefore, it must entail respect for one another: recognizing the differences and embracing them is a virtue. Coexistence does not tolerate placing one above another, and one's existence is not defined for "a specific person" or for "a specific purpose." Therefore, in this 21st century's "age of culture," there is every reason to be in a desperate need for the Asian way of thinking and perspective.

"Diversity," is Asia's most distinctive cultural trait. Various modes of production, religions and thought systems of Asia have parented numerous region–specific lifestyles and esthetics. Such is precisely the embodiment of Asia's true value– "surviving as a whole by coexisting in diversity."

The launching of Gwangju as the hub city of Asian culture was inspired by Asia. Asia's holistic mindset, cultural diversity, and the esthetics of coexistence provide the very basis for the development of the hub city of Asian culture. Culture is the medium for restoring human life, reinforcing humanism to embrace differences, to understand the coexistence of nature and men and help them stay in an ecologically healthy relationship. In other words, Gwangju's mandate to grow as the hub city of Asian culture is to achieve humanity's coexistence and coprosperity through culture by making the best out of the endless potential Asia has to offer.

But, first, a new vision is necessary for Asia. The gods, men and nature have long existed side–by–side and many lives adrift, back and forth between settling down and being on the move. Innumerable diasporas, modes of production and habitation had existed. And they were not diachronic, evolving over time in a linear pattern. Rather, they

were synchronic in the sense that the past–present, science–wizardry, and art–technology existed in relativity. This era calls for consilience and synaesthesia, away from the mechanical approach to cognition. In the contemporary era of culture, Asia is gathering its diverse cultural resources, as well as fusing scientific technology, humanities, and arts, to draft another message of hope to humankind. And the hub city of Asian culture is in position on the new starting line.

Gwangju, the hub city of Asian culture, shares Asia's painful history of modernization. It not only stands for countless accounts of agonizing liberation movements attempting to escape modern imperialism but even today lives with the deep cuts left by the 5 · 18 Gwangju democratization uprising–the memories of the burning aspiration and losses of lives for democracy, and the bloody aftermaths. It is a common experience to most of Asia and thus is all the more reason to step up and come together under a common goal–to elevate the lessons of the painful past into a universal value for all humanity. Universal values will take the shape of culture and will serve as assets shared by the world.

The idea of hub city of Asian culture is to use cultural diversity and creativity as enablers of exchanges and communication to ultimately move cities forward. It will promote the circulation of cultural creation, exchanges and sharing whereby various resources will be incorporated to add a culturally significant layer to the life of the citizens, the urban environment, and to urban environment development. Furthermore, Asians' sense of ownership and voluntary participation will turn the city into a cultural hub city for Asia and the rest of the world to engage in mutual cultural exchanges. Last but not least, the hub city of Asian culture will demonstrate its leadership in pan–Asian growth by inputting

Asian cultural resources as ingredients for competitive cultural contents development and distribution.

More specifically, the policy objective of the hub city project are: the city of Asian cultural exchanges, city with a futuristic culture–based economy, and the city of Asian arts and peace.

The essential part of the hub city project is to invigorate cultural activities by facilitating connection between the Asian Culture Complex (ACC)–the entire Gwangju, the complex–individual Asian countries, and between cultures. Simply but, the hub city will be the gateway for all Asian cultural exchanges, or, the "cultural window." It will take on the role of communication and exchange highway for Asian cultures as Asian culture hub. Here, hub connotes a platform, or a terminal, for exchanges and communication rather than a cultural hegemony. Pre–requisites to success are understanding and respect for other regional cultures, multiple endeavors and institutional improvement to tear down barriers, infrastructure building, and network building through exchanges.

The nucleus of the hub city of Asian culture project is the ACC. The ACC is designed to serve as the power plant to enable the culture hub to go into operation by combining cutting–edge ICT and cultural infrastructure. In easier terms, the ACC will be the "home for all Asians" also open to the entire world, where pan–Asian growth is pursued by shaping Asia's identity and sharing the spirit of peace through Asian culture.

The ACC will be mandated to create, share, and provide training on

cultural contents through modern reinterpretation of Asian cultural resources. It will store archives of Asian cultural resources, apply the imagination of the liberal arts, artistic creativity, and the innovative interaction and interface technology of advanced science to the resources, in order to provide fresh cultural experiences and values for all cultural entities in the global village to share.

The ACC was designed with the title, "Forest of Light" in 2005. The sketch was a powerful reflection of the history and the significance of the location of Gwangju. The epicenter of the "5 · 18 Gwangju democratization movement" as well as the symbol of Korea's democratization where remains of the movement are still preserved, was selected for the ACC. To protect and preserve the remains, most of the new additions were built underground while public parks were to surround the remains. Constituting the ACC are the Asian Resources Pavilion, the Friendship Pavilion, the Creativity Pavilion, the Children's Pavilion and the Art Theaters–the future sites of molding Asian fables, folklores, religions, music and cuisines for cultural contents development and distribution, R&D, exchanges, creation and sharing.

The ACC, as the central facility in the hub city of Asian culture project, will position itself as the primary cultural space that provides citizens the opportunity to incorporate sharing cultural experiences and improving cultural literacy in everyday life. All in all, the ultimate goal is to establish a virtuous circle of cultural creativity. The culture of the urban residence will proliferate through the ACC, or be integrated and circulated to form a community. This will push monetizing on the urban culture for economic benefits, further build on the creativity of the residence, promote contents R&D, which in turn will return and distribute the output throughout the

city. The mechanism will provide the power for the entire city to briskly engage in the creative business as well as the platform of production and distribution of the end results.

The hub city of Asian culture will come with zones dedicated to assist the city carry out its cultural functions. As layovers between the ACC and the residents, each cultural zone will support the fiery release of cultural energy and serve as the crucial infrastructure in providing essential cultural programs for residents.

차례

제1장 아시아와 아시아 문화

제2장 도시문화에서 문화도시로

제3장 아시아문화중심도시

프롤로그

아시아의 보편성과 개별성

우리가 아는 아시아는 무엇인가

아시아를 생각한다. 아니, 아시아의 시작과 끝이 어딘지 알 수 없으니, 사실 '생각한다'기보다 '상상한다'가 더 적절한 말일지 모르겠다. '아시아'를 말벗으로 삼고 살아온 지 수년이 되었지만, 아시아는 그리 간단하게 잡히는 크기가 아니었다. 아시아를 한정된 개념으로 접근하는 것 자체가 어리석은 일이기 때문이다.

아시아문화중심도시 조성사업에 몸담아 오는 동안 깨달은 것이 있다. 많은 이들이 '아시아'를 이야기하지만, 사람들이 말하는 아시아는 모두가 다르다. 이 세상에는 천 개의 아시아, 만 개의 아시아가 존재한다. 아시아에 대한 수없이 다른 상상과 관점들은, 마치 프랑스의 사회학자이자 철학자인 질 들뢰즈Gilles Deleuze와 펠릭스 과타리Felix Guattari가 이야기한 '천 개의 고원'과도 같다. 모든 문화가 저마다 독립적인 세계를 가진 천의 고원이기 때문이다.

제각각의 아시아

생각해 보라. 누란樓蘭의 황량한 바위산 모래벌판에서 동굴 속 벽화를 본 사람은 바람과 햇빛으로 메마른 아시아를, 인도네시아 수상민족水上民族들이 물에 떠다니는 밭을 일구는 모습을 본 생물학자는 아시아의 풍부한 생산수단을 먼저 언급할 것이다.

끊임없는 분쟁을 겪고 있는 파키스탄이나 중동 지역의 피비린내 나는 전쟁을 목도했다면 당신은 아시아인의 호전성에 대해 이야기하게 될 것이며, 해탈의 경지를 향해 피안彼岸의 지고지순함을 찾아가는 티베트 승려들 앞에서는 인간 존재의 소중함과 무상함을 동시에 느끼게 될 것이다.

이 모든 것들이 우리가 제각각 알고 있는 아시아다.

이렇듯 아시아를 안다고들 말하지만, 그렇기 때문에 아시아는 그 누구도 온전히 알지 못한다는 역설이 존재한다. 당신이 느낀 아시아가 틀리다고 말할 수 있는가. 혹은 내가 본 아시아가 확실하고 유일하다고 말할 수 있는가. 아시아 사람의 성격은 이러이러한 것이라고, 아시아의 문화는 바로 이러한 것이라고 확언할 수는 있다. 하지만 그것은 그저 당신이 만나고 느꼈던 아시아의 한 작은 편린에 불과하다. 그건 오로지 당신이 대면했던 아시아, 당신이 그 순간에 얻어낸 아시아에 관한 소소한 느낌의 조각일 뿐이다.

오리엔탈리즘과 옥시덴탈리즘을 넘어

학자들의 대다수가 인정하듯, 아시아를 '아시아'라고 부르게 된 데에는 서구인들의 왜곡과 편견이 상당한 역할을 했다. 아시아를 열악하기 그지없는 비문명의 세계로 설정하고, 그에 대한 우월적 입장으로서 서구를 상정하려 했던 서구적 시각의 모순은, 역설적이게도 서구의 학문체계 속에

서 밝혀진 바 있다.

미국의 문명학자인 에드워드 사이드Edward W. Said는 1978년 『오리엔탈리즘Orientalism』이라는 문명 비평서를 통해, 서구 국가들이 비서구 사회를 지배하고 식민화하는 과정에서 동양에 대한 왜곡된 인식과 태도를 어떻게 형성하고 확산시켜 왔는가를 분석하면서, 동양이 비합리적이고 열등하며 도덕적으로 타락되었고 서양은 합리적이고 도덕적이며 성숙하다는 인식은 서구 제국주의 국가들이 동양 지배를 정당화하기 위한 허구적 논리였다고 일갈하고 있다.

인도 캘커타에서 태어나 현재 미국 콜롬비아대학의 비교문학 연구교수로 재직 중인 우리 시대의 가장 영향력 있는 문화비평가 가야트리 스피박Gayatri C. Spivak은, 『다른 여러 아시아Other Asias』 등의 저서를 통해 서구의 권력과 이익에 따라 구성되고 배열되며 호명되는 아시아의 특정 부분을 아시아라고 생각하는 태도를 통렬히 비판한 바 있다. 또한 동양인들의 눈에 의해서 왜곡된 서양에 대한 인식을 가리키는 옥시덴탈리즘occidentalism에 대한 논쟁도 본격화했다.

독일의 사회학자 안드레 군더 프랑크Andre Gunder Frank는 그의 저서 『리오리엔트ReORIENT』에서, "유럽은 아시아 경제라고 하는 열차의 삼등칸에 달랑 표 한 장을 끊고 올라탔다가 얼마 뒤 객차를 통째로 빌리더니, 19세기에 들어서는 아시아인을 열차에서 몰아내고 주인 행세를 하는 데 성공했다"는 표현으로 아시아와 서구사회의 관계를 새롭게 조명할 것을 주문한다.

그들은 무엇을 이야기하고자 하는가. 한마디로 요약하면 그동안 아시아를 바라보던 눈으로는 진정한 아시아를 볼 수 없다는 것이다. 이제 아시아를 보는 진짜 눈, '서구의 눈'이 아닌 '아시아의 눈'이 필요하다는 것이다.

아시아에 관한 성찰, 서구중심주의의 극복

아시아의 근대화 과정

사실 서구가 아시아를 본격적으로 지배하기 시작한 것은 제국주의가 팽창되던 19세기 중반 이후부터 20세기 초반까지 약 백여 년 정도이다. 아편전쟁과 난징학살, 시크교도와 이슬람교도 간의 폭동 등 뼈아픈 사건들이 아시아 도처에서 벌어졌고, 아시아 전 지역에서 수탈과 착취, 그리고 그로 인한 디아스포라Diaspora가 일상적으로 양산되었다.

　뿐만이 아니었다. 아시아는 서구적 보편주의와 합리주의의 틀에 맞춰 강압적으로 진행된 서구 문명화 과정을 겪는다. 일본의 경우, 메이지유신 明治維新 초기에 후쿠자와 유키치福澤諭吉 같은 맹목적 서구지상주의자들이 득세하면서, 자국의 모든 전통적 습관을 버리고 가능한 한 철저하게 서구화하는 것을 근대화의 일차적 목표로 삼기까지 했다. 일본처럼 자발적이든 강제적이든, 아시아는 제국주의 열강들의 입김과 압력에 스스로를 버리고 서구의 옷을 입기 시작할 수밖에 없었다.

공동체의 붕괴

근대성modernity은 17세기 계몽주의의 등장 이래 근대사회의 발전과정을 통해 이룩된 서구사회의 정치적 경제적 문화적 변화과정을 아우르는 말이다. 신神 중심의 사회에서 인간의 이성과 합리성을 바탕으로 구현되는 사상과 체제로, 인간성 회복과 시민 중심으로의 진보야말로 근대성의 핵심이라 할 수 있다.

　하지만 아시아의 근대화, 아시아의 근대성은 서구의 도움을 받아 이뤄진 산업화, 자본주의화에 다름 아니다. 서구의 근대가 인간중심주의를 표방하며 진행된 반면, 아시아의 근대화는 오히려 탈인간주의의 양상마저

띤다. 과학기술에 대한 맹신, 난개발과 환경 파괴, 자본 중심의 물신주의 등 아시아가 앓고 있는 많은 문제들은, 이식된 서구 일변도의 근대화가 남긴 후유증이다.

물론 구습의 탈피, 빈곤에서의 해방 등 성과를 부인할 수는 없을 것이다. 하지만 그러한 성과들과 동시에 엄청난 변화의 대가를 비용으로 치러야 했다. 그 대표적인 것이 바로 팽창되고 집중된 아시아의 대도시들이다.

경제구조와 사회구조가 달라지면서 아시아 국가들은 전통적 생산방식에 기반을 두었던 삶의 방식을 버리게 된다. 대가족 제도가 붕괴되고, 공동체 사회가 해체됐다. 산업사회의 여파로 중국·한국·인도 등 주요 아시아 국가들에는 사람들이 엄청나게 몰리는 대도시들이 새로이 탄생한다. 삶의 방식이 바뀜에 따라 생소하고 낯선 삶터로 내몰리는 기현상이 가중되어 나타난 모습이었다. 그렇게 극심한 상실과 변화의 19세기와 20세기를 아시아는 거쳤다.

아시아성의 복원

그렇다면 변화된 환경 속에서 아시아는 21세기를 어떻게 헤쳐 갈 것인가. 무엇을 통해 지난 세기 동안 겪었던 상실과 변형, 왜곡의 상처를 극복할 것인가. 과연 지난 세기 동안 아시아는 송두리째 궤멸되어 버린 것인가. 21세기를 맞는 아시아인들이 가장 깊이 던져야 할 의문들은 바로 이것일지 모른다.

다행스러운 것은 아시아의 생명력이다. 서구에 의한 단절과 훼손 속에서도 유장한 인과의 흐름으로 진행되어 온 아시아가 통째로 날아가거나 무력해질 수는 없었을 것이다. 더구나 아시아는 서구와 같이 단일한 사상과 철학으로 통합된 적이 한 번도 없는 거대한 개별의 우주였다. 그러니

아시아의 도처에는 아직 지역의 문화가, 응당 있어야 할 문화적 다양성이 살아 숨 쉬고 있다.

더구나 서구사회의 합리주의·실증주의·과학주의는 수많은 한계를 노정하며 극복되어야 할 대상으로 분류되기에 이르렀다. 역사적 진보의 절대적 믿음이었으며 동시에 그 실천적 지평이던 서구 과학이 결코 인류의 희망이 될 수 없음을 여실히 깨닫게 된 것이다.

서구문명의 위기와 몰락의 징후가 곳곳에서 발견되면서, 많은 서구인들은 오히려 아시아 문화에 대한 경험을 동경하고 있으며, 아시아의 문화를 분절적이고 획일적인 서구문명의 대안으로 떠올리기 시작했다. 이러한 흐름 속에서 '문화적 다양성을 지켜 가는 일이야말로 세계의 건강함과 인류의 행복을 지켜내는 일'이라는 대의명제에 동의하는 문화다양성의 옹호론이 설득력을 얻기 시작했다.

일방적 경제구조를 막으려는 공정무역운동이 펼쳐지고, '착한 경제'를 모토로 하는 사회적 기업들이 속속 만들어지고 있다. 모든 지역의 경제가 더 이상 일방적인 자본화의 물살에 휩쓸려 가서는 안 된다는 인식과 이를 막기 위한 전 지구적 노력은, 서구 일변도로 흘러온 문명의 시계를 되돌려 놓기 시작했다.

중심 없는 중심의 지향, 아시아문화중심도시

그동안 한쪽으로 기울어 있는 문명의 균형추를 바로잡아, 보다 인간적인 발전, 보다 다양화한 세상, 중심 없는 중심을 지향하는 강렬한 문명의 욕구가 21세기를 휩쓸고 있다.

그러한 변화의 시작점에 '아시아문화중심도시 광주光州'는 놓여 있다.

어쩌면 이 프로젝트는 저 심연深淵의 아시아가 지닌 운명을 골수骨髓로부터 이어받은 것인지도 모르겠다.

역사의 굴절을 극복하고, 스스로가 지닌 문화적 다양성을 보존하고, 환경적으로나 경제적으로 또 사회적으로 지속 가능한 세상을 열어 가는 것이 21세기의 아시아가 걸어갈 운명의 길이라면, '아시아문화중심도시 조성사업'은 바로 그러한 아시아의 운명을 짊어지고 나갈 핵심적이며 가장 본질적인 프로젝트이다.

제각각 존재하는 아시아의 정체성을 바탕으로 '아시아다움'을 재현해 내는 무대이다. 또한 깊고 소중한 광주의 경험을 토대로 아시아와 아시아, 아시아와 세계를 소통시키고, 나아가 아시아와 문화와 광주를 이 시대의 새로운 중심, 중심 없는 중심으로 만들어 가야 하는 의미심장한 프로젝트이다.

어쩌면 이는 아시아의 운명이자 광주의 운명이며, 문화가 중심이 되는 이 시대의 부름인지 모른다.

제1장 아시아와 아시아 문화

현대의 과학문명은 모든 개체들이

서로 분리되어 있다는 것을 전제로 한다.

그 결과 인간은 자연으로부터 분리되고,

정신과 물질은 서로 이원적 형태로 존재한다.

모든 물질이 서로 관련되어 있어서

하나의 거대한 몸체를 이루고 있다는

동양의 전일적全一的 세계관과 근본적으로 대립된다.

오늘날 모래알처럼 흩어진 인간관계로서의

위험사회는 그 대표적인 것이다.

서세동점西勢東漸의 시대를 벗어나

다가올 21세기 동서융합東西融合의 시대,

아시아 문화는 오래된 미래이자 새로운 출구다.

아시아를 보는 눈

다시 아시아를 생각한다

세계가 다시 아시아를 보고 있다. 아니, 생각해 보면 아시아를 다시 본다는 그 말 자체가 귀에 설다. 아시아가 세상에 없었던 것도 아니고, 세상 바깥에 있는 외계의 땅도 아닌데, 무엇을 다시 본다는 것인가. 세계 칠십억 인구 중 칠십 퍼센트에 해당하는 오십억이 아시아에 살고 있으니, 아시아가 다른 유럽·미주·아프리카를 본다면 또 모를까. 그럼에도 불구하고 '아시아를 다시 본다'는 그 말에서 묘한 위안을 얻는 것은 또 무엇 때문일까.

아시아를 보기 위한 광주의 움직임이 본격화한 것은 지난 2006년, 쉰여덟 명의 학자들이 광주에 모여 아시아에 관한 주제를 놓고 벌인 열띤 토론의 장에서였다. 안드레 군더 프랑크Andre Gunder Frank를 비롯해 조엘 칸Joel S. Kahn 호주 라트로베대학 인류학과 교수, 사카이 나오키酒井直樹 미국 코넬대 교수, 최협崔協 전남대 인류학과 교수, 조명래趙明來 단국대 사회학과 교수를 포함하여 수많은 아시아 학자들이 「세계화 시대, 아시아를 다시 생각한다: 근대성과 삶의 방식Asia in a Globalization Era: It's Modernity and Way of Life」을 주제로 총 다섯 개 세션, 스물두 개의 꼭지로 나눠

어 진행된 심포지엄이 그것이었다.

이 심포지엄은 '아시아문화중심도시 조성사업'이 아직 그 틀을 온전히 갖추지 못한 상태에서 수많은 가능태를 놓고 어쩌면 반드시 거쳐야 할 과정이었는지도 모른다. 이 시기는 아시아를 대상으로 문화도시 광주 사업을 추진해야겠다고 덜컥 선언해 놓고 만방에 고하였음에도 불구하고 아직도 그 명암이 드러나지 않는 '아시아'에 대한 막막함, 가령 어디서부터 어디까지가 아시아인지, 무엇을 아시아라 해야 하는지, 그래서 아시아가 뭘 어째야 한다는 것인지가 도무지 손에 잡히지 않는 시기였으니, '아시아'를 말할 논의구조에 대한 갈증이 얼마나 컸겠는가.

그나마 이 심포지엄이 위안이 된 것은, 참여한 학자들이 이 분야의 세계적인 권위자들이었다는 점, 또한 심포지엄에서 다룬 내용이 보편주의에 대한 아시아적 배타성, 식민주의 이후 아시아의 정체성, 세계화에 대한 아시아 각 지역의 토착성 등을 근대기 광주가 가진 역사성과 관련지어 논의하는 것이었던 만큼, 사업의 초기에 논의되어야 할 인문학적 토대에 가장 가깝게 접근한 셈이 되었기 때문이다.

안드레 군더 프랑크는 이 심포지엄에 「종이 호랑이와 떠오르는 용: 21세기는 아시아의 시대」라는 제목의 논문을 보내 왔다.[1] 그는 경제에 대한 해박한 지식과 세계 문명에 대한 상황판단을 일찍이 그의 저서 『리오리엔트』에서 보여 준 바 있다.

유구한 역사 속에서 세계 문명의 주도권은 아시아가 쥐고 있었으며, 특히 1400년대에서 1800년대까지 아시아는 매우 융성한 지역이었음을 그는 『리오리엔트』에서 역설했다. 또한 서구문명이 아시아를 주도한 것은 최근 백 년 남짓의 역사일 뿐, 서구 중심의 사학적 맥락으로 보편화한 일반적인 역사의 시간보다 매우 짧다는 것을 강조해 왔다.

특히 세계의 경제권을 쥐고 있는 미국은 짧은 시간 내에 중국의 경제성

장에 의해 무너지고 그에 따라 세계경제는 급속히 재편될 것이며, 1990년대 '신경제'라는 이름으로 지칭되던 잘못된 미국의 번영, 흥청망청 춤을 추기 시작한 주식시장과 무역적자를 허용하는 클린턴B. Clinton 행정부의 실책, 해외 채무의 증가 등으로 인해 미국은 이미 '종이 호랑이'가 되었음을 말해 왔다.

그는 바야흐로 경제적 주도권이 이제 아시아로 급속히 재편될 것임을 주장했다. 물론 그의 논점이 경제적 상황을 중심으로 전개한 것이라는 사실, 따라서 사회 · 정치 · 문화 등의 상황을 모두 감안한 것은 아니라는 점을 감안하면, 그의 논지를 세계 전체의 변화 양상으로 받아들이는 것은 다소 무리가 따를 수도 있다. 그럼에도 불구하고 경제적 종속관계가 불러들이는 사회 · 정치 · 문화의 종속성에서 벗어나 새로운 아시아의 역사를 쓸 때가 왔다는 사실은 누구도 부정할 수 없는 흐름이 되었다.

아시아의 눈으로 본 문명과 존재

보다 근본적인 차원에서의 아시아에 관한 서양의 연구는, 이미 하버드 엔칭 연구소Havard Yenching Institute(1928년 설립)와 니담 연구소Needham Research Institute(1900년대 말 설립) 등이 주도한 것으로 보인다. 이 두 연구소는 각각 명문 하버드와 케임브리지에 그 소속을 두고 있고, 동양에 관한 연구를 실제로 주도하고 있다는 점에서 눈여겨볼 필요가 있다.

그동안 서구의 역사와 학문을 동양보다 우위에 두고 있거나 근대기 서구의 보편주의적 맥락에서 연구했던 동양학 분야 연구들을 뒤로하고, 이 연구소들은 보다 동양적 차원에서 동양을 바라보고 있다는 것이 한층 진일보한 차원으로 보인다. 이들이 주로 관심을 둔 것은 동양의 전승지식,

특히 전승의학傳承醫學에 대해서이다. 이른바 '신과학'이라는 입장에서 진행되는 이 연구들은, 동양의 '기氣'에 대한 연구와 같은 것들이다.

여기에서 신과학이란, 물질론적 세계관의 바탕이 된 고전적 역학의 틀이 상대성이론과 양자역학에 의해서 깨지면서 동양적 세계관과 결합하여 등장한 새로운 통합적 세계관의 바탕이 되는 학문으로서, 카오스이론, 가이아의 개념, 상온핵융합, 그리고 생태계의 자기조직이론 등을 지칭하는 것이다.

이와 유사한 개념이 아시아권에서는 예로부터 '기氣'라는 내용으로 알려져 온 것이다. 오늘날 서구에서 받아들이는 '기'의 개념은 만물이론의 핵심개념이 될 수 있으며, 단순히 양적 크기와 강약으로만 논의되고 있는 현대 물리적 에너지 개념과 달리 어떤 '특성을 지닌 에너지characteristic energy of Chi'로 정의된다.

그동안 비과학적인 것, 미신 등으로 치부되었던 것들이 최근 의학 분야와 과학 분야에서 속속 그 가능성이 확인되면서 매우 중요한 연구대상으로 떠오른 것이다. 역易·풍수風水·음양오행陰陽五行에 대한 관심도 동일한 차원일 것이다. 이들 연구에 대한 것은 한국이나 일본, 중국 등의 과학자들에게도 매우 많은 관심을 끌고 있다.

물질론적 세계관에 바탕을 둔 현대의 과학문명은 모든 개체들이 서로 분리되어 있다는 것을 전제로 하기 때문에 분석적인 사고체계를 수용하고 있다. 그 결과 인간은 자연으로부터 분리되고, 정신과 물질은 서로 이원적 형태로 존재한다. 요소환원론要素還元論이라 일컬어지는 이것은, 모든 물질이 서로 관련되어 있어서 하나의 거대한 몸체를 이루고 있다는 동양의 전일적全一的 세계관과는 근본적으로 대립되는 것으로서, 모든 물질을 서로 다른 근원을 가진 객체이며 아무런 관련이 없는 별도의 존재로 보는 것이다. 여기에서는 당초부터 조화에 의해 상생하는 것이 아니라,

대립된 존재, 분리된 존재일 따름이다.

따라서 이 세계 속에서 인간은 끊임없이 서로 경쟁하는 관계일 뿐이다. 오늘날 대부분의 사람이 우위의 자리를 차지하기 위해 끝없이 경쟁하는 것은 근본적으로 조화와 상생 속에서 공존하는 것을 방해하므로 갈수록 척박한 환경을 만들어내며, 인간이 아닌 다른 요소들, 가령 자연과 동물들을 끊임없이 죽음으로 몰아넣어야만 인간이 존재할 수 있는 죽음의 땅을 만들어낼 뿐이다. '모래알처럼 흩어진 인간관계'로 회자되는 '위험사회'[2]가 대표적인 것이다.

단순히 과학적 차원뿐만 아니라, 서세동점西勢東漸의 시대를 벗어나 다가올 21세기 동서융합東西融合의 시대를 맞이한다는 점에서 이들 연구는 앞으로 그 가치가 매우 클 것으로 보인다.

문화와 경제의 대안

세계가 아시아를 다시 보고 있다. 경제는 물론이고 정치·문화 전 분야에서 아시아 붐이 일고 있다. 중국의 거대한 경제 블록이 미국발發 모기지론 이후 미국을 압도하고 있다. 정치적으로는 민주화의 촛불이 2010년 태국의 '레드 혁명'으로부터 시작되더니, 급기야 '재스민 혁명'이라는 거대한 불길이 되어 서아시아로 확산되고, 이젠 아프리카로 번져 그 맹위를 떨치고 있다.

문화적으로는 훨씬 강력하고 도도한 물결이 요동치는 것 같다. 세계 주요 미술시장은 유럽으로부터 베이징·상하이·홍콩 등지로 몰려왔고, 영화와 드라마 같은 영상 분야에서 최고의 시장은 이제 아시아로 이야기된다. 음악에서 케이팝K-Pop을 비롯한 신진 그룹들이 속속 세계시장에 새

로운 점포를 내놓고 있으며, 이 분야에서 한국의 성장은 괄목할 만하다.

이런 와중에 유럽은 그리스발發 경제 위기의 수렁으로 점점 깊이 빠져들고 있고, 미국은 부동의 신용등급 '트리플 에이AAA'에서 '더블 에이 플러스AA+'로 떨어지는 수모를 겪어야 했으며, 아직도 그 악몽이 현재진행형으로 언제 끝날지 모르는 위기에 놓여 있다.

문화예술에서 그 토대 역할을 튼튼히 해 줄 경제적 기반이 근본부터 흔들리고 있는 것이다. 반면 한국·중국 등 아시아의 괄목할 만한 상승세는 당분간 계속될 것으로 보인다.

그동안 대부분이 수많은 경제적 위기를 겪은 아시아 국가들이기에 상대적으로 취약성을 드러낸 미국과 유럽의 국가들보다 이제 훨씬 강한 내성을 가짐과 동시에, 자국이 지닌 가치 요소들을 과거처럼 쉽게 내주지도 않을뿐더러, 오히려 속속 새로운 가치 상품들을 만들어 유럽과 미국 시장을 점령해 가고 있다. 더구나 중국의 드넓은 시장은 기축통화 체계를 바꾸려는 움직임마저 보이고 있으니, 아시아를 주목하지 않을 수 없는 이유가 충분한 셈이다.

아시아를 논함에 있어 경제 이야기부터 꺼내는 것은, 그동안 아시아가 그만큼 많은 경제적 어려움을 겪었으며, 그 어려움의 근저에 서구의 제국주의적 지배가 있었기 때문이다.

간단히 말해 아시아의 거의 대부분의 국가들이 서구의 지배를 받았으며, 스스로 변화할 기회를 송두리째 빼앗긴 채 한 세기를 지내는 동안 엄청난 수탈과 핍박 속에서 처참한 경제적 상황을 벗어나는 것이 일본을 제외한 아시아 모든 나라들의 지상목표가 되었고, 경제는 정치·사회·문화 전 분야에서 시대를 이끌어 가는 패러다임이자 조속히 도달해야 할 목표였던 것이다.

먹고 사는 것이 급하다 보면, 다소간의 부정이 있더라도 나에게 우선 먹

을 식량을 주겠다는 정치인에게, 그리고 과거의 역사가 어떠했든지 우선 식량을 원조해 주겠다는 국가에게 손을 내미는 것이 기본적인 속성이다. 그런 과정에서 먹고 사는 것에 대한 경제적 문제를 우선 해결하려는 것과, 식민시대의 과거사 청산 문제, 뒤섞인 종족과 종교에 대한 근본주의적 문제, 민주화 문제 등이 대립하면서, 비록 해방의 시대를 맞이했지만 아시아 대부분의 국가에서는 피의 투쟁이 계속되었다. 그러니 아시아를 이야기하는 데 경제 이야기가 서두에 나오는 것이 당연하다.

인간과 신의 땅

텅 빈 들판에서 밤을 새워 본 적 있는가. 밤새도록 내리는 찬 이슬, 어깨부터 발끝까지 점점 굳어 가는 몸으로 초롱한 별빛을 헤다가, 이윽고 맞이하는 어스름 밝아 오는 태양빛처럼 반가운 게 또 있을까.

　신들은 걸쭉한 죽과 같은 땅을 만들기 전에 태양을 먼저 만들었다. 태양은 신에 속한 것이고, 땅은 사람에 속한 것이다. 엄연한 위계다. 그래서 아시아 사람들 대부분은 새벽을 다투어 신이 내린 축복, 신의 증거, 신의 상징을 찾아 기도하고 명상한다.

생명은 태양으로부터

이슬람에서 태양은, 신성함을 뛰어넘어 장인匠人의 손에 의해 정교한 건축문양으로 발전했다. 우즈베키스탄에서 태양은 풍요로움과 많은 자손을 가져다주는 존재로 받아들여진다. 이란에서의 태양은 여성성으로 존재한다. 여성으로부터 자손이 생기기 때문이다. 이란 이스파한에 있는 이맘 모스크Imam Mosque의 돔 천장에 장식되어 있는 태양은 수많은 산들로 이루어지며 신이 부여한 생명의 꽃들에 감싸여 있다. 중국에서의 태양은

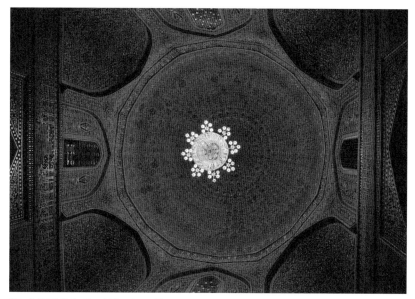

우즈베키스탄 사마르칸트에 있는 티무르 왕조 묘지의 천장.
천장의 둥근 무늬는 태양을 상징하며, 영원한 삶의 의미로 받아들여진다.

만물을 길러내는 자애로운 어머니와 같다. 인간의 역사가 시작될 즈음 몇
개의 해가 한꺼번에 떠올라 세상이 불쏘시개처럼 된 적도 있었지만, 상아
嫦娥의 남편 예羿의 활솜씨에 의해 모두 사라지고 한 개만 남음으로써 비
로소 오늘날의 세상 모습을 하게 되었다는 것이다.

그러니까 아시아에서 태양은 대체로 신의 상징으로 여겨진다. 거의 대
부분 지역에서 발견되는 문양에 태양은 항상 등장하며, 그 표현방식은 매
우 다양하다.

바이칼 호를 기점으로 훨씬 북쪽에 사하Sakha 공화국 야쿠티아Yakutia
가 있다. 오늘날 러시아에 속해 있는 이곳은 야쿠트족으로 이루어져 있
다. 이들은 일 년에 한 번 '으스아흐 축제'를 벌인다. '으스아흐ысыах'는
야쿠티아 말로 '뿌리다'라는 의미이다. 이 축제에서 그들은 신들을 위한
제사를 지내는데, 대지와 불에 그들의 전통술인 마유주馬乳酒를 뿌린다는

데에서 온 이름이다.

이들에게 태양은 그야말로 생명을 의미한다. 일 년 중에 햇빛의 은혜를 받는 것은 불과 육 개월, 그 기간에만 필요한 풀과 블루베리, 약간의 채소들이 자랄 뿐이다. 이 시기에 동물들은 충분한 먹이를 섭취해서 길고 혹독한 겨울을 대비해야 한다.

그래서 사하 사람들의 '으스아흐 축제' 때는 저 멀리 거의 지평선에 닿아 있는 태양을 향해 두 손을 뻗고 온몸으로 태양을 받아들이는 듯한 주술적 행위가 이루어진다.

이를 그곳 사람들은 '큐유 고류슈обряд встречи солнца'라 부르는데, '태양과 인사하다'라는 의미이다. 흰곰털옷을 입은 사제들의 인도에 따라 벌어지는 이 집단적 행위는 장엄하기까지 하다. 이 축제는 일 년 중 해가 가장 긴 여름, 보통 6월 21-22일경에 이루어지며, 이때부터 여름 농사와 가축들의 겨울 먹이를 위한 풀베기가 시작된다. 이때 모든 사람들이 모여 동쪽 하늘의 신들에게 풍부한 수확을 기원하고 또한 모든 것에 감사하는 제사를 지내는데, 이것을 '알그스алгыс'라고 한다. 태양은 이때 제일 중요한 신, 신들을 대표하는 신으로서 '유릉 아르토욘Юрюнг Аар Тойон'이라 부른다.

세계 4대 종교의 발원지

세계 4대 종교, 기독교 · 이슬람교 · 힌두교 · 불교가 모두 아시아에서 나왔다. 이들 종교들의 내면을 들여다보면, 모두 인류에 대한 사랑으로 가득 차 있다. 내세에의 희망과 신에의 복종을 이야기하는 듯하나, 기실 타인에 대한 희생과 자비, 나눔과 베풂이 그 진정한 목적이다.

그래서 어느 사회건 하나의 종교가 배태된 사회는 매우 뛰어난 사회라고 볼 수 있다. 인류가 만들어낸 정신성 중에 희생과 자비만큼 훌륭한 것이 없기 때문이다.

기독교와 이슬람교의 관점으로 보면 인간은 흙으로부터 왔다. 힌두교와 불교에서는 전생에 수억 겁을 통해 윤회한 것이기는 하나, 역시 그 본체는 흙으로부터 왔다. 중국에는 고대로부터 어머니 같은 여와女媧 신이 계셔서 인간을 만들어내고 키웠는데, 역시 강가의 흙을 주물러서 인간을 만들었다. 즉 인간은 흙으로부터 난 것이니 자연의 일부이며, 그 순환 또한 항상 자연 속에서 이뤄지는 것이다.

죽음은 어떤가. 아시아 대부분 지역의 사람들은 죽으면 땅에 묻혔다. 간혹 티베트와 네팔 서북부에서는 사자死者의 몸을 가르고 창자를 꺼낸 뒤 뼈를 바수어 둠으로써 새에게 뒤처리를 맡기는 조장鳥葬이 이루어지는 경우도 있다. 동남아시아 해안가에서는 시신을 일단 풀로 만든 집에 모셨다가 후에 탈골되면 다시 뼈만 추려 비로소 땅에 안장하는 초장草葬이 이루어졌다.

이 모든 것이, 인간이 죽으면 육신은 땅으로 돌아가고 정신은 신계神界로 간다는 기본적 속성에 의한 것들이다. 다시 말해, 몸은 자연에서 얻고 정신은 하늘로부터 오는 것으로, 인간은 자연과 공생하는 존재일 수밖에 없다.

만물에 신이 깃들이다

아시아 대부분의 지역에는 샤머니즘이 존재한다. 아시아, 특히 중앙아시아나 시베리아 등 북부 아시아인들에게 많이 나타나는 샤머니즘은 초자

우즈베키스탄 우르쿠트의 여인들이 그린 원 모양의 헤나. 헤나는 매우
원초적인 주술행위이며, 둥근 형태는 '영원' 과 '행운' 을 상징한다.

연적 현상과 일개인을 이어 주는 일종의 대화의 방식으로 존재한다. 엑스
터시(忘我 · 脫我 · 恍惚)와 같은 이상심리 상태에서 초자연적 존재와 직
접 접촉 · 교섭하여 정신적 교감을 이루는 것이다. 중요한 것은 샤머니즘
이 갖고 있는 인간과 우주에 관한 세계관이다. 인간을 포함하여 만물이
신과 함께 존재하며, 그 가운데에 흐르는 섭리를 따르는 것이 인간의 삶
이다.

이들에게 신과 자연의 중간은 인간이다. 집은 신과 인간의 중간계中間界
를 수용하는 성소聖所로 인식되며, 이는 한국인이 집을 지을 때 상량上樑
을 하고 신주神主를 모시는 것과도 일맥상통한다. 지붕 바로 아래는 신들
이 거처하는 곳이어서 그곳에 신주를 모신다. 문지방은 속俗과 신성神性
의 경계를 의미한다. 함부로 밟아서는 안 되는 것이다.

아시아의 도처에는 신이 존재한다. 삶터 · 산 · 돌 · 하늘 · 나무, 어디
에건 신이 없는 곳이 없다. 모든 물질에는 각자의 정령精靈이 존재한다고
믿는 것이 아시아 사람들의 근본적인 속성이다. 아시아 사람들에게 만물
은 신들이 존재하는 집과 같은 존재인 것이다. 따라서 그들은 만물을 결

코 정복의 대상, 혹은 인간의 필요에 의해서 존재하는 종속적 존재로 생각하지 않았다. 동존적同存的 존재로서 서로 네트워크 체계를 갖고 있는 공존의 관계로 생각한 것이다.

자연의 일부로서의 인간

아시아에서 기본적으로 인간과 자연은 한 몸체를 이룬다. 이는 세계가 서로 연결되어 있어 각자의 몫을 영위한다는 전일적 관점으로 이해해야 함을 의미한다. 간단히 말해, 인간과 물질, 미생물, 모든 것은 네트워크로 엮여 있으므로 함부로 다루어서는 안 된다는 것이다. 환원론적 세계관에서 자연을 보는 관점과 전일적 세계관에서 자연을 보는 관점은 확연히 구분된다.

예를 들어 사람의 몸에 영혼이 깃들어 있듯이, 총체적 관점에서 보았을 때 자연물에도 각각의 영성靈性이 깃들어 있다. 따라서 전일적 관점의 사람들은 절대로 자연을 함부로 다루거나 훼손하지 않는다. 환원론적 관점에서 생각하는 자연은 단순한 물질이기 때문에, 만약에 훼손되면 그만큼의 분량으로 복원하면 된다는 논리를 전개한다. 예를 든다면, 집을 짓는 데 사용한 녹지면적만큼 다른 곳에 대체 녹지를 만들면 그만인 것이다.

여기에는 근본적인 차이가 있다. 전일적 관점에서의 자연은 주변의 모든 것들이 연결이 되어 있어서 일정 부분이 파괴된다면 그에 수반되는 모든 주변부의 것들이 심각한 영향을 받거나 돌이킬 수 없는 상황에 빠지게 된다.

모든 물질은 주변과 연계하여 각자 나름대로의 소우주를 생성하므로 각 요소를 분리시켜 생각할 수 없다. 물고기와 물을 분리시켜 생각할 수

없고, 하늘의 공기 없이 날아다니는 새들을 생각할 수 없는 것과 같다.

서양 물리학의 토대를 이룬 요소환원론은 그런 점에서 근본적인 한계를 노정한다. 인간과 자연, 정신, 신 등 모든 것을 분리된 존재로 생각한다. 이것을 연결하는 것은 특별히 고안된 시스템이나 규율이며, 만약 그것이 존재하지 않을 경우엔 아무런 연관성이 없는 존재가 된다. 근본적으로 다원적 존재이기 때문이다.

자유 · 공존 · 균형의 문명

무소유의 유목민

2011년 중앙아시아 몇 나라를 다녀온 적이 있다. 채식을 별로 하지 않는 그곳 몇 나라들에서 내게 첫번째로 다가온 괴로움은, 그들이 지금도 최고의 음식으로 치는, 독한 술과 함께 즐기는 양고기였다. 생선을 제외하고 육식을 거의 하지 않는 나로서는 노린내 나는 그들의 음식 앞에서 큰 곤란을 겪을 수밖에 없었다.

그러나 나는 그들을 탓할 수 없었다. 그들은 유목민이다. 그들의 조상들에게는 단조로운 음식과 집과 입을 거리가 오히려 미덕이었을 것이다. 너른 초원이 가장 큰 재산이고, 그 위에 매일 몰고 다닐 동물 무리만 있으면 그만이었을 것이다. 오랜 시간을 두고 키워야 하는 채소며, 나무에서 열리는 과일은 당초부터 그들과는 맞지 않는 것이었다. 우선 그런 것을 키울 만한 물이 없다. 기둥목이 되는 긴 나무들과 그것을 가로지르며 얼기설기 엮이는 나무막대들, 벽체를 이루는 가죽 보자기들로 그들의 집은 지어진다. 동물들의 먹잇감인 초원을 찾아 끊임없이 이동하는 것이 그들이 사는 방식이다.

그러니 당초 땅으로부터 출발한 소유의 개념은 그들에게 없다. 농사지

중국 신장웨이우얼자치구 우르무치 톈산의 유목민 마을.

으며 사는 우리에겐 땅 한 평이 매우 중요한 생산과 삶의 터전이 되어 있으나, 그들에게 소유란 거추장스런 것일 뿐이다. 그래서 그들의 문화에는 근사한 건축이 없다. 성城이라든지, 사원寺院, 관청, 이런 것이 없는 것이다. 도시 사람들에겐 성이 그들을 지켜 주는 튼튼한 보호막이다. 그래서 예로부터 성 안쪽에 사는 사람들은 대부분 지배계급이거나 부자들이었고, 반대로 성 밖에 사는 사람들은 주로 노비이거나 외지에서 그 동네로 이주해 온 사람들, 즉 가난한 사람들이었다. 중세에 성을 중심으로 형성되었던 도시들은 대부분 그런 형태로 마을이 형성되었고, 그것은 우리나라도 마찬가지였다.

유목민에게 성은 보호막이 아니다. 감옥이다. 드넓은 초원과 대지를 향해 달려 나가야 하는 나를 가두는 높은 장벽이다. 유목민들에게는 대지의 순환이라는 게 있다. 오늘 이 풀밭에서 가축을 뜯기고, 내일은 그 옆으로, 또 그 옆으로, 결과적으로 큰 원을 그리며 순환하는 것이다.

결코 한자리에서 길게 머물러 땅을 힘들게 하지 않는다. 풀이 자라고 동물이 먹어 치우는 데 걸리는 시간을 절묘하게 지키며, 그 사이사이를 겨울이 찾아와 쉬게 만든다. 이 기간에는 사람도 쉬고, 동물도 쉬며, 땅도 쉰다. 그래서 이들의 문화에 잉여란 없다. 잉여는 오히려 이동하는 데 불편한 것일 뿐이다. 그들이 가진 동물의 수도 그들이 함께 다니는 가족의 수와 일치한다. 가족이 가축으로부터 얻는 식량의 양, 반대로 가족 성원이 지켜낼 수 있는 가축의 수, 이동하는 데 필요한 인력 규모 등이 절묘하게 맞아떨어진다. 알고 보면 참으로 잘 발달된 이상적 시스템이다.

자연과 인간, 동물은 절묘하게 균형을 맞추고 있다. 그 균형은 사실 우리 인류가 살아남기 위한 매우 중요한 요소이다. 그러나 그들에게도 자신들의 힘으로 어쩌지 못하는 것이 있다. 자연적으로 늘어나는 개체수를 어떻게 할 것인가. 이 경우 자연의 준엄한 법칙이 작용된다.

몇 년에 한 번씩 오는 여름 가뭄이 그것이다. 유목민 이동 지역의 동물들은 여름과 가을 동안에는 대지에 자라난 풀을 먹고 겨울엔 주로 이끼류를 먹는다. 따라서 강수량이 매우 적은 이 지역에서의 여름 가뭄은 동물들에게는 치명적이다. 동물들이 여름 동안 먹어야 할 풀을 자라지 못하게 하기 때문이다. 그래서 동물들은 겨울에 먹어야 할 이끼류를 가을에 먹게 되는데, 그럼으로써 혹한의 겨울에는 정작 먹을 게 없어 굶어 죽는다. 이때 엄청난 수의 동물들이 흙으로 돌아간다.

우리에게는 대부분의 국토를 휩쓸고 간 '구제역口蹄疫'의 뼈아픈 경험이 있다. 줄잡아 천 마리 이상의 가축을 생매장해야 했던 농장주와 담당 공무원들의 끔찍한 기억도 기억이려니와, 우리의 그릇된 생산·소비문화 때문에 이유 없이 죽어 가는 엄청난 수의 생명들은 온 국민의 가슴을 저며내는 아픈 기억으로 자리하고 있다.

사실 알고 보면, 그 모든 것이 자연과 인간, 동물 세계에 존재하는 균형을 무시하고 자본이 요구하는 탐욕 때문에 벌어진 일이 아니었던가. 그 탐욕을 자연은 정확히 알고 나름대로의 방식을 통해 강제로 개체수를 조절하는 것인지도 모른다.

오래된 미래, 현대문명의 과제

경제적 토대 위에서 벌어지는 제 현상들과는 별개로, 오늘날 세계가 아시아를 간과할 수 없는 가장 큰 이유는 바로 환경 문제다. 근본적으로 인간 존재의 시작점인 지구를 위협하는 환경 문제야말로 이 시대에 가장 고민해야 하고 시급히 해결해야 할 지상 과제가 된 것이다. 이백만 년의 인류 역사에서 오늘날처럼 풍족하게 살았던 적은 없었으리라.

인류는, 최근 한 세기 동안 모든 종의 증가 비율을 앞지를 만큼 그 개체 수가 증가했고, 소비하는 물질의 양, 에너지의 양은 지구가 도저히 감당하기 힘들 정도로 급격히 증가했다. 그런데 그 피해는 고스란히 다른 종에게 전가되는 것 같다. 지구에 존재하는 생물을 양적 관계로 따진다면, 지구는 한정된 공간이므로 그 속에 존재하는 생물의 수 또한 한정적일 수밖에 없다. 따라서 인간 종의 숫자가 늘었다는 것은 다른 종의 숫자가 줄었음을 의미한다. 인간은 종의 존속을 위해 끊임없이 숲을 파괴하고 있고, 또한 엄청난 양의 이산화탄소를 배출한다. 이는 자연이 아무리 '자기조직화self organization'[3]를 통해 스스로 치유하는 능력을 지녔다 할지라도, 치유하고 복원하는 데 소요되는 시간을 확보하지 못함으로써 결국 부분적으로나마 죽음의 시기를 맞이할 수밖에 없다.

그런데 자연은 결코 죽지 않는다. 다만 그 엄정한 룰에 의해 자신의 생명을 스스로 지키려는 과정에서 인간을 죽일 뿐이다.

매우 다행스럽게도, 이제 이에 대한 인식은 상당히 확대되었다. 또한 세계 각국이 이에 대한 관심을 갖고 정책에 민감하게 반영하고 있다. 가령 탄소 배출량을 줄이기 위한 저탄소에너지운동이라든지, 녹지보호정책, 에너지제로운동 등이 대표적일 것이다. 또한 기업들의 노력도 마찬가지로 전개되고 있다. 문제는 '어떤 관점에서 진행하고 있는가' 이다.

"도시는 유기체"라고 주장하며 주민 삼만 명으로 이루어진 도시를 강변을 따라 열 개를 조성함으로써 흑사병 같은 문제를 미연에 방지할 수 있다고 주장한 레오나르도 다 빈치Leonardo da Vinci의 현명함을 이야기한 프리초프 카프라Fritjof Capra 같은 학자가 있는가 하면,[4] '공정무역' '유기농' '녹색산업', 이런 것들이 과연 생태적이며 환경에 유리하게 작용하는가 하는 질문을 던진 브라이언 클레그Brian Clegg와 같은 학자도 있다.[5]

좀 더 덧붙인다면, 도시를 개발함에 있어 교통수단의 통제, 도시팽창의

제재 등 제도적 제어장치를 통해 척박한 환경을 극복하고 생태적 도시를 만들어야 한다는 주장을 펼쳐 온 제인 제이콥스Jane Jacobs와 같은 학자가 있는가 하면, 오히려 주거 및 업무환경을 집약시켜 고밀도의 개발을 통한 도시기능의 확장이야말로 자연환경에 훨씬 유리하게 작용한다고 하는 르 코르뷔지에Le Corbusier와 같은 기능주의자나 에드워드 글레이저Edward Glaeser 같은 경제학자도 있다.

오늘날 자연보호, 혹은 환경보호 등의 이름으로 도처에서 진행되고 있는 자연생태에 대한 보호활동은, 뒤늦게나마 지구를 보호해야 한다는 취지에서 전 지구적 차원으로 발전해야 한다는 데에 반대할 사람은 없을 것이다.

실제로 제이콥스의 많은 이야기들은 오늘날 도시 재개발에 하나의 도그마로 존재하는 것 같다. 문제는 오늘날 유행하고 있는 '생태지상주의', 혹은 정치적 구호로 발전한 '녹색산업'의 장밋빛 청사진이 얼마만큼 효율적인가에 대해서는 깊이있게 생각해 볼 필요가 있을 것 같다.

좋은 논리와 의미있는 슬로건은 당연히 그에 걸맞은 행동으로 발현되어야 한다. 오늘날의 환경보호에 대한 슬로건들이 과연 일반 주민들의 행동에 얼마만큼 영향을 주고 있는가.

특히 사회적 운영시스템의 근저에 놓여 있는 행정가들이나 기업가들은 어떤가. 매클루언McLuhan적인 '구텐베르크 은하계'[6]를 굳이 말하지 않더라도, '시뮬라크르'를 굳이 말하지 않더라도 오늘날 세계의 사람들은 이미지에 매우 허약하다. 불행하게도 오늘날 자연환경에 대한 슬로건들은 액션플랜으로 옮겨지기 전에 벌써 텔레비전 광고에 훨씬 더 많이 응용되는 것 같다. 쉽게 말해 자연보호를 위한 고민과 노력들이 실제 행동으로 옮겨지기 전에 희한하게도 먼저 대중적 인기전술이나 상품판매의 한 수단으로 전락해 버리고 만다는 것이다. 이 경우 많은 사람들이 생태적으로

옳은 소비생활을 영위한다는 막연한 믿음을 줄 수는 있으나, 실제로는 전혀 도움이 되지 않는다. 또 다른 자본의 잉여가치 생산을 위한 방편으로 작용할 따름이다. 이 극단적 역설을 어떻게 감당할 것인가.

전일적全一的 세계관

아시아의 많은 마을에서는 이러한 환경 문제를, 자연과 인간을 하나로 보고 순환적인 에너지 사용 등을 통해 극복해 왔다. 자연과 내가 하나라는 것을 인식할 때 환경에 대한 접근 자체가 바뀌기 때문이다. 오래된 미래, 아시아에 환경 문제를 풀어 가는 지혜가 있다.

2009년, 아시아문화중심도시추진단은 생태와 관련한 국내외 저명한 학자와 언론인, 활동가 들을 광주에 초청하여 「아시아 생태문화 국제컨퍼런스」를 개최했다. 이 컨퍼런스는 아시아문화중심도시를 생태적으로 올바른 도시로 만들어야 한다는 것과, 또한 오늘날 자연생태를 지속가능하게 하기 위해 이런 모든 역설들을 걷어내고, 우리가 진정으로 할 수 있는 일이 무엇인가를 탐색하기 위한 자리였다.

이때 이반 림 신 친Ivan Lim Sin Chin 아시아 기자협회 수석부회장이 발표한 중국 동북부 후앙바이유Huangbaiyu의 생태마을 모델에 관한 이야기는 참으로 많은 것을 시사한다.

"중·미 지속가능한 개발센터The China US Center for Sustainable Development의 이 벤처사업은 어떻게 기술과 지식이 마을 주민들의 에너지 절약을 도울 수 있는지를 보여 주고자 했습니다. 생태가옥이 압축흙벽돌로 지어지고 태양 전지판이 갖춰지기로 되어 있었습니다. …결과적으로 마

흔두 개의 생태주택들 중 겨우 한 개만이 태양 전지판을 갖추었고… 생태주택들은 마을 주민들이 감당할 수 없는 비용이 들었습니다."[7]

이반 기자의 말을 좀 쉽게 풀어 설명할 필요가 있다. 현재 중국과 미국의 환경보호운동을 주도하고 있는 '중·미 지속가능한 개발센터'가 주관하여 2000년대 초부터 2030년까지의 사업기간을 계획하고 벌인 '생태마을 모델 벤처사업'에 관한 이야기이다. '중·미 지속 가능한 개발센터'는 기술과 지식이 어떻게 마을 주민들의 에너지 절약을 도울 수 있는지를 보여 주고자 했는데, 이른바 '생태가옥' 프로젝트였다. 생태가옥은 이른바 '바이오 하우징Bio-housing'이라는 명칭으로 현재 많은 건축가들이 연구하고 있는 분야로서, 특히 그 중 일부 연구는 지역의 생태와 맞는 재료를 활용하여 건축함으로써 매우 의미있는 성과로 인식되고 있다.

이 프로젝트는, 거주가옥을 압축 흙벽돌로 만들고 거기에 태양전지판을 달아, 흙이 가진 보온성과 태양열 활용을 통해 에너지 사용을 현격히 줄인다는 구상이었다. 소요되는 비용은 주민과 센터가 공동 부담하기로 했다. 중국정부가 2030년까지 팔억 명의 소농민들 중 절반을 도시로 재정착시키고 농촌을 재편하기 위해 선정한 곳이 후앙바이유다. 이 계획에는 농지를 개선하고 환경을 획기적으로 개선한다는 것이 포함되어 있었다.

초기 학계와 언론 등의 반응은 매우 뜨거웠으며, 획기적인 모델로 높이 평가되었다. 총 마흔두 개의 견본주택을 지어 공급했는데, 결과적으로는 그 중 한 개만이 태양전지판을 갖추었고, 그나마 나머지는 불에 탄 폐목재로 지어졌으며, 활용 연료를 태양열 대신 식물의 기름을 이용한 바이오 액화가스를 활용토록 했다. 당초의 취지와는 정반대로 간 것이다. 가장 큰 원인은 '돈'이었다.

마을의 주민들은 센터와 공동 출자하기로 되어 있는 자신들의 몫을 부

담할 여력이 없었다. 더군다나 이 생태가옥에는 차고가 함께 딸려 있었는데, 동네 주민 누구도 자가용을 소유할 형편이 되지 않았다고 한다.

제이콥스의 생태도시나 다 빈치의 인간 환경 시스템에 관한 문제는 얼핏 인간의 삶을 보다 자연에 가깝게 다가가게 하고 삶의 환경을 개선할 수 있다는 점에서 매우 생태적으로 보일지 모르지만, 도시 스프롤 현상 urban sprawl을 가속화시켜 훨씬 많은 자연을 파괴하게 될 수 있음을 간과해서는 안 된다.

도시 애찬론자인 에드워드 글레이저가 그의 저서 『도시의 승리Triumph of the City』[8]에서 매우 신랄하게 비판한 내용이다. 이 이론의 요점은, 도시를 물리적 차원에서 다루지 않고 유기적 생명체라는 관점에서 보고 있다는 데에 있다. 세계를 단순히 물리적 차원으로 보지 않고 모든 것이 서로 연결된 존재라는 총체적holistic 관점에서 본다는 것이다.

총제적 세계관을 갖고 아시아를 본다면 환경 문제에 따른 수많은 고민들과 액션플랜에 대한 해답이 그려진다. 아시아를 반드시 다시 봐야 할 이유이다. 그런데 그 밑그림은 적어도 다윈C. R. Darwin의 진화론이 서구 유럽에서 판을 치던 1860년대 이전으로 다시 돌아가야 함을 전제한다. 그 이전으로 돌아가지 않는다면, 아시아는 여전히 유럽의 변방에서 미개와 야만으로 가득 찬, 그래서 그들을 문명화시켜야 할 위대한 '백인의 책무 The White Man's Burden'[9]에 종속적으로 존재하게 되기 때문이다.

생태주의로 본 문화도시

중국과 인도의 문명은 자연에 맹목적으로 복종하는 존재가 아니라 조화로운 관계로 생각했다. 노자老子의 '도道'는 아시아의 대표적인 자연주의

맥락이다. 인도 힌두교의 '옴마니반메홈'에서 마지막 음절 '홈'은 비로소 대우주와 함께 합일하는 인간 존재의 극치를 말한다. "산은 사람 없어 텅 비었으나 물 흐르고 꽃이 피는구나空山無人 水流華開"[10]라는 중국 북송北宋 때의 시인 소동파蘇東坡의 말은, 인간과 자연이 동떨어진 존재라는 것이 아니라, 인간이 있건 없건 간에 대자연은 그 운행원리에 의해 순행하므로 함부로 나서지 말라는 것을 가르치고 있다. 대자연계 속에서 인간도 한 부분으로 존재한다는 것이다.

아시아의 문화를 놓고 보다 근본적 차원에서 자연환경과 연결지어 논의하려는 시도들이 최근 급부상하고 있다. 아시아 각 지역의 다양한 삶의 방식이 오늘날 자연생태를 보호하는 주요한 방법이 되어야 한다는 주장이다. 이는 현재 추진되고 있는 '아시아문화중심도시 광주 조성사업'과도 매우 깊은 관련이 있으며, 문화다양성을 보호한다는 측면에서도 큰 의미가 있다. 인간의 삶과 자연을 생태적 관점에서 총체적으로 연결시켜 생각해야 한다는 것이 이 논의의 요점이다.

생태주의라는 말은 진화론을 지지했던 독일의 생물학자 헤켈E. H. Haeckel이 처음 사용했다. 헤켈은 후에 '우생학優生學, eugenics' '골상학骨相學, phrenology' 등의 용어를 탄생시킨 천박한 진화론자로 공격을 받은 사람인데, 생물 상호간의 관계 및 생물과 환경과의 관계를 연구하는 학문으로서 생태학이라는 말을 꺼냈다는 것은 매우 아이러니하다. 근본적으로 생태학은 생물과 주변과의 관계를 따지는 학문으로, 생물 자체의 진화를 따져 그 계보를 밝히려는 진화론과는 대척관계에 있기 때문이다.

헤켈은 당시 독일로부터 시작해 유럽사회 전역으로 퍼진 인종적 선민주의의 핵심인물이었다. 그는 다윈 진화론의 학문적 우월성을 증명하기 위해 몇 가지 조작된 증거들, 예를 들어 인간이 진화의 계보에 의해 생겨났다는 증거로서 무기물과 생명체 간의 중간자로 제시한 가상의 생물 '모

네론Moneron'[11] 등을 조작해내는 패륜적 행동을 서슴지 않았다. 후에 헤켈의 이론은 나치즘과 결합하여 이른바 사회적 다원주의(사회적 진화론)를 만들어냄으로써 유태인 학살과 같은 비극적 사건들을 초래하게 된다.

19세기에 유럽 각국들에 의해 전략적으로 주장된 것이 문화진화론이었다. 유럽중심주의 · 백인우월주의 등은 모두 문화진화론적 입장에서 유럽 바깥의 문화를 '잔존문화survival culture'로 보고, 야만과 미개의 단계에 머무른 것으로 격하했다.[12] 안타깝게도 이는 오늘날까지도 거의 대부분의 제삼세계 국가, 아시아 대부분의 국가들에 잠재적으로 작용하는 인식으로 보인다. 아직도 문화적 열등구조에서 벗어나지 못하고 있는 것이다. 이미 많은 학자들에 의해 문화진화론적 입장이 매우 잘못된 것임이 밝혀졌음에도 불구하고, 서구식 문화에 대한 변방인들의 동경(?)은 여전히 현재진행형이다.

그렇다면 진화론적 입장에서 벗어나, 생태적 입장에서 문화를 보는 것과 자연환경과 어떤 관계가 있는가. 생태적 차원에서의 문화를 생태문화라 한다. 세계 대부분 지역의 생태문화는 일차산업과 직결되어 있다. 농업 · 축산업 · 어업 등의 생산양식이 대부분의 일차산업을 이루는데, 따라서 생태문화는 자연의 생명을 다루는 하나의 방식으로 존재한다. 농업은 대부분 마을 단위로 이루어지며, 공동체문화와 함께 발전했다. 따라서 농업문화를 살펴보면 공동체문화의 특성을 쉽게 구분해낼 수 있다.[13]

전 지구적으로 보았을 때 농업문화와 관련해 각 지역의 독특한 생산방식과 공동체문화가 여전히 잘 보존된 지역이 아시아다. 전통적인 쌀농사 지역이며, 아직도 대부분의 사람들이 농사를 지어 생활한다. 물론 중국 · 한국 · 일본 등에서 많은 양의 농약을 사용하여 농사를 짓고 있으나, 아직도 많은 지역에서 선조로부터 내려오는 전통적 방식으로 농사를 짓는다. 엄청난 규모의 광활한 면적을 기계에 의존하거나, 비행기로 농약을 살포

하여 대량생산하는 미국이나 남미 등과는 매우 다른 생산방식이다. 오늘날 무농약 재배, 친환경 재배를 강조하는 진보적 농법조차 도저히 따라오지 못할 생산방식이 아시아에 남아 있다.

본래 초창기 생태주의운동은 유럽에서 발생했다. 그 대표적 인물이 레이첼 카슨Rachel Carson인데, 그는 1962년에 쓴 『침묵의 봄Silent Spring』에서 디디티DDT 등 농약 남용에 의한 환경파괴를 매우 강도 높게 비판했다. 레이첼의 이 책은 근대 환경운동의 탄생을 알린 것으로 평가된다.[14] 당시까지 아시아의 생산방식은 가축을 활용하거나, 인분이나 가축의 분을 활용한 퇴비 생산, 천수답天水畓 등 전통적 생산방식이었다. 이런 생산방식의 중요성은 사실 유럽에서는 몇몇 사람들에 의해 훨씬 일찍 인식되었던 것으로 보인다.

"소비의 폐물은 인간의 자연적 배설물, 누더기 형태의 의복 등을 가리킨다. 소비의 폐물은 농업에서 가장 중요한데, 그것의 이용에 관한 한 자본주의 경제에서는 막대한 낭비가 일어나고 있다. 예컨대 런던에서는 사백오십만 명의 분뇨로 템스 강을 오염시키는 것보다 더욱 좋은 처리방법을 발견하지 못하고 있는데, 이것은 큰 낭비이다."[15]

인간의 배설물, 생활폐품 등과 찌꺼기들이 모두 자연상태로 돌아가 자연을 되살리는 데 사용되어야 한다는 것을 이미 알고 있는 것이다. 농약과 비료에 의해 길러지는 농작물들과는 근본적으로 다른 개념이다.

이 모든 것은 서양인들이 아시아를 다시 보게 만드는 매우 근본적인 요소들로 작용한다. 서양의 변방에서 비록 잔류문화로 취급받았다 할지라도, 오늘날 지구의 지속가능성을 확보해야 하는 시점에서 인류가 받아들여 배워야 할 스승 같은 존재인 것이다.

새로운 상상

상생, 공존, 그리고 다양성의 문화

아시아 도처에는 현란한 색채와 몸짓으로부터 드러나는 신들의 춤이 있는가 하면, 거대 문명과 국가적 압제의 폭력으로부터 벗어나 자유와 평등의 세계를 향한 끝없는 탈주의 역사가 존재한다. 역설적이게도 그 끝없는 탈주가 기록의 유산으로서 예술을 배태하는 원형이 되었고, 오늘날 그것은 그들 존재에 대한 근원적 질문이 되어 우리에게 다가오고 있다.

탈주자의 역사는 실크로드의 누란樓蘭, 둔황敦煌, 카라샤르焉耆, 쿠차龜玆, 카슈가르疏勒의 황량한 벌판과 동굴, 메마른 건축물에 아직도 잘 남아 있다. 일 년 강우량 64.7밀리의 극한대 기후, 그곳에서 생활하며 섬세하게 짜낸 이천이백 년 전의 견직물絹織物과, 그 옷 위에 아름답게 그려진 문양으로 인해 우리는 수천 년의 세월을 건너 같은 하늘 아래 존재하게 된다.

문양은 그저 문양으로 존재하지 않는다. 문양을 만들어낸 당시 사람들의 이야기가 더불어 남아 있다. 그들의 신앙, 이상향, 삶의 모습이 고스란히 배어 있으며, 그것은 상상력을 통해 신화로 엮여 구전되어 왔다. 그 신화는 수많은 세월을 훌쩍 뛰어넘어 아시아 각 지역의 공생번영을 위해 새로운 옷을 입고 새롭게 태어나야 한다. 신화가 새로운 이야기 전개방식을

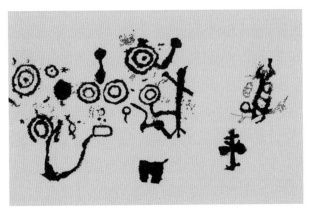

몽골 알타이 자흐브란트 지역의 암각화 실사.

통해 예술과 만나며, 첨단 과학기술과 어우러져 새로운 문화콘텐츠로 만들어져야 하는 것이다.

그동안 소홀하게 취급하거나 금기시했던 아시아 각 지역의 문화자원들을 토대로, 인류의 현대적 삶을 견인하는 새로운 문화양식과 콘텐츠를 만들어내려는 네트워크의 중심에 '아시아문화중심도시'가 있다. 즉 아시아를 기반으로 인류가 나아가야 할 새로운 방향을 제시하고자 하는 것인데, 사실 이에 대한 연구는 오히려 서구에서 먼저 그 가능성을 예견했고 앞다투어 연구해 왔으니 새삼스러운 일도 아니다. 다만 어떤 맥락에서 다루고 있는가 하는 깊이있는 논의가 필요할 것으로 보인다.

굳이 아시아의 특성을 들라면 '다양성diversity'을 말해야 할 것이다. 그런데 '다양성'이라는 것도 모든 것을 설명하지는 못한다. 다양성의 극한에서는 '다르다'라는 것도 '비교'라는 것도 무의미하다. 애초부터 다르니 굳이 다르다고 이야기할 필요도 없다. 서로 나름의 존재이유를 갖고 제 위치에 있을 따름이며, 다름을 경쟁하거나, 이렇다 저렇다 규정할 것도 없다. 다만 공존하여 상생하는 것인바, 다양성은 공존성을 더하여 비로소 그 가치가 발현된다. 그것이 아시아가 가진 진정한 가치이다.

아시아문화중심도시가 '아시아'라는 명칭을 사용하려면 그 중심에 아시아인과 '공존해야 한다'라는 대전제가 반드시 성립되어야 하며, 그래야만 비로소 아시아적 가치를 획득할 수 있다. '아시아문화전당'을 '아시아인의 집' '아시아인 공동의 집'으로 소유를 내놓는 것은 바로 그에 연유한다. 아시아문화전당은 아시아 각 지역의 문화를 상호주의적 입장에서 동등한 것으로 인정하며, 공생공영의 주자로 함께 발전해 나아가야 함을 전제한다.

경계 없는 세계, 탈주의 노래

유목민의 삶은 결코 한 곳에 정착한 삶이 아니었다. 끊임없이 이주하는 삶, 여기다 저기다 경계 없이 온 세상을 마치 제 집 마당처럼 살아가는 것이다. 따지고 보면 현대인처럼 유목민을 닮은 존재도 없을 것 같다. 그 이유가 무엇이든 간에 현대인은 끊임없이 이동한다.

멀게는 대륙에서 대륙으로, 국가에서 국가로 이동하고, 가깝게는 이 도시에서 저 도시로, 또 이 마을에서 저 마을로 이동한다. 현대인에게 '우리 동네' '내 고향' 등의 개념은 점점 더 멀어져 상실된 존재가 되어 가고 있다. 특히 온라인 네트워크가 발달하고 소셜 네트워크 서비스가 지배하는 사회에서 이제 더 이상 어느 한 곳에 '정착한다'거나 '정주한다'는 것은 사실상 없는 세상이 되어 가는 듯하다.

국가는 인간을 끊임없이 통제한다. 국가를 통치하는 가장 기본적인 방법이 '법'인데, 이것은 인간을 통제하는 것을 기본 속성으로 갖고 있다. 사회적 통념도 마찬가지로 인간을 통제하는 매우 중요한 방법이다. 언어도 사실상 인간을 통제하는 매우 중요한 방법으로 사용되어 왔다. 유럽에

서 지배층들은 민중을 훈육訓育하는 데 라틴어를 활용했으며, 소수민족들의 언어는 일체 통제의 대상이었다.

소위 '민족 활자어national print language'가 일반에 전달되기 시작한 것은 1820년경으로, 아직 이백 년도 채 되지 않는다. 그 전에는 이른바 신성한 언어로서 라틴어·그리스어·히브리어가 사회를 통제하는 기본 언어로 인식되었다. 묘한 것은 대부분의 지배계급들은 언어(특히 문자)에 대한 독점권을 갖고 이에 대한 일반인들의 접근을 통제했다는 사실이다.

이 외에 민중을 통제하는 것으로는 종교·관습·철학·문화 등 사실상 거의 모든 인간의 지적 영역이 통제의 수단으로 작용했다고 봐야 할 것이다.

통제에 있어서 일차적 방식은 공간에 대한 통제이다. 일정 공간, 예를 들어 집이나 성城이라든지 영토, 국가 등에 못 들어가게 하거나 아니면 못 나가게 하는 것이다. 따라서 통제한다는 개념에는 '영토territory'가 존재한다. 누군가를 가두든지 아니면 배척하든지, 그런 모든 것을 가능하게 해 주는 경계가 존재하는 것이다. 서구적 사유에서 이런 영토의 존재는 '국가철학state philosophy'의 근간을 이루는 가장 중요한 요소였다.[16]

탈근대시대에 들어서서 국가철학은 탈출해야 할 일차적 대상이 된다. 통제로부터 벗어나려는 인간의 자유와 욕망에 대한 의지는 컴퓨터 통신의 발달, 예술, 정보의 공유, 사회적 네트워크의 발달 등을 통해 한층 강화된 양상으로 나타난다. 일정한 법칙, 규칙, 고정된 시스템, 규율과 규범으로부터 자유를 향해 줄달음치는 탈주의 역사가 포스트모더니즘 시대의 특징인 것이다.

아시아 유목민에게 탈주는 그들의 삶의 방식이자 숙명이었다. 그들에게는 훌륭하게 잘 지어진 저택보다도 일천 리를 가장 빨리 달릴 수 있는 말이 필요했다. 그들을 통제하는 것은 영토가 아닌 대자연의 바람소리와

모래폭풍, 혹독한 기후였다. 인간이 만들어낸 규칙과 규범은 결코 그들을 통제할 수 없었으며, 오히려 그들은 타 부족이 지닌 관습과 규범을 인정하고 현지인의 생활을 받아들임으로써 세계에서 가장 넓은 땅을 돌아다닐 수 있었다.

혹자는 이주하는 민족도 법을 갖고 있다고 말한다. 그러나 이 경우는 매우 다른 속성이 내재된다. 자연의 법칙에 의존한다는 것이다. 인간이 정한 통치의 룰이 아니라, 대지의 어머니가 사람을 빚어낼 때부터, 인간의 형상을 만들고 그 흙덩어리에 가느다란 숨결을 불어넣어 줄 때부터 있었던 자연의 법칙 말이다.

그들은 대지의 어머니를 노래하며 돌산과 별 박힌 하늘을 향해 그리운 신들의 고향을 찾아가는 것이다. 있던 곳을 끝없이 벗어나며 부르는 탈주의 노래인 것이다. 매우 이례적이게도, 이런 탈주의 노래는 오늘날 예술가들의 양상과 매우 닮은꼴을 이룬다.

예술가는 일반인들에게 박힌 인식의 틀을 벗어나려고 끝없이 노력하며, 세상이 요구하는 규범과 준칙을 벗어나 다름을 만들어내고, 그것의 새로운 가치를 보여 준다. 그들에게 자신을 통제하는 것은 결코 없다. 세상이 강요하는 룰에 저항하며 끊임없이 탈주의 노래를 부르는 것이다.

공존의 세계를 향한 네트워크

2011년 광주디자인비엔날레의 주제는 '도가도비상도圖可圖非常圖'였다. 노자老子의 『도덕경道德經』 제1장 첫머리에 나오는 "道可道非常道 名可名非常名"[17]에서 음차한 것으로 보이는 이 주제를 원전의 의미에 따라 직역한다면, '디자인을 디자인이라 부르는 순간부터 이미 디자인이 아니다'라

는 의미가 된다. 오늘날 세계의 디자인 분야 발전 방향을 가로지르는 명제로서 손색이 없다. 참으로 명쾌한 일성一聲이다.

질 들뢰즈Gilles Deleuze와 펠릭스 과타리Felix Guattari가 세계의 제 문화들을 놓고 말한 것은 '천 개의 고원a thousand of plateaus'[18]이었다. 여기에서의 '고원'은, 인류가 진보를 향해 끊임없이 진행하는 과정에서, 시간의 흐름을 두고 주변부와 엮이는 과정에서 잠깐씩 멈춰서는 결절 지점들을 의미한다. 그 지점들은 수많은 굴곡을 그리게 되고, 총체적으로 그런 고원들로 채워진 역사적 시간들을 우리 인류가 가진 근본으로 본 것이다. 이는 종래의 철학자들과 현저히 다른 관점이다.

서구 철학자들의 관점은 절대선과 절대악의 극단을 향해 줄달음치는 이분법으로 일관된다. 인류는 절대적 진실을 향해 끊임없이 탐구해야 하며, 그래서 종국에는 지고지선至高至善한 완성을 이루어야 한다. 서구 철학자들이 보기에, 인간은 그 진실을 찾아 고민하며 사고함으로써 비로소 자기를 확인할 수 있는 것이다. 반면 공자孔子는 서구가 인식하는 절대선과 절대악의 개념을 상이한 양 극단으로 풀이하지 않고, 그 이단二端을 끊임없이 끌어들여 조화로운 관계로 이으려는 '중용中庸'을 인간이 추구해야 할 궁극적 도道라고 이야기했다.[19]

이분법적 사고에서는 세상의 제 현상들이 항상 어떤 것은 선하고 어떤 것은 악하기 때문에, 인간은 수많은 경험과 사고를 통해 선한 것을 찾아가야만 그 극단에서 완성된 존재가 될 수 있다. 이는 플라톤Plato에서 칸트I. Kant에 이르기까지 서구 정신의 주류를 이룬 지배철학이다.

반면 동양에서는 절대악과 절대선이란 없다. 선과 악 양자는 항상 공존하는 양면적 존재일 뿐이다. 공자는, 이 양면적 존재를 항상 조화로운 관계에 두어야만 인간의 삶이 밝고 풍요로워진다는 중용의 도를 말한 것이다. 따라서 중용의 도는 항상 변화하는 것이며, 절대적 기준도 원칙도 없

다. 다만 조화로우면 그것으로 족한 것이다.[20] 이는 서구철학이 항상 수직적 궤적을 그리며 종적으로 존재하는 계보의 역사인 반면, 동양철학은 주변과의 관계 속에서 형성되는 네트워크 체계, 혹은 공존의 체계임을 말한다.

따라서 동양에 있어서 세상의 제 현상들은 어떤 불변의 법칙에 의해 나타나는 연속적 결과가 아니다. 예측불허의 불연속적 사건들이다. 모든 것은 각자의 우주 속에서 각자의 특성을 갖고 생멸하는 존재인 것이다. 하나의 거대한 산은 작은 산들의 누적에 의해 만들어지지 않는다. 큰 산은 큰 산대로, 작은 산은 작은 산대로 나름의 역사와 관계에 의해서 만들어진다.

결코 중첩된 역사란 없다. 들뢰즈와 과타리가 말한 '천 개의 고원'인 것이다. 내가 포스트모던 시대에 들뢰즈와 과타리를 가장 사려깊은 철인哲人으로 보는 주요한 이유이다.

이 상황에서는 우열이 없으며, 선악의 존재에 대한 극단적 판단이 없다. 다만 공존할 따름이다. 네가 있음으로써 내가 있고, 네가 좀 빨리 감으로써 내가 좀 천천히 가는 것이다. 검정색이 있으니 하얀색이 있고, 여름이 있어 따뜻했으니 겨울엔 추운 것이다.

문화 관련 포럼과 세미나 등을 지켜볼 때마다, 오늘의 사회를 규정하는 몇 가지 익숙한 명제들을 접한다는 것은 괴로운 일이다. '경쟁' '비교 우위' 따위의 것들이다. 아시아뿐만 아니라 오늘날 세계 모든 고을에서 이를 위해 매진하고 있다고 생각할 땐 소름마저 돋는다.

아시아를 이야기할 때 서양과 다른 가장 큰 특성은 바로 공존성에 있다. 공존은 인간과 자연이 공존하는 것이며, 너와 내가 공존하는 것이다. 여기에서 공존은 서구에서 말하는 '경쟁적 공존competitive coexistence'이 아니라 상호공존이다. 상호주의적 입장인 것이다. 여기에는 필연적으로

상대방에 대한 존중이 필요하다. 너와 내가 다르다는 것을 인정하고 서로 존중해 주는 태도가 필요한 것이다.

앞서 말했듯이 아시아의 철학은 기본적으로 공존을 토대로 이루어진다. 이 맥락에서 이루어진 사회는 애당초 승자독식勝者獨食이란 없다. 우열의 문화가 없으며 어떤 것도 '누구를 위해' '무엇을 위해' 존재하지 않는다. 21세기 '문화의 시대'에 아시아적 사고와 관점이 절실하게 필요한 이유다.

문화적 다양성, 오리엔탈리즘의 종식

1997년 가야트리 스피박Gayatri C. Spivak 교수가 광주에 다녀갔다. 1942년 인도에서 태어난 이 여인은 인도인이면서 이국 땅 미국에서 동양의 눈으로 동양인을 봐 줄 것을 강조한 매우 깊은 정신력의 소유자였다.

당시 광주비엔날레의 주제는 '지구의 여백Unmaping the Earth'이었는데, 비교적 동양적 사고에 매우 가깝게 접근했다는 평을 받았다. 이때 스피박 교수는 비엔날레 심포지엄에 참석해 서구적 사고에 의해 지배받는 동양에서 여성의 상황을 매우 사려깊게 통찰한 논문을 발표했던 것으로 기억된다. 짧은 머리카락에 인도인 특유의 깊은 사색의 눈을 가졌던 스피박 교수는 매우 인상적이었다. 그녀는 제삼세계 출신의 메트로폴리탄 이론가로서, 방글라데시의 아동 문제, 인도의 부족운동 등에 많은 관심을 갖고 있다.

그녀는 한때 같은 콜럼비아 대학에서 영문학을 지도했던 에드워드 사이드Edward W. Said와 함께 동양학에 관한 대표적 학자로 알려져 왔다. 에드워드 사이드는 그의 저서 『오리엔탈리즘Orientalism』을 통해 서구인들

의 뇌리에 박힌 오리엔탈리즘의 허구성을 신랄하게 비판한 학자이다. 이 두 사람은 소위 탈식민주의 학자로서, 동양을 동양의 시각으로 봐야 하며 서구적 기준으로 봐서는 안 된다는 것을 줄곧 주장하여, 서구인들의 동양에 대한 편견을 밝혀 충격을 준 사람들인 것이다.[21]

최근 서구인의 '오리엔탈리즘orientalism'을 경계할 것이 아니라, 제삼 세계의 지식인들로부터 진행되고 있는 '옥시덴탈리즘occidentalism'을 경계해야 한다는 논의가 부상하고 있다. 오리엔탈리즘이 서구인의 동양에 대한 왜곡된 시각이라고 한다면, 옥시덴탈리즘은 동양인의 서구에 대한 왜곡된 시각이다. 오늘날 환경파괴라든지 사회 문제 등이 모두 서구인의 잘못된 철학과 시스템에서 왔다는 극단적 사고가 '옥시덴탈리즘'이다.

옥시덴탈리즘은 동양을 무조건적인 이상적 세계로 규정함으로써 막연한 신비주의와 과거 봉건주의적 비합리성까지도 이상적인 것으로 둔갑시킨다. 환경 문제를 전적으로 서구의 사고에 의한 부산물로 보기는 어렵다. 결과론적 해석의 역사는 매우 곤란하다. 세계는 항상 선택의 문제에 직면하며, 선택의 문제 앞에서 누구도 자유로울 수 없다. '현전하는 나'를 부정하는 모순에 빠지기 때문이다. 따라서 오리엔탈리즘과 마찬가지로 옥시덴탈리즘도 경계해야 할 대상인 것이다.

근대기의 '진보와 해방'을 향한 저항, 그리고 그 과정에서 만난 식민주의의 기나긴 터널을 뚫고 탈식민·탈근대의 시대를 맞이한 아시아 지역민들 대부분이 바라본 세상은 참으로 참담하면서도 생경한 것이었으리라.

전통적인 삶은 이미 삶터에서 사라져 버렸고, 서구에 대한 막연한 동경과 전통에 대한 그리움이 교착 상태를 이루고 있는 상황을 대부분의 아시아 국가들은 겪고 있는 것이다.

아시아의 근대와 탈근대는 서구가 겪었던 것과 현격히 다르다. 서구의

근대와 탈근대는 신에 대한 종속성의 극복으로서 인간주의적 보편성(근대)과, 과도한 보편성으로부터 다시 찾아가는 인간의 자유(탈근대)라는 비교적 명쾌한 궤적을 찾아낼 수 있다. 그러나 아시아는 전통·근대·탈근대가 동존하는, 즉 혼융성을 갖고 있는 것이다.[22] 이를 과연 어떻게 풀어 갈 것인가. '인간의 얼굴'[23]을 한 새로운 길찾기인가. 이른바 회귀와 해체의 기로에서 아시아 각 지역이 선택해야 할 답은 무엇인가.

아시아의 특징을 꼽으라 할 때 가장 우선으로 삼고 싶은 것은 '다양성 多樣性'이다. 아시아에는 매우 많은 '다름'이 존재하기 때문이다. 탈식민주의 끝에서 진행된 많은 논의들 가운데서 빠지기 쉬운 것이 이른바 전통에 대한 맹목성이다.

전통을 지나치게 역사적 개념 속에서만 찾는다든지, 그것을 고정된 하나의 틀 속에서 생각하는 것이다. 아시아에는 고정된 것이 별로 없다. 전통이라는 것도, 민족이라는 것도 사실 근대기의 파고를 거쳐 오면서 재현적으로 형성된 '재현적 전통'[24]이며 '상상의 공동체'[25]일 수 있다. 즉 현전하는 개념인가 하는 것을 좀 더 깊이있게 따져 보기도 전에 오히려 서구에 대한 반동으로서 도그마적으로 덤벼든 것은 아닌지 파악해야 한다는 것이다.

실제로 각국의 전통이라 할 만한 것들은 사실 매우 다양한 방식으로 존재했다. 예를 들어 베트남의 전통복식인 '아오자이'는 시대에 따라 매우 다양한 형태로 존재해 왔다. 줄잡아 수십 가지에 이르는 것으로 보인다. 그것이 생활하기에 편리한 오늘날의 형태로 개량되면서 그 종류가 급속히 줄어든 것은 프랑스의 지배 이후에 일어난 현상이다.

한국의 한복은 지역마다 다른 특징과 구조를 갖고 있었으며, 신분에 따라, 계절에 따라 다양한 형태를 띠었다. 그러나 일제강점기 이후 한복은 명절에 입는 옷이나 궁중복장, 양반이나 부자들이 입는 형태로 바뀌었으

며, 과거 서민들이 일상적으로 입던 복식은 이제 영화 속에서나 볼 수 있다.

다양성은 다양한 삶이 있음으로써 생성된다. 아시아인의 삶은, '전통' 혹은 '민족' '진보' '계몽' 등의 개념 속에서 통일화되는 모순이 반복되어서는 안 된다. 지나치게 전통을 강조할 경우, 그 전통을 강요하는 특정 부류의 성향에 따라 전통이 재창조되어 몇몇 트렌드로 통일되는 모순을 낳게 된다.

전통을 재현한다는 것은 전통을 가장한 새로운 문화의 창조로 봐야 할 것이다. 적어도 전통적 삶 속에서 발현된 것이 아니라면, 현전성을 충분히 갖고 있지 않은 것이라면, 그것은 이미 전통이 아니다. 여기에서 짚고 넘어가야 할 것은 전통에 대한 의미이다. 전통은 고정된 것이 아니다. 매우 유동적인 것이다. 어제 없던 것을 오늘 만들어낼 경우, 분명 그것을 전통이라 말할 수는 없다. 그러나 내일과 모레에 연이어질 경우 그것은 전통이 될 수 있다.

전통을 말한다 함은, 그 전통이 지닌 보다 본질적인 것, 원형질적인 것을 들여다봄을 의미한다. 융C. G. Jung의 개념으로 말하면, 그 원형질은 집단무의식으로 전이되면서 유전된다.[26] 쉽게 말해서 어떤 종족이든 자신의 혈류 속에 흐르는 원형질에 의해 전통성·정체성이 자동적으로 발현될 수밖에 없다는 말이다.

이것은 삶의 특수성에 의해 나타나는 필연성이다. 아시아가 갖고 있는 다양한 삶의 방식은 자연히 각자의 전통으로 나타날 수밖에 없으며, 더불어 다양한 형태의 문화를 배태한다. 포스트모더니즘이 갖는 중요성은 각자가 갖는 자율성과 그로 인해 나타나는 다양성에 있다.

다행스러운 것은 이미 서구 자본주의의 대열에 편입된 것으로 보이는 한국·일본·싱가포르·대만 등 몇몇 나라와, 쉰여섯 개 소수민족을 '중

화中華'로 복속하고 있는 중국을 포함하여 아시아 대부분의 국가에서 아직도 다양성이 매우 건강하게 살아 있다는 것이다. 물론 아시아인들이 갖는 생활방식은 우리가 전통이라 부르는 옛 생활방식으로부터 상당히 멀리 떨어져 나가 있지만, 옛 생활방식으로부터 멀어졌다 하여 다양성이 사라진 것은 아니다.

다층적 접합성

아시아문화중심도시 조성사업이 본격화했던 2006년, 단국대 이원곤 교수를 비롯한 몇몇 학자들을 중심으로 국립아시아문화전당 내 아시아문화창조원의 운영을 위한 「모바일랩 국제워크숍」이라는 국제 세미나를 개최했다. 디지털과 모바일이 발달된 오늘의 상황에서 국립아시아문화전당의 콘텐츠 제작이 향후 어떤 방향으로 진행되어야 하는지를 논의하는 자리였다. 여기에 영국 플리머스 대학의 로이 애스콧Roy Ascott 교수가 참석하여 의미있는 발언을 해 주었다.

"새롭고 익숙하지 않고 혼란스러운 행동과 사고방식이 발견되는 곳은, 또한 가장 정통적인 형태의 이슬람적 특징은 수피Sufi들의 언어다. 수피즘Sufism은 실체적인 것과 추상적인 것, 가지可知와 불가지不可知, 가시可視와 비가시非可視의 중간에서, 그 각각의 차이점 속에서 독특성과 연관성 둘 다를 유지하는, 고도로 혼합주의적이고 영적인 관행이다."[27]

수피[28]는 이슬람 세계에서 종교적 경건주의자들을 부르는 이름이다. 이들은 명상과 사유를 통해 신성神性과 인성人性의 합일을 꾀하는 고도의 종

교인들이다. 이들의 이런 종교적 태도는 21세기를 맞이한 오늘날 세계에 많은 시사점을 던진다. 이들에게 실체와 비실체, 눈에 보이는 것과 보이지 않는 것의 구분은 별 의미가 없다. 이들은 고도로 발달된 영적 접촉을 통해 양자를 연결시키는 것 속에서 인간 존재의 궁극적 완성에 이르고자 한다.

장자莊子의 '호접몽胡蝶夢'은 동양미술을 하는 사람들에게 매우 잘 알려진 이야기다. 이는 자아 정신의 물화物化로서 자연과 내가 일치되는 입도入道의 지점이다. 자기의 존재를 의식하지 못한 채 '꿈속의 나비가 내가 된 것인지, 내가 꿈속의 나비가 된 것인지'[29] 알 수 없는 물아일체物我一體의 세계를 장자는 말하고 있다. 그 지점에서 예술은 실현되며, 비로소 절대적 자유의 세계에서 얻는 미의 참된 기쁨을 얻을 수 있다는 것이 동양미학이다. 장자의 '호접몽'은 꿈을 통해 체득하는 물아일체의 개념이다. 즉 사물과 내가 합일하는 것이다.

장자의 이야기를 하나 더 덧붙인다. 장자는 「양생주養生主」의 '포정해우庖丁解牛'에서 도道와 기技를 비유하여 설명했다. 어느 포정庖丁[30]이 소를 해체하는 것을 보고 양梁나라 혜왕惠王이 감탄하여 훌륭하다고 말하자, 포정은 칼을 놓고 다음과 같이 말했다.

"이것은 기술이 아닙니다. 신은 기술을 넘어 도에 이르기를 바라고 있습니다. 신이 처음으로 소를 다룰 때는 온통 소가 얼마나 크게 보이던지, 어디에서 어떻게 칼을 댈지 엄두가 나지 아니했습니다. 삼 년이 지나자 겨우 소가 하나의 작은 덩어리로 손에 잡히게 되었습니다. 이제는 소는 전혀 눈에 보이지 않습니다. 감각과 지각은 멈추고 정신이 행할 따름입니다."[31]

여기에서 장자는 도와 기의 관계를 말하고 있다. 기가 발전하여 정신적 단계인 도에 이르는 것이다.

역易은 동아시아에서 과학을 이루는 바탕이다. 음양오행陰陽五行을 역으로 풀어 농사·건축·책력册曆을 만들어냈다. 또한 역은 점성술의 바탕이 되기도 했다. 『주역周易』은 상괘上卦와 하괘下卦의 운행에 의해 예순네 개의 괘효卦爻를 얻어내고, 그 결과에 따라 인간의 길흉화복을 점쳤다.[32] '건위천乾爲天'에서 '화수미제火水未濟'까지, 각각이 지닌 괘효는 일반인의 생활에 많은 영향을 미쳤다.

이상에서 말한 여러 현상들은 아시아의 문화가 어떤 성향을 갖고 있는지를 암시한다. 고대로부터 아시아에는 과거와 현재, 과학과 기술, 주술, 예술 등 서로 반대되는 개념이 동시에 존재하는 성향을 띤다. 아시아에서 신적인 것과 인간적인 것의 구별은 그다지 중요하지 않다.

삶과 죽음이 한 터울 안에서 이루어지는 상황에서 신과 인간은 더 이상 별개의 존재가 아닌 인간의 다른 모습으로 존재하기 때문이다. 신은 인간이 끝없는 자기 수양, 혹은 귀의를 통해 얻어내야 할 또 다른 인간의 모습이다. 장자의 물아일체 개념이라든지 역의 다중성은 오늘날 컴퓨터에 의한 디지털의 발달상황과 매우 잘 들어맞는다.

아시아 문화의 가능성

바람 부는 돌산에 '문양'이 있었다

본래 낙타에게는 뿔이 있었다. 가지가 여러 방향으로 뻗어 실로 아름다운 자태를 자랑하는 뿔을 갖고 있었다. 같은 동네에 사는 사슴이 결혼을 하게 되었다. 사슴은 아무런 장식도 없고 자랑거리도 없는 자신의 머리를 한탄하며 고민하던 끝에 낙타에게 찾아가 그 아름다운 뿔을 잠시 빌려 줄 것을 청했다. 본래 마음이 너그럽고 이해심이 많았던 낙타는 자신의 뿔을 사슴에게 빌려 주어 결혼식이 무사히 끝나도록 해 주었다. 결혼식을 마친 후 사슴은 낙타에게 뿔을 돌려주어야 했으나 그것을 돌려주기가 너무나 아까워 돌려주지 않았고 이후로 낙타에게는 뿔이 없게 되었다.

　낙타 이야기가 하나 더 있다. 몽골 고산高山에 있는 신들은 열두 개의 달에 각각 이름을 붙이기로 했는데, 이 사실을 동물들에게 알려 가장 먼저 도착하는 열두 마리의 이름을 따 각 달의 이름으로 삼기로 했다. 열한번째까지는 각 동물들이 탈없이 도착했는데 문제는 열두번째에 있었다. 낙타와 쥐가 마지막 열두번째로 동시에 도착해 버린 것이었다. 신들은 결정 내리기를, 내일 아침 햇빛을 가장 먼저 본 동물을 마지막 달의 주인공으로 결정하겠다고 선언했다. 그래서 낙타는 다음날 새벽 해 뜨기 전 해가

몽골 고비알타이 차강골 지역의 하르샬라 암각화.

뜨는 동쪽을 바라보고 서서 기다렸다. 누가 봐도 이것은 상대가 될 승부 같지가 않았다. 왜소한 체구의 쥐와 큰 키의 낙타로 보았을 때 반드시 낙타가 이기게 되어 있는 것이었다. 그런데 쥐는 이상한 행동을 보였다. 동쪽을 바라보고 있는 게 아니라 해를 등지고 서쪽을 향해 앉아 있는 것이었다. 그 서쪽에는 신산神山이 만년설을 머리에 이고 높이 서 있었다. 마침내 동쪽에 해가 떠오르자 제일 먼저 높이 솟아 있는 신산이 하얀 빛을 발하였고, 쥐는 "빛이다"라고 외쳤다. 그래서 열두번째 달은 쥐의 이름으로 결정되었다.

2011년 10월, 아시아문화전당 내 문화정보원에 담길 아시아 각 지역의 문화 원천자원들을 정리하면서 매우 의미있는 전시회가 열렸다. 아시아 암각화 전시 「바위가 기억하는 삶과 역사」전이었다.

이 자료들은 몽골의 산악지역에 있는 고대 암각화들을 연구원들이 찾

아가 탁본을 제작하여 디지털 자료로 정리하고 그 결과물들을 정리한 것이다. 그 암각화에 담긴 내용들이 바로 앞서 말한 내용들이다. 이 이야기들은 오랫동안 지역민들에게 구전되어 왔으며 지역민들의 민간신앙이 되어왔다.

만들어진 지 수천 년이 지났으며, 언제 누가 무슨 목적으로 만들었는지는 알려지지 않는다. 다만 구전되고 있는 이야기와 그림의 내용으로 보았을 때 그것이 당대의 삶과 관련이 있었으리라는 것은 분명하다. 사막 지역에서 가장 필요한 것이 낙타다. 혹독한 자연환경을 견디면서 인간과 밀착된 생활을 하는 동물이며, 따라서 일종의 의인화한 동물로 자주 등장하는 것은 당연할 것이다.

이 전시회를 본 문인과 화가들은 모두 많은 영감을 갖게 되었음을 고백했다. 매우 정제된 형태도 그렇거니와, 기하학적 문양들이 갖는 수려한 아름다움과 상징성들이 수천 년의 세월을 건너 예술적 영감으로 재탄생한 것이다.

누란樓蘭의 무덤

바람의 언덕, 밤에는 별이 찾아오고 낮엔 햇볕이 세상의 모든 것을 태워 없앨 듯이 끓어오르는 곳에 서 있는 나무 기둥들. 나타나지 않는 누군가를 기다리는 망부석처럼 수천 년 동안 황량한 모래벌판에 그렇게 서 있는 군상들. 누란은 중국 대륙의 서쪽으로 황량한 바위산과 모래언덕을 수도 없이 넘으며 수천 킬로미터를 가야 나오는 오지이다.

2002년 그곳에서 약 사천 년 전의 무덤 수백 기가 발굴되었는데, 학자들은 이것을 '샤오허 묘지'라고 부른다. 이 묘지는 황량한 사막 한가운데

에 섬처럼 솟아 있는 것으로, 마치 물결처럼 여울진 모래언덕에 삐쭉삐쭉 솟아 있는 나무 더미들이 묘지임을 알게 해 준다. 이 나무들은 다름 아닌 남성과 여성의 상징이다. 누란인들은 죽은 자의 성별에 따라, 남성의 무덤 앞에는 여성의 성기를 닮은 나무 기둥을, 여성의 무덤 앞에는 남성의 성기를 닮은 나무 기둥을 세웠다.[33] 이른바 생식숭배가 이루어졌을 가능성을 말해 주는 증거들이다.

이들의 관은 기다란 배 형상을 띠고 있다. 가운데를 파낸 백양목의 긴 배 위에 시신을 편안하게 누이고 그 위에 다시 백양목 나무판자를 깔아 뚜껑을 덮는다. 그렇게 망자를 태운 이 배는 드넓은 모래벌판을 잔잔한 물결 삼아 수천 년 동안 죽음의 여행을 하는 것이다. 마치 뵈클린A. Böck-lin[34]의 그림에서 '죽음의 섬'을 향해 떠나는 망자처럼. 검푸른 사이프러스 나무를 감싸고 깎아지른 바위벽에 둘러싸인 채 검은 물 위에 떠 있는 죽음의 섬을 향해 영혼은 기나긴 여행을 떠난다.

불의 강 플레게톤Phlegethon과 슬픔의 강 아케론Acheron, 탄식의 강 코키투스Cocytus, 증오의 강 스틱스Styx를 지나서 마침내 이르는 망각의 강 레테Lethe. 레테를 건너면서 망자는 이승의 모든 기억을 지워 버린다.[35] 그리고 이제 도착하게 될 영혼의 안식처. 그리스 신화의 한 장면처럼 망자는 그 안식처를 찾아 끝없이 여행을 하는 것이다.

얼마 전 이곳에서 발견된 미라 한 구가 세계의 많은 사람들을 놀라게 했다. 미라는 이천 년 전 삼십 세 초반의 여성으로 매우 생생한 상태였고, 그녀를 감싸고 있는 옷과 천들도 모두 양호한 상태였기 때문이다. 사람들을 더욱 놀라게 한 것은 그 천과 옷에 새겨진 섬세하고 아름다운 문양이었다. 그 문양들은 마치 당시의 사람이 오늘날에 나타나 만든 듯 매우 현대적이고 멋스러웠기 때문이다.

수천 년 전의 문양이 오늘날의 현대적 문양과 차이가 없다는 것은 무엇

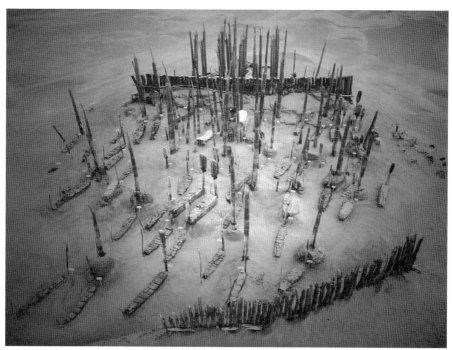

중국 신장웨이우얼자치구 누란 샤오허
묘지의 발굴현장(위)과 샤오허 묘지에서 출토된
배 모양의 목관木棺(아래).

을 의미하는가. 그때에도 오늘날처럼 사람들의 마음을 움켜쥐는 스토리가 있었고, 그것은 문양으로, 소리로, 춤으로 만들어져 사람들의 손끝을 타고 전해진 것이다. 고요한 명상과 상상을 통해 바람을 타고 전해 오는 그들의 소리, 맑은 영혼의 소리를 들어 봐야 한다. 그것은 수천 년을 뛰어넘어, 낡은 지식의 벽과 계산기에 갇힌 우리의 영혼을 별의 노래와 탈주자들의 숨결이 가득한 저 드넓은 대지 위로 불러낸다.

수이족水族의 문자

2010년 말 중국 베이징 칭화대학교清華大學校의 디자인과에 몸담고 있는 뤼징런呂敬人 교수를 만났다. 그는 팔십 세의 노구를 이끌고 중국역사박물관 등으로부터 의뢰를 받아 수이족水族의 문자를 모아 편찬하는, 지구상에서 몇 권 안 되는 책을 만들고 있었다.

오늘날처럼 인쇄기술이 발달해 있음에도 불구하고, 이 사려깊은 노교수는 전통적인 제작방식을 활용하여 책과 아울러 책함册函까지 매우 섬세한 조각과 함께 만들고 있었는데, 그 품격과 멋스러움이 내가 봐 왔던 어떤 책보다도 뛰어났다. 그런데 내가 정작 놀란 것은 그 속에 담긴 내용이었다. 이른바 '수이문자水文字'였다. 상형문자 같기도 하고, 또 마치 한자漢字를 거꾸로 써 놓은 듯한 느낌의 이 문자들은 뤼징런 교수의 필사적인 노력에 의해 책 속에 담겨지고 있었다.

수이족은 중국 남방의 베트남 접경지역에 거주하는 소수민족이다. 인구 사십만 명 남짓의 이 민족은 지역적으로 춘추전국시대春秋戰國時代의 오吳나라 남쪽에 위치한 월越나라에 해당하는 것으로 보인다. 수이문자는 표의문자表意文字로서 오늘날 일반인은 거의 사용하지 않고 있으며, 제례

뤼징런 교수가 수이문자를 모아 편찬한 책.

의식이라든지 종교적 활동에만 한정적으로 사용된다.

수이문자는 오늘날 사용자도 거의 없으려니와, 무엇보다도 남아 있는 어휘 수가 얼마 안 된다. 중국의 수많은 전란과 한족漢族의 '중화中華'라는 명목에 의해 진행되어 온 중앙집권화 등이 소수민족의 문자체계도 살아 남지 못하게 만들었던 것이다. 이제 이 문자는 그 자체로 문화재라 해야 맞다.

그런데 그 문자를 기록한 책이 단 몇 권이라니, 이런 해괴한 일이 또 어디에 있단 말인가. 책을 낸다는 것은 어림잡아도 상상 외의 예산이 소요된다. 자료수집에서부터 사진촬영, 현지답사 등의 연구비는 물론, 인쇄비도 만만치 않은 것이다.

책을 만드는 사람은 기본적으로 제작비와 제작된 책의 판매를 통해 얻어낼 수 있는 수익금의 가장 이상적인 수치에 맞춰 제작하기 마련이다. 어떤 이유에서든, 아무리 돈이 되지 않는 이런 유형의 책을 만든다 할지라도 적어도 수백 권의 책을 만드는 것이 기본이다. 내 생각으로 이 책은 단순히 소장하는 가치만도 상당한 것이어서 누구든 한 권쯤 소장하고 싶어하는 그런 책이었다. 그런데 단 몇 권이라니 도통 이해할 수 없었다.

이 노교수의 사려깊음을 안 것은 한참 후였다. 과유불급過猶不及이라 했던가. 많으면 흔하고 흔하면 천하다는 것은 불문가지不問可知라, 노교수의 우려는 거기에 미치고 있었다. 이 책의 가치를 물질적 가치로 본 것이 아니었다. 수이문자가 귀한 만큼 책도 귀해야 사람들이 귀한 줄 안다는 것이다. 오늘날 수이문자를 누가 거들떠나 보겠는가. 그것이 귀한 것임을 아는 사람은 그것을 연구하는 사람과 몇 안 되는 사용자들일 것이다. 무엇인 줄 모르는 사람들에게 들어가 천덕꾸러기가 되기보다, 귀하게 여겨지도록 하는 것이 훨씬 이 문자를 보호하는 데 나을지도 모른다.

그런데 내가 수이문자를 보고 참으로 소중하다고 느낀 것은 좀 다른 데에 있다. 이 문자들은 비록 현재 남아 있는 어휘가 매우 적으나 표의문자로서 각 글자마다 나름의 뜻을 갖고 있다. 이 글자들을 일단 디지털 자원화하고, 각 글자들이 갖는 뜻을 잘 헤아려 조합한 후 그것을 현대적 의미로 아이콘화할 경우 매우 독특한 의미체계를 형성하면서도 시각적으로 새로운 조형구조를 갖춘 현대적 콘텐츠를 만들 수 있을 것이라 생각했다. 생각이 거기에 미쳤을 때, 이 문자는 참으로 경이로운 것으로 내게 다가왔다. 수천 년의 세월 동안 갈고 닦인 조형성 · 상징성을 연구한다는 것은 그 자체로 매우 방대한 작업이다. 하물며 새로운 창조물로 재생산한다니.

뤼징런 교수의 수이문자 책은 참으로 많은 의미를 던진다. 전자책의 보급이 늘어 가고, 또 향후 종이책이 사라지게 될 것이라고 많은 사람들이 예견하는 오늘날의 상황에서, 그는 정반대의 행보를 보이고 있다. 마틴 라이언스Martyn Lyons 같은 학자들은 옛 수메르의 쐐기문자 점토판에서부터 오늘날의 디지털 북까지를 총 망라하여 정리하는 책을 내놓았다. 그동안 소수 특권층의 전유물이었던 지식이 이젠 디지털을 통해 만인의 소유가 된 상황에서[36] 책은 이제 어떤 모습으로 살아남을 것인가. 뤼징런 교수가 선택한 길이 참으로 아름답다.

오랑라우트Orang Laut의 눈물

내가 아직 아시아문화중심도시 조성사업에 뛰어들기 전인 지난 2006년 8
월부터 2007년 3월까지 한국·호주·홍콩·대만·싱가포르 등 오 개국
의 몇몇 비정형 예술가들[37]이 한국 광주에 모여 공동창작을 진행했다. 그
제목은 「리아우RIAU」로, 향후 아시아문화전당의 개관을 대비해 개관 레
퍼토리 형태로 만든 일종의 실험극이었는데, 이들이 주제로 다룬 남아시
아의 한 수상족水上族 이야기가 예사롭지 않다.

말레이 인근 바다를 떠 다니는 수상 유목민 '오랑라우트Orang Laut'에
관한 이야기다. 이들은 오랜 세월 동안 자신들이 거주하던 선상船上에서
땅 위로 올라오지 않았다. 그들은 그들이 뭍에 오르지 못하는 오랜 전설
을 간직하고 있으며, 계속 물 위를 부유하며 떠돌아다닌다. 그 점에서 자
기 내면의 고향을 찾지 못하고 떠도는 현대인들의 모습과 닮았음을 공동
창작에 참여한 예술인들은 공통적으로 교감하고 이것을 창작의 모티프
로 여긴다. 오랑라우트의 전설은 다음과 같다.

아주 먼 옛날 사이좋은 두 이웃이 살고 있었는데, 한 사람은 어부요 다
른 한 사람은 농부였다. 농부는 강한 마술을 부릴 수 있다고 알려졌고, 반
면 어부는 참을성과 인내심을 가졌다고 알려졌다. 어느 날 그들 사이에
큰 다툼이 있었는데, 그 이유는 누구도 알지 못했다. 분노한 농부는 어부
에게 저주를 퍼부었고, 바다를 불러일으켜 어부의 발을 덮어 버리도록 했
다. 바다가 솟구쳤고, 어부의 마을은 바다 속으로 빨려 들어가 버렸다. 오
로지 그의 배만 남게 되었다.

자신의 패배에 당혹한 어부는 한밤중에 배를 타고 물에 잠긴 마을을 떠
나기로 결정했다. 그의 가족들 모두 이유도 묻지 않고 그를 따랐다. 어부

남아시아의 한 수상족水上族을 소재로 만든 실험극 「리아우RIAU」.
광주문화예술회관. 2007. 2. 9.

는 다시는 물에 잠긴 마을에 되돌아오지 않겠으며, 뭍에 발을 대지도 않겠다고 맹세했다. 그와 그의 가족은 강 어귀에서 잠시 쉴 뿐, 섬에서 섬으로 옮겨 다녔다. 바다는 그들의 땅이 되었고 배는 그들의 집이 되었다. 그 후 그들은 '오랑라우트'(물의 백성)라고 불린다.[38]

오랑라우트는 오랜 세월 동안 바다의 일부로서 자신들의 삶의 원형을 간직한 채 살아가는 사람들이다. 이들은 배 위에서 태어나 배 위에서 삶을 마감하며, 거의 뭍에 오르지 않는다. 또 그들이 지금 어디쯤 있는지, 언제 올 것인지 아는 사람도 없다. 그들을 만날 수 있는 방법은 그저 한자리에서 나타날 때까지 기다리는 방법밖에 없다. 이들은 완벽하게 바다의 일부로서, 자연의 일부로서 살아가고 있는 것이다.

그러나 이들은 최근 바다의 개발로 인해 점점 좁혀져 가는 그들의 삶터를 목도한다. 그러면서도 침묵하는 그들의 모습에서 오히려 과묵한 자연의 모습을 발견할 수 있다. 이 공동 프로젝트에 참가한 예술가들은 그들의 모습에서 자연이 우리에게 주고자 하는 침묵의 메시지를 읽어낸 것이다. 근 한두 세기 동안 지구촌 곳곳에서 벌어진 개발과정 속에서 현대인은 자연에의 그리움과 개발에의 동경을 동시에 갖고 있고, 그것이 현대인의 가슴속에서 끊임없이 반복되며 교차하고 있다는 것, 즉 아픔과 동경의 이중적 모순을 오랑라우트는 일깨워 주고 있는 것이다.

아이누 레블스, 그리고 미나의 노래

"'아이누 레블스Ainu Rebels'는 일본 홋카이도의 아이누ㄱㅅㅈ족 젊은이들이 도쿄로 건너와 만든 밴드이다. 오랜 시간 무관심과 차별 속에 사라져

가고 있던 아이누 민족의 문화를 보전하고자 현대적 느낌의 아이누 전통 음악 퍼포먼스를 선보이고 있다."

지난 2010년 〈당신은 아름답다ぁなたは美しい〉라는 제목으로 디케이미디어DK media가 문화체육관광부 아시아문화중심도시 추진단의 후원을 받아 제작한 다큐멘터리에 관한 보도자료의 일부분이다.

이들 젊은이들은 일본 내 소수민족인 아이누족의 정체성을 유지하며, 일본 내에서의 차별을 없애고 스스로 존립하기 위해 활동하고 있다. 이들을 디케이미디어가 밀착하여 그들의 생활을 기록한 다큐멘터리 영화가 〈당신은 아름답다〉인 것이다.

'아이누'는 아이누어로 '인간'을 의미한다. 아이누족은 자연을 벗 삼아 살아가는 소수민족으로, 본래 독자적 문화와 예술과 철학을 가지고 있고, 자신의 언어를 가진 민족이었다. 그들은 몸에 털이 많고 마치 서양인과도 비슷한 외모적 특성으로 일본인과 많은 인종적 차이를 보이고 있다.

일본 근대기 에도시대江戸時代 후반부터 메이지유신明治維新을 추진하던 일본은 국경 문제로 러시아와 분쟁을 일으키는데, 지형적으로 그 사이에 낀 아이누족은 일본의 일차적 문화말살 대상이 된다. 일본은 이들의 이름을 일본식으로 고치고, 언어를 빼앗았으며, 문화와 생활방식 모두를 일본식으로 바꿀 것을 강요했다. 아울러 여자들은 일본인들의 첩으로 삼아 순수 혈통 후손을 없애려 노력했다.

아이누족은 고유의 말은 있으나 문자가 없으므로, 모든 것을 구전口傳을 통해 전수하는 독특한 특성을 지녔다. 오늘날 순수 혈통을 지닌 아이누는 불과 수백 명에 불과하다. 차별받는 것을 마치 태생적 형벌로 안고 살아가는 아이누들이 근대기의 역사를 거치면서 겪는 아픔이다.

이런 아픔은 아이누족 어린이들에게 고스란히 나타난다. 그들은 몸에 천부적으로 털이 많아 같은 또래 아이들과 확연히 구분되므로, 아이누족

여자들은 누구든지 어린 시절부터 팔과 다리에 난 털들을 없애기 위해 칼로 문지르고 피를 흘려야 했던 필사적 노력의 기억을 갖고 있다.

일본명 사카이 미나Sakai Mina 역시 어려서부터 그런 기억을 갖고 있다. 그녀는 그런 아픔을 딛고 일어서서 일본사회 내에 아이누인으로 당당히 존립하려는 몇 명의 아이누 젊은이들 중 한 사람이다. 아름다운 모습의 미나가 아이누 전통 분장인 커다란 검은 입술을 그리고 부르는 노래는 매우 일상적인 멜로디와 음정임에도 불구하고 가슴을 파고드는 처연함이 깃들어 있다.

비의 향기. 바람의 소리. 눈이 달린다. 당신은 아름답다. 당신은 아름답다. 있는 그대로 아름답다. 두려워 하지 마. 있는 그대로의 당신이 좋다고. 당신이 가르쳐 주었어. 있는 그대로의 나이면 된다고. 당신은 아름답다. 있는 그대로 아름답다. 무엇도 두려워 하지 마. 있는 그대로의 당신이 좋다고.

　―〈당신은 아름답다〉 중에서.

생각해 보면 아시아 곳곳에는 숙명처럼 아픔을 안고 살아가는 많은 소수민족이 존재하고, 그들은 사카이 미나와 똑같은 자신의 삶과 정체성의 지난함을 지니고 있을 것이라는 생각이 가슴을 저리게 한 것이었다.

아시아엔 삶의 극단 지역에 존재하는 신성함과 자연이 지닌 숭고함, 그리고 건강한 다양성만 있는 것이 아니다. 형언키 어려운 아픔도 존재하는 것이다. 그래서 아시아는 아름답다. 그래서 예술적 영감을 줄 수 있는 깊은 영혼의 속삭임도 존재한다. 아픔이 없이 우리에게 감명을 줄 명작이 어떻게 있을 수 있겠는가.

제2장 도시문화에서 문화도시로

사회적 삶 속에서 창의적 아이디어를 갖고

활동하는 사람들은 창조계급creative class에

해당하는 사람들이다. 이들 창조계급이

도시 내에 머무르며 창조적 활동을 할 수 있도록

어떻게 지원하는가에 따라 그 도시의 경쟁력은 달라진다.

유럽 대도시들의 경우, 인구 사분의 일이 창조계급에 속한다.

이들은 이미 미국을 압도하고 있으며,

특히 관용지수 면에서 앞서는 것으로 파악된다.

문화도시의 출현

변화하는 도시의 패러다임

사람들은 도시로 모여든다. 과거 전쟁이나 지배세력에 의한 물리적 이동이 아니라, 마치 개미들이 발견한 먹이를 운반하기 위해 떼를 지어 모여들 듯 사람들은 도시로 모여들고 있다. 그것도 엄청나게 빠른 속도로.

1950년대만 해도 한국의 도시인구는 전체 인구의 25퍼센트에 불과했으나 오늘날에는 90퍼센트를 넘어섰다.[1] 이제 도시적 삶은 과거처럼 도시와 농촌을 놓고 거주할 곳을 고민하여 결정하는 선택의 문제가 아니다. 거의 모든 가정에서 가족 성원 전체 혹은 일부가 도시에서 생활할 수밖에 없는 필연의 문제가 되었다.

도시의 성장은 우리의 생활에 큰 변화를 불러왔다. 경제적 성장과 더불어 교육, 과학기술의 발달, 사회적 시스템의 발달 등 사회 전체를 역동적으로 변화시켰으며, 오늘날 '지이십G20'이라는 세계 상위권 그룹에 랭크된 것도 사실 도시의 성장과 무관하지 않다. 그러나 그 이면에는 많은 부작용이 따랐다. 환경 문제, 교육 문제, 공평성과 소외의 문제, 재개발에 따른 정부와 주민의 갈등 등 해결해야 할 수많은 난제들이 발생한 것도 사실이다. 무엇보다도 도시의 발달은 가족구조의 해체, 생산방식의 급속한

변화 등 이전까지의 한국의 전통적 생활구조의 해체를 초래했다.

　이런 도시 성장의 양면성은 오늘날 도시의 성장방식에 대한 근본적 변화를 요구한다. 영국의 레스터가 겪었던 '폐허의 도시', 초기 산업도시로서 19세기 베를린·파리·뉴욕, 그리고 영국의 런던·리버풀·멘체스터가 겪었던 '참혹한 암흑의 도시'[2]로의 이행, 디트로이트와 리버풀이 겪었던 '텅 빈 도시'에 대한 불안감은 도시의 변화가 어느 방향으로 진행되어야 하는가를 제시해 준다. 더불어 산업구조의 변화는 도시구조의 근본적인 재고를 요구한다. 제조업 생산 위주의 도시구조를 해체하고, 오늘날 급격히 부상하고 있는 지식산업과 문화산업 중심의 도시로 이행할 것을 요구하는 것이다.

　1980년대부터 논의되기 시작되어 오늘날 전 지구적 현상으로 확산되고 있는 '문화도시'에 대한 논의도 이런 시대적 변화와 궤를 같이한다.

어반 빌리지, 스마트 성장, 슬로 시티

문화도시를 논의하기 전에 우선 도시개발 패러다임의 변화와 특징을 살펴볼 필요가 있다. 도시의 구조를 환경적으로 보다 건강하고 효율성있게 바꾸려는 노력들이 구체적으로 나타나기 시작한 것은 대략 1980년대로 보인다.

　뉴 어바니즘New Urbanism, 어반 빌리지Urban Village, 스마트 성장Smart Growth 등이 이러한 흐름을 대표하는 말들이다. 뉴 어바니즘은 미국에서 시작된 것으로, 도시 스프롤 현상urban sprawl을 막기 위해서 시작되었다. 도시 중심부의 척박한 환경, 토지 가격의 상승 등으로 인해 도시 주민이 급속히 교외지역으로 이동하는 데 따른 토지의 손실과 환경 문제에 대응

하기 위한 차원에서 일어난 운동이다.

어반 빌리지는 영국에서 시작된 것으로, 도심 내 공적 공간의 확대, 그리고 그 공간을 중심으로 이루어지는 마이너리티 공동체 및 소생활권의 형성을 토대로 보행 친화적이면서도 고밀도의 토지 이용을 근간으로 이루어진다. 이것은 지역의 특성과 환경이 무시된, 획일적이고 단조로운 도시의 개발을 막는다는 점에서 큰 의미를 갖는다.

스마트 성장은 미국에서 시작된 것으로, 도시의 무분별한 교외화郊外化로 인한 토지 손실과 환경 문제에 대응하기 위한 개념이다. 이것도 어반 빌리지와 마찬가지로 고밀도 복합용도 개발과 보행 지향적 도시를 만드는 것이 목표다. 다만 다른 점은 물리적 개발을 통해 동일한 공간 내에서 최대한의 광역적 토지이용 시스템을 구축하는 것이 목표이다. 여기에는 에너지 효율의 극대화, 동선動線의 최소화, 공간의 네트워크화를 위해 각종 첨단 테크놀로지가 활용된다.

한편 1992년 국제연합 환경개발회의에서는 '지방의제 21Local Agenda 21'을 발표했다. 이는 지구환경 보존을 위해 지속가능한 개발의 구체적 실천 전략을 만들었다는 점에서 전 지구적 관심을 끌었다. 여기에는 환경·사회·경제 전반을 포함하는 행동지침이 설정되었으며, 도시개발과 정책입안에 있어서 시민 주도적 지역활동이 매우 강조되었다는 데 의미가 있다.

이렇게 도시 주민의 관점에서 도시의 기획을 비롯한 물리적 사회적 지역환경 정비 운동을 전개하는 개념이 일본의 마치쓰쿠리まちつくり이다. 이는 지역의 정체성과 가치 재발견에 대한 주민의 요구로부터 비롯한 것으로, 애향심을 고취하고 생활의 활력을 제공한다는 점에서 다른 개념들과 다르다. 마치쓰쿠리는 주민의 자발성을 핵심 변인變因으로 다루며, 모든 의사결정 주체에 주민이 깊숙이 개입하는 것이 특징이다.

환경 차원에 기준을 두고 인간 생활양식의 변화를 추구한 것이 1998년 이탈리아에서 시작된 '슬로 시티Slow City' 운동이다. 이것은 인간과 자연이 적응하기 힘들 정도로 빠른 사회구조의 급격한 변화, 테크놀로지에 의한 물리적 환경의 변화, 그리고 지역의 특성을 무시한 글로벌 표준화 등에 대항하기 위한 것으로, 생활 리듬을 존중하는 삶의 질 향상과 여유로운 생활을 추구하는 것을 목표로 하며, 건강한 음식slow food, 생태문화, 전통적 방식의 삶의 보호와 발전에 초점이 맞춰져 있다.

이상의 내용들은 오늘날 문화도시와 함께 대부분의 도시들에서 동시에 다루어지고 있는 논의들이라는 점에서 큰 의미를 갖는다.

'도시문화'를 넘어 '문화도시'로

한국에서 '문화'가 도시의 이름 앞에 수식어처럼 붙게 된 것은 2000년대부터인 듯하다. 가령 '역사문화도시' '교육문화도시' '세계문화도시' 등이 그것이다. '도시의 문화'가 아닌 '문화의 도시'로서 각 도시들이 문화를 전면에 내세운 것이다. 도시적 생활에 의해 발생하는 문화가 아니라 문화를 통해 도시를 바꾸어 간다는 적극적 개념을 각 도시들이 적용하고 있는 것이다. 이것은 1970년대 제조업 중심의 도시구조에서 제조업의 쇠퇴와 함께 찾아온 도심공동화都心空洞化 현상, 중앙집권적 정치체제에서 지방자치 체제로의 정치구조 변화 등 한국의 정치·경제구조의 변화와 매우 밀접하게 관련되어 있다.

문화도시라는 개념이 도시정책에 처음으로 출현하게 된 것은 대략 1970년대 후반부터 1980년대 초반으로 보인다. 18세기 산업혁명을 거치면서 석탄·철광산업과 제조업 등 일·이차산업을 중심으로 발전했던 유

럽 공업도시들은, 도시의 중추를 이루는 일·이차산업이 쇠퇴함으로써 위기에 몰리게 되었다.

이 도시들이 도시의 생존을 위해 버려진 공단과 슬럼으로 변한 도시공간을 대상으로 문화와 예술을 중심으로 한 새로운 프로젝트를 추진하면서 문화도시라는 개념이 나타나기 시작했다. 즉 도시 재생의 한 방법으로서 새로운 산업으로 각광받게 된 것이 문화인 것이다.

한편 '유럽문화도시European Cities of Culture'[3]는 유럽연합이 지정한 도시로서, 일 년 동안 도시의 문화적 삶과 문화발달 양상을 보여줄 수 있는 기회를 부여받는다. 이는 1985년에 시작되었으며, 1999년부터는 '유럽문화수도European Capitals of Culture'라는 이름으로 변경되어 지속되고 있다.[4] 유럽문화도시 프로젝트의 성공은 '아메리카문화수도American Capital of Culture',[5] '아랍문화수도Arab Cultural Capital'[6]를 탄생시켰다. 이들은 공업도시의 도시재생 성공사례로 작용했으며, 더불어 문화도시 확산의 기폭제 역할을 한 것으로 보인다.

문화도시와 도시재생

문화도시의 개념

문화도시를 어떻게 만들 것인가. '어떻게 만들 것인가'를 묻기 전에 우선 '문화도시'의 개념을 정리할 필요가 있다. 그동안 문화도시에 관한 매우 다양한 논의가 있었는데, 어떤 경우에는 매우 상반되는 주장이 있었기에 이는 반드시 짚고 넘어가야 할 문제이다.

다만 이 경우에 절대적 기준은 없다. 문화도시를 만든다는 것이, 어떤 절대적 기준을 정해 놓고 그에 맞지 않는 것은 가지치기하고, 오로지 그 기준에 맞는 것만 골라내어 추진할 수 있는 성질의 것이 아니기 때문이다. 이는 다양한 조건과 맥락을 지닌 각 도시들의 선택의 문제다. 어떤 조건은 동시에 수용할 수도 있어야 하며, 어떤 도시가 성공했다 할지라도 동일한 조건이 아닌 이상 다른 도시도 반드시 성공한다는 보장을 할 수도 없는 것이다.

국내외의 많은 학자들이 주장했던 문화도시에 관한 정의들을 종합할 때, 공통점들을 몇 가지 방향에서 요약할 수 있다.

우선, 문화도시가 가진 물리적 형태로, 미학적 가치에 관한 논의다. 이는 미학적인 도시경관과 공간을 어느 정도 갖추고 있는가의 문제이다. 둘

째, 문화소비의 충족 가능성이다. 도시의 거주민들이 얼마만큼의 문화적 생활을 누리며 그에 대한 삶의 만족도는 어느 정도인가의 문제인 것이다. 셋째, 자연적인 것으로, 얼마나 쾌적한 자연환경을 갖고 있는가의 문제이다. 넷째, 도시에서의 인간의 권리에 관한 문제로, 도시민의 생활 문제를 도시민 스스로가 주체적으로 해결할 수 있는가 하는 것이다. 이는 다른 물리적 요인들보다, 우선 도시민에게 초점을 맞추는 도시정책이 이루어지고 있는가의 문제이기도 하다. 다섯째, 문화를 통한 경제 활성화와 도시재생이 가능한가의 문제로, 경제 활성화도 문화도시 조성에 매우 중요한 요건에 해당한다는 것을 알 수 있다.[7]

생산성 · 정주성 · 도시경영

문화도시를 만든다는 것은 도시 전체에 문화적 활력이 넘쳐나도록 하는 것을 일차적 목표로 삼는다. 문제는 문화적 활력을 단순히 문화예술 분야에 국한된 요소로 보는 것이 아니라 도시 전체의 제반 상황과 연결되어 생각해야 한다는 것이다. 문화예술뿐만 아니라 문화를 뒷받침해 줄 도시경영 등이 필수적 요건이라는 말이다.

또한 이 모든 것을 이루려는 도시의 동인動因이 강할 때 문화도시 조성은 보다 쉬워질 것이다. 즉 문화도시는 도시가 지향하는 태도와도 깊은 관계가 있다.

성공한 문화도시의 사례들을 볼 때 대체로 생산성 · 정주성定住性 · 도시경영, 이 세 가지를 심도있게 다루었음을 알 수 있다.

우선 그 도시가 얼마만큼 뛰어난 생산성을 갖고 있는가이다. 여기에서 생산성은 물론 문화적 방식에 의한 생산성을 말한다. 여기에는 특히 예술

문화가 크게 작용한다. 지역의 문화예술과 자원을 결합한 산업의 육성과, 문화적 환경 조성을 바탕으로 주민의 창의성이 발현될 수 있어야 한다.

또한 도시가 가진 창조적 자원이 관광과 자연스럽게 연결될 때 생산성은 크게 확장된다. 문화예술의 생산성은 이 장의 뒷부분에서 다루게 될 창조산업, 창조도시의 조성과도 매우 밀접한 관련을 갖는다.

다음으로 정주성은 주민에 대한 배려를 의미한다. 주민이 그 도시에 살면서 자기실현의 욕구를 충족할 수 있고, 주변과의 사회적 네트워크를 실현할 수 있으며, 직업 이외에도 충분히 즐길 수 있는 환경이 조성되어야 함을 말한다.

마지막으로 도시경영은, 도시를 경영함에 있어 문화를 최상위 개념으로 인식하고 있는가에 관한 문제이다. 도시의 모든 구성요소들의 저변에 문화에 대한 충분한 배려가 있는가, 가령 경제 · 행정 · 커뮤니티 내에 문화에 대한 충분한 지원 노력이 이루어지고 있으며, 문화가 요구하는 가변성에 충분히 유연하게 대처할 수 있는가에 관한 것이다.

창조성, 문화도시의 생명

20세기까지 제조업을 중심으로 호황을 누렸던 도시들 중, 재빠르게 도시의 변신에 성공한 불과 몇 개를 제외한 대부분의 도시들은 현재 인구의 유출로 인한 공동화空洞化 현상과 경제의 쇠퇴로 인한 도시의 몰락을 톡톡히 경험했으며, 이 도시들은 현재 문화를 통한 도시재생에 많은 노력을 쏟아붓고 있다.

어떻게 도시를 재생할 것인가에 관한 고민이 대부분의 도시들이 안고 있는 의제이다. 문화도시의 핵심은 창조성이다. 『창조도시*Creative City*』

의 저자인 찰스 랜드리Charles Landry는 2011년 10월 필자와의 방송 대담에서 창조성을 "전통자원·예술작품·기술·사회 등에서 드러나는 여러 가치요소들을 서로 결합하여 새로운 가치를 만들어내는 것"으로 정의했다. 따라서 창조성은 정치·사회·경제 모든 분야에서 드러날 수 있으며, 그것이 결국 창조도시로 이행하는 지름길임을 말했다.[8]

"도시의 창조성이라는 것은 가능한 한 많은 사람의 역량이 모여져 창의적인 상상력을 동원해 어떤 문제에 대해 좋은 해결책을 찾아내는 것이다. 예전에는 도시 엔지니어링이나 도시 관리가 단계적이었고, 선형적이었다. 그러나 창조도시에서는 개방적이고 유연한 사람들의 조합이 필요하다."[9]

랜드리가 말하는 "개방적이고 유연한 사람들"은 단순히 예술인들만을 의미하는 것은 아니다. 리처드 플로리다Richard Florida 식으로 말하면 '창조계급creative class'[10]에 해당하는 사람들이며, 사회적 삶 속에서 창의적 아이디어를 갖고 활동하는 사람들을 지칭한다. 여기에서 도시의 창조성을 다루는 지표로서 플로리다의 '창조성 지수'[11]를 보다 깊이있게 논의할 필요가 있다. 플로리다는 창조성의 지수로 '3T'를 제시한다.

'인재talent', '기술technology', '관용tolerance'이 그것이다. 여기에서 인재는 '창조계급'의 존재에 따른 '인적자본 지수human capital index'를 의미한다. 또 기술은 '혁신 지수innovation index'와 '하이테크 지수high-tech innovation index'를, 관용은 '게이 지수gay index', '보헤미안 지수bohemian index', '도가니 지수melting pot index'를 의미한다.[12] 플로리다가 말하는 창조계급은 도시의 창조성을 판단하는 기준으로 작용한다.

창조도시론에 의하면, 이들 창조계급이 도시 내에 머무르며 창조적 활

「창의적 문화도시 조성」. 찰스 랜드리와의 텔레비전 대담. 아시아문화마루. 2011. 10. 14.

동을 할 수 있도록 도시가 어떻게 지원하는가에 따라 도시의 경쟁력이 달라진다고 한다. 유럽 대도시들의 인구 25퍼센트가 창조계급에 속한다. 이들은 이미 미국을 압도하고 있으며, 특히 관용지수 면에서 앞서는 것으로 파악된다.[13]

창조성을 도시의 재생과 연결지어 본다면 비교적 명쾌한 해답이 나온다. 도시의 재생에 창조계급을 활용하는 것이 그것이다. 쉽게 말해 문화예술인과 도시혁신을 위한 창조적 아이디어맨들, 외부 문화에 대한 유입인자로서 도시에 거주하는 외국인 등을 중심으로 도시를 바꿔 나가는 것이다. 내가 아시아문화중심도시 조성사업을 추진하면서 느낀 점은 도시개발에 대해 문화예술인들의 전면적 개입이 중요하다는 것이다.

이 장에서 서술하게 될 도시재생의 몇 가지 사례가 있거니와, 예술인들이 도시재생에 참여하여 성공한 문화프로젝트 사례들을 우선 들어 보면, 뉴욕(소호와 첼시), 베이징(다산쯔), 상하이(라오창팡과 홍팡), 라이프치

히(바움볼스피너라이) 등이 있다. 물론 이들은 도시 전체를 대상으로 진행된 것이 아니라, 각 도시들이 도시의 재생을 위해 지구 단위로 벌인 문화 프로젝트의 사례다.

우선 뉴욕의 소호와 첼시를 만들어낸 사람들은 폐허로 변한 소호와 첼시 거리로 스며든 가난한 예술가들이었다. 이들은 스튜디오를 마련할 돈이 없어 빈 건물을 점유하고 자신들의 활동기지를 만들었는데, 그것이 활성화하면서 오늘날 뉴욕을 창조도시의 메카로 만들었다. 베이징의 다산쯔大山子 798은 과거 중국의 군수공장이었던 건축물들이 폐쇄된 후 폐허 상태로 방치되어 있던 것을 2004년 중앙미술대학의 교수와 몇몇 학생들이 조각작품 제작을 위한 공간으로 활용한 것이 계기가 되었다. 그 후 미술 · 디자인 · 건축 · 패션 등 각종 스튜디오와 디자인 숍들이 들어서면서 오늘날 중국의 창의산업을 이끄는 핵심지역이 되었다.

상하이의 라오창팡老場坊은 처음에 도축장이었던 것을 디자인과 건축 등 창의산업 지역으로 리모델링한 것이며, 홍팡紅坊은 철공소 건물을 개조하여 만든 문화산업단지이다.

바움볼스피너라이Baumwollspinnerei는 앞의 경우들과 매우 다른 면모로 운영되고 있다. 라이프치히의 바움볼스피너라이는 본래 1884년에 만들어진 유럽 제이의 방직공장이었다. 이 공장은 1996년까지 운영되다가 면사산업綿絲産業의 쇠퇴로 문을 닫게 되었는데, 몇몇 예술가들이 입주한 것은 2001년 소규모 예술 관련 투자가들이 공장을 매입하고 난 후부터이다.

예술가들은 2004년 첫 쇼케이스 전시인 「베르크샤우werkschau」를 개막했고, 이때부터 바움볼스피너라이는 세계적인 예술공간으로 알려지기 시작했다. 바움볼스피너라이는 총 스물세 개의 건축물로 이루어졌으며, 전체 약 10만 평방미터의 면적에 약 8만 9000여 평방미터의 건축공간을 보유하고 있고, 오늘날 세계적인 갤러리들과 예술가들이 거주하고 있다.

중국 상하이의 라오창팡(위)과 베이징의 다산쯔 798(아래).

여기에는 국제적인 갤러리 및 화가, 무용가, 퍼포먼스 예술가, 디자이너, 연극인 들이 입주해 있으며, 레지던시 프로그램LIAP과 라이프치히 국제예술 프로그램LIA이 운영되고 있다. 뉴욕예술아카데미, 일본문화재단, 크리스토프 메리안 재단 등과 같은 유수의 국제기관과 네트워크를 맺고 있고, 라이프치히 시와 베엠베BMW가 후원하고 있으며, 참가작가들은 국제예술 커뮤니티로 진출하거나 독일의 여러 뮤지엄에서 전시할 수 있는 기회가 주어진다.

바움볼스피너라이를 다산쯔 등의 프로젝트와는 다른 운영구조를 갖는다고 말한 것은, 이들이 갖고 있는 공간과 입주한 예술가들 간에 놓여 있는 경제적 역학관계 때문이다.

도시 내에서 장소성site specific의 확보와 활성화는 곧 공간의 경제적 가치상승을 불러온다. 쉽게 말해 당초에 용도 폐기되어 폐허로 방치되었던 죽음의 공간에 예술인들이 입주하여 문화적 활성화를 이룸으로써, 그 공간은 매우 훌륭한 장소로 탈바꿈되고, 더불어 장소가 가진 무형의 가치가 상승하게 된다. 이제 그 장소는 문화예술 활동뿐만 아니라 상업 활동을 포함한 모든 자본의 생산 활동이 가능해지므로, 급기야 부동산 가치도 급상승하게 된다. 도시의 기능이 활발하게 살아나는 것이다.

그러나 문제는 이 지점에서 발생한다. 경제적 환경에서 상대적으로 취약한 예술가들은 부동산 가격의 급상승에 따른 유지비용을 감당하지 못한다. 예술이 가진 가치의 발전 속도와 부동산이 가진 가치의 발전 속도에 커다란 간극이 있는 것이다. 결국 예술인은 그 장소에서 쫓겨나듯 떠나게 된다. 그럴 경우 예술인이 떠남으로써 장소성도 급격히 쇠퇴하고, 그곳은 다시 쇠퇴한 공간으로 돌아가기가 쉽다. 예술인이 떠난 장소를 채우는 것은 단순한 상업시설들이며, 그 상업시설을 보기 위해 세계인들이 찾아갈 가능성은 낮아 보이기 때문이다.

그러나 바움볼스피너라이는 근본적으로 이런 악순환 관계에서 벗어나 있다. 예술인들이 입주하기 시작한 당초부터 소규모 투자가들이 모여 공간을 미리 확보했기 때문이다. 여기에는 상업시설, 예를 들어 화구점畫具店·식당·패션숍 같은 것들도 작가와 동일한 개념으로 받아들여진다. 아무리 자본력이 뛰어나다 할지라도, 작가의 공간을 흡수하거나 매매할 수 없는 구조를 갖고 있는 것이다.

라이프치히는 과거 동독 시절에 혹독한 쇠퇴기를 겪었던 도시로, 도시 곳곳에 빈 집들이 널려 있다. 이 빈 건축물들은 외형상 매우 고풍스럽고 아름답지만, 소유주인 라이프치히 시가 이 건축물들을 관리 유지한다는 것은 현실적으로 어려운 일이므로, 제도적으로 누구든지 원형을 살려 리모델링할 경우 거의 헐값에 건축물을 소유할 수 있도록 하고 있다는 것도 작가들에게는 유리하게 작용한 것이다.

사실 지난 십여 년 동안 라이프치히의 부동산 가격은 전혀 변화가 없었

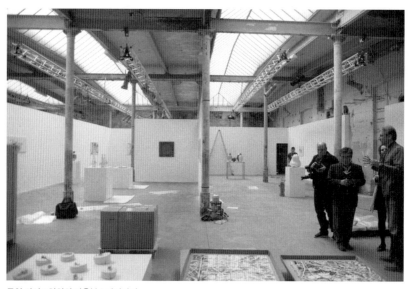

독일 라이프치히의 바움볼스피너라이.

다. 현재 라이프치히는 문화예술의 발전을 통해 과거 유럽 도시의 중심으로서의 영화榮華를 회복하고자 각고의 노력을 기울이고 있다. 바움볼스피너라이는 이 도시가 생각하는 일종의 교두보 같은 역할을 수행하고 있는 것이다.

창조계급의 핵심인 문화예술인들에 대한 도시의 포용성은 도시가 가진 흡인력과도 밀접하게 관련된다. "창조계급이 있는 곳에 사람이 몰려든다"라는 플로리다의 말은 도시재생을 이루려는 도시들이 어떤 태도를 가져야 하는지를 잘 말해 준다. 예술 그 자체를 통해 경제적 부를 얻는 데에는 많은 노력과 세월이 필요하다. 설령 그렇게 된다 할지라도 그것이 반드시 성공하리라는 보장도 없다. 그래서 예술가들을 보호하고 육성하는 것은 일종의 사회적 책무일 수도 있지만, 한편으로는 그 도시를 살려내는 바탕이 되므로 전략적 차원에서라도 예술가를 육성해야만 하는 필연성이 뒤따른다.

문화도시와 주민의 참여

주체는 누구인가

그렇다면 문화도시는 누가 만드는가. 이는 전 세계적으로 학자들간의 주요한 논쟁거리다. 여기에는 도시민의 자발성과 주체성 문제, '도구적 이성'[14]으로서 도시민의 대상화 등 근본적 문제가 내재되어 있기 때문이다. 또한 지방정부와 중앙정부의 역학 관계, 시민단체의 역할 문제 등도 동시에 간여된다.

파리의 경우, 중심에 위치한 개선문에서 라 데팡스La Defense에 이르는 수많은 갤러리와 기념비적 건물들, 퐁피두센터Centre National d'Art et de Culture Georges Pompidou, 라 빌레트La Villette 등은 미테랑F. M. M. Mitterrand 대통령의 강력한 리더십 아래 정부가 주도하여 만들었다. 브라질 남동부의 도시 쿠리치바Curitiba의 경우 자이메 레르네르Jaime Lerner 시장을 중심으로 쿠리치바 시가 주도했다.

이 두 종류의 추진 형태는 결과적으로 큰 성공을 가져왔다는 점에서 많은 도시들의 참고자료로 활용된다. 전자는 철저하게 외부인을 대상으로 관찰자적 관점에서 만들어낸 프로젝트로 보인다. 그 결과 관광객의 증가, 도시 불안요소의 철거, 도시 브랜드화 등에 성공했다. 후자는 뛰어난 정

주성의 확보, 도시 빈민에 대한 배려, 생태적 환경의 구축 등 거주민 중심의 도시개발에 성공한 사례로 봐야 할 것이다.

도시를 조성하는 방식과 관련하여 조성의 주체가 누구인가를 논의할 때, 어떤 경우든 문화도시를 조성하는 데에는 시민의 참여가 반드시 필요하다. 이는 도시가 반드시 확보해야 할 정주성과도 깊은 관련이 있다. 도시의 활력을 제고하고, 수준 높은 미학적 도시경관을 확보하는 데에 주민의 참여는 거의 절대적이다.

교토나 가나자와, 지진을 겪었던 고베 같은 일본의 고도古都들이 매우 수려한 경관, 특히 전통적 도시경관을 유지할 수 있는 것은 주민들이 스스로 도시경관에 대한 조례를 정하고 이에 적극 동참했기 때문이다. 앞서 논의했듯이 마치쓰쿠리まちづくり 같은 일본식 '마을만들기' 프로젝트는 거의 대부분 주민들이 기획하고 정책을 세우며, 주민들의 참여에 의해서 진행된다. 이 경우 도시행정을 다루는 사람들은 거의 보조자의 역할을 수행한다.

혁신의 출발점

창조성이 문화도시를 만드는 바탕이 된다고 할 때, 창조성은 단순히 예술가적 창의성에만 국한된 것은 아니라는 것을 앞서 랜드리와 플로리다의 논의를 예로 들어 말했다. 사회 전 분야의 창의성이 문화를 중심으로 집중되었을 때 문화도시의 효과는 발현된다.

이 경우 도시민은 보다 적극적인 차원에서 문화도시를 이루는 핵심으로 작용한다. 도시의 혁신innovation은 도시민에서 출발하며, 온전히 도시 전체의 성격으로 발전하기까지 모든 도시민이 한 몸체로 움직여야 가능

하다.

일본을 '마쓰리祭り의 나라'라고 부르는 데에는 일본 전역에 산재한 이천사백여 개의 마쓰리에 예외 없이 대부분의 주민이 참여하여 즐기기 때문이다. 일본의 마쓰리는 관광상품을 만들기 위한 상업적 기획이 아니다. 모든 주민이 즐기는 문화적 제전祭典이다.

이 문화적 제전을 위해 거의 대부분의 세대가 자신이 맡은 임무를 성실히 수행하는데, 축제에 참가하기 위한 전통 옷 만들기에서부터 가장행렬을 위한 소품, 심지어는 손에 들고 흔들기 위한 소도구들까지 모든 것이 주민들의 창작에 의해 만들어진다. 관광객들은 그 엄청난 힘과 다양성에 압도되며, 아울러 그것이 도시 전체에 활력을 주는 원동력이 된다.

도시민이 문화도시 조성에 참여하는 것은, 문화도시 정책 입안과 결정에 대한 참여, 그리고 도시 조성에 대한 창조적 인자로서의 참여, 문화활동을 매개하는 문화 운영자로서의 참여, 문화 향유자로서의 참여 등 다양한 각도에서 생각해 봐야 한다.

이를 정리해 보면 크게 '문화정책 입안자로서의 참여'와 '문화 창조의 인자로서의 참여'의 경우로 나눌 수 있다. 우선 문화도시 정책입안에 대한 참여는 중앙정부와 지방정부, 기업과 주민의 파트너십이 중요하다. 이른바 '컬처 거버넌스culture governance'의 구축이 이에 해당한다.

즉 통합적 정책수립과 재정지원을 위한 협의체를 구성함으로써 정책구상에서부터 재정지원, 연구활동 등을 입체적으로 추진할 수 있다. 특히 공공성이 강한 사업의 경우나 민간 차원에서 추진하기 어려운 사업들, 예컨대 사회를 위해 매우 필요한 사업이지만 결과적으로 이익이 보장되기 힘든 사업의 추진 등에 매우 효과적으로 대응할 수 있다. 또 다원적 투자가 필요한 경우 공공 차원에서 먼저 투자 펀드를 조성하고 민간이 이에 대응 투자하도록 유도할 수 있다는 점에서 매우 효과적인 사업추진이 가

능하다는 장점이 있다.

영국의 경우 중앙정부차원의 혁신기술지원국BIS, Department of Business, Innovation and Skills과 지방정부 차원의 지역개발공사RDA, Regional Development Agency가 민간 차원의 도시재생회사URC, Urban Regeneration Company를 지원하는 체계로 이루어진다.

우선 혁신기술지원국이 지역개발 전략을 수립하여 보조금을 지급하면 이를 지역개발공사가 받아들여 지자체, 기업, 민간단체 대표로 구성된 민·관 연합체를 구성한다. 이 연합체가 구체적인 지역개발 전략을 수립하며, 그 전략에는 예산의 배정 및 각종 기금의 운영이 포함된다. 이 연합체는 일종의 지역개발회사인 도시재생회사를 구성하며, 사업추진에 관한 세부계획을 수립하는 등 이를 통해 사업의 추진이 이루어진다. 여기에서 도시재생회사는 민간 합자회사limited partnership의 성격을 띤다.

영국의 경우 거버넌스의 핵심 역할을 지역개발공사가 수행한다. 2010년 현재 런던·뉴캐슬·브리스톨·리버풀 등을 포함하여 영국 전역에 열두 개의 지역개발공사가 운영되고 있다. 이것은 1980년에 제정된 '지방자치계획 및 토지법'에 근거하며, 당초에는 경제활동에 필요한 물리적 기반시설과 장소 제공을 위한 부동산 개발이 그 목적이었다.

그러나 최근에는 지역경제 개발 전반에 관련된 연구조사, 시설건립, 관련기관간 네트워크 구축으로 확대되면서 민간 주도의 지역경제 개발 활성화를 위한 촉매제 역할을 수행하는 것으로 그 목적이 바뀌었다. 지역개발공사의 역할은 저탄소 정책, 기업혁신, 창의인력 양성, 지역개발 등 지역발전을 위한 마스터플랜 수립과, 예산 및 재원 배분, 기금마련 및 민간투자 유치, 인력 양성 및 네트워킹 지원, 지역경제 발전 관련 이슈 연구 및 조사, 민간·지방정부 등과의 파트너십을 통한 자회사 설립 등이 주요 역할이다.

과학센터·컨벤션센터의 건립과 함께 '북방의 천사Angel of the North', '밀레니엄 브리지Millennium Bridge' 등 랜드마크의 조성, 다양한 문화지구 조성을 통해 도시재생에 성공한 영국 게이츠헤드Gateshead의 경우 지역개발공사의 역할은 매우 인상적이다. 게이츠헤드의 지역개발공사는 이해관계에 의해 대립하고 있는 북쪽 지역과 동쪽 지역 주민의 통합을 이끌어내기 위해 지역개발공사의 이름을 '원 노스 이스트One North East'라는 별칭으로 대체했다. 게이츠헤드 지역개발공사는 주민을 위한 다양한 교육프로그램을 제공하고 포럼·세미나 등을 통해 주민의 참여를 이끌어냄으로써 주민 커뮤니티를 이루어낸 훌륭한 사례를 남겼다.

컬처 거버넌스 체계는 중앙정부·지방정부·기초자치단체·기업체·전문가단체·시민단체·주민 등이 모두 참여하는 복합적 체계로 이루어진다. 즉 의사결정에 있어서 어느 한편의 일방적 이해만을 수용하지 않고 다중의 의견을 반영한다. 따라서 단순히 정책의 결정과 집행을 할 뿐만 아니라, 이해당사자stakeholder들로부터 발생하는 다양한 갈등의 조정자 역할까지 감당한다는 점에서 의의가 크다고 볼 수 있다.

다양성 속의 공존, 시민문화

창조적 인자로서 시민의 참여는 문화 생산과 소비의 주체라는 측면에서 매우 중요하다. 문화의 생산과 소비 역할이 완전히 분리되었던 과거와는 달리, 오늘날 문화의 생산과 소비 시스템은 '다양성 속의 공존'이라는 시민문화의 핵심 구조를 이룬다.

더 이상 문화는 특정 계층의 전유물이 아니다. 순수예술·고급문화 등의 용어로 계층적 분화가 이루어졌던 과거와는 달리, 오늘날은 시민들이

자기 조건에 맞게 즐길 수 있는 '맞춤형 문화'로 그 중심이 이동하고 있다. 이는 문화도시를 만드는 데 있어서 문화의 횡적 확산을 이룬다는 점에서 매우 중요한 요소로 작용한다.

여기에서 시민 각자에게는 관용과 포용, 상호 존중을 위한 문화 시민적 역량이 필요하다. 이는 단순히 시민적 차원의 노력뿐만 아니라, 경제적 차이, 교육의 불균형, 지역적 편차를 극복하고 모순을 제거하려는 정부의 노력이 필수적이다.

이른바 불평등한 구조적 모순의 제거는 사회적 공평성의 실현을 의미하는 것으로, 오늘날 문화예술 발전의 토대로 작용한다. 대체로 문화예술은 상대적인 약자로 구분되는데, 이는 경제 · 사회 · 정치에 항상 종속적으로 존재하기 때문이다.

쉽게 말해, 경제적 부, 사회적 강자의 전유물로 이용된다는 모순이 내재되어 있는 것이 문화예술이다. 따지고 보면 매우 화려한 문화예술의 부흥을 구가했던 중세의 예술가들, 예컨대 레오나르도 다 빈치Leonardo da Vinci라든지 미켈란젤로Michelangelo B. 등 당대에 최고로 인정받던 예술가들 뒤에는 항상 패트런들이 존재한다. 이는 문화예술의 소비가 경제 · 정치적으로 최상위 그룹에 국한되어 있었음을 의미한다. 문화도시에서 이런 계층별 편차는 사회 전반에 건강한 공동체를 형성하는 데에 매우 큰 장애로 작용한다.

창조적 인자로서 시민의 창의성을 지역발전의 새로운 동력으로 작동되도록 하는 데에는 시민단체, 문화예술인단체, 대학, 기업, 지방정부, 지역 연구기관 등 지역의 혁신 주체들이 공조 네트워크를 형성하는 것이 필요하다.

문화콘텐츠산업의 핵심요소에 해당하는 '창의성'이 높아지기 위해서는 수준 높은 문화예술에 대한 경험이 선행되어야 한다. 다시 말해, 창의

성 제고를 위한 다양한 기회들이 주어져야 한다는 것이다. 이런 기회를 만들기 위해 각 혁신주체들이 협업함으로써 자체적인 시민조직이 성장하며, 다양한 시민의 참여가 이루어질 수 있을 것이다.

성공한 문화도시를 찾아서

해외의 성공한 문화도시들의 경우 추진주체·지향점·추진방법은 서로 다르지만, 도시의 문화적 자원을 토대로 정체성을 살려 나간다든가, 경제성, 사회적 공평성, 공동체성, 일상성, 창조성 등을 추구하며 그것을 이루어내는 리더십이 존재하는 사실 등은 공통적으로 나타난다.

이런 속성들은 사실 도시의 지향성과도 매우 밀접한 관련이 있다. 그 대표적 속성들은, 첫번째로 도시의 문화적 정체성을 매력적 요인으로 발전시키는 것이다. 두번째로, 도시를 조성함에 있어 주민의 삶의 질 향상을 우선에 두고 이웃간, 공동체간의 커뮤니티를 형성해 나갔다는 것이다. 세번째로, 도시 활성화와 시민들의 도시에 대한 관심 제고를 위해 경제·산업적 효과를 강조하였다는 점이다. 네번째로, 미술관·공연장·박물관·유적지 등 도시 어느 곳에서나 진행되는 문화행사들이 자연스러운 시민의 일상이 되도록 했다는 점이다. 다섯번째로, 강력하고 일관성있는 추진주체의 리더십이다. 여섯번째로, 도시의 창조적 여건을 개선하기 위해서 사회적 공평성을 추구한다는 점이다.[15]

이 모든 것들은 도시가 갖는 문화적 활력과 직결된다. 도시의 역동성은 문화적 활력으로부터 비롯된다. 또 지역민의 문화적 활력은 지역의 자원에 바탕을 둔 풍부한 아이디어를 도출하게 하며, 경쟁력있고 차별화된 콘

텐츠를 확보하는 밑바탕으로 기능한다.

문화 활력-가나자와 · 에든버러 · 잘츠부르크 · 빌바오

도시민의 문화적 활력 증진에 역점을 둔 도시조성 사례로 일본의 가나자와金澤가 있다. 가나자와는 주민들의 문화예술 향수와 체험을 통해 지역 주민의 삶의 질을 증진시키고, 문화예술인에 대한 전폭적 지원을 통해 결과적으로 지역경제 활성화를 유도한 사례로 꼽힌다. 가나자와는 자연과 전통문화를 기반으로 한 소규모의 수공업이 주종을 이루며, 전통차 · 생과자 같은 음식산업과 자기공예산업 같은 가내수공업을 중심으로 도시의 발전이 이루어졌다.

그러나 1960년대 기계적 산업경제발전 시대가 찾아오면서 전통적 산업 위주의 가나자와는 위기를 맞게 되었는데, 이를 극복하기 위한 방안으로 적극적인 문화산업 정책들을 수립하여 추진하게 된다. 우선 가나자와는 지방자치단체 내에 '문화정책과'와 '공예진흥실'을 설치했는데, 문화정책과는 전통공예문화의 계승과 육성을 위한 문화예술행사를 담당하고, 공예진흥실은 전통공예산업의 진흥과 계승을 목적으로 전통공예품의 판매촉진과 후계자 육성을 담당했다.[16]

한편으로 가나자와는 1968년 일본 최초로 경관에 관한 조례를 제정하면서 도시의 전통경관 보존을 위한 노력을 하기 시작했다. 이러한 노력은 1989년 「가나자와 시 전통환경 보존 및 아름다운 경관 형성에 관한 조례」와 1992년 「가나자와 시 경관도시 선언」으로 이어지면서 도시경관 형성을 통한 지역 활성화를 불러일으킬 기반을 만들었다.

가나자와가 본격적인 문화도시로의 면모를 갖추게 된 계기는 1970년

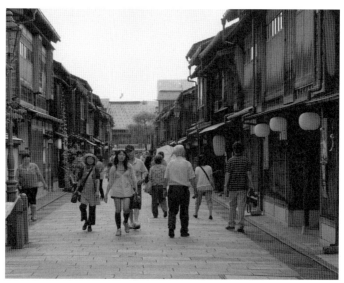
고풍스러움을 간직한 일본 가나자와의 거리 풍경.

「육십만 도시구상」, 1984년 「21세기 가나자와 미래상」, 1996년 「세계도시구상」과 같은 가나자와 시정의 기초가 되는 구상안을 만들면서부터인데, 이를 기초로 한 '신 기본계획'을 수립하여 시정운영의 지침으로 삼으면서 구체화되었다. 나아가 2005년에는 '장기기본계획'을 수립하여 십 년간 시정의 지침으로 삼으면서 지속적으로 도시의 문화성을 높여 가고 있다.

가나자와는 일본의 대표적인 창조도시로 평가되고 있다. 그 이유는 낡은 방적공장紡績工場의 벽돌창고를, 하루 이십사 시간, 일 년 삼백육십오일 시민들이 자유롭게 예술활동에 참여할 수 있는 '가나자와 시민예술촌金澤市民藝術村'으로 바꾸었고, 도심에는 현대미술관인 '21세기 미술관'을 건립하여 전통도시와 창조도시의 이미지를 동시에 이루었기 때문이다. 최근 가나자와는 21세기 세계 도시의 이상향을 모색하며 국제회의인 '가나자와 창조도시 회의Kanazawa Round'를 제창하는 등 끊임없이 화제를

불러일으키고 있다.[17]

가나자와는 생산 공정에서 장인적 기능과 감성을 최대한 활용하며, 그와 함께 하이테크기기의 결합에 의한 문화적 부가가치가 높은 상품과 서비스를 생산하고 있다. 가나자와는 지역 내 자생적 기업들이 각자 가진 노하우를 바탕으로 서로 네트워크화하여 긴밀하고도 유기적인 산업연관 구조를 구축함으로써 뛰어난 창조적 상품을 개발할 수 있는 토대를 갖추었다.

1996년 신축된 '직인대학職人大學'과, 2003년 시민들의 직접체험 문화공간 조성을 위해 판화·스크린·염직 등 공방과 갤러리, 교류연수동으로 만들어진 '가나자와 유와쿠 창작의 숲金澤湯涌創作の森'은 전통문화와 현대문화가 절묘하게 어우러진 가나자와의 정체성을 충분히 드러낸다.

순수한 일반 시민들의 참여로 이루어지는 '가나자와 시민예술촌'은 전반적으로 시민의 창조적 욕구를 충족시켜 줌과 동시에 공예·전통차·생과자 등을 중심으로 이루어지는 가나자와의 산업구조에 중요한 창조적 원동력을 제공한다.

가나자와는 지역 외에서 얻은 소득을 지역 내에 순환시켜 다시 문화적 소비가 이루어지게 하는 동시에, 문화적 활성화로 얻은 이익금을 민간 디자인 연구소나 미술관 건설 또는 오케스트라 운영 등에 지원하고 있다. 또한 도시의 문화적 집적을 고도화함으로써 문화 생산의 주체가 되는 하이테크·하이터치의 인재를 양성함과 동시에, 배출된 인재가 지역에 잘 정착할 수 있도록 많은 지원을 해 오고 있다.

이는, 문화성과 예술성이 풍부한 인재나 그러한 서비스를 향유할 수 있는 능력을 가진 시민을 양성해 지역 소비시장을 질적으로 고급화하고, 문화 생산의 수요를 창출하는 생산과 소비의 시스템을 구축한다는 점에서 큰 의미를 갖는다.

영국 에든버러 성 앞에서 전 세계 군악대들이 참가하여 열리는 「밀리터리 타투Military Tatoo」 공연.
매년 8월에 열리며, 에든버러 축제의 대표적인 공연이다. 2011. 8. 11.

 지역의 문화적 자산과 역량을 활용한 축제 등 문화행사를 통해 지역민과 방문객들에게 향유의 기회를 제공하는 것을 도시 발전의 주된 기반으로 삼는 문화도시의 사례로 영국 스코틀랜드의 에든버러Edinburgh를 들 수 있다. 에든버러는 많은 문화유산을 간직하고 있는 역사적 도시임에도 불구하고, 도시가 간직한 문화유산이나 역사성보다는 세계 사람들에게 에든버러 축제로 더 잘 알려져 있다. 에든버러는 축제를 통해 지역의 문화적 역량과 정체성을 높이고 지역의 경제를 활성화시킨 대표적인 성공 사례로 평가받고 있다.

 매년 7, 8월에 세계적 수준의 다양한 축제가 이곳에서 개최되어 많은 관광객을 유치한다. 에든버러의 인구는 사십오만 명에 불과하지만, 축제에 참가하는 관광객 수는 2004년의 경우 수백만 명의 규모였다. 대표적

인 축제로 에든버러 프린지 페스티벌Edinburgh Fringe Festival이 있는데, 이는 매년 8월 한 달간 개최되는 축제로, 세계 각국에서 참가한 연극이나 마임·퍼포먼스·콘서트·오페라공연 등이 에든버러 전역에서 열린다. 이축제는 경제적 파급효과도 매우 커서 축제 방문객이 쓴 돈은 일억이천칠백만 파운드가 넘고 연간 이천오백 개 이상의 신규 일자리도 창출하고 있다.[18]

도시가 가진 전통적 문화콘텐츠를 중심으로 성공한 도시 사례를 살펴보면, 음악의 도시로 유명한 오스트리아의 잘츠부르크Salzburg를 들 수 있다. 잘츠부르크는 모차르트W. A. Mozart가 태어난 곳으로, 거리 곳곳에 모차르트를 기념하는 유적들이 즐비하다. 모차르트가 십칠 세까지 살던 생가生家를 비롯하여 모차르트를 주제로 운영되는 상점 등은 방문객에게 마치 자신이 모차르트 시대에 같이 살고 있는 듯한 착각을 불러일으키게 한다. 모차르트 생가에는 그가 사용하던 바이올린과 악보, 아버지 레오폴드 모차르트Leopold Mozart와 나눈 편지 등이 전시되어 있다.

한편 잘츠부르크는 영화 〈사운드 오브 뮤직The Sound of Music〉의 도시로도 잘 알려져 있다. 이 영화의 배경이 되었던 레오폴트스크론 성Schloss Leopoldskron과 오래된 골목을 통해 관광객들이 모차르트의 음악과 영화로부터 얻은 정취를 그대로 느낄 수 있다. 잘츠부르크에서는 1920년 이래 매년 7, 8월경 '잘츠부르크 음악제'가 열린다. '잘츠부르크 음악제'는 바그너W. R. Wagner 위주의 '바이로이트 음악제Bayreuther Festspiel'와 함께 국제적으로 가장 유명한 클래식 음악제다.

1841년 설립된 모차르테움Mozarteum의 대공연장이 이 음악제의 단골 공연장으로 사용되며, 음악제 기간 동안에는 세계 각국의 음악 애호가들이 모여든다. 이들은 단순히 도시를 관광하는 차원을 넘어 클래식 음악을

주제로 도시의 모든 문화를 체험한다. 단순히 보고 듣는 관광이 아닌 체험의 관광이 실현되는 것이다.

문화시설을 건립하여 성공적인 문화도시로 발돋움한 대표적인 도시 사례로 스페인의 빌바오Bilbao가 있다. 빌바오는 구겐하임 미술관Guggenheim Museum 건립을 통해 단기간에 세계적인 이목이 집중된 도시이다. 빌바오 재개발계획의 중심에 위치하는 구겐하임 미술관은, 세계적 건축가 프랭크 게리Frank Gehry에 의해 만들어진 새롭고 독특한 건축물로, 전시 내용 외에도 건축물 자체가 관광 상품이 되었다.

그리하여 구겐하임 미술관은 건립한 지 일 년도 안 되어 백삼십만 명의 방문객들이 찾아와 빌바오를 문화도시로 바꾸는 데 결정적인 역할을 했다. 이른바 빌바오의 부흥을 일으킨 '빌바오 효과Bilbao effect'의 주역이 된 셈이다.[19] 빌바오를 재생하기 위해 바스크Basque 정부가 택한 도시의 목표는 빌바오를 문화의 중심지로 만드는 것이었다. 이를 위해 기존 빌바오의 문화요소를 이루는 미술관과 아리아가 극장Arriaga Theater, 유스칼두나 음악당Euskalduna Jauregia Bilbao, 시립도서관 등을 보강했다.

빌바오 구겐하임은 28-30퍼센트에 달하는 실업률을 극복하고 일자리를 창출하는 방안으로 빌바오가 선택한 방법이다.[20] 그러나 처음 빌바오 시가 막대한 예산을 들여 미술관을 건립한다고 했을 때 빌바오 시민들은 대부분 반대하고 나섰다. 바스크 정부의 미술관 건립 제안서에 대한 경제적 효과를 주민들은 인정할 수 없었기 때문이다. 그러나 이런 반대를 무릅쓰고 건립된 구겐하임의 경제적 효과는 엄청났다. 1997년부터 불과 오년 만에 전체 투자액 1억 3222만 유로를 모두 거둬들일 수 있었으며, 2004년 한 해 동안 1억 7300여만 유로의 지디피GDP 가치를 창출했다.

경제 활성–셰필드

문화를 통한 경제 활성화의 사례로 영국의 셰필드Sheffield가 있다. 셰필드는 문화산업단지CIQ, Cultural Industries Quarter 형성을 통해 경제적 번영을 추구한 대표적인 사례다.

셰필드의 문화산업단지 조성사업은 쇠퇴한 산업공간을 문화공간으로 리모델링해 시민들에게 개방함으로써 문화예술 활동의 교류와 협력이 이루어질 것으로 보고, 이를 통해 창조적 문화산업을 육성하려는 전략으로 도시문화정책·교통·토지이용·경제·교육·도시환경·관광 등 관련 정책과의 종합적인 연계 아래 추진되었다.

시정부는 문화산업단지 개발을 중심으로 창의적 문화산업과 과학기술 기반산업의 융합을 도모했는데, 이 과정에서 매우 복합적이고 탄력적인 구상들이 적용되었다. 즉 상반된 독립적 영역들을 과감히 융합시킨 것이 효과적으로 작용한 것이다.

셰필드가 만약 창의적 문화산업을 추진하는 데 애니메이션이나 게임산업 분야와 같이 특정 분야만을 선정하여 독립적으로 육성하려고 했다면 문화산업단지 개발 전략은 결코 성공할 수 없었을 것이다. 음악·방송·연예·산업디자인·컴퓨터그래픽스·광고·사진 등을 종합적으로 집적시키면서 중소도시형 문화산업 복합네트워크를 형성한 것이 성공의 열쇠였다. 여기에 부가적으로 카페·극장·갤러리·나이트클럽 등 오락여가시설들을 결합시킴으로써 문화와 여가·관광·소비를 연계하여 문화산업 전반에 대한 총체적 발전을 가져왔다.[21]

여기에서 중요한 역할을 수행한 것은 셰필드 할람 대학Sheffield Hallam University으로, 산학연產學硏 협력체계를 구축하여 모든 문화적 프로젝트들의 기술적 인문적 토대를 제공했다. 한편 1995년 개관한 '쇼룸 극장

Showroom Cinema'은 지역민에 대한 문화 향유 기능을 담당하는데, 이 극장은 내셔널 로터리National Lotteries가 지원하여 설립되었다. 1988년 설립된 '시청각사업센터AVEC, Audio Visual Enterprise Center'는 방송·영화 등 주요 문화 프로그램에 대한 제작기능을 수행한다.

셰필드가 시사하는 것은 생산과 소비, 기술과 인문 등 필요한 시스템이 매우 유연한 작동 원리에 의해 움직여 이것이 도시재생의 원동력이 되었다는 사실이다.

사회적 공평성-볼로냐

사회적 공평성을 추구한 대표적인 도시로 이탈리아 볼로냐Bologna가 있다. 여기서 사회적 공평성은 '커뮤니티형' 도시[22]와도 그 맥을 같이한다. 볼로냐는 지역의 창조적 인재의 발굴과, 지역문화가 가진 다양성의 확장, 각 창조적 인자와 혁신인자들에 대한 네트워크를 통해 도시 발전을 이루었다.

지역 발전을 위해 볼로냐가 선택한 길은 대안문화였다. 단순히 문화적 활동으로서 대안문화가 아니라, 이를 적극적으로 개발하고 활성화함으로써 경제적 부를 구가할 수 있을 것이라는 혁신적 사고가 있었던 것이다. 결과적으로는 경제적으로 풍부한 재력을 갖추도록 했을 뿐만 아니라, 문화적 다양성의 중심지로 탈바꿈할 수 있다는 것을 보여 주었다.

1980년대 이전의 볼로냐는 여러 사회계층과 정치조직 간의 마찰로 인해 효과적인 문화정책을 전개할 수 없었다. 문화에 대한 관심보다 정치적 슬로건과 이슈에 문화가 매몰되는 현상이 가중되었고, 문화는 항상 부차적 문제로 치부되었다.

볼로냐는 문화적 도시를 만드는 방법으로 도시민이 가진 다양한 창조성과, 그것들이 자발적으로 발현되는 '주민참여형 문화'를 선택했다. 이는 종래 이탈리아식의 귀족주의적 고급문화 성향의 문화정책과 비교했을 때 매우 혁신적인 것으로서, 그것을 이루는 주요한 방법으로 수많은 문화예술 협동조합을 만들었는데, 오늘날 이 협동조합들은 문화도시 볼로냐의 경제와 창의성을 대변하는 대표적 기관으로 자리한다.

대표적인 예로, 1985년 설립되어 열여덟 개 단위조합을 가지고 있는 연극협동조합은 볼로냐 시 정부와 긴밀한 동반자 체계를 갖는 한편, 민간 연극학교와 볼로냐 대학을 통해 수준 높은 연극배우를 길러내고, 또한 유럽 여러 국가의 연극단체 및 문화기관과 함께 광역 네트워크를 형성함으로써 매우 실험적인 연극에서 대중적 연극까지 수많은 공연물을 쏟아내고 있다.

소규모 공방을 중심으로 이루어지는 볼로냐의 장인기업匠人企業들은 협동조합을 통해 거미줄처럼 엮여 있다. 볼로냐는 장인기업의 진흥을 위해 장인들이 주축이 된 공동체로서 '국민장인연합CNA'을 만들고, 이를 통해 전 세계를 상대로 공동의 기획 · 홍보 · 마케팅 · 판매 · 수출입 · 금융 · 기술개발 등을 수행하고 있다. 1945년 창설된 볼로냐 시의 국민장인연합에는 현재 이만천여 명의 기능인이 가입돼 있다.

커뮤니티형 도시는 문화도시를 이끄는 추진주체가 사회 내의 공동체로부터 출발하는 것이다. 이 경우 공동체는 문화예술의 창조적 에너지를 생산하고 유지하는 가장 중요한 기능체로 존재하며, 도시와 예술, 예술과 인간을 매개하여 네트워크화한다.

별도로 네트워크화된 시스템은 그 자체로 강한 창조적 생산력을 갖게 되며,[23] 끊임없는 활동을 통해 도시를 자기조직화한다. 따라서 강한 도시적 정체성을 가질 수 있다. 볼로냐는 민간 조합을 중심으로 대부분의 창

조적 산업이 구축되며, 이를 정부가 매우 유연하게 지원한다. 볼로냐식 창조도시의 중심부에는 민간조합이 있으며, 이들의 운영에 정부가 재정 지원을 하고 있는 것이다.

볼로냐가 민간인 주도의 커뮤니티형 정책을 추진하는 데에는 이탈리아 의 정치역사와 관련이 깊다. 볼로냐 시민은 기존 정치체제와 사회 지배체 제에 대한 강한 저항적 정체성resistance identity을 갖고 있는데, 이는 시민 들이 중심이 되어 전 볼로냐 대학 경제학부장인 로마노 프로디Romano Prodi를 선두에 내세우고, 이른바 '올리브나무연합'을 탄생시키는 토대가 된다.

소련 붕괴 후 이탈리아의 정치구조는 '새로운 사회주의의 실천'이라는 중대한 선택의 길에 들어서고, 이 시점에서 이른바 자본주의에 대항하되, 사회주의 인민의 현실적 상황을 고려한 '제삼의 길' 노선을 선택한다. 그 것은 어떤 특정 정치세력이나 인물의 정치적 리더십에 의해 이루어지는 정치가 아닌, 주민의 참여와 결정이 우선시되고, 또한 중앙정부에 대한 강력한 권력의 집중보다 지역의 분권화로 정치적 성격이 바뀌었음을 의 미하는 것이다. 이런 일련의 정치적 변화과정을 겪으면서 볼로냐는 시민 중심의 참여정치 및 재정운영이 가능해졌으며, 아울러 수많은 주민 참여 주체들을 탄생시키는 계기가 된 것이다.

볼로냐 시는 2000년 유럽연합EU으로부터 '유럽문화도시'로 지정을 받 아 다양한 문화 이벤트를 추진하게 된다. 이때 볼로냐는 볼로냐 시장을 의장으로 하여 에밀리아-로마냐Emilia-Romagna 주, 볼로냐 현, 볼로냐 대 학, 상공회의소 등이 참가하는 '볼로냐 2000 위원회'를 조직하고, '커뮤 니케이션과 문화'를 테마로 선정, 특별 코디네이터로 볼로냐 대학 교수 움베르토 에코Umberto Eco를 임명한다. '볼로냐 2000 위원회'의 목표는 "문화를 향유하는 권리를 시민들에게 넓히기 위한 각종 행사를 실현한

다"로 공식보고서에 규정하고 있다.[24] 즉, 도시사회 내 다양한 커뮤니티를 움직이게 하는 바탕에 기회의 공평성이 자리하고 있는 것이다.

환경보존-레스터 · 프라이부르크

도시의 환경문제는 거의 모든 도시들이 안고 있는 의제다. 인간의 삶과 직결되어 있으면서도 도시가 가진 경제적 규모의 문제, 생산구조의 문제로 인해 매번 뒷전으로 밀려나 그 해결이 매우 어려운 것이 환경문제다. 그러나 도시의 발전 패러다임이 종래 산업생산 위주의 도시에서 정주와 문화, 환경 도시 등으로 바뀌면서 환경보존에 집중 투자하여 성공함으로써 유럽의 지속 가능한 도시European Sustainable City로 평가받은 곳이 바로 영국의 레스터Leicester이다.

레스터는 1990년에 왕립자연보호협회Royal Society for Nature Conservation로부터 영국 최초의 '환경도시Environment City'로 선정되었다. 소어강에 연접하여 도시가 이루어진 레스터는 1970년대 초까지 상습적인 침수가 발생했고, 도시주민과 영세한 공장 등으로부터 발생한 쓰레기더미, 사용되지 않고 방치된 운하, 강물 속에 쌓인 슬러지 등 심각한 환경오염에 시달리는 곳이었다.[25]

레스터가 환경도시로 변모하기 시작한 계기는 1983년부터 1987년까지 도시 전반에 걸쳐 대대적인 생태조사를 벌이면서이다. 당시의 환경오염은 화학약품 · 중금속 등 도시전체를 위협하는 요인으로 보고되었고, 결과적으로 도시가 폐허로 변할 수 있다는 위기감이 팽배해졌다.

이를 계기로 레스터는 도시 전체에 대한 생태환경전략을 수립하여 생태환경복원, 에너지 절감, 교통 문제와 대기오염의 해소, 쓰레기 처리 등

에 대한 본격적인 노력을 경주하기 시작한다. 레스터가 유럽의 지속 가능한 도시로 선정된 이유 중 중요한 사항은 환경에 대한 생태적 복원을 추진하는 과정에서 지역주민 공동체의 복원과 함께 주민들의 자각과 실천이 함께 이루어졌다는 사실이다.

레스터는 도시 주택단지의 견본으로서 애슈터 그린Ashton Green 지구 개발사업을 추진하고, 결과적으로 그에 대한 성공이 도시를 환경도시로 탈바꿈시킨 계기가 된 것으로 보인다. 애슈터 그린의 면적은 약 160헥타르로서 약 사천 가구의 주택을 건설하는데, 전체 단지에 '에너지 재생 100퍼센트'라는 목표를 세웠다. 이는 막대한 예산이 수반되기도 하거니와 현지 주민의 적극적 참여 없이는 불가능한 계획이었다. 여기에서 레스터는 단지 내 주민들의 자발성을 전제로 에너지 재생 커뮤니티를 구축하기에 이른다. 우선 주민의 생활환경 개선을 위한 여가 공간의 확보, 에너지 효율의 증대와 에너지 재생 시스템을 갖추기 위한 건물의 질적 수준 제고, 단지 내 태양광의 활용과 통풍로 확보 및 쾌적한 경관의 확보를 위한 건축물의 높이 규제와 재배치, 자전거 도로 확보, 쓰레기를 사용 가능한 자원으로 바꾸기 위한 재생 시스템 구축 등이 매우 중요한 사업들로 채택되어 추진되었다.[26]

한편, 환경적 측면을 전 세계적 네트워크와 연결하여 오늘날 최고의 환경도시를 구축한 곳이 프라이부르크Freiburg다. 프라이부르크가 지향한 외형적 형태는 환경도시이다. 그럼에도 불구하고 유럽의 소도시 프라이부르크가 국제적 네트워크 도시로 인정받는 것은 도시의 지향점이 친환경생태인바, 오늘날 국제적으로 가장 주목받는 의제와 동일한 콘셉트를 이루고 있으며, 그 덕분에 세계 각국의 관련 단체, 관련 기업체, 관련 학술 연구자 등과 밀접한 관계망을 형성하고 있기 때문이다.

프라이부르크는 인구 이십만의 소도시로, 그 중 이만오천 명이 대학생

이고, 경제활동 인구 십일만 명 중 80퍼센트 이상인 약 구만 명이 서비스 부문에 종사하고 있다. 프라이부르크가 환경의 이미지를 확립한 것은, 1970년 에너지 파동 속에서 주민들의 원자력발전소 건립계획 반대 및 흑림black forest(슈바르츠발트Schwarzwald)의 산성비 피해 사건 등을 겪고 난 다음부터이다.[27]

이곳이 '환경수도' '환경도시'로 불리게 된 것은, 독일과 프랑스, 스위스의 접경지역에 독일정부가 원자력 발전소 건설을 추진한 것이 계기가 되었다. 이 지역은 독일인이 자랑하는 '흑림'과 인접지역인 곳으로서 당시 프라이부르크는 매우 강도 높은 반대운동을 벌였다. 시민운동과 더불어 정치적으로 녹색당의 결성이 이루어졌고, 한편으로 전 세계 환경운동가의 관심을 불러일으키기 위한 국제적 노력이 병행되었다. 그것은 그린피스Greenpeace 등 세계적인 환경운동가들이 프라이부르크에 몰려드는 계기가 되었고, 결과적으로 프라이부르크엔 약 육십 개의 국제적 환경단체들이 도시 내에 거주하고 있다.[28]

오늘날 프라이부르크는 태양에너지 활용 확대를 시정의 우선목표로 삼고, 유럽에서 가장 중요한 「국제 태양에너지Inter Solar」 전시회를 개최한다. 또 프라이부르크 중앙역 안에는 태양에너지 정보센터가 설치되어 실시간으로 태양에너지의 이용상황을 보여 주고 있다. 이런 것들은 오늘날 프라이부르크를 '태양의 도시'로 불리게 하는 중요 요인으로 작용한다.

이런 요인 외에도 프라이부르크가 오늘날 환경의 도시라 불리게 된 것은 전체적인 도시 발전의 중심에 친환경적이며 인간중심적 도시설계가 있기 때문이다. 프라이부르크는 도심 내 보행자 전용공간 조성을 최초로 시도함으로써 보행자 전용공간 도시의 모델이 되었고, 도심 내에 마치 핏줄처럼 흐르는 순환수로와 바람의 통로 등 청정 환경을 유지하고 있다.

제3장 아시아문화중심도시

서구 근대성의 이념은 중심의 악몽에서
자유롭지 못하지만, 인본주의를 바탕으로 한
아시아 문화는 모든 차이들이 중심이 되게 한다.
나와 타자, 지구촌 공동체 전체를 배려하는 인본주의는
온 도시를 세계의 중심이 되게 한다.
인본주의는 과학기술 중심의 근대성의 한계를 극복할,
진부하지만 가장 강력한 힘이며, 아시아문화중심도시가
지향하는 최첨단 디지털 기술의 활용,
창의적인 문화 전문가의 교류와 양성, 그리고
전 세계 문화향유자를 하나로 어울리게 하는
지속적 힘을 가지고 있다.

아시아문화중심도시의 의미

지향과 목표

현재 세계의 변화를 주도하는 패러다임은 '차이의 인정과 다양성의 공존', '통합과 융합을 위한 전일주의全一主義', '탈영토화와 노마드의 유동적 네트워크' 등이다. 이는 근대성의 경직된 폐쇄성을 해결하고자 한 탈근대 담론들로, 이 시대가 요구하는 패러다임이 아시아적 패러다임과 맞닿아 있다는 증거이기도 하다.

또한 세계의 성공한 문화도시들은 자기 지역이 처한 고유의 여건을 토대로 도시민의 문화적 활력을 유지하고, 문화를 통한 경제 활성화를 추구했으며, 사회적 공평성과 환경 보존에 역점을 두고 지역을 키워 왔다는 것을 확인한 바 있다.

아시아문화중심도시는 이러한 문화도시들이 열어 놓은 새로운 삶의 환경이 삶의 질을 어떻게 바꾸는가에 주목하며, 우리 시대가 요구하는 '아시아'라는 대안적 담론에서 출발한, 보다 총체적인 문화도시의 밑그림이며 실행파일이다.

사실 그간 아시아 담론의 범람에도 불구하고 모두가 공감할 만한 아시아의 실체가 규정지어졌다고는 말하기 어렵다. 아시아가 소통할 수 있는

공통의 언어가 부재했고, 아시아 스스로 아시아를 말하는 목소리가 부재했던 데에도 그 원인이 있을 것이다.

어쩌면 우리는 그동안 아시아인으로 살아왔음에도 불구하고 아시아를 대상화하는 서구제국의 시선을 내재화함으로써 그 시선으로 우리를 포함한 아시아를 해석해 왔는지 모른다. 이러한 과정에서 아시아 사람들은 자기 정체성과 세계관의 혼란, 자연과 삶터의 위기, 문화의 위기를 겪어 왔다. 우리의 삶을 서구 근대성의 문화가치와 미학적 표준에 맞추어 가게 됨에 따라, 겉보기에는 아시아 지역의 문화를 다루고 있는 것 같아도, 그 안의 문화 내용을 보는 시각과 이론과 문법이 이미 서구로부터 이식, 지배된 경우가 허다했다.

오리엔탈리즘으로 왜곡된 아시아는, 정교하면서도 독특하게 발달시켜 온 아시아의 미학과 문화가치의 빛을 발하지 못했다. 따라서 아시아 문화가치를 다시 찾고 이를 세울 수 있는 실제적인 추진 토대가 요청되었다. 이에 2002년 '국가 균형발전과 문화를 통한 미래형 도시모델 창출'을 목표로 2004년 3월 대통령 소속 '문화중심도시조성위원회'가 발족되었고, '아시아문화중심도시 조성사업'이 국책사업[1]으로 추진되기에 이르렀다.

이 사업에서 무엇보다 중요한 것은 아시아문화중심도시가 지향하는 아시아와 문화, 그리고 중심의 개념과 의미라 하겠다.

먼저 문화중심도시의 개념은 문화의 다양성과 창의성을 기반으로 한 교류와 소통이 도시발전의 중심원리가 되며, 문화의 창조와 교류, 향유의 순환과정을 통해 아시아의 다양한 자원들이 시민의 삶과 도시 환경 및 조성에 문화적인 가치를 부여하는 도시라 할 수 있다.

더 나아가 아시아문화중심도시란 아시아인의 주체적이고 자율적인 참여를 통해 아시아의 문화와 자원이 세계와 상호 교류되는 문화허브도시임과 동시에, 아시아의 전승지식 연구와 그 응용을 통해 미래시장에 대한

차별화된 경쟁력을 확보하여 아시아 각국과의 동반성장의 견인차가 되는 도시를 의미한다.

이러한 담론 설정을 기반으로 보다 구체적인 전략들이 설정되었다.

그 첫째 과제는 '아시아문화교류도시'이다. 궁극적으로는 아시아의 평화에 기여하게 될 문화 교류와 문화의 창조·연구·교육의 장을 이 도시에 열자는 것이다. 사실 문화 교류는 문화예술 창조의 가장 근원적인 토대이자 과정이며 전망이라 할 수 있다. 또한 연구와 교육은 새로운 과거와 오래된 미래의 대화를 위한 소통의 플랫폼이 될 것이다.

둘째, 감성 체험을 기반으로 고부가가치를 창출하는 '미래형문화경제도시'의 구현이다. 다시 말해, 아시아문화중심도시는 지역경제 활성화의 동력이자 도시 발전 모델인 동시에, '문화국가 대한민국'의 이정표가 되어야 한다.

문화 자체가 산업 성장의 엔진이며, 문화가 삶이 되고 일상이 되는 도시는 그 자체가 브랜드이다. 시민들의 문화예술적 취향과 감성이 예술과 문화의 시장을 만들고, 그 시장이 또다시 시민의 문화적 취향을 드높이는 선순환이 이루어지기 때문이다.

셋째, 아시아 예술가들의 실험적인 창작활동으로 세계 문화예술 지형을 새로운 차원으로 이끄는 '아시아평화예술도시'를 만들자는 것이다. 문화예술은 21세기 산업화의 블루오션일 뿐만 아니라 동시에 궁극적인 자유와 평등 및 평화의 물적 토대로 작용한다.

이러한 목표를 구현해 나아가고, 의미와 전략들을 한데 모으고, 흐트러짐 없이 나아가게 하는 아시아문화중심도시의 추진동력이 어디에 있는가를 묻는다면, 그 또한 아시아문화중심도시의 근본적 지향과 목표에 있다고 해야 할 것이다.

중심은 무엇이며, 왜 광주인가

도시의 시작과 끝은 인간이라는 점을 재확인하면서, 아시아문화중심도시의 기본이념을 동양의 '인본주의 정신'으로 삼는다. 이는 미래의 지구촌 공동체를 위한 대안적 패러다임과 이어지며 자연스럽게 아시아와 연결된다.

서구 근대성의 이념에서 정치와 경제, 그리고 사회는 '중심의 악몽'에서 자유롭지 못하지만, 인간에 대한 관심과 배려라는 인본주의가 결합된 아시아의 문화는 중심으로 수렴되는 다양성 그 자체를 인정하며 더 나아가 모든 차이들이 중심이 되게 한다.

인본주의는 과학기술이 중심이 되는 근대성의 한계를 극복할 진부하지만 가장 강력한 힘이며, 아시아문화중심도시가 지향하는 최첨단 디지털 기술의 활용, 창의적인 문화 전문가의 교류와 양성, 그리고 전 세계 문화 향유자를 하나로 어울리게 하는 지속적 힘을 가지고 있다.

그렇다면 왜 광주光州인가.

근대와 탈근대의 중첩된 시간 속에서 아시아와 한국, 그리고 광주는 공통의 문제를 지니고 있다. 아시아의 개별적 기억에 가해진 억압과 그 전개방식, 그리고 그것을 극복해 가는 동일한 과정이 가장 극명하게 드러났던 곳이 바로 광주다. 광주가 겪었던 1980년 5월은 아시아가 겪었던 상처의 원형이다. 광주의 5월은 특정한 지역에서 벌어진 특별한 '사건'이 아니라, 아시아 전체가 겪었거나 겪고 있는 보편적인 문제다. 따라서 광주는 단순히 아시아의 소도시가 아닌, 아시아적 문화공동체가 발아하기 쉬운 보편과 특수를 담지한 장소이다.

광주는 실제로 다문화에 대한 개방을 지향하며, 한국 민주주의의 중심으로 오늘날까지 그 이미지를 부단히 확대, 심화시켜 왔다. 그렇기 때문

에 이제 미래를 향한 도약을 꿈꾼다. 아시아문화중심도시 광주는 국제 차원에서 '아시아문화교류도시', 지역 차원에서 '미래형문화경제도시', 그리고 문화국가·개인 차원에서 '아시아평화예술도시'를 실천하려 한다.

아시아문화중심도시 광주는 문화도시 성공사례들의 장점을 아우르는 동시에 더욱 새로운 아시아적 전망을 부여하고, 한 단계 질 높은 문화도시를 실천하려 한다. 빈부 격차와 자연파괴 등 사회 및 환경 문제를 무시하고 아름다움만 추구하는 미학의 도시가 아니다. 인간과 사회와 환경이 문화를 통해 스스로 진화해 가는 문화생태도시이며, 세계의 다른 문화공동체와 끊임없이 소통하고 교류하는 흐름의 도시이다.

아시아문화중심도시 광주는 '완결된' 존재의 도시가 아니라, 스스로 움직이고 작용하고 반작용하며 새로워지는, 생성 및 순환 과정이 지속적으로 일어나는 유기체 도시이다. 가장 중요한 것은 문화공간들 사이, 문화공간과 도시 사이, 도시와 도시 사이, 도시와 국가 사이, 문화생산과 문화소비 사이, 문화생산력과 문화생산 관계 사이, 문화 창조력과 문화 상품 사이, 프로그램과 프로그램 사이, 인력과 인력 사이를 연결해 주는 창조적이고 인간중심적인 순환의 플랫폼이 되고자 한다.

이제 아시아 문화는 아시아문화중심도시 광주라는 프리즘을 통과하면서 다양한 문양과 형형색색이 어우러지는 화려한 문화의 향연을 펼치게 될 것이다. 그리고 그 아시아의 다채로운 문화의 빛들이 세계로 뻗어 나가기 위한 힘을 모으는 렌즈, 그 도약을 위한 응축의 장소가 바로 빛의 숲, 아시아문화전당(이하 전당이라고도 함)이다.

아시아문화전당과 도시 조성

겸손한 건축-〈빛의 숲〉

국제건축설계경기 과정

아시아문화전당 설계는 국제건축가연맹UIA이 인증한 국제현상설계 공모를 통해 이루어졌다. 공모를 통해 당선된 자에게는 상금과 설계권을 부여하기로 했으며, 공정한 심사를 위해 국립아시아문화전당 설계공모의 심사위원으로 외국인 네 명과 내국인 세 명을 지명했다. 또한 투명한 경기진행을 위해 공모전 전 과정이 온라인 시스템을 통해 수행되었다.

설계경기는 2005년 3월부터 5월까지 사전준비, 세부협의, 국제건축가연맹 인증, 홈페이지 구동 등의 준비작업을 거쳐 진행되었다.

현상설계 시행공고를 낸 후 등록한 참가자는 대륙별로 총 56개국 480명이었다. 설계지침에 디자인 가이드라인을 제시했는데, 주요 내용은 아시아문화중심도시 광주가 추구하는 이념과 가치, 도시목표를 따를 것을 요청했다. 이와 함께 도시환경 · 보행계획 · 시민문화공원 · 주차시설계획 · 경관 · 생태계획 · 도시맥락 등이 포함되었다.

그 후 11월 11일 응모작품 접수를 마감했다. 최종적으로 33개국에서 124개 작품이 접수되었고, 총 참가팀의 약 90퍼센트가 유럽과 아시아 국

아시아문화전당 국제건축설계경기 당선작 〈빛의 숲〉 조감도.

가의 작품이었다. 접수가 마감됨에 따라, 심사위원단은 한 달 동안 검수 작업을 하고, 11월 28일부터 12월 2일까지 작품심사를 마친 후 마침내 마지막 날인 12월 2일 재미 건축가 우규승禹圭昇의 〈빛의 숲Forest of Light〉을 당선작으로 선정했다.

〈빛의 숲〉의 개념

아시아문화전당 국제건축설계경기 당선작인 우규승의 〈빛의 숲〉은 역사적 기억을 투영하고 있다. 오일팔 광주 민주화운동을 기념하며 민주화운동의 거점이었던 광주의 역사성 부각에 중점을 두고, 오일팔 민주광장 및 구舊 전남도청, 경찰청을 중심으로 전당의 새로운 건축물을 배치했으며, 새로운 건축물은 기존 지표면보다 낮게 지하에 배치함으로써 기존 역사적 건물을 기념비화했다.

〈빛의 숲〉은 자연과의 긴밀한 관계와 조화를 비롯하여 전통적인 마당 개념을 도입하여 동양의 열린 정신을 구현하고 있다. 또한 지하를 굴착한 뒤 지상은 공원화하고 지하 건물은 낮에는 자연채광을 받아들이고 밤에는 불빛이 밖으로 뿜어져 나오는 천창天窓 개념을 도입했다.

〈빛의 숲〉은 문화시설 위로 약 10만 평방미터의 시민공원을 조성하여 시민의 휴식공간을 제공한다. 이 시민공간은 일련의 광장plaza과 그늘을 드리우는 숲, 놀이공간과 잔디들로 이루어져 모든 이들에게 열린 공간이 될 것이다. 다양한 용도로 쓰이면서 도시의 중심으로서의 아시아문화전당으로 정착될 것이다. 또한 이 시민공원은 자연스럽게 광주천光州川·광주공원·무등산無等山의 녹지 축과 연계되어 도시 생태환경의 축을 형성한다.

당선작은 '빛의 숲' '기억' '시민공원' '외향화된 중정' '가변성' '친환경'의 개념을 중심으로 계획되었다. 과거를 존중하면서 광주와 아시아의 미래 상징으로 투명성과 소통, 빛의 개념을 녹여 놓았다. 전당은 과거와 미래, 중심과 주변, 내부와 외부가 소통하는 문화를 생산하고 전시할 것

아시아문화전당의 야경 이미지.

이다.

광장의 연속된 유리 입면은 내부에서의 활동을 비추기 위해 최대한의 투명도를 가지며 광장의 경계를 형성한다. 아시아문화전당은 크게는 더 넓은 아시아의 문화적 제의祭儀를 촉진, 연결하는 지역적 중심이 될 것이다. 광주의 랜드마크인 무등산을 전당의 풍경으로 끌어들여 조화를 이룰 것이다.

아시아문화전당은 지열과 태양광, 빗물을 활용하는 빌딩시스템을 도입하여 전기 소모를 감소하는 생태건축의 미래를 보여 줄 것이다. 대형 특수 전시장과 공연장에서는 빛이 드는 채광창을 설치하여 자연광이 많이 들어오도록 한다. 여기에는 투명 천과 검은색 가리개 등으로 햇빛을 조절할 수 있도록 되어 있다. 이것은 모든 공연·전시회·연주회 등에 사용할 수 있는 조명 제어 시스템으로, 햇빛을 보조 수단으로 이용한 것이다.

예술·과학·인문의 창조적 팩토리

빛의 숲 전당은 어떤 모습일까. 간단히 말하자면 '아시아 문화자원을 현대적으로 재해석하여 세계적인 문화콘텐츠를 창조하고 향유하는 곳'이다. 하지만 전당은 단순히 문화콘텐츠를 생산하고 소비하는 공간이 아니다. 수많은 동식물들이 공존하는 숲처럼, 이질적인 가치들과 다양한 사람들이 역동적으로 어울리고, 스스로 진화하는 살아 있는 문화생태계이다. 그 생태계의 대지는 서구의 근대문명과 대비되는 아시아의 전통문화이며, 그것을 숨 쉬게 하는 대기는 문화예술과 과학기술, 그리고 인문학이다. 그 문화생태계에서 전당은 미래의 문화가치를 상상하고 창조해낸다.

인간과 대상의 분리, 결정론적 인과론, 이성적 논리에 토대를 둔 서구

근대문명과는 달리, 아시아는 인간과 세계의 합일, 순환론적 연기론緣起論, 감성과 경험 등 전일적holistic 문화 개념으로 스스로를 만들어 왔다. 20세기 후반, 이러한 아시아의 문화정신에 주목한 것은 아이러니하게도 서양이었다. 지난 몇 세기 동안 물질적 번영의 추동력이었던 '근대성'의 인간소외와 그에 따른 불안감은 파스칼 브뤼크네르Pascal Bruckner가 예견하고 있듯, 번영 속의 공허함과 불평등을 초래했기 때문이다.

그 대안으로 서구는 다양한 포스트 담론들을 생산하기 시작했다. 유기적 통합 시스템의 포스트포디즘Post-Fordism, 예술을 단순한 감상의 대상이 아닌 창작자와 작품, 그리고 향유자의 총제적인 체험 속에서 재정립하려는 포스트모더니즘이 시대의 패러다임이 되고 있다. 이러한 서구의 최신 패러다임은 바로 아시아의 오래된 문화와 연결된다. 그러나 안타깝게도 아시아는 여전히 서구 포스트 담론의 패스트 팔로워fast follower가 되고자 애쓰고 있다. 아시아 안에 지구촌 공동체를 위한 대안적 가치들이 있다는 것을 모른 체하고 있다.

세계 문화예술과 문화산업의 현장에서 퍼스트 무버first mover가 되는 길이 아시아의 문화에 있다. 서구의 포스트 담론을 우회하지 않고도 세계적인 문화콘텐츠를 만드는 길이, 바로 서구라는 중심에 의해 주변화되었던 아시아에 있다. 중심과 주변의 위계를 무너뜨리고 '온 마을이 세계의 중심이 될 수 있는' 해결방법이 아시아의 문화자원에 있다. 문화자원은 경제자본과는 달리 아무리 사용해도 고갈되지 않고, 오히려 점점 더 풍부해지는 자원이다. 아시아문화전당이 세계적인 유행을 좇지 않고 아시아의 특수한 문화자원을 기반으로 보편적 세계문화의 창조로 나아가려는 이유가 거기에 있다. 전당에 아카이빙된 아시아의 문화자원은 향후 세계 문화콘텐츠의 판타지 골드가 될 것이며, 전당을 구동시키는 에너지원이 될 것이다. 그 에너지를 세계적인 문화콘텐츠로 재탄생시키는 장치들이

인문학적 상상력, 예술적 창의력, 첨단과학의 혁신적 인터랙션과 인터페이스 기술이다. 이들은 전당의 문화콘텐츠에 유기적으로 통합되고 다양한 방식으로 융합되면서, 지구촌 문화공동체를 위한 새로운 문화 경험과 가치를 제공하게 된다.

20세기 후반부터 시작된 포스트 담론들은 문화예술과 문화산업 전 분야에 걸쳐 융복합 콘텐츠의 생산을 가속화하고 있다. 그러나 이러한 패러다임의 변화는 예술과 경제 분야에만 국한된 일시적 유행이 아니다. 그 이면에는 분리된 기존의 지식이나 한 개인 또는 집단이 해결할 수 없는 복잡하고 거대한 전 지구적 문제가 계속 발생하고 있기 때문이다. 인간은 위기마다 과학기술을 비롯한 기존의 지적 성과를 기반으로 해결책을 제시해 왔다. 그러나 최근 대두되고 있는 환경재앙, 에너지 및 자원 고갈에 따른 새로운 산업환경의 도래, 전 세계적인 경제 불안, 정보의 홍수에 따른 정신적 과부하, 상품의 물신화에 따른 인간관계 단절의 가속화 등, 과거의 개별 문제 상황과는 다른 복합적인 전 지구적 문제들이 나타나고 있다. 이러한 복합적이고 범공동체적인 문제를 해결하기 위해서는 개별 지식이 아닌 지식의 대통합이 요구된다. 전당에서 말하는 융복합은 단순히 창작과 제작의 일시적 유행으로 받아들인 것이 아닌, 이러한 거시적인 메타담론의 공유에 기인한다. 전당은 문화콘텐츠가 단순히 유·무형의 문화자원을 첨단 디지털 기술로 가공한 것이라는 기존의 정의를 넘어, 인본주의적 보편성, 예술적 상상력 등을 총체적으로 통합한 '문화 및 사회 충족형 메타기술'로 접근하고 있다.

현재 문화콘텐츠의 개념 속에는 창의성의 근간이 되는 인문학과 예술에 대한 고려가 부족한 상황이다. 일차적으로 문화콘텐츠는 경제상품과 달리 사용가치나 교환가치로만 한정지을 수 없는 재화다. 문화콘텐츠의 소비자는 A라는 하나의 물건만을 사는 것이 아니라, A를 둘러싼 문화적

맥락, 이야기, 경험 등 상징가치를 사는 것이다. 경제상품을 통해서 소비자는 일상의 부족함을 보충하거나 불편함을 해결하지만, 문화상품을 통해서 향유자는 지루한 일상에 흥미를 갖게 되거나, 더 나아가 삶의 양식을 바꾸게 된다. 『해리 포터*Harry Potter*』의 작가 조앤 롤링Joan K. Rowling은 "삶을 바꾸는 데 마법은 필요 없다. 우리는 이미 이보다 더 나은, 인문학적 상상력이라는 힘을 가졌다"라고 말한다.

감각적 쾌락과 편리한 기능만을 제공하는 기존의 문화콘텐츠와는 달리, 인문과 예술을 기반으로 만들어진 문화콘텐츠는 인간에게 자기성찰의 계기를 준다. 자기성찰은 자기 정체성에 대한 이해와 확신으로 이어진다. 인간이든 민족이든 자기 정체성에 대한 자부심이 없으면, 그들이 가진 특수한 문화자원을 최고의 보편적 예술로 승화시킬 수 없다. 이것이 전당의 문화콘텐츠가 단순한 문화기술CT 기반을 넘어 인문과 예술 기반 위에 서야 하는 또 다른 이유이다. 겸재謙齋의 진경산수화眞景山水畵가 세계적인 작품이 된 이유는, 시서화詩書畵만이 아니라 문사철文史哲이라는 인문학에도 능했기 때문이다. 겸재는 조선의 정체성에 대한 자부심으로 진경산수화라는 시대를 초월한 최고의 문화콘텐츠를 창조해냈다. 애플의 '아이I' 시리즈가 단순한 상품을 넘어 전 세계를 감동시키는 문화아이콘이 될 수 있었던 이유도 인문학과 융합된 문화콘텐츠였기 때문이다. 스티브 잡스Steve Jobs는 "애플Apple사의 디엔에이DNA 속에는 기술만으로 충분치 않다는 인식이 있으며, 기술은 인문학과 결혼하여 우리 모두의 가슴을 울리고 감동시키게 해야 한다"라고 말한다. 미래의 문화콘텐츠는 인문학의 보편성과 예술의 특수성이 함께 녹아 있을 때, 재미와 감동, 지속과 실속을 제공할 수 있다.

그러나 전당은 인문·과학·예술의 통섭이라는 창조적 상상력에 그치지 않는다. 전당이 새로운 문화가치를 만들려는 이유는 대학이나 연구소

처럼 담론의 단순한 전달이 아닌, 구체적인 문화 향유의 경험을 제공하고, 전 세계 문화 인력과 자본이 교류하는 문화 허브를 만들기 위함이다. 따라서 창조적 상상력을 구체화할 수 있는 실천적 상상력이 필요했다. 그것이 바로 아시안 드림 팩토리Asian Dream Factory, 즉 문화콘텐츠라는 꿈을 생산하는 공장 개념이다. 세계적인 미래학자 짐 데이터Jim Dator는 "정보사회 다음에 드림 소사이어티Dream Society라는 해일이 밀려 온다"고 지적했다. 경제의 주력 엔진이 정보에서 이미지로 넘어가고, 상상력과 창조성이 국가경쟁력의 핵심이 되고 있다는 것이다. 중국의 창의산업, 영국의 창조산업, 미국의 미디어엔터테인먼트 산업 등 세계 각국은 이제 '창조성 기반 경제'로 체질을 바꾸는 중이다. 기존의 박물관이나 미술관들의 전시 중심 운영과 달리, 전당은 향유와 창조가 동시에 일어나는 복합 공간이다. 물론 예술계에서 '팩토리'라는 개념은 앤디 워홀Andy Warhol이 1964년 뉴욕에 세웠던 스튜디오로, 현대미술의 대량생산 담론을 현실화한 공간이었다. 미학자이자 비평가인 보리스 그로이스Boris Groys는 20세기가 '예술대량소비artistic mass consumption'의 시대라면, 21세기는 '예술대량생산artistic mass production'의 시대가 됐다고 정의했다.[2] 그러나 전당이 지향하는 팩토리 개념은 문화산업적 차원을 넘어선다. 전당의 팩토리 개념은 새로운 문화가치와 문화자본을 지속적으로 재생산하기 위한 실천적 계기를 제공하는 장소의 의미를 갖는다. 현대문화는 사람들이 공유하는 상징과 규범의 체계라는 고전적 의미만으로는 더 이상 정의되지 않는다. 이제 문화는 사람들의 실천을 통해 끊임없이 생성되며, 또는 재확인되거나 변형되거나 때로는 부인되며 발전한다. 전당이라는 팩토리 안에 모인 세계 각국의 창작자들이 구체적인 창작ㆍ제작 과정을 통해 실질적인 아시아 문화의 차이와 다양성, 공존의 초석, 그리고 문화자본의 재생산구조를 만들 것이다.

역사적으로 위대한 세계의 도시들은 경제자본이나 사회자본을 문화자본으로 전환하는 데 성공한 도시들이다. 문제는 세계적 문화콘텐츠를 생산하고, 문화다양성이 공존하는 전당이 아무런 자원도 없는 광주에 있다는 점이다. 이 문제의 해결점은 사람들에게 있다. 아시아와 세계의 창조적 예술가, 인문학자, 콘텐츠 전문가들이 와야 한다. 전 세계의 일류들이 몰려들고, 세계 문화자본이 모이고, 새로운 문화 트렌드를 계속해서 생산해내는 뉴욕은, 1980년대만 해도 아무도 찾지 않는 도시였다. 그러나 이제 뉴욕은 세계 경제와 문화의 중심지가 되었다. 가장 큰 힘은 바로 고급문화와 하위문화, 실험예술과 대중예술을 포괄하는 다양한 분야의 문화적 가치를 모두 받아들이고, 이로 인해 자연스럽게 몰려든 예술가와 콘텐츠 창조자가 서로 긴밀하게 연결되어 공동창작이 가능한 협업 네트워크와 제작 인프라가 자생적으로 구축되었다는 데 있다. 패션 분야에서 아이디어가 나오면 몇 블록 떨어진 공장에서 바로 제작이 가능하고 쇼윈도에 전시가 되는, 원스톱one-stop으로 콘텐츠를 제작하고 유통하는 장소가 바로 뉴욕이다.

　　이제 세계의 문화콘텐츠는 그 기반으로 인문·예술·과학 등 지식의 통섭을 요구하고 있을 뿐만 아니라, 창작에서 향유에 이르는 전 과정의 통합과 융합이 당연시되고 있다. 전당 또한 기획에서 제작·유통·향유에 이르는 문화콘텐츠 흐름의 모든 과정이 집적화된 대규모 복합문화공간이다. 더 나아가 이를 중심으로 세계적인 문화가치를 지속적으로 창출하기 위한 연구와 교류도 함께하는 창조적 문화생태계이다. 뉴욕과 다른 점은, 창조적 상상력과 이를 현실화하는 물적 인적 네트워크 기반 조성, 미래 문화콘텐츠의 새로운 모델 제시, 그리고 아시아적 특수성과 세계적 보편성의 융합을 위한 대안적 문화정신을 세우는 등, 이 모든 일이 자생적으로 일어나기를 기다리지 않고 면밀한 기획과 철저한 준비를 통해 추

진되고 있다는 점이다.

유기적으로 연결된 문화생태계

미래학자 다니엘 핑크Daniel H. Pink는 "정보화 시대 다음에 하이 콘셉트 시대가 도래한다"라고 주장한다. 인류는 18세기 이후, 농경 시대에서 산업화 시대, 정보화 시대를 거쳐 왔으며, 이제 '하이 콘셉트'의 시대로 넘어가고 있다. 정보와 기술, 그리고 지식이 정보화 시대의 주역이었다면, 하이 콘셉트 시대에는 감성과 창의성, 스토리텔링, 인문학적 상상력 체험과 교류의 중요성이 부각되고 있다. 또한 모든 것의 융복합을 수용하는 포스트모더니즘의 시대에는 재미와 감동, 공공성과 수익성, 전통과 현대, 고급과 하위문화 등의 이분법이 더 이상 유효하지 않다. 전당은 이러한 시대적 패러다임을 문화현장에 실제로 적용하기 위해 창조와 향유, 연구와 교류, 교육 등 미래 문화예술과 산업의 전 영역을 포괄할 수 있는 기능을 5개 원院으로 구성했다.

아시아 문화와 창조자들의 교류 장소인 '민주평화교류원'(이하 교류원이라고도 함), 아시아 문화 정신과 자원의 허브인 '아시아문화정보원'(이하 정보원이라고도 함), 다분야 협업과 융복합 문화콘텐츠 발전소인 '문화창조원'(이하 창조원이라고도 함), 동시대 예술과 대중공연 향유의 장인 '아시아예술극장', 창의성과 상상력의 체험공간인 '어린이문화원' 등 5개 원은 각각의 특화된 기능을 지니고 있다. 그러나 5개 원은 기계적으로 분화된 것이 아니라 유기적으로 연결된 하나의 거대한 문화생태계이다. 이는 전당의 구동원리인 순환과 연계로 표현된다. 5개 원은 각각 특화된 사업을 진행하는 동시에, 다양하고 긴밀한 방식으로 연동되면서 혁

연구 · 개발
아시아문화(정보)원

· 아시아 문화자원 및 문화콘텐츠
원형 자료의 확보, 분류, 집적.
· 창작소재 제공.

향유 · 보급
전시관 · 도서관 ·
공연장 · 광장

· 다양한 콘텐츠로 국민의
문화 향유.
· 문화콘텐츠 마케팅, 유통.

아시아문화전당
'문화콘텐츠 팩토리'

아시아의 설화 · 민속 ·
종교 · 음악 · 음식 등
다양한 문화자원을 토대로
문화콘텐츠 개발, 유통.

교류
민주평화교류원

· 아시아의 예술가와
기획자들에게 창작활동 지원.
· 아시아 문화교류,
인적 네트워크 구축.

창조
문화창조원,
아시아예술극장,
어린이문화원

· 5대 콘텐츠―음악 · 첨단영상
등 문화콘텐츠 집중 개발.
· 아시아 원형 소재로 공연물 창작,
교육문화콘텐츠 개발.

아시아문화전당의 기능 흐름도.

신적인 프로젝트들이 계속해서 창조되는 미래형 문화콘텐츠 복합시설이다.

민주평화교류원

사례 1―비지팅 아츠3

영국의 국제 문화 교류를 담당하는 비지팅 아츠Visiting Arts(1977년 설립)는 문화 교류를 통해 국내 창의역량을 진작시킬 목적으로 세계 각지의 창의적인 아이디어를 수집 · 가공 · 생산하는 역할을 수행한다. 따라서 일방향적 교류보다 창의적 민간 예술가에 의한 쌍방향적 교류의 기회와 장을 마련하는 전략을 전개하고 있다.

비지팅 아츠의 대표적인 교류 사업은 '국제문화예술인 데이터베이스'

와 '온라인 국제문화 정보센터'로, 전 세계 예술가들에 관한 양질의 데이터베이스를 구축하고 정보검색 툴을 운영하여, 여러 문화예술기관의 지식을 공유하고 포괄적인 서비스를 제공하는 것이다.

그단스크(Baltic Sea Culture Center), 베를린(House of World Culture), 스톡홀름(Intercult), 코펜하겐(Danish Center for Culture and Development) 등의 관련기관과 파트너십을 구축하고 제휴기관과의 긴밀한 연대 속에서 유럽·아시아·라틴아메리카·아프리카 등 전 세계 예술가 및 기획자, 예술단체에 대한 기본적인 프로필은 물론 최신 정보를 지속적으로 제공하여 국제적인 문화예술 교류 활성화에 기여하고 있는 것이다. 특히 전문 저널리스트들의 최신 기사를 등록하여 다각적인 관점에서 작가의 작품세계에 대한 이해가 가능하도록 하는 등의 부가 서비스는 비지팅 아츠를 찾는 수요자들의 만족도를 배가시킨다.

이 밖에도 비지팅 아츠에서 운영하는 '원 스퀘어 마일One Square Mile'은 예술가·환경전문가·지역사회가 함께 지역의 환경·생태 관련 문제를 함께 논의하고 예술 체험과 연계시키는 레지던시 프로그램이다. 일부 전문가만 참여하는 엘리트 중심의 문화 교류를 지양하고, 지역주민과 전문가 간에 공동 논의의 장을 형성하며, 하나의 장소에 국한하는 것이 아니라 유동적 레지던시로서 세계 각국에서 동시에 진행할 수 있다는 장점을 지닌다.

사례 2—링컨센터 데이비드 루벤스테인 아트리움4

미국의 대표적 복합문화예술기관인 링컨센터Lincoln Center의 방문자서비스센터(2009년 설립)는 링컨센터를 안내하는 기능 외에도 문화격차를 해소하기 위한 프로그램 운영이 돋보인다.

링컨센터의 방문자서비스센터인 '데이비드 루벤스테인 아트리움David

링컨센터의 데이비드 루벤스테인 아트리움.

Rubenstein Atrium'은 링컨센터 가이드 투어, 매표소 및 카페 운영, 방문자 센터 공간 대여, 문화예술 관련 조사보고서 발간, 뉴욕 관광지 관련 정보 제공 등의 주요 업무를 수행한다.

방문자서비스센터는 링컨센터 내 다른 기관들과 동등한 위상을 지닌 독립기관으로서, 별도의 수입구조로 운영되는 특징을 지닌다. 따라서 최소 인력을 고용하고, 자원봉사자를 적극적으로 활용하고 있다. 또한 예산 확보를 위해 인근 대형마트의 협찬과 문화예술 관련 재단으로부터 지원금을 받아 뉴욕 시민들의 문화격차 해소를 위한 '목요일 무료 콘서트' 등의 프로그램을 독자적으로 운영한다. 이 프로그램은 문화 관련 연구보고서의 데이터 수집에도 활용되어 일석이조의 효과를 얻고 있다.

사례 3—홀로코스트 기념관5

미국 홀로코스트 기념관United States Holocaust Memorial Museum(1993년 설립)은 '기억을 위한 감성의 공명장치'라는 콘셉트로 건물을 설계하고, 전시에 이야기 구조를 도입하여 홀로코스트의 비극을 감성적으로 체험한다는 특징을 지닌다.

유물 중심의 '지식 저장소'를 지양하고, 관람객을 이야기 속으로 끌어들여 전시 내용에 감정을 이입할 수 있도록 유도함으로써, 관람객 개개인이 지적 경험을 넘어 감성적으로 전시에 참여하도록 이끈다. 특히 희생자의 입장에서 홀로코스트를 관찰할 수 있도록 하기 위해 자극적인 내용이나 동일시하기 어려운 집단 사진 같은 것을 이용한 전시는 최대한 배제하는 등 희생자의 인격을 존중하는 전략을 추구한다. 뿐만 아니라 홀로코스트 이전의 유대인의 일상적 삶을 상세하게 부각시킴으로써, 홀로코스트의 비극을 생생하게 느끼게 하되 '기이한 볼거리'로 전락하지 않도록 세심한 배려를 하고 있다.

홀로코스트 기념관에서는 관람객이 실제 수용소에 들어가는 분위기를 느낄 수 있도록 하기 위해 당시 유태인들의 신분증명카드를 비치하여 개별적으로 휴대하게 하고, 녹슨 화물열차 콘셉트의 엘리베이터를 타고 전시관으로 이동하도록 하는 등 전시공간 구성방식에서도 감성적 정서적 몰입을 유도하는 노력이 돋보인다.

또한 아동심리학자들의 조언에 따라, 십일 세 미만의 어린이는 상설전시 관람에 동반하지 말 것을 권고하고, 잔혹한 장면이 있는 곳에는 키 높이 보호벽을 설치하여 불가피하게 어린이에게 노출되는 것을 차단하고 있다. 어린이를 위한 전시는 '다니엘 이야기'라는 주제로 별도의 공간에서 어린이 눈높이에 맞게 제공되고 있다.

이 밖에도 곤다 교육센터Gonda Education Center와 웩스너 학습센터

Wexner Learning Center를 중심으로 추진되는 교육 프로그램과 홀로코스트 고등연구센터The Center for Advanced Holocaust Studies의 연구 및 수집, 보존 기능 등은 전시 등과 연계되어 홀로코스트 기념관의 지속가능성을 시사한다.

정체성과 기능—민주 · 인권 · 평화의 정신을 문화예술로 구현

교류는 창조의 바탕이자 과정이며, 미래에의 전망을 내포한다.[6] 새로운 문화의 창조적 에너지를 창출하고, 문화적 다양성을 증진시켜 온 동서양 문물교류의 유구한 역사는 이를 입증한다.

정보기술의 발달로 한곳에 정착하지 않고 끊임없이 유동하며 삶의 질적 향상을 추구하는 21세기 신인류 '디지털 노마드digital nomad'[7]의 등장과 다양한 차원으로 전개되는 '전 지구적 문화 흐름'[8] 속에서 아시아문화전당은 국가의 경계를 뛰어넘는 교류를 시도하며 창조적 에너지를 생성하고 발산하는 '문화발전소'를 꿈꾼다. 강대국의 패권주의적 억압 논리가 아닌, 인종 · 민족 · 종교의 차이를 이해하고 상호 존중함으로써 소통과 연대를 지향하는 문화교류의 가능성을 실현하고자 하는 것이다.

전당 내 오일팔 보존시설을 리모델링하여 건립되는 민주평화교류원은 전당 건축의 이념적 토대이자 전당이 추구하는 중점가치인 민주 · 인권 · 평화 정신을 문화예술로 승화시켜 아시아와 소통하고, 아시아를 기반으로 글로벌 문화협력과 연대의 구심점 역할을 수행하게 될 '아시아 문화교류 기반시설'이라 할 수 있다.

교류원은 아시아문화교류지원센터와 민주인권평화기념관으로 구성된다.

교류원 내 아시아문화교류지원센터는 전당의 교류사업을 총괄 관리한다. 아시아 각국 정부, 문화예술기관, 문화예술 관련 전문가들과의 교류

협력 프로그램을 개발·운영하며, 교류정보 데이터베이스 구축, 인적 교류 등을 통해 전당 각 원院의 교류사업을 지원한다. 또한 전당 안내, 문화예술관광 정보 제공, 장애인 및 외국인 지원 등 전당의 방문자 편의를 위한 원스톱 서비스를 제공하는 방문자서비스센터를 운영한다.

민주인권평화기념관은 오일팔 민주화운동과 관련된 상징적 기념공간으로, 호남 의향정신義鄉精神에서 비롯된 오일팔 민주화운동의 역사적 연속성을 회복하고, 지역을 넘어 한국, 아시아와 폭넓게 소통할 수 있는 기틀을 마련함으로써 민주·인권·평화 정신을 미래지향적 가치로 확산시키는 전시 및 교육 프로그램 등을 운영할 예정이다.

아시아문화정보원

정체성—문화적 다양성 보존 및 활용

아시아문화전당 5개 원 중의 하나인 아시아문화정보원은 서구에 의해 재단되고 파편화된 아시아의 개념에서 탈피하여, 아시아의 눈으로 발견한 아시아 문화자원을 통해 아시아의 미학, 사고체계, 역사·문화적 배경 등을 발굴함으로써 문화적 다양성을 보존하고, 나아가 창작소재로 활용함을 목적으로 하는 공간이다.

독일 카를스루에 시의 '예술과 매체기술 센터ZKM, Zentrum für Kunst und Medientechnologie, 오스트리아 린츠의 아르스 일렉트로니카 퓨처 랩Ars Electronica Future Lab, 일본 오사카의 민족학박물관, 미국의 매사추세츠 공과대학교MIT 등에서는 인문학＋예술＋기술＋산업 등 다분야 전문가와 예술가들에 의해 현대적 맥락에 맞게 문화자원을 해석하고 재창조하는 과정을 거쳐 현대사회를 선도하는 문화 콘셉트를 만들어 가고 있다. 이는 미래 트렌드에 유효한 콘텐츠를 개발할 수 있는 아이디어와 21세기 문화산업의 창의적인 상상력을 길어 올릴 수 있는 문화자원이 미래 문화

발전에 그 만큼 중요하다는 의미이다. 다시 말해, 아시아의 다양한 문화를 이해하고 콘텐츠로 전환 가능한 원천 상상력과 창작 소스를 확보하다는 것은 미래 문화를 선도하는 유효한 방법이 될 수 있다는 것이다.

이런 맥락에서 아시아 문화의 다양성을 보호하고, 창조적으로 활용하는 것은 기존의 유사 기관과는 차별화되는 정보원만의 전략이라 할 수 있다. 정보원은 기능을 구체화하여 각각의 역할에 따른 세 개의 세부시설로 구성된다. 아시아 문화다양성의 조사연구 및 창작 소재를 발굴하는 '아시아문화연구소', 아시아 문화자원의 효율적 보존 및 창작 소재를 제공하는 '아시아문화자원센터'(라이브러리 파크), 전당과 문화도시의 창의적인 인력을 양성하는 '아시아문화아카데미'로 나뉘어, 아시아 문화자원 허브 구축을 위한 정보원의 토대를 만들어 가게 된다.

아시아문화연구소

아시아문화연구소는 국가간의 소통과 협력을 기반으로 기존의 지역별 학술연구가 아닌, 활용성 높은 학제간 통합연구를 수행한다. 아시아 문화다양성 연구와 콘텐츠 소재 발굴을 위한 조사 수집을 통해 창작 모티프가 되는 문화자원을 발굴하여 전당 내외의 콘텐츠 창작자들에게 원천소스로 제공하는 기능을 담당한다.

아시아 전체가 공유하는 문화적 요소를 발굴하되, 아직 양식화되지 않은, 자원의 원형으로 존재하는 아시아 문화의 잠재적 가능성 확보를 위해 아시아 지역 내부에 잠재된 문화예술적 가치와 그 맥락까지 확보하는 것을 주요 목표로 한다. 또한 아시아 문화다양성 확보를 통해 미래 문화경제에 대비한 전략 연구 등을 병행하면서, 전당이 실질적으로 세계적 비교우위를 확보한 문화발전소 역할을 수행할 수 있도록 정책적인 측면에서 지원해 나갈 것이다.

아시아문화자원센터

아시아문화자원센터는 아시아의 문화자원을 그 본래적 맥락과 의미가 살아날 수 있도록 수집, 관리한다.

수집된 자원은 이용자들이 적극 활용할 수 있도록 체계적인 문화자원 관리시스템을 거쳐 디지털 형태로 아카이빙되며, 온라인과 오프라인을 포함한 다양한 매체 및 형태로 서비스된다. 문화자원 발굴 단계에서부터 유·무료를 감안한 각종 정책 개발을 통해 경쟁력있는 아시아 문화자원 디지털 아카이브 구축으로 디지털 자원의 공공적 가치와 산업적 가치를 구현할 것이다. 또한 자원의 상호 공유와 공용 활용이 가능하도록 국내 및 아시아 각국과 문화자원을 연계하는 시스템을 개발, 운영한다.

한편, 확보된 아시아 문화자원은 문화체험 프로그램과 결합하여 라이브러리 파크에서 구현될 뿐만 아니라 전당 내 시설의 창작, 기획, 콘텐츠 및 문화산업 부문과도 연계되어 활용된다. 라이브러리 파크는 기존 방식의 정보 열람뿐만 아니라 아시아 문화자원에 기반한 엔터테인먼트 기능을 통해 아시아 문화를 체험소통하는 다목적 공간으로서, 아시아문화정보원에 아카이빙된 자원을 기반으로 새로운 개념의 서비스 콘텐츠를 제공하게 된다. 또한 정보원만이 보유하는 전문 문화자원으로 창작자, 전문가, 문화산업 전문가를 모여들게 하고, 일반 관람객도 정보원 라이브러리 파크에 와야만 검색·열람·체험·소통·활용할 수 있는 문화자원 서비스를 제공, 운영하면서, 재정 자립을 위한 수입 창출 방안까지도 모색해 볼 수 있다.

아시아문화아카데미

아시아문화아카데미는 글로벌 감각을 지닌 창의적 문화전문인력 양성과 함께 시민 문화교육을 담당하는 인력양성 기능을 수행한다. 전당과 문화

도시에서 활동하는 창조적 국제적 감각을 지닌 문화기획자·경영자를 비롯해, 전당에서 생산된 콘텐츠를 활용할 현장 실무형 기획인력 양성을 목표로 한다. 이를 위한 방안으로 아시아 문화를 소재로 한 문화기획·생산·마케팅 등 전당 인프라를 활용한 프로젝트 중심의 프로그램, 전당 5개 원 연계 특성화 프로그램 등을 운영한다. 나아가 다양한 문화 경험과 현장 노하우를 공유하는 국내외 전문가 및 문화기관과의 교류·협력 체계를 구축하고, 일반인을 대상으로 하는 시민문화아카데미를 병설 운영한다.

기능—아시아 문화자원의 조사연구

그동안 세계 문화콘텐츠 시장에서 소비되어 온 그리스·로마 신화, 북유럽 신화 등의 스토리 자원은 세계 문화시장에서 수없이 반복되어 소비되면서 식상한 스토리로 전락해 가고 있는 추세이다. 이러한 고갈된 상상력을 대체할 새로운 소스로서 아시아의 상상력에 세계가 주목한다. 즉, 아시아 스토리는 그동안 세계시장에서 소비되지 않은 새로운 창작 원천소

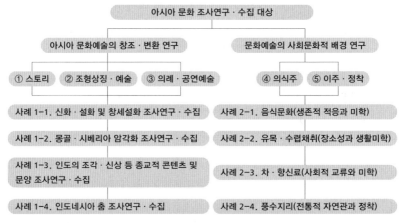

아시아 문화 조사연구·수집 대상.

스로서, 아시아 문화의 창의성과 상상력을 발굴함과 동시에 서구의 근대화·산업화·세계화 과정에서 간과되어 온 아시아 공동체의 다양한 가치를 재조명할 수 있다는 측면에서 그 의미가 크다고 할 수 있다.

특히, 양식화 및 일반화되지 않은, 자원의 원형으로 존재하는 아시아 문화의 잠재적 가능성 확보를 위해, 현재까지 체계적으로 자원화되지 못한 아시아 문화자원의 조사연구가 필요하다. 이와 맞물려 사라질 위기에 처한, 아시아 지역에 산재한 문화산업의 핵심 원천자원을 되도록 빨리 선점하여 정보원의 아카이브 자원으로 그 가치를 높일 필요가 있다.

단기 계획—5대 영역의 아시아 문화자원 수집

이를 위해 아시아문화정보원은 전당 개관 전까지 아시아 전체가 공유하는 문화적 요소 발굴을 목표로 아시아 문화다양성과 아시아 문화발전 체계를 담을 수 있는 5대 영역 아시아 문화자원을 조사, 수집해 나갈 방침이다.

조사, 수집 대상은, '아시아 문화예술의 창조·변환 연구' '문화예술의 사회문화적 배경 연구'라는 두 가지 시각에서 접근하여, 전자는 '스토리' '조형상징·예술' '의례·공연예술' 등 세 가지 범주이다. 후자는 '의식주', '이주·정착' 등 두 가지 범주이다. 이렇게 총 다섯 가지 범주로 조사, 수집의 기본 축을 마련하여, 망라하는 식의 수집이 아닌, 아시아 자원의 문화예술적 가치를 발굴하고 그 맥락을 확보하기 위한 체계적인 수집을 추진한다.

문화창조원

정체성—인문과 예술과 기술의 조화

문화창조원의 비전은 '미래형 문화예술 콘텐츠의 창작발전소'이다. 새로

운 문화예술 및 문화산업 분야의 콘텐츠 시제품과 쇼케이스가 기획·창작되고, 이는 전당 내의 예술극장, 복합전시관 등 윈도우 시설을 통해 전문가와 대중에 소개된다. 이때 선별된 콘텐츠들은 관련 기관과의 연계 개발을 거쳐 문화시장을 통해 국내외 문화 향유자들과 만나게 된다. 그러나 창조원이 지향하는 궁극적인 목표는 단순한 문화콘텐츠 생산을 넘어 다양한 인문학적 가치와 문화적 가치가 교류하고 상생하는 세계적 문화의 허브, 창작자와 향유자 모두를 위한 '문화창조의 터전'을 마련하고자 하는 것이다. 즉, 창조원의 기본 방향은 인문학을 기반으로 하는 문화생태계[9] 만들기가 가능하다는 믿음 속에서 출발되었다.

결국 문화창조원은 문화콘텐츠 창작을 넘어, 미래에 더 나은 삶의 방향을 제시한다는 인문학적 가치와, 문화와 예술을 통해 삶의 질을 향상시킬 수 있는 인문과 예술과 기술이 새롭게 통합된 개념을 구현하는 공간이다.

지향 1─변화된 문화 창조 패러다임에 따른 재발견

아직까지도 문화 또는 문화예술에 대한 일반적인 느낌은 일상적인 삶과는 대비되는 고급스러운 취미, 즉 '좋은 취미로서의 문화culture as good taste'로 생각된다. 그러나 1960년대 이후 본격적으로 논의되기 시작한 포스트모더니즘,[10] 포스트포디즘 등 포스트 담론의 상황에서 예술 개념의 변화는 고급과 저급, 전문가와 대중의 경계 구분이 사라진다는 것이다.

이에 따라 문화예술계에서는 '아름다움에서 새로움으로', '창작자에서 향유자로', '대상에서 가치로', '대상 바라보기에서 상호 체험으로', '은둔한 천재에서 사람들의 관계로', '하나의 장르에서 다양한 분야'로 패러다임이 변화하고 있다. '예술의 세속화' '일상의 예술화'로 정의될 수 있는 이러한 변화는 문화에 대한 정의 또한 '한 사회 및 그 사회와 관련된 모든

것을 지칭culture as everything'하거나 이를 뒷받침하는 '지식과 가치체계로서의 문화culture as knowledge and belief system'[11]로 확장시켰다. "지식 · 신앙 · 예술 · 도덕 · 법률 · 관습 등 인간이 사회의 구성원으로 획득한 능력 또는 습관의 총체",[12] 즉 구체적인 삶 전체의 관점에서 문화를 바라보아야 한다는 것을 의미한다. 결국 오늘날의 문화는 과거처럼 특정 계층이 특정 시간과 장소에서 소비하는 대상으로서의 문화가 아니라, 사람과 사물, 그리고 환경 속에 발생하는 관계들과 그 속에서 발생하는 가치로서의 문화로 접근할 필요가 있다.

문화창조원도 이러한 패러다임 아래서 문화적으로 특정한 장르의 작품 또는 특정 분야의 문화콘텐츠 대상을 먼저 정해 놓고 창작 및 제작을 하는 것이 아니라, 동시대 지구촌 문화 창작자와 향유자들이 함께할 수 있는 문화생태계를 마련하고, 그러한 고민으로부터 자연스럽게 삶의 질을 향상시킬 수 있는 문화콘텐츠를 창조해내고자 한다. 따라서 창조원의 기획창작센터에서 창작될 첨단영상을 기반으로 하는 공연 · 전시 등 문화예술과, 제작센터에서 생산될 음악, 게임, 공예 · 디자인, 에듀테인먼트 등의 문화산업 분야의 콘텐츠 등은 이러한 문화생태계를 발전시키고, 안정화시키고, 단계별로 점검하기 위한 일종의 가이드라인이라고 할 수 있다.

문화생태계의 조성이라는 큰 맥락에서 창조원에서 생각하는 창조의 개념 또한 '무에서 유를 만들어내는 과정'이라는 전통적 창조 개념이 아니라, 포스트 시대의 변화된 창조 개념으로부터 시작한다. 포스트모더니즘에서 창조는 "세상에서 유일무이한 것의 창조에 있는 것이 아니라, 이미 견고해진 존재들의 관계를 유동적으로 변화시켜 그 사이의 것들을 재발견하는 일 또는 재발명하는 일"[13]이다. 따라서 포스트모더니즘에서 창조 개념은 새로운 차이들을 생산하는 것이며, 이는 결국 20세기 초반까지 이

어졌던 전 지구의 동질화 물결에서 지워져 갔던 다양한 가치와 문화원형, 그리고 삶의 가치들을 발굴하고 인문학적으로 재해석하는 과정이 필요하게 된다. 창조원에서 창조하고자 하는 문화와 콘텐츠 생산도 이러한 창조 개념을 기반으로 그 전략이 수립된다. 새로운 것을 창조하는 것이 아니라, 아시아의 문화원형을 창작의 재료로 삼아 세계와 소통할 수 있는 문화콘텐츠를 창작·제작하는 것이다. 따라서 산업적 전략과 표현기술의 개발도 필요하지만, 더 중요한 것은 사람과 사람 간의 관계를 연구하는 인문학적 논의, 공동체를 위한 사회학적 고민, 과학기술 분야에서의 문제해결 방법론 등 삶의 의미를 묻고 해답을 찾아가는 다양한 분야의 성과들이 함께 어우러질 수 있는 시스템과 기반 조성이 수반되어야 한다.

지향 2─다분야 협업 · 공동창작과 융복합 콘텐츠 전략

테크놀로지 혁명, 특히 아이티IT 기술과 교통망의 발달로 시간과 공간이 압착되는 현상이 전 지구적으로 가속화하고 있으며, 반면 정치·경제·환경 등의 분야에서 개인과 국가가 해결할 수 있는 범위를 넘어서는 문제들이 점점 증가하고 있다. 이에 20세기 초부터 시작되었던 과학과 인문학 분야에서의 학제간 융복합[14]은 문화예술계에서도 필요성을 공감하게 되었다. 따라서 다분야 협업은 새로운 실험 또는 일시적인 유행이 아니라 시대상황이 요청하는 조건이 되었다.

따라서 창조원은 '다분야 협업 · 공동 창작'을 중심으로 운영될 예정이다. 인문사회·문화예술·과학기술 등 다양한 분야의 전문가들이 특정 문제를 문화콘텐츠 창작 프로젝트를 중심으로 해결하고자 한다.

다분야 협업은 자연스럽게 융복합 콘텐츠 창작 및 제작으로 이어진다. '나비 효과'로 비유되는 글로벌 네트워크 시대, 세계지방화glocalization 시대에는 매 순간 처리해야 하는 지식 정보가 과잉되면서, 기존의 분리된

지식으로는 해결하기 어려운 복잡하고 불확실하며 모호한 문제들을 해결하기 위한 융복합적 기획과 콘텐츠가 나와야 하기 때문이다.

이러한 융복합 콘텐츠의 전략은 다음 다섯 가지로 정리된다. 첫째 예술적 양식과 과학기술을 하나의 플랫폼 체계 안으로 묶어내는 통합integration, 둘째 사용자가 미디어로 자신의 경험을 직접 조작하고 미디어를 통해서 다른 사람들과 의사소통하는 상호작용성interactivity, 셋째 개인적 연관체계를 만들기 위해서 별개의 미디어 요소들을 서로 연결하는 하이퍼미디어hypermedia, 넷째 시뮬레이션 환경에 들어가거나 삼차원적으로 보여지는 환경에 들어가는 몰입immersion, 그리고 마지막으로 중요한 것은 이러한 요소들에 감동과 재미를 만들어내는 스토리텔링storytelling이다.

창조원에서는 위의 다섯 가지 융복합 콘텐츠 전략을 실행하기 위해 다섯 가지 프로젝트 범주를 계획하고 있다. 즉 '신체문화body', '주거문화home', '노동문화work', '놀이문화play', '지역문화community' 이다. 이러한 프로젝트 범주를 계획한 이유는 무엇보다도 문화콘텐츠란 일상의 삶에 기반을 두어야 하기 때문이다.

지향 3—규모의 경제와 수직적 통합 추구[15]

오늘날 문화콘텐츠산업은 점차 대형화하고 있다.[16] 그러나 이러한 현상은 포디즘 시대의 특징인 대량생산·대량소비 패러다임이 아닌, 다품종 소량생산, 감성과 콘텐츠를 지향하는 포스트포디즘이 전제된 대형화이다. 문화자본이 국가경쟁력이 되는 시대에 전 세계 문화콘텐츠산업도 실리우드 산업Silliwood industry의 예처럼 점차 규모의 경제를 표방하며 거대해지고 있다.[17] 세계의 다국적 초대형 문화생산기관과 경쟁하기 위해서는 다양한 분야의 성과가 한 곳에 집적된 융복합을 위한 플랫폼, 그리고 시설 내부 기관들의 효율적인 순환과 연계, 외부 네트워크와의 지속적

인 수렴과 발산이 가능한 대형 복합문화시설이 필요하다. 창조원은 그러한 시대적 요구를 미리 반영한 것이다. 1만 6500평방미터(5000평)에 달하는 하드웨어뿐만 아니라, 순환과 연계, 국내외 유사 기관과의 콘텐츠 생산 협업시스템, 전 세계 다양한 창작자들의 네트워크를 이어 줄 허브가 되고자 한다.

또한 '규모의 경제'가 실질적으로 작동하기 위해 콘텐츠의 기획·창작·유통·향유, 그리고 행정적인 문제와 시제품의 산업화를 위한 투자 조성에 이르는 전 과정이 한곳에서 이루어질 수 있도록 수직적 통합의 메커니즘을 추구하고 있다.

기능─문화예술과 문화콘텐츠산업의 병행

창조원의 콘텐츠는 창조·감성·상상 기반에 첨단 디지털 기술이 융합되는 방향으로 진행된다. 즉, 재미와 감동을 통해 인간과 감성적으로 소통하여 창작자의 가치를 공유하고 소비자를 만족시키는 정신적 미학적 문화상품을 생산하고자 한다.

창조원의 지향점은 문화예술을 통한 삶의 질 향상이다. 그것의 한 축은 더 편안한 삶, 더 쾌적한 삶, 일상의 피곤함을 잠시나마 잊을 수 있는 휴식을 위한 콘텐츠 생산이다. 그러나 또 다른 축은 일상의 의미를 되묻고, 더 나아가 동시대 공동체의 고민과 바람을 공유하는 과정을 통해 삶의 깊이와 외연을 넓히는 것이다.

창조원은 대중성과 예술성 중 한쪽만을 선택한 다른 문화콘텐츠 기관과는 달리, 이 두 가지 축 모두를 가져가려 한다. 즉 기획창작센터는 새로운 공연·전시 콘텐츠를 창작하는, 동시대 문화예술의 목적인 삶의 가치를 풍부하게 하는 콘텐츠를 창작하는 공간이다. 제작센터는 나머지 축인 일상에 지친 현대인들에게 안온한 휴식과 재충전의 시간을 제공하는 콘

센터 구분	공통 기반	방향	생산 콘텐츠(예)	비고
기획창작센터	인문학적 상상력과 인본주의	기본 방향: 문화예술 기반 콘텐츠 수행방법: Convergence (융복합) 창작 방향: Creativity(창조성) −새로운 시도 −Blue Ocean	1. 공연: 첨단영상을 활용한 대형 총체극, 투명 스크린을 활용한 디지털 퍼포먼스 2. 전시: 휴먼 인터페이스Human Interface 기반의 전시품 3. 첨단영상: 대형 영상 구현을 위한 촬영 편집 스크리닝 솔루션	−대형 총체극은 기승전결 서사구조 공연 −디지털 퍼포먼스는 비주얼/사운드 중심의 공연 −첨단영상: 8K 기술 개발, 스크리닝 연결기술, 투명 스크린 활용 솔루션 개발
제작센터	예술적 창의력과 미적 체험	기본 방향: 문화기술 기반 특화 수행 방법: Divergence(개별 특화) 생산 방향: Innovative(혁신성) −기존의 것 혁신 −Red Ocean	개별 특화의 범주 1. body 2. home 3. work 4. play 5. community	아래의 콘텐츠를 중심으로 운영하되, 이미 문화산업 투자 포화 상태이므로 개별 특화 필요 1. 음악 2. 게임 3. 공예 · 디자인 4. 에듀테인먼트

기획창작센터와 제작센터의 콘텐츠 구분.

텐츠를 생산하려 한다.

이를 위해 기획창작센터는 새로운 형태의 융복합 콘텐츠 중심으로 프로젝트가 진행되며, 제작센터는 삶의 질 향상을 위해 기존에 개발된 문화 콘텐츠의 기능들을 융복합하거나 심미성을 강화한 개별 특화 콘텐츠를 생산하는 공간이다.

그러나 문화예술과 문화산업으로 특화된 두 센터가 공유하는 기반에는 인문학과 예술이 있다. 그리하여 동일한 지층 위에서 두 센터는 하나의 정체성으로 묶이게 되고, 향후 창조원에서 진행될 모든 프로젝트 선정의 판단기준이 된다.

운영—다분야 협업 프로젝트를 중심으로

문화창조원은 단순한 문화기술CT 중심의 운영이 아닌, 인문학과 예술 기반의 문화콘텐츠 창작·제작을 지향한다. 문화기술 중심의 창작·제작, 즉 소프트웨어와 하드웨어 등 기술 기반 중심의 문화콘텐츠 생산은 21세기가 원하는 상상력과 창의력에서 분명한 한계가 있다. 물론 창조원은 기존에 개발된 많은 문화기술을 활용한다. 그러나 문화콘텐츠는 오락과 기능성 외에 예술적 심미성과 인간을 위한 새로운 가치 창출의 책임 또한 있다.

따라서 창조원은 문화기술에 예술과 인문학적 요소가 총체적으로 고려되는 프로젝트 운영을 통해 단순한 콘텐츠 생산기지가 아닌 자생적으로 진화하는 콘텐츠 생태계를 만들어 나아가고자 한다. 이 점이 다분야 협업이 필요한 이유로 연결되는 지점이다.

오늘날 다양한 디지털 기기와 서비스가 융합되는 스마트 미디어 시대에 콘텐츠는 어느 한 개인이나 기업, 학교, 또는 정부 등 분리된 힘만으로는 유의미하고 지속가능한 성과를 내기 어렵다. 창조적인 콘텐츠는 이제 다양성과 개방, 차이의 인정을 통한 다분야 협력을 통해 이루어진다. 창조원이라는 문화창작촌에서는 다양한 분야의 전문가를 만날 수 있다.

문제는 서로 다른 분야에서 작품 활동을 하는 전문가들의 협업이 소기의 성과를 달성할 수 있겠느냐는 것이다. 이에 대한 해결방법으로, 창조원은 프로젝트 베이스로 레지던시를 운영한다.

프로젝트 기획 시 대전제는 '아시아 문화자원의 세계적 콘텐츠화' '5개원 연계 기능의 극대화'이다. 프로젝트 베이스 운영의 장점은 다양한 분야의 참여 작가들이 사전에 목표와 결과를 공유하고 팀작업을 하기 때문에 효율적인 협업이 가능하다. 프로젝트 종류는 창조원 자체기획 프로젝트와 프로젝트 공모로 선정된 프로젝트들로 구성된다. 다만 협업 중심

이기는 하되, 전당의 정체성과 맞는 전문가라면 개인 창작의 공간도 제공한다. 협업과 개인 작가 간 비율을 조정해 개인의 능력을 극대화하면서 각자의 능력을 조화롭게 작품에 반영하는 시스템 구축이 중요한 과제이다.

복합전시관

사례—세계적인 복합전시관들

대규모 개방형 전시공간이라는 측면에서 벤치마킹할 만한 외국의 공간으로는, 독일 오버하우젠에 위치한 가소메타Gasometer, 영국 런던에 위치한 테이트 모던 미술관의 터빈 홀Turbin Hall, 프랑스 파리에 위치한 그랑 팔레Grand Palais 등을 들 수 있다.

그리고 문화를 생산해내는 컬처 팩토리culture factory로서의 전시공간 측면에서 벤치마킹할 만한 공간은 핀란드 헬싱키에 위치한 카펠리Kaapeli를 들 수 있겠다. 1987년 헬싱키 시가 노키아Nokia의 전선공장을 인수하여, 예술가들이 주축이 되어 설립한 카펠리는, 예술문화발전소로서 박물관·갤러리·공연장·예술학교·스튜디오·방송국·아트스튜디오 등 다양한 시설을 보유함으로써, 문화예술창작은 물론 교육·홍보·네트워킹의 기능을 동시에 수행할 수 있도록 했다.

프랑스 파리의 퐁피두센터Centre Pompidou 역시 연구-전시-아카이빙(보존)의 순환구조를 가지고 있다는 점에서 전시공간 문화생산구조의 주요 벤치마킹 사례가 될 수 있겠다.

정체성—모든 콘텐츠를 문화로 가공하라

복합전시관은 약 2000여 평의 전시면적과 최고 20미터의 천장 높이로 구성된 대규모 개방형 전시공간이다. 모든 측면에서 '열린 공간'을 지향하

핀란드 헬싱키에 위치한 카펠리Kaapeli의 외관(위)과 내부(아래).

는 이 전시관은 기존의 전시공간들이 수행해 온 기능에 국한되지 않는 통합적 공간을 기본 콘셉트로 삼고 있다.

복합전시관은 미술관이나 박물관, 컨벤션 홀과는 또 다른 무한의 확장성을 지닌 공간으로, 각 공간의 기능들이 유기적으로 통합 혹은 분리되는 다양한 전시 연출이 가능한 곳이다. 예컨대, 전시콘텐츠를 시연하는 점에서는 미술관·박물관의 범주에 속하고, 자체 컬렉션 없이 다목적성을 지닌 전시 홀의 기능은 컨벤션 홀과 유사하다. 그러나 전통적 형태의 미술관·박물관이 물질화된 것들의 수집·보존·연구에 집중하는 반면, 복합전시관은 자체 컬렉션을 수집·보존하지 않는다는 점에서 큰 차이가 있다.

즉, 문화를 생산·공급하는 발전소인 동시에, 모든 콘텐츠를 문화로 가공하여 새롭게 제시할 수 있는 다목적 공간의 기능을 가진다. 또한 복합전시관은 전당의 대표 향유시설로서 윈도우 역할을 지니고 있으며, 문화콘텐츠기획창작센터·문화콘텐츠제작센터와 함께 '문화창조원'이라는 조직 안에 결합되어 있는 전시공간이다. 따라서 '독자적인 전시관'으로서의 역할을 수행하고, 동시에 전당과 문화창조원의 '테스트 베드test bed'로서의 기능을 겸하게 될 것이다. 결과적으로 새로운 개념의 전시콘텐츠를 기획·개발하고, 다양한 문화콘텐츠로의 확장을 실현하고자 한다. 이와 더불어, 새로운 전시기법의 실험장 역할을 담당하며, 문화창조원과 전당 내 다른 원과의 연계를 통해 생성된 콘텐츠와 외부기관으로부터 생산된 콘텐츠를 시연하는 공간으로서의 기능을 겸하게 될 것이다.

복합전시관은 시각예술에만 국한된 것이 아니라, 다양한 장르의 예술을 복합적으로 수용하고 지역성과 아시아성을 동시에 담을 수 있는 공간이 되어야 하므로, 기존의 박물관이나 미술관과는 차별화된 새로운 개념의 성격과 방향을 도입해야 한다.

그러기 위해 첫째, 진정한 열린 공간으로서의 역할을 수행하기 위한 기존의 학문적 틀에 박힌 박물관의 범주를 넘어 경험과 창의성에 초점을 둔 공간, 새로운 문화의 접목과 이종교배가 활발하게 일어나는 공간을 추구해야 한다. 또한 수용자의 개입이 적극적으로 이루어질 때 복합전시관은 진정한 열린 공간으로서의 역할이 완성되는 것이다.

둘째, 미래지향적인 공간을 추구해야 하지만, 여기에서 언급하는 미래는 단순한 테크놀로지나 혁신의 실현이 아니라, 과거의 재조명, 즉 전통과 역사를 통해 미래를 구축하는 형태가 되어야 한다.

셋째, 지역의 문화적 현실에 대한 객관적 이해를 통한 지역성과 아시아성을 담을 수 있는 공간이 되어야 하며, 생산에서부터 연구 · 전시 · 자료 축적 등 일련의 전시 과정을 실현할 수 있는 공간이 되어야 할 것이다. 이러한 성격과 방향성을 기존의 전시공간들과는 차별화된 새로운 개념의 전시공간으로 실현할 것이고, 더 나아가 아시아 문화의 중심이 되는 토대가 되도록 할 것이다.

요약하자면, 복합전시관은 '아시아문화중심도시의 얼굴'이자 문화예술의 '창조적 실험공간'으로서의 역할을 지닌다. 이 두 가지 역할은 각각 내용적인 면과 형식적인 면에서 차별성을 갖는다.

지향—문화도시 광주의 얼굴

· 광주에서 시작되는 내적 기반 조성

광주가 아시아 문화의 허브가 되기 위해서는 국제적 위상 정립에 상응하는 내적 기반이 조성되어야 한다. 그 내적 기반은 광주 스스로를 알아 가는 일이며, 스스로를 사랑하고, 스스로를 비판할 수 있는 토대를 마련하는 데서 출발한다. 아시아 문화 연구와 동시에 수행되어야 하는 광주의 현실적 과제라고 할 수 있다. 복합전시관은 광주의 역사를 기반으로 현재

의 모습, 내일의 비전을 전시로써 제시하며, 단지 전시로 끝나는 것이 아니라 그것을 직접 도시에 적용하여 아시아 문화의 허브로서 광주의 새로운 모습을 만들어야 한다. 이는 예술(문화)의 흐름을 담는 도시의 실천적 모델이며, 이를 통해 문화도시로서 내적 기반을 조성할 수 있다.

• 시민과 함께 만들어 가는 문화

앞서 언급한 세 가지 과제가 모두 원활히 추진된다 하더라도, 도시의 주체인 시민들의 호응이 없다면 그 의미는 반감될 수밖에 없다. 따라서 시민들의 문화의식을 높이는 교육 프로그램 개발과 더불어 복합전시관의 프로젝트에 시민 참여를 적극적으로 유도하여 아시아문화중심도시에 대한 시민의 관심도를 높여야 한다. 또한 실생활에 적용할 수 있는 프로그램을 통해 시민들이 일상공간에서 눈으로 확인하고 직접 사용할 수 있는 문화 생산물을 기획할 수 있어야 한다. 시민 참여가 생활화하고 예술과 생활의 간극이 사라질 때, 진정한 아시아문화중심도시로서의 광주를 기대할 수 있다.

• 아시아 문화의 허브를 꿈꾸며

광주가 아시아 문화의 허브로 자리매김하기 위해서는 아시아 문화에 대한 높은 관심을 가지고 다른 도시들보다 한발 앞서 아시아 문화를 끌어안아야 한다. 복합전시관은 전시 프로그램을 통해 아시아의 국가·민족·도시 들의 상이한 문화적 양상에 접근하고, 아시아 문화의 과거와 현재, 미래의 흐름을 표현해야 한다. 전시를 통한 연구는 '실천적 현장 제시'라는 측면에서 어떠한 연구 방식보다도 사회적 문화적 이슈화가 용이하며, 빠른 속도로 변화하고 있는 아시아 문화의 양상에 효과적으로 접근할 수 있다. 전시를 통한 아시아 문화의 이슈화는 세계적 이슈화를 의미하며, 아시아 문화의 허브로서 광주를 국제적으로 자리매김하는 데 중요한 역

할을 할 것이다.

• 아시아 문화를 대표하는 상징적 위치

아시아 문화의 허브로서의 광주는, 아시아 문화를 대표하는 상징적 위치에 놓이게 됨을 의미한다. 따라서 복합전시관이 글로벌 이슈에 관심을 가지고 접근하는 것은 아시아의 입장을 대변하는 일이며, 아시아의 시각을 국제사회에 공식적으로 제언하는 것으로 볼 수 있다. 이에 복합전시관은 글로벌 이슈에 대해 때로는 공감하고 때로는 비판적으로 접근하여, 부응하거나 견제함으로써 세계적인 흐름에 동참해야 한다. 또한 아시아의 문화적 현상을 이슈화하여 아시아 문화에 대한 세계의 관심을 유도할 수 있어야 한다.

• 끊임없는 창조적 실험의 공간

복합전시관은 작품을 수집·소장하고 보존·전시하는 미술관이 아니다. 여기서 선보이는 전시는 영구 보존할 수도 있으며, 영구 소멸시킬 수도 있다. 미술작품처럼 검증되고 보존되어야 하는 유물을 전시하는 곳이 아니라, 새로운 문화 트렌드를 위한 실험의 장소이기 때문이다. 그 실험이 성공적일 경우 전시물은 수장고에 보관되는 것이 아나라 시민의 생활에 적용되어 보존되며, 실패할 경우에는 과감히 소멸시킨다. 즉 복합전시관의 전시는 과거를 반복하지 않으며, 끊임없는 실험의 연속으로 새로움을 지향한다.

• 채움과 비움의 전시 공간

복합전시관은 서로 다른 공간의 크기와 천장의 높이, 구조적 특징을 가진 세 개의 특화된 전시공간으로 구성되어 있다. 이 공간들은 앞서 언급한 실험의 장으로서, 때로는 빽빽하게 채우고, 때로는 텅 비게 연출하는 등

공간의 특성을 최대화하여 전시문화의 새로운 지평을 열어야 한다. 뿐만 아니라 전시공간의 벽을 넘어 지역사회와의 긴밀한 소통이 필요하다. 이 곳은 전시공간 이상의 의미를 지니는, 무엇이든 가능한 실험적 공간으로 이해하여, 공간의 특성을 최대화하는 전시를 지향하여 차별화해야 한다.

아시아예술극장

사례—외국의 우수한 공연예술 및 축제

아시아 권역의 주요 국제도시인 도쿄·베이징·상하이·싱가포르 등의 대부분 지역에서 문화를 토대로 하는 글로벌 경쟁관계를 형성하고 있다. 이는 하드웨어 측면뿐 아니라 프로그램 측면에서도 마찬가지이며, 이 같은 경쟁관계는 앞으로 더욱 치열해질 것으로 예상된다. '도쿄 페스티벌 Festival Tokyo', '베이징에서 만나요Meet in Beijing', '상하이국제예술제 Shanghai International Art Festival' 등 새로운 아시아 권역의 글로벌 프로젝트들이 경쟁 환경에 참여하고 있으며, 특히 중국은 장이머우張藝謀 감독과 같은 스타들을 내세워 베이징·항저우 등 도시별로 대표적인 대형 명품 공연과 영화들을 도시 관광 브랜드로 육성하여 상설공연을 진행함으로써 전 세계 관광객들을 중국으로 유치하고 있다. 국가 차원에서 대대적으로 건립된 공연장으로는 싱가포르 에스플러네이드Esplanade[18] 및 중국 베이징 국가대극원國家大劇院 등이 있다.

장기적인 특성화 전략으로 성공한 해외의 제작 중심 극장들의 사례들로는 미국 브루클린음악원BAM, Brooklyn Academy of Music, 영국 배터시 아트센터BAC, Battersea Arts Centre, 독일 샤우뷔네 극장Schaubühne 및 하우 극장HAU, Hebbel am Ufer, 등이 있다. 이 기관들은 선도적인 컨템포러리 예술작품 제작, 차별적인 축제의 장기적인 육성, 세계적인 거장 육성, 체계적인 제작단계별 지원 제도 등을 통해 세계적인 인지도를 얻은 극장들

아시아 권역 주요 글로벌 도시의 경쟁 환경.

1. 신국립극장(1997)
· 위치: 일본 도쿄
· 개관: 1997년
· 특징: 오페라와 발레를 위한 전문극장

2. 다산쯔 798(2002)
· 위치: 중국 베이징
· 개관: 2002년
· 특징: 군수공장이었던 지역에 예술인들 입주

3. 에스플러네이드
· 위치: 싱가포르
· 개관: 2003년
· 특징: 싱가포르 아시안 아트 마트 개최

4. 동방예술센터(2004)
· 위치: 중국 상하이
· 개관: 2004년
· 특징: 콘서트홀, 오페라 극장, 소규모 공연장,
 전시실 등으로 구성

5. 국가대극원(2007)
· 위치: 중국 베이징
· 개관: 2007년
· 특징: 인공호수로 둘러싸인 돔 형태의 공연장

이다.

이 밖에 뉴욕에서 세 시간가량 떨어진 지역에 위치하고 있어 광주가 특히 참고해야 할 좋은 사례인, 미국 매사추세츠 주 버크셔 카운티의 노스애덤스 시에 위치한 매스모카Mass MoCA, Massachusetts Museum of Contemporary Art가 있다. 이 기관은 19세기부터 전기공장으로 사용되어 오던 건물과 부지를 리모델링하여 1999년에 개관한 최대의 컨템포러리 아트센터이다. 매스모카는 공연과 전시 작품들이 뉴욕에 진출하기 전 인큐베이팅 기관이자, 초연 무대의 장으로서 각광을 받고 있다.

우수 축제 사례로는 영국 맨체스터 인터내셔널 페스티벌이 있는데, 2007년부터 매 홀수 연도 6-7월에 개최되며, 이제 겨우 3회째이지만 매년 이십여 개 이상의 혁신적인 작품의 세계 초연을 원칙으로 함으로써 전세계 대표적인 글로벌 도시형 축제로서 전 세계의 주목을 받고 있다. 대중음악·클래식·오페라·미술·건축 등 다양한 장르와 더불어 환경 문제 등을 다루는 다양한 커뮤니티 기반의 프로그램들을 중요시하여, 세계와 지역의 접점을 끊임없이 만들어내는 플랫폼 역할을 수행하고 있다. 또한, 예술가들에게 공연할 장소를 선택할 수 있게 함으로써 예술가 중심의 프로그램을 기획하는 등 새로운 미학과 커뮤니케이션 중개자 역할을 내세우고 있다. 이러한 우수 프로그램을 양산하는 문화예술 생태계 구축을 위해 예술감독 이하 열두 명의 프로듀서 그룹이 구성되어 있다.

벨기에의 '쿤스탄 페스티벌 데자르Kunstenfestivaldesarts' 축제 또한 열다섯 개 극장 및 기타 공간에서 총 서른 개의 초연작을 올리는 선도적인 컨템포러리 공연예술 축제로 유명하다. 다양한 지역·언어·문화의 집합소인 브뤼셀과 같이 복잡한 커뮤니티를 기반으로 하는 국제적 도시형 축제로, 풍부한 비전 공유, 새로운 예술 형태를 제시하는 리서치와 실험의 장으로 기능하고 있다. 특히, 2011년 아시아권에서는 일본과 인도의

젊은 신진 연출가들의 작품을 활발히 소개함으로써, 프랑스 아비뇽 페스티벌과 함께 전 세계 예술가들이 주목하는 선도적인 현대공연예술 축제로 꾸준히 축제의 위상을 유지해오고 있다.

컨템포러리 아트

· 개념과 특징

컨템포러리 아트는 자유롭게 동시대의 가치를 존중하며 추구하는 예술적 경향을 포괄하는 개념으로, 명확하게 한 의미로 정의내리기 힘들다. 일반적인 예술의 역사 중 특히 21세기 모더니즘은 예술행태의 불안정적인 플랫폼을 보여 주고 있다. 왜냐하면, 각 예술의 경계는 확장되어 왔는데, 이는 가장 광범위한 문화 활동의 스펙트럼과 넘쳐나는 새로운 기술들을 수용하기 위함이다. 반면, 기하급수적인 예술적 범위의 확장은 그 한계에 이르렀는데, 경쟁적으로 표현하려는 문화적 행태들로 인해 컨템포러리 예술기관들의 정치적 목적과 기업윤리를 위한 펀딩을 합리화하도록 하였다. 예술의 전통적인 재료는 매스 미디어 기술로 대체되었고, 수작업 제작방식은 철저한 리서치 방법론에 의해 대체되었으며, 협력 문화제작 방식은 개별 예술가의 주관성보다 우위에 서게 되었다. 최근 예술은 '예술이 아닌' 방법론에 점점 더 의존하는 경향을 보이며, 컨템포러리 아트는 예술의 사회적 기능에 대한 탄력적인 철학적 개념과 예술의 공적 책임에 대해 이를 풍부하고 다양한 방법으로 구현하는 데에 있다고 한다.[19]

· 동향과 새로운 흐름

컨템포러리 아트는 공연예술·음악·미술 등 대부분의 예술 분야에서 세계 예술의 새로운 조류를 선도해 나가는 분야이며, 세계의 예술가들과 경쟁과 교류가 가장 활발하게 벌어지는 분야이다. 그렇기 때문에 대다수의

· 컨템포러리는 해방되기 위해 척결해야 할 과거가 있다는 전통적 사고를 지양하는 특성을 지님.

르네상스	신고전주의	낭만주의	모더니즘	컨템포러리
14–15세기	17세기	18–19세기	1950	현재

· 모더니즘까지의 기존 예술사조는 전통을 깨고 끊임없이 혁신하는 데서 생명력을 찾았으나, 컨템포러리는 자유롭게 동시대의 가치를 존중하며 추구하는 예술적 경향을 포괄하는 개념임.
· 컨템포러리가 추구하는 동시대성은 전통과 현재, 다문화, 예술과 기술 간의 크로스오버 및 작가와 관객의 새로운 관계설정 등을 통해 표현되는 경향을 보임.

다문화간–「제방의 북소리」
한국의 사물놀이와 굿, 일본의 가부키歌舞伎, 중국의 경극京劇과 서양의 연극을 종합.

전통과 현재 간–「부토」
가부키, 노能의 일본 전통양식을 현대 일본의 시대감각에 맞게 재창조한 신체언어.

예술과 기술 간–「리아우」
음악 · 연극 등 예술양식에 영상, 애니메이션의 기술을 융합하여 창작.

관계 재설정–「데미안 허스트」
예술작품과 창작과정을 작가와 관객 간의 대화 및 소통의 수단으로 발전시킴.

컨템포러리 아트의 특징, 그리고 사례를 통해 본 컨템포러리 아트의 네 가지 경향.

세계적 공연장들은 컨템포러리 성향의 공연예술에 대한 관심도는 물론, 그 중요성을 점차 높게 인식하고 있다.

컨템포러리가 추구하는 동시대성은 전통과 현재, 다문화, 예술과 기술 간의 크로스오버 및 작가와 관객의 새로운 관계 설정 등을 통해 표현되는 경향을 보이고 있다.

이를 반영하듯, 21세기 현대 공연예술의 변화 흐름은 텍스트 중심의 작업에서 신체연극, 움직임·오브제 연극, 현대 서커스 등 '몸'의 언어가 새롭게 재인식되어 다양한 무대언어로 발전되고 있으며, 공간성이 강조된 작업, 공연과 전시의 경계 허물기, 기술의 발전에 따른 미디어 테크놀로지의 공연예술에의 도입 등 퍼포먼스의 다양한 양식의 변화hybrid performance가 일어나고 있다.

관객의 역할 설정에서도, 관객이 공연에 단순히 물리적으로 참여할 뿐 아니라, 변화하는 새로운 공연양식에 따른 새로운 관극법觀劇法이 개발되거나, 변화되는 관객의 요구에 새롭게 대처하는 공연예술 프로젝트들이 추진되고 있는 추세이다.

· 광주의 컨템포러리 아트 환경 분석

광주에서는 다년간 광주비엔날레가 지속되어 왔다. 이로 인해 컨템포러리 아트 분야에 대한 광주 관객들의 생각이 다른 지역 관객들과 차별성이 있을 수 있다는 판단 하에, 백남준白南準과 그의 예술작품에 관한 생각(컨템포러리 아트에 관한 생각)을 조사해 보았는데,[20] 광주 관객은 '매우 흥미롭다' 이상의 비율이 10.1퍼센트로 전국 관객 7.7퍼센트보다 높게 나왔으며, 특히 사십대의 비율이 높은 편이었다.

보다 직접적으로 '현대적인 흐름의 실험적이고 진취적인 공연관람 의향'에 대한 조사결과에서도 긍정적인 반응을 나타낸 응답자 중 광주 관

| 모른다 | 어렵고 따분하다 | 어렵지만 흥미롭다 | 흥미롭다 | 매우 흥미롭다 |

광주 **13.1** **17.5** **32.3** **27.0** **10.1**

전국 **2.3** **10.2** **52.7** **27.1** **7.7**

구분		모른다	어렵고 따분하다	어렵지만 흥미롭다	흥미롭다	매우 흥미롭다
광주	20대	16.7	17.5	30.2	27.2	8.5
	30대	14.4	18.4	32.2	25.5	9.5
	40대	5.8	13.9	37.5	26.9	15.9
	50대 이상	10.5	21.9	29.8	30.7	7.0
전국	20대	0.3	8.1	54.0	26.1	11.5
	30대	2.7	10.0	54.1	28.9	4.3
	40대	4.3	8.7	53.4	25.5	8.2
	50대 이상	2.7	17.8	45.9	27.4	6.2

백남준과 그의 예술작품에 대한 생각을 알아보는 설문조사 결과.(단위: 퍼센트)

| 4점 이하(부정적) | 5–7점(보통) | 8점 이상(긍정적) |

광주 **49.9** **27.2** **23.9**

전국 **70.0** **23.9** **6.1**

컨템포러리 경향의 공연관람 의향을 알아보는 설문조사 결과.(단위: 퍼센트, 11점 척도)

객의 비중이 23.9퍼센트로, 전국 관객 6.1퍼센트의 네 배에 달하는 것으로 나타났으며, 10점 만점도 광주 관객조사에서 7퍼센트나 되었다.

이러한 결과들은 광주 비엔날레가 십여 년 이상 지속되어 오면서 광주 관객들의 컨템포러리 예술의 이해력에 많은 영향을 미친 것으로 보이며, "처음에는 작품들이 생소했지만 설명을 듣다 보면 이해도 되고 재미도 있더라", "관람 횟수가 늘면서 점점 스스로 생각할 수 있는 것이 많아졌다"와 같은 긍정적인 응답이 이루어졌다. 이러한 설문 결과는, 현대공연예술에 대한 광주의 가능성을 충분히 보여 주고 있다.

정체성–세계를 향한 아시아 공연예술의 창

세계적인 수준의 컨템포러리 아트 공연장들은, 그 명성에도 불구하고 기존에 낙후된 시설과 설비를 보유하였을지라도, 역사성으로 승화시켜 의미를 부여하고 있었으며, 핵심적인 경쟁력은 컨템포러리 아트 기반의 콘텐츠 기획·제작력과 국제적 네트워크, 운영의 노하우 등임을 보여주고 있다. 컨템포러리라는 예술적 지향점은 단순한 공연예술의 향유만이 아닌, 다양한 제작방식 및 네트워킹 등의 활동이 펼쳐지는 과정과 방법론까지도 포함하고 있음을 감안할 때 우선 일차 표적시장은 예술가, 기획자가 되어야 한다는 점이다. 이들을 통해 명품 공연이 탄생되고 유명 예술가들이 많이 오고 싶어 하는 공연장이 되며, 이들이 관객이 함께 다양한 접점에서 만날 때 종국에는 관객과 관광객은 점차 증가될 것이다.

그러한 명품 공연의 브랜드화 성공에 가장 중요한 관건은, 콘텐츠의 다각화라는 명분 아래 '돈이 될 만한 단기적 소재 사냥'에 있다기보다는, 우선적으로 '창작 환경에 대한 투자와 독창적인 무대 표현,[21] 참신한 스토리 발굴 및 스토리텔링 방식 개선'에 있음을 알 수 있다. 국내 공연장의 대부분이 창작 인프라가 취약하므로 문화예술의 다양성을 키울 수 있는 부문에의 장기적인 많은 투자가 필요하다.

[예술적 지향점]
아시아 컨템포러리
Asian Contemporary

· 동시대의 진취적이고 미래적이며, 앞선 예술적 가치를 실현하려는 일련의 예술을 포괄하는 개념.
· 전위적이며 실험적인 예술, 전통을 현대적으로 해석하는 예술을 포함.
· 실험예술과는 달리 작품의 완성도를 추구함.

[방법론]
융합
Cross-over &
Convergence

· 장르와 장르, 예술과 기술, 다양한 아시아 소재가 고도로 최적화된 과정을 통해 새로운 차원의 창작(물)을 생산하는 것을 의미함.
· 국립아시아문화전당이 보유한 복합문화시설의 기능을 적극적으로 활용.

아시아예술극장의 운영 키워드 도출.

또한, 서구를 참고하되 아시아 우리 스스로가 말하며, 우리 스스로를 바라보아 '아시아 컨템포러리'에 대한 실질적인 방법론을 도출해야 하는 시점에 이르렀다. 서구의 각종 공연예술 총회에서도 아시아를 주제로 한 논의들이 활발해지고 있는데, 이를 뒷받침할 만한 구체적이고 예술가 기반의 비공식적인 만남의 장과 세계적인 경쟁력을 지닌 아시아 공연예술 작품의 수는 그렇게 많지 않다. '아시아 컨템포러리 공연예술'이란, 아시아적 소재 활용, 아시아의 미적 가치를 반영하거나 전통을 재해석하는 등 아시아성Asianess을 기반으로, 예술의 사회적 기능과 공적 책임을 다양한 방식으로 표출하는 컨템포러리 정신을 반영한, 완성도 있고 실험적인 '동시대적 공연예술작품'을 의미한다. 국내외 공연예술 환경의 대부분인 고전적이거나 상업적인 경향에서 한 발자국 벗어나, '아시아 컨템포러리 공연예술'을 기반으로 한 콘텐츠와 시장은 차별성과 경쟁력을 지닐 것이다.

따라서, 아시아예술극장은, 동시대의 진취적이고 미래적이며, 앞선 예술적 가치를 실현하려는 일련의 예술을 포괄하는 개념으로서 아시아 컨템포러리를 예술적 지향점으로 설정한다. 장르와 장르, 예술과 기술, 다양한 아시아 소재가 고도로 최적화된 과정을 통해 새로운 차원의 창작(물)을 생산할 수 있는 '융합'의 방법론을 키워드로 삼는다. 이러한 고도의 융합을 통해 '명작High-end Product'을 지속적으로 프리젠테이션 할 수 있어야 한다. 이러한 차별성을 획득해야만 로컬을 기반으로 전 세계를 겨냥한 글로컬glocal 명품 공연을 생산하는 '창작·제작 기반의 아시아 컨템포러리 공연예술센터'로서 거듭날 수 있을 것이다.

어린이문화원

사례—국내외 어린이문화시설

어린이를 위한 문화시설은 1989년 개관한 미국 브루클린 어린이박물관을 시작으로 이제는 그 수를 가늠할 수 없을 만큼 전 세계적으로 확산되어 있다. 국내의 경우도 1995년 삼성어린이박물관을 시발점으로 현재 삼십여 개 이상의 어린이박물관이 운영 중이며, 특히 2010년부터는 전시 중심의 단일기능에서 벗어나 전시·공연·체험 등 다양한 복합기능을 제공하면서, 어린이뿐만 아니라 모두가 즐길 수 있는 가족형 문화공간을 지향하고 있다.

어린이문화시설 콘텐츠는 공통적으로 다양한 문화, 자아성장, 도전과 모험, 자연과의 공존, 과학과 예술 등 어린이들의 열린 사고와 균형 발달을 위해 보편적인 주제를 다루면서도, 지역만의 독특한 문화 및 사회, 환경을 활용함으로써 콘텐츠의 차별화를 도모한다. 또한, 아이들에게 양질의 문화예술교육 콘텐츠를 제공하는 주요전략으로서, 콘텐츠 개발 연구에 교사와 예술가들을 적극 참여시키고 다양한 학교 연계 프로그램을 운영한다.

이러한 경향을 반영하는 국내외 우수 사례로는 보스턴 어린이박물관, 로스앤젤레스 스커볼문화센터, 경기도어린이박물관 등을 들 수 있다.

2007년 연면적 약 5000평 규모로 재개관한 보스턴 어린이박물관Boston Children's Museum(1913년 개관)의 경우, 개관 초기부터 모험curious, 예술 및 과학creative, 건강healthy, 문화global, 환경green을 핵심 키워드로 삼아 다양한 체험 콘텐츠와 프로그램을 제공해 왔으며, 특히 자매도시 교토, 흑인 역사, 해양도시 등 보스턴의 지역적 특성을 적극 활용한 콘텐츠 개발을 통해 차별성을 도모해 왔다. 2007년 재개관을 기점으로 '방과후 활

로스앤젤레스 스커볼문화센터.

동KIDS afterschool' 등 초등학생을 비롯한 다문화가정, 이민가족 및 소외계층을 위한 교육 프로그램을 중점적으로 개발하고 있으며, 무엇보다 개발 프로그램의 효율적 운영을 위해 교사의 전문성 강화를 위한 교안敎案 개발 및 배포, 교육 강좌 및 워크숍 프로그램 개발 운영, 다각적인 평가 프로그램을 강조하고 있다.

유대문화의 이해를 돕기 위해 설립된 로스앤젤레스 스커볼문화센터는 2007년에 어린이전시관을 개관하였으며, 성경에서 모티프를 도출한 '노아의 방주' 전시 테마를 중심으로 폭풍(도전)·공존(방주)·희망(무지개)의 스토리라인으로 전시공간을 구성함으로써, 유대문화 시설로서의 정체성을 부각시켰다. 각 전시공간을 하나의 스토리로 연계하는 전시공간 연출의 우수성과 더불어, 아이들이 직접 만지고 돌볼 수 있는 재활용 인형 전시물의 예술성으로 인해 캘리포니아 지역의 대표적인 어린이 문화시설로 주목받고 있다.

국내의 대표 사례로는 2011년 개관한 경기도어린이박물관을 들 수 있으며, 박물관 부속시설로 존재하는 기존의 어린이박물관과는 달리, 국내 최초의 독립시설로 설립된 어린이박물관이란 점에서 의의를 찾을 수 있다.

호기심 많은 어린이, 튼튼한 어린이, 세계 속의 어린이, 환경을 생각하는 어린이 등 크게 네 개의 주제를 중심으로 아홉 개 전시공간을 운영 중이며, 각 전시공간은 영유아, 초등학교 저학년, 고학년으로 대상층을 구분하고 각 대상층의 발달 특성에 맞춘 전시콘텐츠들로 구성되어 있다. 무엇보다 지역사회의 평생교육기관으로 자리매김하기 위해 '소통과 참여'를 강조하며, 어린이자문단, 어린이와 창작자 협업프로그램 등의 운영에 힘쓰고 있다.

정체성─감성과 창의성을 위한 문화예술교육의 장

어린이문화원은, 어린이들이 어려서부터 문화예술교육을 통해 아시아 문화의 다양한 가치를 체험하며 세상에 대한 긍정적인 가치관과 창의적인 사고력을 품고 자라 미래 문화의 창조자가 되도록 돕는 것을 목적으로 한다.

당초 어린이문화원은 주입식·암기식 교육문화의 대안으로서 예술적 체험을 통한 교과내용의 효과적 이해를 도모해 왔으나, 사업 진행과정에서 교과 중심보다는 보다 폭넓은 안목으로 자신과 세상을 바라볼 수 있는 다양한 내용들을 다룰 필요성이 제기되어, 통합교육적 관점에서 어린이의 감성과 창의성을 키울 수 있는 문화예술교육을 지향하게 되었다. 무엇보다, 타인 존중과 공동체 의식, 자연과의 공존 등 아시아 문화의 다양한 가치를 적극 활용하면서 아시아를 넘어 세계 어린이들과의 문화예술 교류의 장을 제공함으로써, 어린이들이 자신을 둘러싼 문화의 다양성을 이

해하고 새로운 문화를 이끌어 가는 창의 인재로 성장할 수 있도록 돕는 것을 최우선으로 한다.

이러한 목표 아래 어린이문화원은 상설 및 기획전시실, 어린이도서관 및 극장, 창작스튜디오, 영유아 놀이터, 뮤지엄 숍, 카페테리아 등 콘텐츠를 전시하고 향유하는 '어린이체험전시관'과 이 체험전시관에서 운영될 콘텐츠를 창작하고 연구하는 '문화예술콘텐츠개발센터'가 상호 유기적인 작용 하에 다양한 운영 프로그램을 실행하게 되며, 운영 프로그램은 크게 전시와 교육, 교류 분야로 구분된다.

전시 프로그램은 어린이들의 공감각적 심미적 체험을 극대화하는 매력적인 전시공간을 배경으로 재미와 놀이, 배움이 적절히 조화된 전시 콘텐츠와 연계 프로그램으로 구성된다. 특히, '아시아'를 키워드로 장방형의 전시공간(5940평방미터)을 유기적으로 엮는 강력한 스토리와 캐릭터는 전시 콘텐츠의 차별성을 제고한다.

교육 프로그램은 영유아에서 중학생까지, 그리고 가족, 교사 등 폭넓은 수요층을 위한 연령별, 테마별, 기간별 다채로운 문화예술교육 프로그램으로 구성된다. 특히 다문화가정 어린이, 소아병동 아동, 장애우를 위한 예술치유 프로그램 등 문화소외계층을 위한 맞춤형 프로그램을 통해 어린이문화원의 사회적 역할을 제고한다.

아시아문화전당 어린이문화원 서측 전경.

교류 프로그램은 지역 기반의 교육 프로그램과는 달리, 국내외 우수기관 및 단체, 아시아 각국의 어린이들이 함께 만드는 프로그램으로서, 어린이 콘텐츠 국제공모, 유명 창작자 초청, 우수기관 협업 프로젝트, 아시아 어린이 창의예술대전 등 국제적 규모의 프로젝트를 통해 어린이문화원의 국제적 위상을 제고한다.

　대부분의 어린이 대상 문화시설들이 문화예술교육을 표방하는 가운데 어린이문화원만의 차별성을 획득하는 것은 무엇보다 중요한 과제이다. 이에, 어린이문화원은 아시아문화전당의 주요시설이라는 정체성을 부각시키면서 주제 · 방법 · 대상 등 세 가지 측면에서 차별성을 도모한다.

　첫째, 주제적 측면에서 아시아 문화의 다양한 가치를 주요 소재이자 탐구 대상으로 삼는다. 어린이들이 아시아 문화를 활용한 콘텐츠와 아시아 어린이들과의 문화예술 교류를 통해 아시아 문화의 다양성과 역사적 현대적 가치를 이해하고 포용함으로써, 새로운 아시아, 새로운 세계문화를 선도하는 창의인재로 성장하게 된다.

　둘째, 방법적 측면에서 예술 분야뿐만 아니라 모든 분야에서 예술적 교육방식의 접목을 통해 미적 영감과 창의적 사고력 향상을 목적으로 한다. 예술과 다양한 분야의 통합을 시도하며, 이를 위해 학교 및 교육기관과의 적극적인 협업체계를 마련함으로써, 실질적으로 학생들의 인지능력 발달에 효과적인 문화예술교육 프로그램을 제공한다. 여느 어린이문화시설보다 콘텐츠의 연구 · 개발기능이 강조되는 어린이문화원은, '문화예술콘텐츠개발센터'를 통해 문화예술교육 프로그램의 지속적인 연구 및 평가, 시행기관으로서 국내외적 위상을 높인다.

　셋째, 대상적 측면에서 영유아에서 초등학생, 중학생, 가족, 교사, 문화소외 아동 등 폭넓은 대상층을 위한 복합문화공간이다. 기존 어린이문화시설들은 주로 영유아 내지 초등학교 저학년을 대상으로 운영하고 있으

나, 어린이문화원은 문화 향유 기회가 많지 않은 초등학교 고학년생과 중학생, 경제적 신체적 문제로 문화 향유 기회가 부족한 아이들까지 '어린이'로서 마땅히 누려야 할 기회와 권리를 돌려주기 위해 대상별 맞춤형 콘텐츠를 개발한다.

담론과 쟁점

왜 아시아인가, 무엇에 대한 중심인가, 그리고 왜 광주인가. 개념에 대한 논란에서부터 전당의 위치에 대한 논란, 전당 설계작에 대한 논란 등 그동안 아시아문화중심도시 조성 과정에는 숱한 논쟁과 논란들이 있었다. 이는 어쩌면 한국사회가 새로운 문화적 패러다임으로 전환하는 데 필요했던 전환비용changing cost이었는지도 모른다. 혹독하고 치열한 논쟁과 논란을 거친 만큼 이 내용들은 앞으로 있을 문화정책의 실행, 문화시설의 건립에 중요한 참고자료가 될 것이고, 또한 한국사회의 문화 변천사를 연구하는 데에도 매우 의미있는 연구과제가 될 것으로 보인다. 아시아문화중심도시 조성 과정에서 등장했던 주요 담론들과 쟁점들을 되짚어 본다.

개념 논쟁

왜 아시아를 지향으로 삼았는가

'광주 아시아문화중심도시' 조성사업의 직접적인 계기는 2002년 대통령 선거 국면에서 정치적 수사修辭로 사용한 '문화수도'라는 공약에서 출발했다. 당시 노무현盧武鉉 대통령 후보는 분권과 국가균형발전의 전략으로

부산권을 '해양수도', 수도권을 '경제수도', 충청권을 '행정수도', 호남권을 '문화수도'로 제시했다. 이후 광주의 문화 관련 시민단체의 토론과 문화체육관광부 내에 꾸려진 '광주문화중심도시 태스크포스TF'의 토론에서 용어의 적절성 여부를 판단한 끝에 '문화수도'라는 용어를 버리고 '문화중심도시'라는 용어를 사용하면서, 그때부터 자연스럽게 문화중심도시라는 표현을 하기 시작했다.

그런데 문화중심도시 앞에 왜 '아시아'가 붙게 됐는지 의문을 품는 사람이 적지 않다. 그 의문은 '왜 아시아가 문화중심도시의 지향이 되었는지' '과연 문화중심도시가 지칭하는 아시아가 있는지'에 대한 담론의 제기였을 것이다.

아시아라는 용어는 태생부터 서구의 타자他者로서 생겨났다. 또한 아시아란 용어는 그리스 동편을 가리키는 지리적 용어로 사용돼 왔다. 그 어원은 '태양이 뜨는 곳'이라는 의미의 아시리아어 '아수asu'에서 유래했다. 본질적으로 아시아란 서구의 눈에 의해서만 존재해 온 것이다. 따라서 유럽은 아시아를 유럽과의 접근도에 따라 근동近東·중동中東·극동極東으로 분류해 왔던 것이다.

그러나 광주문화중심도시 조성사업에서 규정하는 '아시아'라는 개념은 서구 중심 사관史觀의 객체로서의 지리적 국가적 범주의 아시아를 지칭하는 것은 아니다. 아시아라는 영역은 지구의 대륙을 인류가 편의상 구분해 온 분류양식에 따른 것이지만, 이는 대륙의 분할을 통해 세계 구조에 도움을 주는 방편일 뿐 지향점을 드러내는 것은 아니라는 것이다.

광주문화중심도시 조성사업에서 제기하는 아시아는 폐쇄적인 지리적 개념이 아니라, 동일한 가치를 공유하는 전 세계의 문화집단을 포용하는 의미에서의 아시아이다.[22] 그러나 하나의 통일된 이데올로기, 공통된 문화를 공유한다는 의미를 담고 있는 것은 아니다. 아시아는 매우 복잡한

세계로, 누가 한마디로 정의할 수 있는 세계가 아니다. 특히 아시아의 정체성이 무엇이냐 하는 것으로 아시아의 개념을 파악했을 때는 자칫 환상을 심어 주거나 아시아의 어떤 특정 부분으로 고착화시켜 버릴 수 있는 위험성이 내재돼 있다.

따라서 아시아 담론의 접근에 있어, 아시아라는 단일 논리를 만들어 서구와 유럽에 대응하는 오류에 빠져서는 안 된다. 아시아문화중심도시 조성사업에서 말하는 아시아는 하나의 통일된 실체로서의 아시아라기보다는 방법으로서의 아시아이다.

그 아시아의 문화적 정체성은 '다양성'에 있다. 아시아는 유럽 사회의 다양성보다 훨씬 차별화하고 분명한 자기 문화적 특성을 지니고 있다. 이 문화 속에는 다양한 문화적 양식들만큼이나 다양한 문화적 특성과 토착적 지식이 내재되어 있는 것이다. 따라서 아시아의 정체성이 집결된 공간의 구성을 통해, 열등과 우위, 중심과 주변이 아닌 대등한 교환과 소통을 하자는 것이다.

또한, 현대문명의 발전이 한계에 부딪히자 서서히 아시아로 눈을 돌리는 서구인들의 태도에서 볼 수 있듯이, 미래 사회에서는 아시아의 정치·경제적 가치 고양, 높아진 아시아 위상에 부응하는 아시아 문화 교류 및 공감대 형성의 필요성, 서구중심주의에서 탈피한 아시아 문화의 정체성 정립 및 연대 등의 요구가 증대하고 있다.

할리우드는 그리스·로마 신화와 서양 고전의 상상력의 한계에 맞닥뜨렸다. 서양 고전의 세계에서는 더 이상 상상력을 찾을 수 없어 '뮬란Mulan'과 같은 세계의 이야기를 사들이고 있지 않은가. 또한 아시아 문화의 독특성은 삶과 문화예술, 일과 놀이가 분리되지 않고, 예술적 성과가 한 개인에게 귀속되지 않으며 공동체성과 호응한다.

이러한 점에서 이 사업이 접근하는 아시아의 개념은 실질적이며 서구

문화 일변도의 한계를 넘는 새로운 문화경쟁력이라고 볼 수 있다.

문화수도가 아닌 문화중심도시는 무엇인가

아시아문화중심도시에서 말하는 '중심'이란 대체 어떤 중심인가. 모든 것이 모여서 집적되는 메트로폴리스 같은 그런 도시를 만드는 것을 뜻하는가.

이에 접근하려면 우선 문화중심도시에서 말하는 '문화'의 개념에서부터 출발해야 한다. 문화중심도시에서 지칭하는 문화란 "하나의 공동체가 학습하고 습득하며 공유해 나가는 모든 것"이라는 광의의 개념이다.[23]

이와 함께 '중심'은 단 하나의 공간, 개체를 지칭하는 개념이 아니다. 또한 '중심'은 문화패권적 의미의 집중이 아닌 차별화된 중심이며, 소통과 교류의 터미널로서의 의미를 지니고 있다. 차별화된 중심이란 부산의 영상문화중심도시, 경주의 역사문화중심도시, 전주의 전통문화중심도시처럼 사업영역과 목표가 차별화되어 있음을 말한다.

또한, 문화가 열린 개념이듯, 문화적 다양성과 창의성을 기반으로 한 교류와 소통이 도시발전의 중심원리가 되며, 이는 곧 창조·교류·향유의 순환과정을 통해 아시아의 다양한 자원들이 시민의 삶과 도시 환경 및 조성에 문화적인 가치를 부여하게 된다는 뜻에서의 중심을 뜻한다.

결국 '아시아 문화중심'이란 문화흐름을 중개한다는 '허브hub'[24]의 의미이며, 이는 어느 특정한 지역성에 초점을 맞추고자 집착하는 것이 아니라, 인류의 삶의 질 향상과 아시아 공동체 형성을 위해 아시아의 문화중개를 위한 서비스 기능을 수행한다는 것으로 정의될 수 있을 것이다.

따라서 이 사업이 지향하는 '아시아문화중심도시'란 '아시아인의 주체적이고 자율적인 참여로 아시아 문화와 자원이 상호 교류되는 문화허브도시인 동시에, 차별화된 문화경쟁력을 확보하여 아시아 각국과 동반성

장의 견인차가 되는 도시를 뜻하는 것' [25]으로 정의해 볼 수 있겠다.

아시아문화중심도시가 왜 광주여야 하는가

광주는 분단 이후 근대화의 전 과정에서 한국의 역사적 지향들을 올바르게 견인한 거점이자 중심으로의 역할을 해 왔다. 소위 근대화 백 년 사이에 민주주의와 인권, 그리고 평화의 가치를 지켜내는 중심 거점이자 동력으로 작동해 왔다고 볼 수 있다.

광주는 근대화 과정에서 봉건사회의 수탈에 맞서고, 식민과 독재에 끊임없이 저항하는 등 아시아 전역이 경험해 온 역사적 성장구조를 공유하고 있는 도시이다. 특히 아시아 국가의 공통된 역사 경험인 식민지와 반독재 등이 포함된 근대화의 전 과정을 겪어 왔다. 다시 말해, 광주가 한국의 근대화와 민주주의 내면을 채워내는 가치있는 역사문화적 자산을 갖고 있으며, 이는 아시아의 보편적 가치로 공유할 필요가 있다[26]는 것이다.

또 다른 측면에서 광주는 아시아 전역의 근대화 과정에서 드러났던 난개발, 환경파괴, 인권탄압, 군사적 억압, 농촌해체와 도시집중 등의 문제를 중첩적으로 겪어 온 도시이다. 이는 베트남·캄보디아·미얀마·말레시아·인도네시아·몽골뿐만 아니라 건설 붐이 한창인 중국 등 근대화 과정을 겪었거나 겪고 있는 아시아 전반에 나타나는 공통적인 문제라 할 수 있다.

이에 광주는 아시아 근대화 전반에 대한 반성적인 한 틀로서 아시아가 공통적으로 안고 있는 '비문화적 개발'의 문제를 극복하고, 그 대안을 만들어내는 모범사례를 창출할 수 있는 장소로 적합하다는 주장이다. 때문에 광주가 아시아인들의 동의를 끌어낼 수 있는 아시아 민주화의 한 발아점이며 인권·평화 등 근대적 가치들로 정체성을 이어 온 도시, 아시아문화의 새로운 소통과 교류를 위한 장을 만들기에 적절한 공간으로 보는

것이다.[27]

　이렇게 광주는 아시아 민주화와 인권·평화 등 아시아 근대적 가치들을 수행한 인류의 보편적 정체성을 이어 온 도시로서 중요한 의미를 지니고 있다. 이는 광주가 향후 문화중심도시 조성사업 수행과정에서 놓치지 않아야 할 정체성이요 중요한 가치이기도 하다. 따라서 광주는 정체되는 도시가 아니라 아시아의 수많은 의지들이 모여서 새로운 문화를 공동으로 만들어가는 아시아의 큰 마당이 되는 것이다.

　또한 광주는 다양하고 창의적인 문화콘텐츠의 원천이 될 수 있는 요소를 가지고 있다. 남도南道 전통문화의 집결지로서 가사문학歌辭文學과 고려청자요高麗青瓷窯, 남종화南宗畵, 판소리 등 전통문화자원이 풍부하다.

　유구하게 흘러온 남도 전통문화가 지닌 고감도의 문화적 감수성과 장인적 문화생산 방식은 변화하고 있는 탈대량생산post-fordism 시대의 무한한 가능성을 제공할 수 있다. 이를테면 포디즘 체계에서는 대량생산 및

예향藝鄕의 도시	**다양하고 창의적인 콘텐츠의 원천** · 남도문화의 집결지로서 가사문학, 고려청자, 남종화, 판소리, 토속적이고 맛깔스런 남도음식 등 전통문화 풍부. · 근현대 화단의 대표적인 작가군이 많이 있으며, 광주 비엔날레, 디자인 비엔날레 등 세계적인 문화행사의 개최에 따른 인지도 보유.
의향義鄕의 도시	**문화적 자율성·개방성, 아시아 연대의 토대** · 내재된 자유의 정신은 문화와 개방성이라는 토양 제공. －아시아와 식민, 독재, 가난의 아픔을 공유하면서 시민의 힘으로 극복해 온 광주의 민주·인권·평화의 정신은 동반자적 신뢰관계를 구축하는 토대 제공.
교육敎育의 도시	**창의적 인력 확보는 물론, 문화경쟁력의 핵심** · 인문 문화예술 인적 자원이 대학·연구소·시민단체를 중심으로 집중. －높은 대학진학률, 다수의 정보화 인력, 많은 문화산업 관련 학과 등 잠재적 인적 자원 풍부.

광주의 문화·환경적 기반.[28]

대량소비 체계를 바탕으로 규모의 경제를 강조했다면, 포스트포디즘 체계에서는 창조도시 볼로냐의 장인적 생산방식처럼 미의식과 감성 등을 제품 속에 녹여내는 방식으로 발전이 가능하다.

남도는 소리·색채·형태 등에 토착적인 지식·감각·인지구조가 비교적 잘 남아 있어 이를 응용하는 예술적 경향이 활성화되어 있다. 뿐만 아니라 근현대 화단畫壇과 문단文壇의 대표적 작가군이 많이 있으며, 광주 비엔날레·디자인비엔날레 등 세계적 문화행사의 개최에 따른 인지도를 보유하고 있다.

이러한 점은 광주가 '예향의 도시'로 불리어 온 큰 자산이라 할 수 있으며, 광주가 문화중심도시로 가능성을 갖는 것과도 무관하지 않다고 볼 수 있다. 말하자면 이 사업은 광주라는 지역이 겪어 온 역사문화적 경험과 예향의 저력을 근간으로 문화도시를 육성하려는 새로운 접근이다.

문화중심에 대한 시각차

아시아문화중심도시 조성은 광주만을 위한 것인가

아시아문화중심도시 조성사업의 직접적인 수요자가 될 광주 지역은 이 사업을 어떤 시각으로 바라보았을까. 일각에서는 전당을 비롯한 아시아 문화중심도시 조성사업을 광주에 추진하는 것은 오일팔 민주화운동에 대한 보상이라고 주장한다. 1980년 이후 광주에 대해 민주화운동의 성지라는 정치적 수사만 남발하였지 실제 시민들에게 피부로 와 닿을 만한 어떠한 혜택이나 보상도 없었는데, 이렇게나마 광주에 아시아문화전당이나 아시아문화중심도시를 건설하는 것이 그에 대한 보답이 아니었겠느냐는 것이다.

물론 광주가 갖고 있는 오일팔의 특수한 역사적 경험은 아시아문화중심도시 조성에 있어 중요한 자원이요, 광주가 외부와 소통하는 데에도 각별한 의미를 갖고 있다. 그러나 전당이나 아시아문화중심도시 조성사업을 오일팔의 수혜적 차원으로 격을 낮추는 것은, 광주를 넘어 세계로 나아가야 할 광주의 미래를 스스로의 한계로 굴레 짓는 일이 아닌가 싶다.

아시아문화중심도시 조성사업은 '아시아문화중심도시특별법'에 의거하여 2004년부터 2023년까지 이십 년에 걸쳐 추진될 국책사업이다. 특히 아시아문화전당은 국립기관으로서 국민의 세금으로 건립된다. 이는 전당을 짓는 지역적 장소가 광주일 따름이지, 문화예술회관이나 시립미술관 같은 지역문화 공간이 아니라는 것이다. 이 공간을 향유하고 사용하는 고객은 광주시민을 넘어선 전 세계인이다.

따라서 광주만의 전문가, 광주만의 예술인, 광주만의 시설을 너무 지나치게 강조했을 때 광주는 외부로 열리지 못한 채 스스로 광주에 갇혀 버리고 말 것이다.

21세기에 들어서면서 경성국가硬性國家의 시대로부터 문화를 토대로 한 소프트 파워,[29] 곧 연성국가軟性國家의 시대로 접어들었다. 이같은 상황은 아시아도 예외가 아니어서, 아시아 국가 여기저기서 복합문화시설을 건립하고 있다.

싱가포르는 2000년에 벌써 '르네상스 시티 리포트'를 발표하고 복합문화시설인 에스플러네이드를 건립하여 운영 중에 있다. 싱가포르 마리나만灣 주변에 위치한 에스플러네이드는 음악당·오페라극장·야외극장 등으로 구성된 대단위 공연예술센터로 '싱가포르 르네상스'를 대표하는 문화상징물이다. 싱가포르의 독특한 지정학적 역사적 위치를 바탕으로 형성된 문화적 영향력을 기반으로, 유럽 극장의 디자인과 기술을 동남아시아 건축의 정적인 요소와 결합시켰다.

홍콩은 2002년부터 서구룡문화오락구西九龍文化娛樂區 프로젝트를 추진 중에 있다. 건축비 2조 9000억 원 규모의 다분야 복합문화시설에 1만 5000석의 초대형 공연장과 전시장 등을 건립하고 있으며, 2014-2015년에 완공된다.

대만은 열 개의 신건설 프로젝트(2003년)를 추진 중이며, 1만 8000석 규모의 야외 원형극장을 비롯한 컨템포러리 뮤직센터, 국립카오슝공연예술극장 등 세계적 문화예술시설을 2012-2013년에 개관할 예정이다. 이 밖에 아부다비는 '아부다비 2030 프로젝트'를 추진하여 문화도시로 탈바꿈하려 하고 있다.

이 사업은 광주에 대한 특혜인가

광주에 아시아문화중심도시 조성사업을 추진하는 데 따른 타 자치단체의 시각이 여간 따가운 게 아니다. 참여정부 이후 부산의 영상문화중심도시, 경주의 역사문화중심도시, 전주의 전통문화중심도시 등이 추진돼 왔는데, 광주만 특별법을 만들고 특별지역 취급을 하는 문화중심도시를 육성하는 것은 형평성에 어긋나는 편파적 특혜라는 주장인 것이다. 국가 균형발전과 지방분권이라는 기본 취지에도 어긋난다는 주장이다.

실제로 문화체육관광부가 추진하고 있는 지역문화 정책사업은, 타 문화도시에는 매해 약 50억 원 정도의 지원을 하고 있는데, 광주의 경우 1000억 원에 가까운 예산을 쓰고 있으니 특혜 시비가 나올 만도 하다. 그래서 경주는 역사문화중심도시특별법을, 부산은 아시아영상문화중심도시특별법을, 전주는 전통문화중심도시특별법을 만들어야 한다고 주장하기도 한다.

이와 관련하여, 2007년도 9월에는 부산을 아시아 영상 허브도시로 육성해야 한다면서 의원 발의로 '아시아영상문화중심도시 특별법안'이 국

회에서 발의되기도 했다. 이 법안은 아시아영상중심도시 조성사업의 안정적이고 체계적인 추진을 위한 종합적인 사업추진 체계와 내용, 사업 시행 및 재원 확보 등에 대한 내용을 담고 있다. 2007년 당시 이 법안을 대표 발의한 모 의원은 "정부가 2004년부터 올해까지 4대 문화중심도시 사업에 지원한 총 5773억 원의 국비 가운데 광주문화중심도시에는 5368억 원을 지원한 반면, 부산에는 고작 105억 원만 지원했다"면서 "광주문화중심도시 특별법과의 형평성 차원에서라도 부산영상문화중심도시 특별법은 반드시 통과돼야 한다"고 주장했다.

당시 이같은 법안이 발의되자 광주 지역 언론과 시의회에서는 예산이 둘로 나뉘어 사업 자체가 탄력을 잃지 않을까 하는 우려의 입장을 내비치기도 했다.

어쨌든 광주와 타 자치단체가 아시아문화중심도시 조성사업에 대한 인식의 온도차가 많이 차이가 나는 것을 알 수 있다.

규모가 너무 크지 않은가

전당은 문화도시를 조성하는 핵심 거점시설로, 부지면적 12만 8621평방미터(3만 8908평), 연면적 17만 3539평방미터(5만 2495평)[30]의 규모이다.

이에 비해 예술의전당은 부지 약 23만 3378평방미터(7만 597평), 건축연면적 약 12만 833평방미터(3만 6522평)의 규모이다. 국립중앙박물관은 건축면적 4만 9395평방미터, 연면적 13만 7542평방미터 규모인데, 박물관 규모로 비교해 보면 세계에서 6위에 해당한다. 본관은 동관과 서관으로 되어 있으며, 지하 1층, 지상 6층으로, 세 개 층으로 나누어 전시된다. 길이 404미터, 최고 높이 44미터의 건물이다.[31]

따라서 국립아시아문화전당은 연면적 규모로 따지면 국립중앙박물관보다 약간 큰 대한민국의 최대의 복합문화시설이라 할 수 있다.

이에 대해 중앙 일각에서는 인구 백사십만 명밖에 안 되는 지방도시에 이렇게 초대형 시설을 지어 서울에서도 모으기 힘든 관람객을 어떻게 끌어들일 수 있겠냐면서 우려하고 있다. 투입되는 예산에 비해 경제성이 낮고, 문화라는 속성상 돈 먹는 하마가 될 것이라는 우려가 크다.

전당이 크다는 데 동감한다. 경제적 효율성이 있는지에 대한 우려와 걱정도 이해가 간다. 그러나 전당이 지향하듯이 아시아 문화가 순환되고 통하는 길이며 세계를 향한 창으로서 역할을 해 나간다면 결코 크다고만 할 수 없다. 전당이 향후 아시아와 세계 여러 나라의 지역간, 인종간, 민족간의 높은 벽을 허물고 상호 이해와 존중의 바탕 위에 순환의 열린 공간을 만들어낸다면 규모로서도 결코 큰 것이 아니다. 중요한 것은 하드웨어보다 소프트웨어와 콘텐츠의 승부이다.

문화중심에 대한 아시아의 시각

아시아가 지닌 문화적 다양성과 관심 분야가 다르기 때문에 하나의 축으로 공동의 문화적 연대와 교류협력을 하기 쉽지 않다. 권역별로 관심이 큰 문화영역을 토대로 연대하는 것이 우선 상호이해와 협력이 용이하다. 이에 따라 우리는 아시아를 다섯 개 권역으로 나눠 각각 교류사업을 추진하고 있다. 중앙아시아 국가와는 신화·설화를 매개로 교류사업을 추진하고, 동남아시아 국가와는 전통음악으로, 남아시아 국가와는 전통무용을 매개로 교류의 기반을 쌓아 가고 있다. 향후 서아시아 국가와는 전통문양, 동북아시아 국가와는 전통연희를 매개로 교류의 기반을 확대하려고 한다.

그동안 중앙과 지역, 그리고 타 자치단체와의 관계에서 소통하기가 무척 어려웠지만, 오히려 아시아 국가들은 협력관계가 잘 이루어진 편이다.

한마디로 구축된 문화자원을 함께 나눠 쓸 수 있고, 콘텐츠나 프로그램

까지 공동으로 만들어 갈 수 있는 상생의 원리를 이해하기 때문이다.

문화중심의 '중심'은 문화적 패권의 의미가 아니라 문화 교류의 플랫폼platform이자 터미널terminal의 의미라는 것을 느끼기 때문이다.

추진 과정

전당은 광주를 상징할 웅장한 지상의 '랜드마크' 여야 하는가

문화를 바라보는 관점이 복합적이고 다양하듯이, 지역 내에서 아시아문화중심도시 조성사업과 아시아문화전당을 바라보는 시각 또한 각계각층의 이해관계 속에서 다양하게 표출되었다. 그 가운데 전당 설계안을 놓고 전개된 '랜드마크landmark'[32] 논쟁은 그간 지역사회에서 야기되어 온 전당에 대한 많은 논란 가운데 대표적인 사례이다.

아시아문화중심도시 조성사업이 추진되는 과정에서 이른바 '랜드마크 논쟁'은 2005년 12월 2일 아시아문화전당 국제건축설계경기 심사결과가 발표되자 불이 붙기 시작한다. 33개국 124개 팀이 참여하여 발표된 전당 최종 당선작은 우규승의 〈빛의 숲Forest of Light〉이었다. 이 작품은 오일팔 민주화운동의 역사성을 기념비화하기 위해 오일팔의 기억을 안고 있는 구舊 전남도청 일대의 도청 본관과 민원실, 경찰청, 상무대 등 시설 대부분을 원형 보존하여 중심 건물로 삼고, 신축건물은 지표보다 낮은 곳에 자리하는 개념으로 제시된 설계안이다. 나머지 공간은 자연과의 긴밀한 관계와 조화를 이루는 동양의 열린 정신을 표현했다. 또한 지상을 공원화하였고, 한국의 전통적 '마당' 개념을 도입해 개방과 소통이 자유롭게 할 수 있도록 했다. 이 밖에 광주의 랜드마크인 무등산無等山과 어울리도록 설계됐으며, 낮에는 자연채광을 받아들이고 밤에는 불빛이 밖으로 뿜어

져 나오는 천창天窓 개념을 도입했다.

그런데 이 설계안을 두고 서로 다른 입장이 극명하게 표출됐다. 이는 '광주를 상징할 거대하고 웅장한 지상건축물'을 전당의 모델로 제시하는 쪽과, '오일팔의 역사성과 새로운 형태의 도시가치'가 전당의 주요 개념이길 원하는 쪽으로 크게 나눌 수 있다.

전자를 지지하는 사람들이 문제를 제기했던 것은, 전당이 도심 속 웅장한 고층건물 형태로 설계되어야 하는데 그렇지 않고 지하광장 형태로 설계되었다는 것이다. 이들은 설계 당선작이 "스페인 빌바오의 구겐하임이나 시드니의 오페라하우스 같은 명소가 될 수 없다"고 설계변경을 주장했다.

이에 반해, 다른 쪽에서는 '미래지향적 아이티IT 기반 건물', '노약자·장애우도 쉽게 접근', '에너지 절약 공간', '오일팔 정신 구현' 등 설계 지침 제시안대로 오일팔의 가치를 제대로 반영했고 생태적인 요소가 강조된 당초 설계안을 존중해야 한다는 입장으로 맞섰다.[33]

이러한 입장간의 갈등은 오랫동안 좁혀지지 못한 채 계속됐다. 2005년 말에 불거졌던 것이 2007년 종합계획 수립 시까지도 계속되었다. 특히 전당의 건립 지역인 동구 주민은 '아시아문화중심도시 조성을 위한 비상대책위'를 꾸려 조직적으로 강경하게 대응했다. 비상대책위는 문화도시 관련 각종 보고회와 토론회, 공청회는 물론, 조직적인 거리집회를 통해 전당의 랜드마크 기능 강화와 문화전당 주변 관광인프라 구축 등을 주장했다. 건축물 자체가 볼거리이자 국제적 관광명소가 되어 침체된 도심상권을 활성화해야 한다는 것이었다.

그러나 시민의 삶을 규정하는 일상의 문화적 공간을 산업이나 관광의 논리로 바라보는 것은, 시민참여와 문화적 권리 확보를 지향하는 관점과는 상충될 수 있다. 진정한 랜드마크는 '보이는 것'과 '느끼는 것'을 분리

시키는 것이 아니라 '보면서 느끼는' 기능을 동시에 갖춘 공간이라는 사실에 주목할 필요가 있다.[34]

이러한 논란에 대해 설계자는 "광주의 랜드마크 기능은 지상에 고층의 건축물이 주는 랜드마크(명소) 기능보다는 전당을 방문해 좋은 느낌을 받고 좋은 문화체험을 하며, 광주의 역사적 사건을 인식하는 '경험의 랜드마크'가 보다 중요하다"[35]는 주장을 피력하기도 했다.

어쨌든 이 년여 넘도록 지역사회 논란의 중심이 되어 온 '랜드마크 논쟁'이 진정 국면으로 돌아서게 된 것은 필자가 추진단장으로 부임하면서 부터이다. 문화체육관광부 내부와 광주광역시, 시민사회단체, 지역 주민, 전당 설계자와 만나면서 여러 차례의 논의 및 이해설득 등의 조정 과정을 거쳐 종합계획을 수립함으로써 정리를 하게 되었다.[36]

사실 현대도시에서 랜드마크는 그 도시의 문화적인 역량과 이를 표현하는 도시의 대표 상징으로 정착하여 경제적인 이득은 물론이거니와 시민들의 자긍심을 유지시켜 주는 큰 역할을 담당한다. 무엇보다 중요한 것은, 랜드마크의 핵심이 도시의 역사와 정신에 있는 것이지 물리적인 상징에 있는 것만은 아니라는 사실이다. 관광의 볼거리로서 단지 보여지는 것뿐만 아니라, 지역의 정체성과 이념적 지향에 기초한 상징체계까지도 소화되고 표현되어야 한다는 것이다.

오일팔 민주화운동 관련 건물 보존 논란

아시아문화전당은 광주 역사의 상징적인 공간인 광주시 동구 광산동 구舊 전남도청 일원에 건립된다. 광주의 최대 상업지인 충장로, 오일팔 현장인 금남로, 동구 예술의 거리와 인접해 인지도가 높고 일반 시민의 접근이 쉬우며, 대중교통이 광주전역과 연결되어 있는 장점이 높이 평가됐기 때문이다. 특히 광주가 세계와 소통할 수 있는 역사성과 장소성을 갖

춘 곳이 전남도청 일원이었기에 전당 건립지로서는 손색이 없었다. 또한 2004년 당시 전남도청의 무안 이전으로 도심일대의 절대 인구 감소와 도심공동화 현상이 급속히 진행되고 있어, 이러한 도심을 문화적으로 회생시켜보자는 취지에서 옛 전남도청 일원을 문화전당 부지로 삼게 되었다.

전당 부지가 확정된 후 국제설계경기를 진행하면서 설계지침을 마련하였는데, 광주의 역사와 정신을 상징하는 현장이었기에 전남도청 보존 문제에 대해 깊이 고민하고 소중하게 다뤄갔다. 그 결과 대부분의 오일팔 관련 시설을 원형보존하고 부각시키는 설계 당선작이 나올 수 있었다. 설계 당선작인 건축가 우규승의 〈빛의 숲〉은 오일팔 민주화운동의 역사성을 기념비화하기 위해 구舊 전남도청과 경찰청, 상무관·분수대를 원형으로 보존하여 주 건물로 삼고, 신축 건물 대부분을 지하화한 개념으로 설계한 '가치 지향적 건물'이다. 오일팔 관련 여덟 개 시설·공간 중 일곱 개는 원형보존 리모델링하고 구 도청 별관만 철거하기로 되어 있었다.

오일팔 단체들도 이 일대에 전당이 들어서는 것에는 크게 반대하지 않았다. 다만 전남도청 일대에 남겨진 건물 규모가 워낙 방대하기 때문에 어디를 남기고 철거할 것이냐의 문제로 논란이 오갔지만, 협의와 조정과정을 거쳐 별 잡음 없이 설계경기를 치러냈던 것이다.[37]

그러나 전당 내 구 전남도청 별관 문제가 아시아문화전당 기공식(2008. 6. 10) 이후 지역사회의 핫이슈로 떠올랐다. 1980년 5월 당시 활동했던 기동타격대를 중심으로 '옛 전남도청 보존을 위한 공동대책위'(이하 공동대책위라고도 함)를 구성하여 "구 도청 별관이 철거되는 줄 몰랐다"며 구 전남도청 별관을 강제로 점거하였다. 2005년 12월에 우규승의 〈빛의 숲〉을 설계 당선작으로 선정한 후, 시민 대상 설명회[38]와 '특별법'의 법적 절차에 따른 공청회 및 조성위원회 심의를 거쳐 종합계획을 확정(2007. 10)[39]하고, 전당 설계 완료(2007. 12)와 전당 기공식을 마친 상황에서, '옛

아시아문화전당 국제건축설계경기 당선작 〈빛의 숲〉 모형. 2005.

전남도청 보존을 위한 공동대책위'가 구 도청 별관 보존을 요구하고 나선 것이다.[40]

공동대책위는 "도청 본관 내에 별관이 포함되어 있는 것으로 알았다. 도청 전체를 보존해 달라"고 주장하였다.[41] 천막농성은 계속되었고 추진단은 전당 공사를 더 이상 진행할 수 없는 상황에 이르게 되자, 2008년 12월 9일 공사를 중지하는 성명을 발표하기에 이른다.[42]

추진단은 "전당의 설계지침을 만들 때부터 오일팔 단체와 협의를 거치는 등 오일팔 정신을 소중하게 다뤄 왔다"는 점과 "지금 추진되고 있는 사업은 오일팔 사적지史蹟址 보존 차원만이 아니라 문화전당 건립이 주목적이라는 점을 잊어서는 안 된다"는 점을 강조했다. 뿐만 아니라 국제설계경기 등 공식 절차를 거쳐 추진한 '기존 설계안'을 존중해야 하고, 적법한 과정을 거친 국가정책이란 논리에 입각하여 설계 원안대로 추진하는 것이 타당하다는 입장이었다. 즉 설계 콘셉트, 예산, 공기工期, 기술적 가능성, 절차 등 종합적 고려에 의해서 판단해야 한다는 것이었다.

공동대책위 소속 오일팔 구속부상자회는 추진단과 '원 설계대로 구 도청 별관은 철거하되, 대신 상징조형물을 건립하기로 한다' 등에 합의하고 천막농성을 접었지만, 오일팔 유족회와 오일팔 부상자회는 당일 바로 천막농성을 다시 시작했다.[43] 추진단은 2009년 2월 전당 공사를 재개하였으나 공사는 표류를 거듭했다.

이후 오일팔 단체들은 2009년 6월 20일 천막농성을 해제하면서 광주전남진보연대를 중심으로 결성된 '오일팔 사적지 원형보존을 위한 광주·전남 시도민대책위'(이하 '시도민대책위'라고도 함)에 모든 권한과 책임을 위임한다.[44] 이에 당시 광주광역시장[45]을 비롯한 지역 정치권은 '10인 대책위'를 결성하였고, 시도민 대책위는 원형보존 또는 게이트안을, 열두 개 시민사회단체는 '게이트 안'과 '삼분의 일 존치안'을 '10인 대책위'에 제시했다.[46]

도청 별관 문제가 정치권으로 넘겨지게 되면서 2009년 7월말 광주광역시장 등과 문화체육관광부 장관 간의 면담이 이루어지게 되었다. 이때 시장은 "도청 별관을 원형보존해 주면 좋겠다. 어려우면 '도청 별관 게이트 안'과 '삼분의 일 존치안'을 정부가 받아 주되, 그 중 도청 별관 게이트 안이면 좋겠다"고 건의했다. 이에 대해 장관은 "전당 설계 원안대로 가되, 시민이 원한다면 시간이 걸리더라도 도청 별관을 원형 보존하자"는 입장을 제시하고 면담을 끝마치게 된다. 이에 따라 추진단이 검토해야 할 안은 원설계, 삼분의 일 존치안, 게이트 안, 별관 존치안 등 네 개 안이 도출되어 버린 것이다.

다시 한번 지역사회는 요동을 치기 시작하였다.

이후 2009년 9월 22일 '10인 대책위' 측과 장관이 국회의원회관에서 만나 열띤 논의를 벌이면서 해결방안을 모색한다. 광주광역시장 등 '10인 대책위'는 시민 정서 및 여망을 감안하여 부분 보존안을 받아 줄 것을 요

구하였고, 장관은 "삼분의 일 존치, 게이트 안 모두 역사적으로 후회하게 될 것이므로, 당초 설계 원안대로 가되, 시민이 원한다면 시간이 걸리더라도 도청 별관을 원형 보존하자"는 입장을 제시한다. 광주시장 등 정치권 인사들은 별관을 원형 보존하게 되면 공기 지연 및 사업이 표류한다면서, 가급적 게이트 안으로 해 주되 구체적인 방법은 정부에 일임하겠다고 입장을 밝혔다. 이에 대해 장관은 광주광역시장의 건의를 존중하되 보존방법에 대한 구체적인 것은 전문가들과 협의를 거쳐 결정하겠다고 하였다. 결국 장관은 오일팔의 특수성과 오래된 지역갈등의 해소 차원에서 부분 보존안을 받아들여 합의하게 된 것이다.

부분 보존안에 대한 합의가 이루어지자 추진단은 보존방안 마련을 위해 도청 별관에 대한 정밀안전진단을 실시했는데, 그 결과, 건물 사용이 곤란하다는 최하등급인 E급 판정을 받게 된다. 당시 구조기술사의 견해에 의하면 "구 도청 별관은 과도하게 증축되고, 건물 기초의 부동침하, 기둥·보 등에 철근 위치까지 깊게 진행된 콘크리트 탄산화 등으로 인해 물리적 기능적 결함과 손상이 내재되어 구조안전성이 심각하게 우려되어 사용할 수가 없다"는 것이다.[47]

그럼에도 불구하고 최하등급인 E급을 감안하면서 별관을 보존하는 방안을 전당 설계자 우규승 씨에게 제시해 보도록 했다. 이에 근거하여 마련한 별관 보존 방안을 2010년 7월말에 발표하게 된다. 핵심 내용은 도청 별관 아홉 칸 54미터 중에서 정면 우측 다섯 칸 30미터를 구조 보강하여 보존한다는 것이었다.

그러나 새로 당선된 강운태姜雲太 광주광역시장은 2010년 10월 초 본관과 별관 사이를 통로로 연결할 수 있도록 도청 별관 4층을 존치해 달라는 건의를 해 왔다.

추진단은 고민 끝에 2010년 12월 23일 "도청 별관 30미터는 구조 보강

하여 보존하고, 나머지 24미터는 강구조물로 원형을 유지하는 형태로 보존한다"는 최종안을 내놓았다.

광주광역시장도 "오월정신의 토대 위에서 세워지는 아시아문화전당 사업의 성공적인 추진을 위해 구 도청 별관 보존 방식에 시민 여러분의 이해와 적극적인 성원을 부탁드린다"며 정부의 최종안을 수용한다는 의사를 밝히면서 그동안의 구 도청 별관 문제는 일단락을 맺게 된다.[48]

전용극장과 가변형 대극장 논란

2005년 말 예비종합계획 수립 이후 아시아문화전당의 랜드마크 건립 논란이 제기되었을 때, 3000석 이상의 전문 공연장 설치 등의 필요성이 함께 대두되었다. 국내외 공연예술계 동향에서 밝힌 바와 같이, 이는 광주지역에서 대형 전문공연장 시설이 매우 열악한 상황으로 대규모 오페라·발레 등 모던 아트에 기반한 장르별 클래식 공연들의 수요가 광주문화예술회관 대극장으로만 몰리는 실정에서 비롯된 요구였다.

이런 가운데 다각적인 논의 구조가 마련되었다. 2007년 4월 초 '광주문화중심도시 성공을 위한 범시민사회단체연석회의'가 제안되어, 백 일이 넘는 기간 동안 아시아문화중심도시 조성사업이 봉착한 현안에 대해 여러 시민단체들간의 논의가 이루어졌다. 이에 따라, 전시공연장에 있어서는 시민적 합의가 이루어진 다음, 전문적인 검토를 거쳐 방안을 강구하기로 했으며, 이후 문화부에서 진행된 1, 2차에 걸친 공연예술 전문가 연석회의를 거친 결과, 가변형 대극장이라는 기존 설계개념을 그대로 유지하되 그 객석 규모를 1500석에서 2000석으로 증가시키고 시민 이용 소극장을 500석이 넘는 중극장 규모의 전문 공연장으로 보완하기로 하여 설계에 반영하였다.

최근 트렌드로 떠오르고 있는 융복합 콘텐츠는 장르별 경계를 넘나들

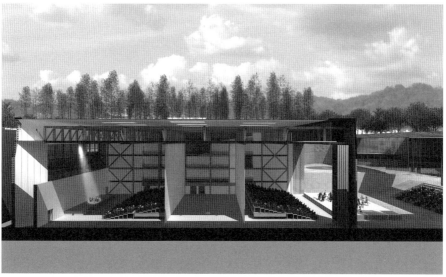

아시아예술극장의 돌출무대를 활용한 공연을 보여 주는 시뮬레이션.(위)
아시아예술극장의 공간분할 활용을 보여 주는 시뮬레이션.(아래)

며 형식적, 내용적, 관객의 참여 측면에서 다양한 양태를 보여 주고 있다. 보통 다목적 공연장이 시민회관이나 강당 수준으로 지어져 왔지만, 전문 공연장으로서의 시설과 기능, 그리고 최대한의 유동성을 갖는다면, 19세기 서구식 장르별 구분에 한정지어지거나, 21세기 미래형 현대공연예술 콘텐츠를 창작·제작하는 예술가들의 무궁한 상상력에 제한을 가해서는 안 될 것이다.

미래를 내다보고 전당 사업의 차별성을 획득하기 위해 아시아예술극장의 가변형 대극장은 블랙박스형 극장으로서 최대 2000석의 객석은 물론 공간이 세 개로 분할되는 실험형 공연장으로 설계되었다. 이는 다양한 21세기 미래형 콘텐츠를 제시, 구현하고 여러 가지 실험적인 시도들을 하기 위해, 그리고 이를 통해 차별성을 확보하여 현대contemporary 공연예술의 목표지가 되기 위해서는 그런 특수성을 담보해야만 성공할 수 있었기 때문이다.

결국 '창작·제작 중심의 아시아 현대공연예술센터Asia Contemporary Arts Center'로 비전을 설정한 아시아예술극장은 독일의 샤우뷔네 극장과 함께 미국의 아모리 홀과 레스터 극장, 스위스의 쉬프바우 극장, 이탈리아의 파가니니 오디토리움 등을 벤치마킹하면서 아시아예술극장만의 공간적 특수성을 극대화하였다.

열여섯 개 이상의 다양한 무대와 객석의 조합이 이루어지고 야외광장을 무대로 활용할 수도 있으며, 대형 콘서트는 물론, 공간분할을 통해 친밀도가 높은 작은 규모의 공연도 가능하다. 시민들이 음료를 들면서 편하게 즐길 수 있는 가족형, 축제형 공연과 더불어 아방가르드적인 실험적 공연 등 다양한 형태의 프로그램이 가능하기에, 국내는 물론 아시아에서 전례를 찾아보기 힘든 차별적인 공연장이 될 것으로 보인다.

문화예술 육성인가, 문화산업을 통한 경제발전인가

아시아문화중심도시 조성사업 추진과정에서 나타난 논란 가운데 이율배반적인 두 가지 모습이 겹쳐진다. 한쪽에서는 문화중심도시가 추구해야 할 이념을 순수예술에 기초한 도시로 조성해야 한다고 주장한다. 이를 위해 미술이나 공연 등 장르예술에 근간한 순수 문화예술 진흥에 주력해야 한다는 것이다. 또 한쪽에서는 문화를 통해 잘 먹고 잘 살면서 경제적으로 풍요롭게 만드는 도시로 조성해야 한다고 주장한다. 이른바 문화로 밥 먹고 살 수 있도록 문화콘텐츠산업을 활성화시킬 수 있는 문화산업지구나 단지 조성에 주력하자는 주장이다.

순수예술을 주창하는 이들은 국립아시아문화전당 내에 세계적인 오페라나 뮤지컬, 발레를 공연할 수 있는 전용 극장을 지어야 한다고 주장했다. 또한 세계적인 미술품을 전시할 수 있는 전용 전시장을 짓거나 세계적 규모의 빌바오 구겐하임 미술관 분원 같은 것을 유치하자는 것이다. 결국 장르별 전용시설을 지어 전문 문화예술 생산자의 활동기반을 넓혀 보자는 순수예술 중심의 문화도시 기반조성을 강조한다.

그러나 오페라를 공연하고 극장을 운영할 수 있는 전문 예술가들도 취약한 데다, 설령 전용극장을 짓는다 해도 관객을 끌어들일 수 있는 방법을 찾기란 쉽지 않았다. 또한 이러한 주장에 대해, 일부 전문 예술가들을 위한 문화시설로 전락할 가능성이 높고, 나중에는 운영비 충당도 못 하여 국가의 골칫덩이가 될 것이라고 주장한 사람들이 많았다.

그리고 미국 뉴욕에 본관을 두고 있는 구겐하임 미술관을 분원으로 유치하자는 제안은 국내의 여러 지역에서 이미 수없이 검토되어 논란거리가 돼 왔다. 구겐하임 미술관 분원은 이탈리아 베네치아, 미국 뉴욕 소호, 독일 베를린, 스페인 빌바오 등에 분관을 두고 있는 등 세계적인 미술관

으로 명성이 자자하다. 게다가 스페인의 빌바오 구겐하임 분관은 매년 사백만 명 이상의 관광객이 다녀가 엄청난 관광수익을 창출하고 있어 여러 도시에서 눈독을 들여 왔다.

이러한 '빌바오 효과' 탓에 구겐하임 미술관 유치를 주장하는 사람들이 있지만, 아시아문화전당이 추구하는 가치와 순환원리에 맞지 않는 데다가, 건립 및 운영에 막대한 예산이 소요된다는 점을 감안할 때 부적절한 제안으로 판단된다.

구겐하임은 미술관 건립과 운영에 대한 컨설팅을 제공한다. 그 컨설팅이란 다름 아닌 구겐하임의 입맛에 맞는, 미술시장의 주도권을 염두에 두는 그런 것이다. 이 밖에 구겐하임 미술관의 명칭을 사용하는 데도 막대한 로열티를 지불해야 한다. 한마디로 미술관 분관 유치 희망도시에 건립과 운영을 책임지게 하고, 구겐하임 측은 명칭 허가와 전시 및 운영 컨설팅 등을 통해 로열티를 받겠다는 것이다. 그리고 구겐하임 측은 자신들의 명성에 걸맞은 일정 수준 이상의 소장품을 갖춰야 한다고 요구하고 있어, 소장품 확보에만 엄청난 예산이 소요된다.

전당에서의 세계적인 미술품의 컬렉션은 경쟁력이 없다. 일례로 2008년 삼성가의 비자금 특검 때 주목을 받았던 팝아트의 거장 로이 릭턴스타인Roy Lichtenstein의 그림인 〈행복한 눈물〉의 가격을 보자. 『매일경제신문』 2008년 2월 8일자 기사에 따르면 "2002년 서미갤러리 대표가 뉴욕 크리스티 경매에서 715만 달러를 주고 구입했는데, 미술계는 〈행복한 눈물〉의 현재 가격을 350억 원으로 추정하고 있다"고 한다. 2011년도 우리나라 국립현대미술관의 작품 구입비가 고작 40억 원이다. 그렇다면 국립현대미술관마저도 〈행복한 눈물〉을 한 점 소장하려면 일 년 예산을 한 푼도 쓰지 않은 채 팔 년을 기다려도 불가능하다는 결론이다.

문화산업론을 지지하는 쪽은, 문화중심도시 조성사업이 광주의 소외되

고 낙후된 지역경제를 살리는 지역경제 활성화에 비중을 두고 있다. 그들은 광주가 문화로 밥 먹고 살려면 문화를 산업적으로 전환시킬 수 있는 대규모 복합문화단지 같은 기반이 필요하다고 주장했다.

그러나 문화산업은 제조업처럼 장치산업이 아니다. 컨베이어 벨트로 부품을 조립하는 공장을 짓는 것이 아니란 뜻이다. 창의력에 기초를 둔 문화콘텐츠산업은 도심 외곽의 넓은 부지에 대단위 단지를 조성해서 될 일이 아니라, 창의적인 사람이 모여 서로간의 네트워크를 갖도록 환경을 조성해 주는 것이 중요하다.

어쨌든 순수 문화예술 육성을 기초로 문화도시를 그리는 쪽과 문화산업을 통해 지역경제 활성화를 바라는 쪽이 문화중심도시 조성사업을 둘러싸고 첨예하게 대립하는 양상은 종합계획을 수립하면서 점차 조정되었다.

전당 콘텐츠는 아시아가 중심인가, 광주가 중심인가

광주지역에서 간혹 "아시아문화전당에 아시아는 있는데 광주가 없다"고 하기도 한다. "지역도 제대로 모르면서 어떻게 아시아를 알 수 있냐"는 것이다.

전당에서 아시아 문화를 연구도 하고 아카이빙도 한다는데, 광주와 호남 것도 넣어야 할 것 아니냐고 한다. 호남의 정신, 호남의 전설·민담, 문화예술, 문화인물 등이 망라되어야 명실공히 광주 안에 아시아문화전당이 될 수 있을 것이라는 말이다.

맞는 말이다. 그렇다고 광주와 호남의 모든 것이 전당에 담겨질 수는 없다. 아시아 문화란 아시아인의 생활양식의 총체라 할 수 있는데, 아시아 문화 전체를 다 담는 것은 애초부터 불가능에 가까운 일이다. 지역적, 종교적, 언어적, 인종적으로 나뉘어 있는 것을 하나로 묶을 수도 없거니

와, 아시아는 오십여 개의 국가로 구성되어 있어 접근하기조차 쉽지 않다. 그러자면 전당의 정체성에 맞는 방향성이 필요하고 그에 따른 선택과 집중이 필요하다.

전당의 아시아문화정보원에서는 스토리와 조형상징·예술, 공연예술·의례, 의식주, 이주·정착의 5대 분야로 문화자원 조사·수집의 큰 방향을 설정해 놓았다. 따라서 이러한 조사·수집의 분류에 의해 아시아와 연결시킬 수 있는 가치있는 호남의 문화자원을 골라내어 아시아의 한 부분으로 반드시 연계해야 할 것이다. 그러나 앞서 밝힌 대로 모든 호남의 문화자원을 망라하는 식으로 조사·수집해서는 선택과 집중 차원에서 곤란할 것이다.

지역의 문화자원에 대한 조사·수집은 광주·전남과 한국의 여러 지방, 아시아의 제 민족과 지역의 특수한 생활의 코드와 미학적 코드가 반영되면서 전체 체계가 잡힐 수 있도록 하는 것이 중요하다.

전당은 국가 것이고, 그 밖의 사업은 광주 것인가

아시아문화중심도시 조성에 관한 특별법과 종합계획에는 조성사업을 추진하는 주체간의 역할이 명확히 분담돼 있다. 중앙정부, 즉 문화체육관광부가 종합계획을 수립하고, 지방자치단체인 광주광역시가 연차별 실시계획을 수립·시행해야 한다.

국가는 아시아문화전당의 건립과 운영을 담당하고, 도시조성 등 기타 사업은 지방자치단체가 주도하되 국가가 보조하는 형태이다.

그동안 문화체육관광부와 광주시 모두 아시아문화중심도시라는 공동의 목표를 향해 노력해 온 것은 사실이다. 그러나 그것을 바라보는 방향이나 추진방법은 많이 달랐던 것 같다. 그 중에서 염려스러운 것은 전당은 국가 사업이고, 도시조성사업은 지방 사업이라는 잘못된 사고가 사업

추진에 걸림돌로 작용했다.

이러한 문제는 조성사업 기획 당시부터 노정되었다. 광주시는 '문화로 밥 먹고 사는 광주'라는 경제주의적 전략을 모태로 삼으면서 전당의 규모를 줄여서라도 문화산업단지를 조성해야 한다고 주장했다. 전당은 국가 것이니 광주가 밥 먹고 살 무엇을 달라는 요구였다. 그러나 전당이 바로 그러한 문화경제적 요구에 부응하여 복합문화시설로 조성된 것이 아니었던가.

또한 한때 국립중앙도서관 분관을 광주에 건립해 달라는 요구가 있었는데, 이것 역시 전당 내에 도서관적 기능도 있음을 간과한 것이다.

예산의 함정은 무엇인가

아시아문화중심도시 조성사업 예산은 총 5조 3000억 원으로, 국비 2조 8000억 원, 지방비 8000억 원, 민자 1조 7000억 원 규모로 되어 있다. 국책사업이라고는 하지만, 사회간접자본SOC 사업도 아닌 문화 관련 사업에 이렇게 많은 예산을 한 도시에 투자한다는 것은 획기적인 일이 아닐 수 없다.

그러나 조성사업의 예산은 2004년부터 2023년까지 이십 년에 걸쳐 투자되는 재원의 총합이다. 또한 5조 3000억 원이라는 예산 중 전당 건립비(7040억 원)를 제외하고는 모두가 미확정된 투자 규모이다. 다시 말해, 국가예산은 매년마다 재정당국의 심사를 거쳐야 확보된다.

그리고 자치단체에서 확보해야 할 8000억 원이라는 예산도 광주시가 문화 분야에 이십 년 동안 투자하고 매년 확보해야 할 예산이다.

한편 민자유치는 투자환경이 조성되어야 가능하다. 투자환경 조성을 위해 특별법에 기초를 둔 투자진흥지구와 투자조합 등이 제대로 작동을 해야 한다. 그래서 추진단과 광주시의 긴밀한 협조가 요구되는 것이다.

에필로그

문화도시의 꿈, 광주에서 현실이 되다

지금까지 문화와 도시의 연결을 통해 지속 가능한 문화생태계, 더 나아가 온 세계의 창조적 상상력이 자유롭게 상호 교류하는 도시공동체의 대안을 설명했다. 이를 위해 한 축에는 지구촌 발전의 새로운 동력으로 재인식되고 있는 아시아 문화자원, 그리고 순환과 포용이라는 아시아의 인본주의적 가치를 놓았다. 다른 한 축에는 창의성과 다양성을 새로운 도시 만들기의 패러다임으로 설정한 세계의 문화도시·창조도시를 놓았다. 그리고 책을 구상하기 시작했다. 따라서 그 두 축을 중심으로 따라가다 보면, 어느덧 포스트모더니즘의 흐름 속에서 변화하고 있는 세계 문화예술과 산업이 아시아라는 오래된 미래와 공명하는 소리를 들을 수 있을 것이다.

그러나 담론은 현실화되어야 비로소 가치를 지닌다. 아시아와 세계, 문화와 도시의 공명이 메아리에 그치지 않고 구체적인 현실로 떠오르게 하는 것이 바로 문화도시의 최종 목표일 것이다. 다행스럽게도, 아시아를 타고 세계로 나아가려는 새로운 문화도시의 씨앗은, 아직은 미약하지만 광주라는 실제적 공간에서 그 싹을 틔우고 있다.

아시아를 포함한 세계의 문화예술, 인문사회, 과학기술을 종합적으로 통찰하고, 그 연구의 결과를 통해 나타난 아시아와 세계의 상호소통 가능성, 서구의 탈근대 네트워크 도시 개념, 아시아의 노마드 공동체가 담고 있는 미래가치의 결합 가능성 등을 말할 수 있었던 것은, 바로 문화도시 광주에서 시작된 꿈의 발아가 있었기 때문이다. 아시아로 통하는 세계 문화를 실현하기 위해, 세계로 향하는 창조적 상상력의 발전기지가 되기 위해 광주는 숱한 장애와 오해를 극복하고, 서서히 아시아를 담는 그릇으로, 세계를 향한 창으로 그 윤곽을 드러내고 있다.

문화공동체로 승화된 절대공동체의 광주정신

또 하나 간과하지 말아야 할 것은, 아시아의 문화를 담아내고, 그것을 세계로 넘쳐나게 하고, 그 창으로 아시아의 정신을 내보내며 창조의 다양성을 들어오게 하는 그 모든 것의 중심에는 사람이 있다는 사실이다. 특히 광주 시민은 아시아문화중심도시를 움직이게 하는 지리적 행정적 현실적 주체가 되어야 한다. 세계의 모든 문화, 다양한 인종과 창의적 상상력을 광주라는 그릇에서 비벼내는 주체가 바로 광주 시민인 것이다.

삼십 년 전 5월 '절대공동체'[1]를 자발적으로 만들어냈던 광주 시민의 경험과 자긍심은 아시아문화중심도시를 통해 탈근대가 바라는 새로운 미래 시민의 모습을 만들어 갈 토대가 될 것이다. 상호 배려와 주객 혼용의 역사적 증거인 절대공동체의 정신이 문화와 예술을 근간으로 하는 오늘날의 탈근대 문화공동체로 승화되기 위해서는, 향유의 권리와 창조의 의미가 분리되었던 전통적인 문화 경험의 패러다임을 넘어서야 한다.

사실, 생산과 소비, 창작자와 사용자의 분리는 인류 역사에서 그리 오

래되지 않았다. 고대 그리스나 중세 봉건사회에서 도시인은 예술뿐만 아니라 일상의 창작 자체가 노동이나 사회적 의무가 아닌 향유이며 신성한 권리였다. 탈근대가 바라는 시민은 전근대나 근대 자본주의 도시인처럼 미래와 사회를 위해 현재의 욕망과 쾌락을 포기하는 암울한 시민도 아니며, 창조 과정의 즐거움을 모르고 오직 순간의 향락으로 삶을 지탱하는 천민자본주의 시민도 아니다. 탈근대의 새로운 시민은 문화를 향유할 권리와 문화를 함께 만들어 갈 의무를 동시에 지닌 새로운 주체이다.

즉, 아시아문화중심도시가 바라고, 세계인과 함께할 시민은 자신의 욕망과 쾌락을 부정하지 않는 동시에 창조와 배려의 과정을 통해서 스스로 새로운 자아와 공동체를 만들어 가는 즐거움을 아는 시민상이다.[2]

이는 권리와 의무가 경제적 교환가치로 환원되는 근대 서구의 이분법적 가치관으로는 이해하기 어려운 시민상이다. 우연히 게르Ger에 들른 낯선 외지인을 위해 언제나 사심 없이 음식과 악가무樂歌舞를 준비하고 주객이 함께 즐기는 몽골 유목민의 모습을 보라. 아시아의 전통문화에서는 하나를 주면 하나를 얻어야 한다는 의무와 권리의 서구 근대의 이분법이 비루하게 느껴지기까지 한다.

아시아의 혼용문화가 일상에서 문화로 나아갔다면, 고대 그리스인들은 관념에서 삶의 문화로 나아간다. 그들은 어떤 보편적 의무감에 강제로 종속되는 것이 아니라, 개인들이 자발적으로 자기를 구성하는 미학적 규범을 만들고, 이를 통해서 자신의 삶에 문화적 형식과 미학적 스타일을 부여해 갔다. 서구의 창작과 향유, 정신과 물질, 예술의 세속화와 일상의 미학화를 주장하는 포스트모더니즘이 그리스로 회기하려 하고 아시아로 눈을 돌리는 이유가 거기에 있다.

비움과 채움 속에서 완성되는 문화도시

현재 아시아문화중심도시 조성사업은 물적 하드웨어나 인프라 규모에서는 세계 어느 도시도 가 보지 않은 길, 그러나 가야 할 길을 가고 있고, 만들어 나가고 있다. 그러나 문화도시의 완성은 근사한 랜드마크나 쾌적한 도시 기능만으로 되지 않는다. 그 속에 다양한 문화를 지속적으로 담아내야 계속 진화할 수 있다. 그것을 위해 이제 광주는 비움과 채움의 역설적 동반을 인식해야 한다. 진정한 그릇의 가치는 아름다운 외형이 아니라, 그곳에 무언가를 담을 수 있는 빈 공간 그 자체에 있다는 노자老子의 상식적 역발상으로부터 시작하자. 다음으로 문화는 물질적 재화와 달리 그릇의 용량에 관계없이 채우면 채울수록 깊어지고 넓어진다는 것을 인식하자. 한정된 육체를 가진 인간의 욕망이 아무리 채워도 채워지지 않는 것과 같은 이치이다. 또한 한 장소의 정체성이 오랜 기간 축적된 진정한 문화는 아무리 버려도 버려지지 않는다. 버려진다고 느껴지는 것은 그 문화의 본질적인 체體가 아니라 일시적인 상象만이 떨어져 나가는 것을 전체로 착각하는 것일 뿐이다.

이제 광주를 둘러싼 거추장스러운 껍데기와 이식된 문화 가면들은 비워 버리자. 그 비워진 그릇 속에 아시아와 세계의 문화를 채워 넣고, 넘치게 하고, 나눠 주고, 다시 받자. 그 과정에서 광주 문화의 몸체는 더 단단해지고 풍성해질 것이며, 어느덧 광주의 지역문화와 세계 문화는 하나가 될 것이다.

그러나 문화를 비우고 채우는 주체는 사람이다. 비움과 채움 속에서 완성된다는 문화구성의 원리를 광주에 구현하기 위해서 광주 시민은 겸손해져야 한다. 겸손은 자기방어나 정체성의 축소로 이어진다는 우려를 과감하게 버리자. 겸손은 오히려 더 큰 가치와 만나는 지름길이다.

불교에서의 백팔배나 삼천배에서 낮추는 것은 몸이 아니라 마음이다. 이렇게 땅을 향해 한없이 아집을 버리는 하심下心을 통해서 나의 인격이 하늘과 만나고, 내가 부처가 된다는 불교의 역설을 기억하자. 겸손을 통해서 광주의 하늘에서 벗어나 아시아의 하늘과 만나자. 지구의 온 하늘이 하나라는 것을 인식하는 순간, 사회적 통합과 문화적 통합은 자연히 이루어진다. 지구의 땅만 처다보고 지구를 위도와 경도, 제국들의 행정구역으로 구획하고 분리시켰던 서구인과 달리, 아시아인은 원래 분리될 수 없는 하늘을 보며 삶과 문화를 살아왔다. 문화도시 광주가 아시아뿐만 아니라 세계의 다양한 문화를 포용하고 통합하기 위한 첫걸음이 바로 겸손이다. 앞서 말했듯이, 그것은 손해가 아니라, 온 세계의 다양한 문화가 함께 어울릴 수 있는 가장 쉬운 방법이기 때문이다.

비움과 겸손을 통해서 얻을 수 있는 최고의 가치는 편견 없는 다양성의 받아들임이다. 다양성은 경쟁이든 공생이든 창조의 힘이며, 진화의 동력이다. 문제는 다양성이 생산해내는 가치가 특정 주체에 집중되면, 그 주체의 특징으로 하나로 녹여져서 쉽게 동질화된다는 데 있다. 그 순간 다양성이 주는 에너지는 사라지게 된다. 그래서 광주에 채워진 다양한 문화가 특정 문화로 수렴되지 않고, 각각 공존하며 서로 도약할 수 있도록 차이를 인정하고 다양성을 긍정하는 문화도시로 지속되어야 한다. 다양한 감수성과 이질적인 것들의 결합에서 생기는 창조과정의 경험들 또한 아시아의 사람들 속에 깃들어 있었다.

더 나은 삶을 위하여

특히 하나의 유일신이 아니라 나와 세계를 구성하는 모든 만물이 생명을

가지며, 나와 만나는 모든 것이 신이라는 아시아의 샤머니즘과 애니미즘의 무속신앙이 광주 시민들에게 농축되어 있다. 광주 시민의 몸에 각인된 그 전통 때문에 광주의 다양성이 무엇보다도 중요한 문화창조도시에 적합한 이유이다.

이미 광주 시민들에게 내재된 비움과 넘침, 겸손과 포용, 차이의 인정과 다양성의 긍정 등을 이 시대의 가치로 새롭게 인식할 때, 그 에너지는 통합과 창조를 지향하는 아시아문화중심도시의 마르지 않는 지하수가 될 것이다. 광주 시민은 문화의 생명수를 아시아문화중심도시라는 표주박을 사용해서 길어 올려 광주와 아시아와 세계를 채워야 할 것이다.

끝으로 아시아문화중심도시 광주가 도구와 목적의 위상을 전도시킨 서구의 전철을 밟지 말았으면 하는 바람을 가져 본다. 근대 서구는 과학과 이성이라는 인류 역사상 최고의 도구를 발명했다. 그러나 과학과 이성이 어느 순간 그 자체로 목적이 되면서 정작 인간은 도구화되었다. 근대의 폐해는 세계의 궁극적 목적으로 신격화된 과학만능주의와 전지전능한 이성에 대한 광신狂信으로부터 시작되었다. 광주뿐만 아니라, 아시아문화중심도시의 큰 축들인 아시아, 인문, 과학, 예술, 그리고 문화는 그 자체가 목적이 아닌, 지구촌 모든 인간에게 더 낳은 삶을 제공하기 위한 방법이며 도구인 것이다.

부록 – 아시아문화중심도시 만들기

국립아시아문화전당, 이렇게 준비되고 있다

국립아시아문화전당 건립과 운영을 위한 준비

새로워지는 도시 공간

국립아시아문화전당, 이렇게 준비되고 있다

민주평화교류원

민주평화교류원(이하 교류원이라고 함)은 아시아의 다양한 문화들이 자유롭게 교류되는 장으로서, 새로운 창의적 에너지와 문화적 역량이 분출되고 강화되는 계기를 마련하기 위한, 전당 및 도시의 문화교류 프로그램의 헤드쿼터이다. 또 문화 창출이나 교류의 기회가 부족한 아시아 문화권 사이에 교류의 길을 열어 주고, 지원 시스템을 구축하여 새로운 연대와 발전의 패러다임을 모색하는 기회를 제공하는 공간이다. 이를 위해 교류원은 교류와 관련된 모든 정보를 유비쿼터스 환경을 기반으로 조정하는 컨트롤 타워이며, 전당의 교류를 전당과 광주, 광주와 아시아, 그리고 전 세계로 문화의 교류와 소통을 확장하는 기관으로 존재한다.[1]

교류원은 2006년 이전까지 '아시아문화교류센터'라는 단일시설로 이뤄졌으나, '아시아문화중심도시 조성 종합계획'(2007)을 수립하면서 기능을 조정하여 아시아문화교류지원센터와 민주인권평화기념관 등으로 계획되었다.

오일팔 보존 건물을 리모델링하여 건립되는 교류원은 우선적으로 보존건물의 활용방안을 연구(2007-2008)했으며, 아시아문화교류지원센터와 민주인권평화기념관의 공간 프로그램을 계획하고 관련 설계지침 등을 도출(2009)하는 데 중점을 두었다. 이러한 기초 연구를 토대로 '아시아문화교류지원센터 특성화 시범사업' '방문자서비스센터 운영전략 및 프로그램 개발사업' '민주인권평화기념관 운영방안 설계를 위한 시범사업' 등 센터별 운영계획을 구체화하고, 특성화 프로그램 개발 등을 추진했다.

아시아문화교류지원센터 특성화 시범사업

아시아문화교류지원센터(이하 센터라고 함)는 전당의 문화 협력과 연대의 구심점 역할을 하며 국내외 교류업무를 총괄한다. 따라서 기존 문화예술 분야의 교류사업과 차별화되는 아시아문화교류지원센터의 운영 프로그램을 개발하는 한편, 센터의 세부운영계획 및 공간 배치·활용계획을 수립했다.

센터의 역할은 전당이 창의적인 문화콘텐츠를 창작·제작하는 데 필요한 환경을 조성하는 것이므로, 운영 프로그램(안) 중에서 아시아지역 젊은 창작자, 기획자들 간의 정보교류와 새로운 아이디어 발굴을 위한 '아시아창작공간네트워크'를 센터의 특화 프로그램으로 선정하고, 2011년 아시아 10개국의 창작공간 대표자를 초청하여, 창의적 문화콘텐츠 제작을 위한 창작공간의 역할에 대한 심포지엄 및 대표 작가들의 작품 전시회를 개최했다.

운영프로그램 개발은 '국내외 문화 교류 프로그램'과 '문화 교류 컨설팅 프로그램'으로 구분된다. 먼저 국내외 문화 교류 프로그램의 기본방향은 아시아의 다양한 문화 자원을 기반으로 창의적 문화콘텐츠의 창작·향유로 연결되는 교류 프로그램을 개발하는 것이다. 전당의 방향성에 부합하는 교류 대상(문화예술기관·단체, 기업, 도시, 국제기구, 각국 정부, 지역사회 등)과 주제(아시아 문화원형, 상상력, 첨단기술, 융복합 등) 등에 대한 조사와 데이터베이스화를 통해 최적의 교류 대상과 주제, 유형 간의 조합을 통한 교류 프로그램을 모델링한다. 다음으로 문화 교류 컨설팅 프로그램은 국내 외 공연·전시·축제·레지던시·공동창작·공동조사·연구 등 문화 교류 전반에 대한 정보 제공과 국내외 문화예술 관련 단체·행사·인력 간의 연계를 위한 상담과 지원을 수행하는 것을 골자로 한다. 컨설팅 세부 분야를 선정하고 분야별 업무 프로세스와 매뉴얼을 수립함은 물론, 온·오프라인의 컨설팅 방안을 마련했다.

방문자서비스센터 운영전략 및 프로그램 개발사업

전당은 5개 원이 유기적으로 연계되어 있는 대규모 복합문화시설로 각 원을 방문하는 방문자의 목적이 각각 다르고 대부분 시설이 지하에 위치해 있는 공간의 특성상 다양한 방문자 서비스가 필요하다. 이에 전당 차원의 통합적 방문자서비스 프로그램 개발, 방문자 서비스 운영인력·조직 계획 수립, 방문자서비스센터 공간구성 방안을 도출하기 위한 연구를 추진했다.

연구를 통해 산출한 2014년 전당 개관 시 예상 방문자는 국내외 방문자를 포함하여 최대 264만 7000명, 최소 195만 8000명으로 추산되며, 지속적으로 증가할 전망이다.

이와 같은 예상 방문자를 대상으로 목표대상별 세분화를 통해 수요를 분석함으로써 전당 개관 시 방문자 유형별·시간대별 방문 규모를 산출하고, 방문 예상 시나리오를 도출하여 동선과 예상 서비스 수요를 제시했다.

뿐만 아니라 방문자 수요 조사와 예상 시나리오에 근거하여 서비스 프로그램을 개발

연도	외국 관광객	외국 방문자	국내 방문자 수		총 방문자 수	
			최소	최대	최소	최대
2009	7,817					
2010	8,700					
2014	12,300	240	1,717	2,406	1,958	2,647
2015	13,200	264	1,714	2,402	1,978	2,666
2016	14,100	282	1,711	2,397	1,993	2,679
2017	15,000	300	1,707	2,391	2,007	2,691
2018	15,900	318	1,703	2,386	2,021	2,704
2019	16,800	336	1,698	2,380	2,034	2,716
2020	17,700	354	1,694	2,374	2,048	2,728

국립아시아문화전당 예상 방문자 수.(단위: 천 명)
※ 전당 유사시설인 예술의전당과 세종문화회관 등의 평균 방문자를 기준으로
지역별 인구구조와 거리를 적용하여 산정한 것임.

하고 프로그램별 세부 업무계획을 수립했다. 업무계획에는 전당 안내, 외국인을 위한
다국어 지원, 지역 관광 및 문화예술 관련 정보 통합 안내, 소외계층 지원, 전당 및 주변
문화예술공간 연계 문화체험, 방문자 센터 내 소규모 공연, 전시, 각종 이벤트 등이 포
함된다.

이 밖에도 방문자 센터 공간 콘셉트를 설정하고 방문자 유형별·시나리오별 동선을
설계하여 편의시설과 장비 수요를 산출했다. 이와 함께 방문자서비스를 수행할 수 있
는 운영인력과 조직 설계안을 도출함은 물론, 전당 각 원 및 광주, 국내외 협력기관과
연계체계 구축 방안도 연구했다.

민주인권평화기념관 운영방안 설계를 위한 시범사업

구 전남도청 별관 문제로 개관준비에 차질을 빚어 왔던 민주인권평화기념관은 소통과
참여를 우선 가치로 두고, 미션·비전·목표 및 운영전략 등 기본방향과 세부운영계획
을 수립하는 데 전문가 및 시민의 의견을 수렴하여 기념관 개관 준비와 운영의 기본 토
대를 마련하고자 했다.

민주·인권·평화 관련 연구자와 활동가 등 다분야 전문가들이 참여하여 운영방안
에 관한 심도있는 논의를 전개하는 전문가 포럼(7회), 해외 유사시설 운영자들과 콘텐
츠 및 프로그램의 방향성을 모색하는 국제워크숍(1회), 시민이 패널로 참여하여 기념
관에 대한 자신의 생각을 직접 발언하는 시민토론회(2회), 광주 지역과 오일팔 기념사
업에 대해 오랫동안 고민해 온 지역 전문가들의 혜안을 듣고 기념관의 운영방안에 대
한 자문을 구하는 기획운영자문위원회(4회) 등이 그것이다. 이와 함께 관련 내용을 알

구분		주요내용	일시 · 장소
전문가 포럼	1차	민주인권평화기념관: 누가 무엇을 어떻게 기념할 것인가	2011. 7. 6. 광주 YMCA 백제실
	2차	민주인권평화기념관: 비교사례를 통한 기념관의 위상	2011. 7. 19. 전남대 이을호강의실
	3차	민주인권평화기념관: 아시아와 함께하는 기념관 콘텐츠	2011. 8. 16. 호남대 함동강의실
	4차	민주인권평화기념관: 의향 호남의 문화전통과 기념관 콘텐츠	2011. 9. 6. 광주 NGO센터 다목적강당
	5차	민주인권평화기념관: 공간 및 전시	2011. 11. 8. 전남대 문화전문대학원
	6차	민주인권평화기념관: 교육과 교류	2011. 11. 15. 오일팔기념문화센터
	7차	민주인권평화기념관: 기념관과 한국사회의 전망	2011. 11. 29. 광주시의회 회의실
국제워크숍		기억과 문화, 그리고 기념관	2011. 8. 24. 전남대 경영전문대학원
시민 토론회	1차	민주인권평화기념관 운영을 위한 시민 토론회 I	2011. 7. 15. 아시아문화마루
	2차	민주인권평화기념관 운영을 위한 시민 토론회 II	2011. 12. 8. 아시아문화마루
기획운영 자문위원회	1차	포럼(1 · 2차) 및 시민 토론회 결과 검토 및 자문	2011. 7. 20. 전남대 사회대 교수회의실
	2차	포럼(3차) 및 국제워크숍 결과 검토 및 자문	2011. 9. 1. '추진단' 회의실(광주)
	3차	포럼(4 · 5 · 6차) 결과 검토 및 자문	2011. 11. 22. 전남대 사회대 교수회의실
	4차	포럼(7차) 및 시민 토론회 결과 검토 및 자문	2011. 12. 14. '추진단' 회의실(광주)

민주인권평화기념관 의견수렴 일정.

리고 누구나 손쉽게 의견을 개진할 수 있도록 소통 창구를 다각화하는 노력을 기울이기도 했다.

이와 같은 국내외 전문가 및 시민의 의견수렴 결과를 반영하여, 기념관의 운영 프로그램을 개발하고 기념관의 공간 및 조직 · 인력 계획을 수립했으며, 중장기 발전방안을 제시했다.

교류원은 지금까지 추진해 온 기본계획 연구와 추진전략 및 운영방안 설계를 바탕으로 개관 콘텐츠와 프로그램 확보에 주력해 나갈 예정이다.

아시아문화정보원

아시아문화정보원(이하 정보원이라고 함)은 아시아 각 국의 문화 자원을 조사·수집·관리·서비스 하여 창작자, 예술가 들에게 창작의 원천을 제공하는 아시아문화의 저장고이자 아카이브 기관이다.

아시아문화자원 조사수집을 통한 아카이브 기반 구축

정보원은 희소성·소멸성·예술성·대중성 등을 고려한 아시아문화자원 원형을 맥락적·체계적으로 수집·정리하되, 학문적 아카이브보다는 활용성을 염두에 둔 디지털 아카이브를 구축하고자 한다.

전당의 문화자원 확보 방법은 5대 영역 아시아문화조사 연구방법(직접조사), 한국-중앙아시아, 한국-남아시아, 한국-동남아시아 등의 아시아 예술 커뮤니티와의 협력을 통한 자원수집 방법, 기관간 네트워크 연계 방법 등 세 가지로 나뉜다.

직접 조사

그동안 정보원은 2005년부터 생태문화 등 시범사업을 비롯해, 5대 영역 문화자원 수집에 집중하고 있다. 5대 영역 가운데 스토리 분야의 경우 2009년부터 한국-중앙아시아 신화·설화 스물두 편 번역(한·러·영)과 창작자가 참여한 공동조사를 통해 수집한 3300여 점의 자원을 데이터베이스로 구축하였다. 정보원과 예술극장 연계사업으로 번역한 카자흐스탄 신화적 민담인 「제즈티르나크, 페리 그리고 마마이」를 모티프로 한 「무사 마마이A Batyr Mamai」를 공연으로 시범 제작한 바 있다.

2011년부터 스토리 분야는 한국-중앙아시아에 이어 아시아 전역으로 그 범위를 확대해 가고 있다. 이를 위해 아시아에 산재한 스토리의 현황을 한눈에 조감할 수 있는 '아시아 스토리 현황 조사 및 대표 스토리 자원 발굴 사업'을 추진 중이다. 방법은 아시아 각국의 스토리텔러, 작가, 학자 들이 중요하게 생각하고 있는 스토리와 아시아 밖에서 주목하고 있는 천여 개 이상의 아시아 스토리를 아시아 11개국 스토리 전문가들이 한데 모여 이야기의 소개와 추천, 토론 등의 전문적 검토과정을 거친 워크숍을 통해 그 가운데 100대 스토리를 선정하는 방식이다.

아시아 100대 스토리 선정은 아시아의 실체를 이야기를 통해 접근해 볼 수 있는 최초의 작업이라는 데 큰 의의가 있다. 선정된 '아시아 100대 스토리'는 향후 전당이 문을

한국 문화체육관광부(아시아문화중심도시추진단)와
몽골 교육문화과학부(국립박물관) 간의
아시아 지역 암각화 공동 조사수집을 위한
업무협약 양해각서 체결식. 2011. 6. 15.

열게 되면 한국뿐만 아니라 아시아의 예술가와 문화 콘텐츠 제작자들이 누구나 활용할 수 있도록 공개할 계획이다. 아시아 100대 스토리의 활용성을 높이기 위한 후속 조사 연구 작업도 진행할 예정이다.

한편, 5대 영역 자원수집 시 양해각서MOU 등 네트워크 기관과의 협약을 통해 5대 영역 자원수집에 초점을 두는 공동조사(아시아 지역 암각화 조사를 위한 몽골 국립박물관과의 양해각서 체결 등), 기관 내 보유자원을 네트워크를 통해 공유하는 등 지속적인 교류협력 프로그램도 기획·추진하고 있다. 자원 네트워크는 일반적으로 한국문화정보센터 등 국내외 데이터베이스 구축 기관과의 협력을 통해 각 기관별 목적과 정체성에 맞게 자원의 공동이용을 활성화하는 방안이 전제되어야 한다. 예를 들어, 아시아 태평양 49개국(아시아·태평양 지역 유네스코 가입 회원국)의 무형문화유산을 대상으로 하는 아태무형문화유산전당의 데이터베이스 및 정보는 정보원의 정체성에 맞게 재구성 과정을 거쳐 창조적으로 활용할 수 있도록 한다.

2010년부터 2013년까지 추진하는 아태무형문화유산센터의 '중앙아 4개국 무형문화 국가 목록 작성' '몽골언어문화연구소 아날로그 음원자료 디지털화 지원' 사업의 생산자원은 정보원의 디지털아카이브 구축 시 연관자원으로 활용 가능하다. 반면, 아태무형문화유산전당에서는 '무형문화재 보급용 영상제작' 사업이나 아태무형문화유산전당의 '첨단 스리디3D 홀로그램 공연·전시' 개최 시 정보원의 자원과 콘텐츠를 문화재 보존·교육 분야에서 활용할 수 있다.

아시아 예술커뮤니티와의 연계

아시아 예술커뮤니티 연계 아카이브는 각 권역별 문화자원 협력을 통해 국가간 공동사업을 발굴하여 추진하게 된다. 스토리를 대상으로 하는 한국-중앙아시아 스토리텔링 위원회의 경우, 2009년에 개최된 '제1차 한국-중앙아시아 문화자원협력회의'(2009. 8, 서울)에서 스토리 자원 공동개발 사업과 관련하여 우즈베키스탄·카자흐스탄 등 중앙아시아 각국의 의사를 수렴한 결과를 바탕으로 '한-중앙아시아 스토리텔링 위원회'가

창설되었다.

이후 '제2차 한국-중앙아시아 문화자원협력회의'(2009. 10, 광주)에서 한-중앙아시아 각국의 대표 신화 · 설화 · 영웅서사시 작품을 선정하여, 한-중앙아시아 신화 · 설화 · 영웅서사시 출판 · 공동조사 및 디지털 아카이브 구축을 위한 운영 규정 · 세칙 제정에 관한 정부합의의사록 체결이 이루어지면서 이 사업은 본격화하기 시작하였다.

정부간 합의를 토대로 기획 · 추진된 스토리 자원 발굴 사업은 '한국-중앙아시아 신화 · 설화 · 영웅서사시 출판 및 번역 사업'(2009. 12-2010. 12) 추진과정의 내용과 결과를 반영하여 '스토리텔링을 위한 한국-중앙아시아 신화 · 설화 · 영웅서사시 공동조사와 디지털 아카이브 구축사업'(2010. 4-12)과 함께 추진되었다. 2011년에는 아시아 무용위원회 창설 및 문화자원협력회의에서 발굴한 아시아 무용 관련 레퍼토리 개발을 위한 안무계획안 국제공모 사업을 추진하였고(2011. 8-12), 이후 2012년부터 아시아 무용자원 디지털 아카이브를 구축할 예정이다.

자원 네트워크

기관 중심의 네트워크는 정보원의 운영방향과 지향가치 등을 고려한 네트워크 확산 통로로 차별화할 수 있는 관계 지향점을 가진다. 모바일 장치를 이용한 소셜 네트워크 서비스SNS 개발의 가속화에 따른 자원 이용 행태 변화, 이용의 편리성 등의 이유로 국가 및 기관 간 협력을 통한 자원의 공동이용 활성화 사례가 점차 증가되고 있다.

정보원에서는 이와 같은 세계적인 동향을 반영하여 보유한 문화자원 디지털화 기술을 지원함으로써 쌍방향 자원수집 체계로 새로운 네트워크를 구축할 수 있다. 자원 관리 기술을 필요로 하는 국가나 기관을 대상으로 초기에는 기술이전에 초점을 두고 장기적으로는 위키피디아Wikipedia 같은 이용자 참여모델로 개발하는 것을 목표로 한다. 이는 디지털화 지원을 통한 자원 발굴 파트너 개발 방안으로써 자원 콜렉터, 연구자, 창작자 등을 핵심 전략 파트너 등으로 유인할 수 있는 적극적인 자원 수집 방법이 될 수 있다.

핵심 전략 파트너는 수집하고자 하는 콘텐츠를 잘 알고 접근하여 자원에 관한 내용까지 직접 코디네이션 할 수 있는 전문가로 유로피아나Europeana(유럽) 구축 시스템 내 기관 자원을 전문적으로 수집하는 애그리게이터aggregator가 그 예가 될 수 있다.

유로피아나는 2005년 유럽 6개국 정상이 유럽의 문화 및 과학 자원에 누구나 접근할 수 있도록 유럽의 가상도서관 개발을 목표로 제안된 국가간 프로젝트로 유럽연합 집행

위원회가 『2010 디지털도서관의 소통』이라는 자료집에 유럽의 디지털도서관 개발 장려·지원 전략을 발표한 후 추진되었다. 프랑스·독일·스웨덴·영국·네덜란드 등 유럽 총 54개국의 대영도서관과 루브르박물관을 포함한 약 1500여 개 기관이 참여하고 제공하는 자료 수는 약 1460만 개에 달한다. 유럽연합 집행위원회에서 전적으로 펀딩을 받아 유로피아나재단이 모든 프로젝트를 관할한다.

다기관을 대상으로 한 유로피아나는 중간수집 관리자인 애그리게이터를 통해 콘텐츠를 수집하고 표준화하여 유로피아나의 메타데이터와 매핑한 객체를 입수, 다양한 애그리게이터가 자연적으로 통합되도록 유도하여, 유로피아나의 직접 네트워크 기관을 최소화하고 애그리게이터의 관리 업무 부담 감소를 통해 네트워크 기관을 관리한다. 유로피아나는 자원을 직접 소장하지 않고 유로피아나에서 제공하는 상세정보 화면에서 원소장자(도서관, 박물관 등)와의 링크를 제공하고, 페이스북Facebook·트위터Twitter·구글플러스Google+ 등의 소셜 네트워크 서비스와 연동이 가능하다.

앞으로 정보원은 유로피아나와 같이 다양한 기관 자원이 집적될 수 있도록 하되, 많은 협약기관 자원이 정보원의 문화자원 관리 시스템에서 공유되고 공동으로 활용될 수 있도록 소통 채널을 만들어 나간다. 다시 말해 이와 같이 정보원의 문화자원 관리 시스템 및 서비스 플랫폼을 제공함으로써 공동 활용의 장을 마련하는 것은 문화적 소통과 이해의 폭을 넓힐 수 있는 계기를 만드는 전략이 된다.

구체적으로는 보자면, 문화자원 관리 서비스 시스템과 플랫폼을 제공하고 자원의 권리 관계를 명확히 하여 공동 활용하되, 기관 자원의 독자적 정체성(서비스 방법)은 보장하는 자원수집 방법이다.

이러한 자원 네트워크가 이뤄지기 위해서는 유네스코 등재 자원과 같은 국제적인 인지도 확보로 정보원 자원 네트워크 대상을 유인할 수 있어야 한다. 아시아문화지도 및 아시아전승지식사전 등 자원 서비스 콘텐츠를 정보원의 핵심 문화자원으로 개발하여 자체 브랜드 가치를 가질 수 있도록 전략을 마련하는 것 또한 정보원이 앞으로 해결해 나가야 할 과제이다.

정보원의 정보화 전략 및 문화자원 관리 시스템 구축

전당 개관 시 안정적으로 정보원의 자원 관리 등 업무를 온라인으로 지원할 수 있는 문화자원 관리 시스템과 오프라인 체계인 업무매뉴얼 일흔두 개를 개발하여 준비관에서 실제 현장 적용해 보는 등 정보원의 정보화 전략을 기반으로 하는 아카이브 시스템이

체계적으로 구축되고 있다.

이 밖에 문화자원의 적극적인 활용을 위한 시스템 기반 마련 차원에서 국립아시아문화전당 및 네트워크 기관 등과의 통합·연계 체계 구축, 문화자원 조사수집 시스템 및 문화자원 관리 시스템의 기능개선 및 고도화, 다양한 메타데이터 포맷, 기술규칙 관리 활용 툴 등이 단계적으로 개발·보완 중에 있다.

정보원 운영 기반 마련을 위한 준비관 위탁운영

정보원 개관 전까지 준비관을 테스트베드test bed로 운영해 봄으로써 아시아 문화자원의 체계적인 조사·연구·수집·보관·서비스 등 향후 전당 개관 후 정보원의 운영 방안을 도출하는 것을 목적으로 한다.

향후 정보원에서 실제 수행할 기능과 역할에 초점을 맞춰 문화자원 수집 및 활용계획 수립, 국내외 아시아 문화자원 수집·활용을 위한 법제도적 기반 구축, 아시아문화자원평가위원회(가칭) 구성 및 운영, 국내외 문화자원 활성화를 위한 협력기반 구축 등 아시아문화정보원 개관 준비를 위한 운영 노하우를 축적해 나가고 있다. 정보원의 조사연구·수집에서 서비스까지의 통합적 기능 구현으로 정보원의 업무 프로세스 모델을 최적화함으로써 정보원 개관 준비를 차질 없이 추진할 예정이다.

라이브러리 파크 서비스 콘텐츠 및 운영 프로그램 개발

정보원 내 열람·전시·체험 중심의 이용자 공간인 라이브러리 파크의 체계적인 개관 준비는 디지털 매체를 활용한 서비스 콘텐츠 기획·개발 방안 도출 및 공간 계획 수립을 통해 추진된다. 아카이브를 기반으로 하는 복합문화공간인 라이브러리 파크는 최첨단 아이티IT·시티CT를 활용하여, 창작자에게 창작 원천소재를 제공하고, 일반인에게는 아시아 문화를 즐길 수 있는 공간으로 자리매김할 것이다.

문화창조원

문화창조원(이하 창조원이라고 함)은 다양한 장르가 융복합되는 창작 환경 조성을 통해 창작·제작·전시가 통합적으로 이루어지는 원스톱 복합문화발전소이다. 새로운 문화콘텐츠 시제품 제작을 위한 통합지원 시스템 구축을 통한 문화콘텐츠 시제품을 제

작할 수 있게끔, 예술가에게는 '기술', 기술기업에는 '창의성' 및 프로모션 '공간' 등을 맞춤 제공하기 위한 현실적인 준비를 단계별로 준비하고 있다. 중요한 점은 다른 유사 기관의 사례와 달리, 창조원은 공간, 시설, 장비 등 하드웨어 준비 못지않게 운영 프로그램, 특화된 문화콘텐츠 창작 시스템, 그리고 다양한 분야의 전문인력 네트워크 등 소프트웨어의 중요성을 인식하고 개관을 준비하고 있다.

시설 및 장비 인프라

창조원은 복합전시관을 포함한 5000평에 달하는 대규모 복합 시설이다. 개인 작업실 위주로 조성된 일반적인 레지던시 시설과 달리, 프로젝트의 규모에 따라 개인 작업과 협업 창작 공간, 그리고 회의실 등의 크기와 기능을 유동적으로 조정할 수 있는 기획·창작 공간과 이를 시제품 단계까지 제작할 수 있는 세 개의 대규모 스튜디오로 구성되어 있다.

첨단 디지털 촬영, 편집, 사운드 디자인 등 멀티미디어 전 분야의 후반작업을 할 수 있는 에이브이AV 스튜디오와 가상공간이나 스마트 네트워크 관련 콘텐츠를 실험, 제작할 수 있는 유비쿼터스 스튜디오ubiquitous studio 등 첨단 창작지원 시스템을 구비한 두 개의 대형 스튜디오가 있으며, 특히 공연 및 전시 등에 필요한 시제품 및 공연·전시용 오브제를 직접 제작할 수 있는 기계 조형물 제작 스튜디오는 유사기관이 갖추지 못한 장점이다.

이러한 창작 장비 및 시스템은 유사기관 보유 장비와 중복되지 않게끔 구비될 것이다. 최신 장비 및 시스템을 계속 확보하기 위하여 주로 임대형식과 관련 기관과의 기술제휴 등을 통하여 항상 업데이트된 장비를 유지할 계획이다. 그 외 기본적인 일반 장비들은 유사기관과의 양해각서MOU를 통하여 상호 공유하는 장비운용 시스템을 구축한다. 즉 장비의 수명 주기가 빨라지는 현재의 상황에서, 고가의 고정 장비 위주보다는 예술가의 작업에 직접 도움이 되는 랩lab용 장비를 구축하는 것이다.

이와 함께 중요하게 고려해야 할 것은, 그러한 장비를 창작자가 능률적으로 이용할 수 있도록 파워 엔지니어 등의 인력과 기술력의 확보이다. 이에 따라, 장비는 최소화하되, 외부 기관과의 순발력 있고 유연한 네트워크 및 채널을 만들어 주는 서비스 연결 메커니즘이 인프라 준비와 맞물려 진행되고 있다. 이를 위하여 그간 창조원은 매년 국내외 문화콘텐츠 창작·제작 동향 및 건립 중이거나 예정인 문화콘텐츠 제작기관을 조사연구하고 있다. 이러한 조사 결과는 주요 시공 단계별로 전당 시설 공사 부서와의 협의

를 통하여 건립공사에 반영된다.

특화된 창작 · 제작 프로세스 도출 및 시범운영

전당의 콘텐츠 생산 · 향유 · 유통 흐름의 기본 방향은 순환과 연계이다. 물론 전당 내 5개 원이 그 중심이나, 외부와의 순화 연계 창작 · 제작 프로세스도 함께 준비하고 있다. 중요한 것은 이러한 창작 · 제작 프로세스는 단순히 완성도 높은 다양한 문화콘텐츠를 효율적으로 생산하는 것을 넘어, 국내외 문화예술 · 인문사회 · 과학기술 네트워크 구축을 통해 지속 가능한 '문화생태계'를 만들고자 함이다. 타 기관의 기계적인 창작 · 제작 생산 프로세스와 달리 창조원은 유기적 창작 · 제작 프로세스를 지향한다. 이는 '문화는 살아 있는 유기체'라는, 전당과 아시아문화중심도시의 정체성을 창조원이 공유하기 때문이다.

먼저 그간 시범운영했던 대표적인 각 원간 연계 창작 프로세스로는 2010년 진행되었던 '창조원—예술극장 콘텐츠 개발 시범 사업'이 있다. 대중이 쉽게 접해 보지 못한 '컨템포러리 아트'를 지향하는 예술극장의 공연에 창조원의 첨단 디지털 기술을 적용하여, 향유자의 관심과 극중 몰입도를 높일 수 있는 융복합 멀티미디어 창작공연 「무아巫亞」를 시연했다.

이를 바탕으로 2011년 진행된 다분야 협업을 위한 창작지원도구 개발 사업의 일환인 '스토리 포맷팅 프로그램 및 콘텐츠 모듈 개발 사업'에서는 공연의 배경으로 아시아문화정보원에서 아카이빙된 중앙아시아 지역의 사진 · 동영상을 공연에 활용한 관객 체험형 멀티미디어 창작무용극 「검은학」의 쇼케이스를 선보였다. 이러한 방식으로 창조원은 향후 개관 전까지 각 원의 사업과 연계하여 새로운 장르의 문화콘텐츠를 생산하거나, 각 원에서 필요한 문화기술을 구비할 것이다.

더 나아가 개관 전까지 창조원은 문화 기술에 인문학적 상상력과 예술적 창의성을 포함한 차별된 문화 기술, 창조원만의 브랜드 창작 솔루션[2]을 만들어낼 예정이다.

공연 · 전시 등 문화예술 콘텐츠 창작과 병행하여 문화산업 관련 콘텐츠를 제작하는 프로세스도 진행되었다.

콘텐츠의 산업화보다는 미래에 활용될 수도 있는 창의적 아이디어의 실험성을 중시한 이러한 시범 사업은 그 결과도 유의미했으나, 그보다 더 중요한 것은 문화생태계 조성의 시작이었다는 점이다. 실제로 이러한 창작 프로세스는 소규모 커뮤니티 단위로는 여러 곳에서 진행되고 있으나, 여기저기서 진행되던 창작 워크숍을, 프로그램을 하

나로 묶어 통합적으로 진행한 경우는 거의 없었다. 개관 전까지 이러한 시범운영 결과의 노하우와 국내외 전문 인력 네트워크 기반 조성을 계속할 것이다.

레지던시 프로그램 기획 및 시범운영

개관이 되면 창조원은 국내외 다분야 전문가들이 참여하는 레지던시로 운영된다. 시설이나 창작 및 생활³여건도 중요하지만, 무엇보다도 관건은 예술가들의 참여동기이다. 따라서 창조원은 창작자에게는 다층화된 프로젝트 및 이를 효율적으로 운영할 수 있는 프로그램, 향유자에게 재미와 감동을 줄 수 있는 흥미로운 프로젝트, 전당의 격을 높일 수 있는 공익적 중·단기 레지던시 프로그램을 개발할 예정이다. 또한 각 프로젝트의 작업형태에 따라 유연하게 운영될 수 있는 지원 시스템을 준비하고 있으며, 대부분의 레지던시 시설이 간과하거나 여력이 없어 진행하지 못하는 지적재산권, 국내외 정부 및 기관과의 연결, 마케팅·투자 등의 사전·사후 매칭 시스템을 구축할 계획이다.

창작자들에게 최대한 창작의 권리를 보장하고 제작과 연계되는 분야는 따로 분리해서 산업 분야와 매칭을 시켜 주는 이러한 창작 안전망의 준비를 통해, 창조원이 단순히 문화콘텐츠 창작 레지던시를 넘어 문화 창조와 교류가 자연스럽게 지속되고, 스스로 진화해 나가는 차별화된 문화창조 공간이 되겠다는 포부인 것이다.

또한 창작을 제작으로 이끌기 위해서는 지속적인 전문가 강의, 제작 경험 공유 워크숍 개최를 통해 창작자의 참여를 유도하는 방법을 연구하고 있다. 이와 함께 다분야 협업에서 꼭 필요한 각기 다른 창작자들간의 조율을 위한 우수한 퍼실리테이터facilitator⁴가 함께할 수 있는 시스템을 준비 중이다. 레지던시의 참여 작가들은 타 프로젝트의 멘토가 되거나 프로젝트 간의 융합을 통한 메타 프로젝트의 스태프로 참여할 수 있는 메커니즘이 구축되어야 하기 때문이다. 그 까닭은 전당이 세계에서 유례를 찾아볼 수 없는 연구·창조·향유·교류·교육이 하나의 공간에서 이루어질 수 있다는 큰 장점과 함께, 전당이 지향하는 문화생태계는 수동적으로 분업된 공간이 아니라, 숲을 이루는 다양한 동식물들이 공진화共進化하는 것과 같은 문화생태계 개념을 견지하고 있기 때문이다.

복합전시관 개관 준비

아시아문화전당 내에 복합전시관이라는 새로운 개념의 대규모 가변형 전시공간이 기획되면서, 이 공간의 특징에 부합하는 창의적 전시 구현을 위해 복합전시관만의 아이템을 개발할 필요가 부각되었다.

이에, 전시콘텐츠에 대한 연구가 2007년 '복합전시관 운영방안 설계 연구 및 특성화전략 수립 연구'를 시작으로 2008년과 2009년 '복합전시관 전시 프로그램 연구', 2009년과 2010년에 걸쳐 '복합전시관 전시 콘텐츠 개발 및 운영 프로그램 연구' 사업이 진행되었다.

'복합전시관 전시 프로그램 연구' 사업에서는 아홉 개의 전시기획안 및 관련 운영 프로그램을 개발하였고, '복합전시관 전시 콘텐츠 개발 및 운영 프로그램 연구' 사업에서는 건축·무용·인류학·창의산업·미술비평·전시기획 등 다양한 분야의 전문가들로 구성된 포럼위원들을 구성하여 여덟 번의 정기포럼 및 국제워크숍 개최를 통해 전시주제 개발안 여덟 건을 비롯하여 전시주제 키워드로 '길'을 도출하였다.

2011년에는 그 결과물을 기초로 보다 구체화·가시화하여 이미 연구된 결과물들의 활용방안을 검증하고 장애요인 등을 미리 분석해 보기 위해, '복합전시관 개관콘텐츠 개발 및 1차 제작' 사업으로 쇼케이스 「탈脫, 아시안 크로스 로드」를 개최하게 되었다.

이번 쇼케이스에서 선보이는 전시 콘텐츠는 포디4D 디지털 영상과 퍼포먼스, 사운

「탈脫, 아시안 크로스 로드」를 위해 '아시아적 길 찾기' 라는 콘셉트를 형상화한
대나무 조형물. 한국예술종합학교 예술극장 옥상 야외무대. 2011. 10.

드 등이 '아시아적 길 찾기'라는 콘셉트를 형상화한 너비 25미터, 폭 15미터, 높이 8미터의 대나무 조형물과 함께 한데 어우러지고 관람객의 참여로 완성되는, 오감을 모두 만족시키는 새로운 방식의 체험형 전시 콘텐츠이다.

이 쇼케이스를 위해 약 두 달의 제작기간이 걸려 더블 레이어double layer 형태로 구성된 독특한 대나무 조형물은 모든 길은 서로 연결되어 있고, 또한 그 교차점에서 새로이 시작된다는 '아시안 크로스 로드' 콘셉트를 반영하였다.

앞으로 쇼케이스의 분석 보완을 통한 융복합 콘텐츠의 방향성 확정, 그리고 2012년 전시감독 영입을 통해 2014년 개관 준비에 박차를 가할 예정이다.

아시아예술극장

아시아예술극장(이하 예술극장이라고 함)은 아시아 예술 공연의 제작과 실연, 유통이 동시에 이루어지는 상설 제작시장factory shop 개념의 복합예술극장이다. 따라서 아시아예술극장은 아시아 컨템포러리 공연예술센터로서 대표 브랜드 축제를 육성하고, 다양한 국내외 공동제작 프로젝트를 활성화하는 것을 주목적으로 하고 있다.

공간 분할형, 가변형인 복합예술공연장인 대극장(최대 2000석)과, 기존 장르별 공연을 수용하는 무대 고정형 중극장(520석)으로 구성되어 있으며, 이를 바탕으로 전 세계 주요 공연장 및 지원기관과의 연계를 통하여 공동제작co-product, 협력제작collaboration, 국제교류제작international exchange 등의 협력 체계를 구축하여 다양한 공동협력 프로젝트를 수행한다.

또한, 국내 및 아시아를 대상으로 심화 예술교육, 예술가·단체이주 및 컨설팅 프로그램, 관광 연계 공연 등 아트 매니지먼트 사업을 추진할 예정이다. 한편, 아시아예술극장은 서양극의 아시아적 변용 및 다원예술 가변형 대극장이라는 특수한 공간에 부합되는 작품 발굴 등을 통해 제작극장으로서의 대표 프로그램을 개발 및 특성화시킬 계획이다.

전통의 재해석 및 다문화 융복합적인 실험성과 완성도가 높은 현대적contemporary 작품을 지속적으로 기획·생산하여 아시아 컨템포러리 축제와 예술가 레지던시 축제에 선보이고, 아이디어 구상 단계부터 완제품까지 단계별로 제작하고, 창작과정이 공개·시연·유통·판매되는 상설축제시장으로 발전시켜 아시아의 대표적인 축제 브랜

드로 자리매김할 예정이다.

한편, 개방성과 자유로움에 기반을 둔 시민체험 프로그램과 시민예술가 육성 등을 통해 다양한 계층의 고객을 확보하고, 지역 및 예술가 커뮤니티와의 다양한 연계 프로그램 개발을 통해서 예술적 동반 성장을 도모해 나갈 것이다.

운영체계 구축

예술극장에서는 개관 전후 적정 인력 및 조직의 단계적 구축을 통해 원활하고 효율적인 운영조직·인력 구성 및 성공적인 개관 준비를 위해 2011년 예술극장 예술감독 국제 공모를 수행 중에 있다. 2012년 초에 선임되면, 최소 2014년까지 예술극장의 개관작 제작 및 기획 초청 등 개관 페스티벌을 총괄 지휘하는 역할을 수행하게 되며, 성과에 따라 연임이 가능하다.

예술감독 이하 개관준비 팀이 구성된 후에도 예술극장은, 제작 극장으로서의 역할 수행을 위해 기획 중심형 콘텐츠 생산 시스템인 시앤드디C&D, Connect & Development[5]와 가변형 공연장에 적합한 효율적인 운영체계와 이를 위해 명작high-end product 공연물을 발굴, 제작할 수 있는 특화된 시스템을 구축해야 한다. 이를 통해, 시앤드디와 기획 단계, 단계별 제작 단계, 제작 이후 단계를 통해 창작 공연물 및 예술가를 발굴하고 작품 소개와 작품 제작 과정을 기획자 및 일반인에게 공개하며, 아시아문화전당 내 유관시설과의 교류 및 협력 환경을 보유하게 된다.

개관작품 제작 계획

예술극장에서는 미래 지향적인 수준 높은 컨템포러리 작품을 개막작과 폐막작으로 제작할 예정이다. 최대 2000석의 가변형 대극장에 올려질 메가 브랜드 한 편 제작, 500석이 넘는 중극장에 올려질 중소형 두 편 제작 등 전 세계적인 이목을 집중시킬 수 있는 연출가의 작품과 지역 및 아시아 문화원형 발굴을 통한 공연제작, 커뮤니티 기반의 작품 등 총 세 편 이상을 직접 기획, 제작할 예정이다.

공연예술의 속성상 작품제작 기간이 다른 분야보다 긴 편이며, 우수 작품의 제작은 초기 구상 및 사전 제작 단계부터 매우 중요하므로, 장기적인 프로젝트로 추진될 예정이다. 세계적인 유명 뮤지컬 「레 미제라블Les Miserables」도 제작기간이 총 오 년 소요되었으며, 유명 작품의 제작비도 「태양의 서커스Cirque du Soleil」 같은 경우 평균 1500억 원 이상 투여되며, 큰 규모의 국내외 유명 뮤지컬 평균 제작비도 최근 최소 30억 원

에서 300-500억 원까지 매우 큰 편이다.

컨템포러리 공연예술을 지향하는 예술극장이 개관 축제라는 단 한 번의 기회에 전 세계에 뻗어야 하는 파장력, 그리고 「태양의 서커스」 같은 공연이 올려질 만한 대규모 가변형 대극장이라는 공간적 특수성으로 인해 개관작 제작에는 대규모 제작비가 투입 되어야만 한다. 대부분 국고에서 충당되겠지만, 국내외 우수 기관과의 공동제작 및 협 력제작을 통해 제작비를 절감하고, 기업 및 회사, 개인 투자자들로부터 협찬, 후원 및 기부금을 유치해야만 하는 다양한 방법을 통해 재원 조성의 노력도 필요할 것이다. 좀 더 구체적인 예술극장의 개관 브랜드 작품 개발 프로젝트로 특정 공간 공연Site Specific Performance[6]의 세계적인 연출가를 초청하여 영국 · 일본과 함께 국제 공동제작을 진행 해 오고 있으며, 아시아 신화 · 설화를 활용한 공연 제작 등을 추진하고 있다. 즉 아시 아 동시대 예술의 흐름을 분석하고, 새로운 경향의 작품개발에 주력하며, 전 세계 예술 가 · 기관 들과 공동 협력제작 등을 통해 예술극장만의 차별성을 확보하고, 제작비를 절감하기 위한 방안을 도모하고 있는 것이다.

개관 프로그램 계획

개관 축제는 기관의 위상을 한순간 정립할 수 있는 일종의 초기 투자이자, 기관 이미지 를 극대화할 수 있는 기회이다. 따라서, 특성화 프로그램의 발굴, 차별적인 포지셔닝과 더불어 지속성을 유지하여 국제적인 브랜드화를 추구하는 것이 성공의 관건이 될 것이 다. 그래서 대다수 유명 페스티벌은 많은 돈을 투자하고 있다. 싱가포르 에스플러네이 드Esplanade는 2002년 개관 축제를 위한 총 프로그램 비용으로 약 176억 원을 지출했 고, 프랑스 아비뇽 페스티벌의 연간 축제 운영비는 178억 원, 홍콩 예술페스티벌은 약 100억 원, 도쿄 페스티벌도 약 36억 원에 이른다.

예술감독과 함께 총괄 프로그래밍을 하게 될 예술극장의 개관 축제는 한 달에서 석 달 내외로 진행될 예정이다.

개관 축제가 종료되면 무대 튜닝을 거친 후 시즌제[7]를 가동하여 그간 예술극장에서 발굴한 레퍼토리들과 국내외 초청작들을 중심으로 공연하되, 지역의 커뮤니티 프로그 램들도 상당수 발굴, 개발하여 올릴 예정이다. 이를 위해서는 개관 전부터 국제공모 창 작 레지던시 등을 통해 전 세계 예술가들과 지역 예술가, 시민 들의 만남의 장을 지속 적으로 펼쳐야 하고, 자원봉사자와 홍보 인력 들도 성공적인 개관 축제를 개최하기 위 해 개관 수년 전부터 함께 키워 나가야 한다.

개관 축제 및 개관 이후 운영 프로그램에 가동될 국내외 작품들의 기획초청에 있어서 해외 유명 예술단체들의 작품은 몇 년 치 일정이 이미 잡혀 있기 때문에 이삼 년 전부터 미리 섭외하여 계약을 하여야 한다. 또한, 국내 및 아시아권의 우수 축제 및 기관들과 연계하여 초연은 아시아예술극장에서 하고 국내 다른 지역, 또는 인근 국가들과 공동연계 초청하여 초청 및 투어 비용을 절감할 수 있다.

시즌 운영 프로그램 레퍼토리 구축

예술극장에서 시즌제를 정상적으로 가동하기 위해서는 2014년 개관 때에 2015년 프로그램까지도 다 준비가 마쳐 있어야만 한다. 시즌제 정착을 위한 제작 단계별 지원사업을 통해 작품 풀을 사전에 구축하고자 한다. 봄 시즌은 예술가 레지던시 축제와 연동하여 다채롭고 실험적인 공연을, 가을·겨울 시즌은 월드뮤직페스티벌, 아시아 문화의 창(한-아세안 전통음악 오케스트라 공연 등), 광주비엔날레 협력 프로젝트, 가족과 연인을 위한 러브 퍼레이드를 테마별로 설정하는 등 대중 친화적인 공연을 기획한다.

이를 위해 아시아예술극장은 예술감독이 부임되기 전 개관 레퍼토리를 구축하기 위해 다양한 시범사업들을 진행해 왔다. 콘텐츠 특성화 및 개관 준비를 위해 운영방안 설계 및 경영 컨설팅, 아시아 공연예술 디렉토리북 제작(아시아 22개국 1865개 기관) 및 실태 조사(아시아 12개국), 아시아 공동제작 사례 조사(6건), 아시아 공동제작 시범사업인 「리아우」(아시아 5개국 23명 참여)와 다장르 협업 시범사업인 「꿈꾸는 항해」 두 작품을 시연하였으며, 4차에 걸친 아시아 공연예술포럼을 통해 아시아 공연예술의 공간성과 양식성, 공동창작의 기술적 요인, 국내외 공연장 건립현황 등을 연구·검토해 왔다.

2010년도에는 개관 레퍼토리 발굴 및 협력 네트워크를 구축하기 위한 '예술극장 공연예술 작품 개발 계획안 국제공모' 사업과 '국제 프로듀서 캠프' 사업을 진행하고 있으며, 창조원과의 연계 사업을 통해 협업형 콘텐츠 개발 프로그램을 구체화하고 있다.

예술극장 기획안 국제공모

예술극장 기획안 국제공모는 국내 공연예술계 최초의 '기획단계 국제공모'로서, 정식 개관에 앞서 수준 높은 창작 공연들을 개발하고 국내외 예술가들과 협력적 관계 형성 및 창작·기획 단계에 있는 작품 개발을 지원하여 향후 예술극장의 단계별 제작 지원의 운영 모델을 수립하려는 목적으로 진행된다. 작품 선정과 상금 수여에 그치지 않고

창작 워크숍을 개최함으로써 작품의 초기 개발 과정을 다양한 방식으로 구현하도록 지원하고 공유하였으며, 국내외 예술가들과 협력적 관계를 형성하는 데 의의가 있다.

국제공모와 국제 프로듀서 캠프를 통해 향후 예술극장의 단계별 제작 지원의 운영모델을 수립해 왔다. 이러한 사업들은 대부분의 극장들이 하고 있는 완성작을 초청하는 데 그치지 않고, 작품 초기부터 창작 기반에 중점을 둔다는 예술가 중심의 장기 프로젝트로 호응을 받고 있다.

지원작 대부분이 국제 협력제작, 다장르·다분야 결합, 공동체 참여형 프로그램 등이 다수였으며, 다양한 선정작들의 다양한 워크숍·쇼케이스·포럼 등이 펼쳐졌다.

2010년도 1차 국제공모에는 총 삼만 여 건의 국내외 온·오프라인 홍보 및 한국−아시아 문화자원협력회의 협력 요청, 축제 및 아트마켓 홍보 등을 통해 전 세계 13개국 23개 도시에서 총 71개(국내 47개, 해외 24개) 작품을 접수했다. 최종 당선작 세 작품은 미국 안무가인 딘 모스Dean Moss와 한국 천성명 조각가의 공동 연출작인 「이름 없는 숲 Nameless Forest」과 한국 공연창작집단 '뛰다'와 호주 '스너프 퍼펫Snuff Puppet'의 공동제작 작품 「인형과 사람 프로젝트」, 그리고 광주 미디어 아티스트 그룹 '솔라 이클립스Solar Eclipse'의 「변이」로서, 각각 상금 2000만 원(세금 포함)이 작품 개발 지원금으로 지급되었다.

당선 이후 창작 워크숍은 세 개 단체와 관련 전문가와 시민들이 참가한 가운데 2010년 9월 29일부터 10월 1일까지 2박 3일 동안 광주에서 진행되었다. 창작 워크숍은 크게 새로운 만남, 가능성 탐구(선정 단체의 작품 개발 과정 공개), 공유와 공감(선정 단체의 개발 방법론을 광주 커뮤니티와 함께 소통하고 확산하는 프로그램), 토론으로 구성하여 진행하였다. 선정작은 향후 제작되는 모든 홍보물에 '국립아시아문화전당 예술극장 지원작'임을 명기하도록 계약을 맺음으로써 전당의 홍보효과를 제고하였다.

2011년도 진행된 2차 국제공모에는 세계 21개국 33개 도시에서 총 77개(국내 39개, 해외 38개) 작품이 응모하였으며, 인도네시아 팀, 일본 팀, 한국 팀 최종 세 작품이 선정되었다. 전년도와 대비하여 응모국가와 도시는 13개국 23개 도시에서 21개국 33개 도시로

국제공모 및 창작워크숍 사업 추진 일정 및 프로세스.

아시아예술극장 2차 국제공모 창작 레지던시로 선보인,
미국의 딘 모스Dean Moss와 한국의 천성명의 협력작품
「이름 없는 숲Nameless Forest」. 빛고을시민문화관 대극장.(위)
아시아예술극장 1차 국제공모 창작 워크숍을 마치고.
아시아문화마루(쿤스트할레).(아래)

확대되었으며, 해외 작품의 수도 24편(34퍼센트)에서 38편(49퍼센트)으로 증가했다.

선정발표 이후 삼 개월 뒤 「아시아예술극장 창작 레지던시 광주」 행사가 개최되었는데, 2011년 8월 29일부터 9월 4일까지 개최된 창작 레지던시에는 총 5개국(한국·인도네시아·태국·미국·호주) 4개 팀 예술가 46명이 참여하였으며, 1100명이 관람하였다. 또한 지역 극단인 '신명' 주부극단 '봄날씨' 등 광주 예술가·시민이 창작과정에 직접 참여하여 지역 커뮤니티와 긴밀히 연계된 프로그램들이 진행되었으며, 창조원 쇼케이스 「검은학」이 연계 개최되었다.

국제 프로듀서 캠프 사업

한편, 전 세계 축제, 극장 소속 중견 프로듀서들을 초청하여 각국의 운영현황을 공유하

프리 캠프	· 광주 및 인근 지역 역사 및 문화 체험을 통해 아시아문화전당 건립 배경 이해 · 아시아예술극장 공간 설명 및 탐방 후 공간과 작품에 대한 방향성 논의
프로듀서 캠프	· 국제행사 연계에 의한 아시아문화전당 홍보 확대 및 공간 탐방 등을 통한 한국 공연예술 이해 · 아시아예술극장에 대한 실질적인 의견 교환 및 프로젝트 제안
기대효과	· 아시아예술극장 사전 이미지 구축 · 아시아예술극장을 위한 네트워크와 프로그램 레퍼토리 확보 · 성공적인 개관 프로그램 개발

국제 프로듀서 캠프 추진 방향.

였으며, 아시아문화중심도시 사업의 소개 및 예술극장 개관을 위한 총 열 개의 제안서를 접수받았다. 1차 프리 캠프에서는 세 명의 프로듀서를 초청하여 2010년 6월 23일부터 26일까지 광주 및 인근 문화유적지 방문, 공연관람, 예술극장에 대한 심층 토론 등을 진행하였다.

2010년 10월 15일부터 17일까지 진행된 2차 메인 캠프에서는 열 명의 프로듀서를 초청하였으며, 서울국제공연예술제SPAF 및 서울아트마켓PAMS과 연계하여 협력 프로젝트의 제안범위를 확대하였고 홍보효과를 높일 수 있었다. 국제 프로듀서 캠프 사업을 통해 실질적 파트너 선정을 위한 국제적 협력 네트워크 구축 및 예술극장 개관 준비작을 위한 공동 아이디어 발굴과 공동창작의 토대를 마련하였다.

창조원과 예술극장의 연계 콘텐츠 개발 시범사업

예술극장과 문화창조원과의 협업에 의한 콘텐츠 개발 시범사업을 통해 다분야 협업형 공연예술제작 모델을 개발하고 공연제작 영상물 기록과 장르 융합 퍼포먼스를 시연하였다.

아시아 예술극장과 문화창조원의 각 기능을 분석하고 다양한 창작활동을 통해 신진예술과 발굴과 새로운 유형의 실험 과정을 거쳐 다분야 협업형 공연을 제작한 것이다. 협업 공연 「무아」는 미디어 인터랙션, 퍼포먼스, 오브제 기반의 세 개 셀을 구성하여 각 셀이 서로 다른 기반에서 출발, 하나의 통합된 공연 콘텐츠를 개발하였다.

아시아의 신화와 설화를 활용한 공연제작 사업

예술극장에서는 예술인류학 측면에서, 대칭적인 무의식에 기반을 둔 인간의 유동적인

지성이 발화[8]한 문화원형 중 하나인 중앙아시아 신화·설화 스토리를 소재로 한 공연을 무대화하였다.

정보원에서 발굴한 카자흐스탄의 신화인 무사 마마이라는 영웅 서사시에 대한 이야기를 토대로 워크숍을 통해 새로운 시각에서 논의구조를 마련하였고, 주제와 시공간을 현대적으로 재해석한 시나리오를 작성 후 이를 영상과 미디어와 결합시켜 예술극장의 공연 콘텐츠로 제작하였다. 인형극이라는 오브제를 이용하고, 서사적 재구성을 통해 잃어버렸던 아시아의 신화를 소개하고 공연으로 제작함으로써, 아시아문화전당 내 정보원과 예술극장 간 연계 구도를 마련하는 초석을 다지게 되었다.

앞으로, 예술극장에서는 국제공모의 안정화 및 전 세계적인 홍보강화 등을 통해 신진 예술가 발굴 및 아시아 유망작품의 산실 역할을 지속적으로 확대·발전시켜 나갈 예정이다. 이 외에도 레퍼토리 확보 차원에서 발굴했던 콘텐츠들은 2차 개발 및 해외 거장들의 위탁제작을 통해 예술극장의 근본정신이 담긴 개관 전략 수립 및 총괄 개관 프로그램 계획안에 녹아들어 본격적인 개관 준비의 한 축을 이룰 것이다.

어린이문화원

어린이의 눈높이에 맞춘 다양한 문화예술 콘텐츠를 기획하고 개발하여 보급하고, 다양한 전시와 체험활동을 통해 어린이의 창의성과 감성을 함양하게 될 시설이 어린이문화원이다. 2011년까지 어린이문화원은 '어린이문화원 운영방안설계'(2006) 등 기초 연구들을 토대로 전시기획안(24개)과 창작 프로그램안(10개) 등 다양한 운영 프로그램을 개발하고 시범 운영해 왔다. 이는 어린이문화원 개관 시점에 필요한 콘텐츠를 확보하고, 시범 운영을 통해 개발된 콘텐츠의 가능성 타진뿐만 아니라, 전당 및 어린이문화원에 대한 국내외 홍보 효과를 높이기 위한 과정이었다.

전시 프로그램의 경우, 2010년에는 삼 년간 개발한 전시기획안(20개) 중 한 개를 선정하여 지역 초등학교 교실에서 전시 콘텐츠를 시범 운영하였고, 2011년에는 문화예술기반의 전시주제(문화누리·자연마루 등 4개 안)를 도출함으로써 문화예술교육기관으로서의 정체성을 확고히 하는 계기가 되었다.

교육 프로그램은 2010년부터 연령별·테마별·시기별 다양한 창작 프로그램을 개발하여 시범 운영하고 있으며, 특히 특수학교·소아병동·복지관 등과 연계 프로그램을

기획 운영하여 국립기관으로서의 사회적 역할을 공고히 하고 있다.

2014년 개관을 앞두고 2012년부터는 어린이문화원 예술감독 선임을 시작으로 본격적인 개관 콘텐츠 준비에 돌입한다. 어린이문화원의 주요 운영 프로그램 중 전시 프로그램 분야는 2011년까지 축적된 전시 콘텐츠를 토대로 개관전시 기본계획을 수립하고, 일반적인 상설전시 운영방식이 아닌 국제공모, 작가 초청 등 프로젝트 기반의 전시 리뉴얼을 통해 새로운 어린이 전시 콘텐츠를 마련할 것이다.

교육 프로그램 분야는 학교 및 유관기관과 지속적인 협업 시스템을 구축하여 아이들에게 학교 안팎에서 양질의 문화예술교육 프로그램을 체험하게 하고, 어린이 · 학부모 · 교사 · 전문가 등 그룹별 자문단을 운영하여 콘텐츠 개발 과정부터 참여자들과 함께 만들어 가는 선순환 시스템으로 운영될 계획이다. 무엇보다 영유아에서 다문화가정 아동과 장애우 등 문화 소외 계층을 위한 맞춤형 프로그램을 지속적으로 운영하고, 출판물과 교육용 게임 등 전시 콘텐츠를 다각화할 수 있는 방안을 마련함으로써 좀 더 많은 어린이들에게 문화향유 기회를 제공하기 위해 노력할 것이다.

또한, 2013년부터는 어린이문화원의 전략적 홍보와 성공적 개관을 위해 우수 어린이 기관과 전시 콘텐츠 공동제작, 국제공모, 아시아 어린이 페스티벌 등 국제적 규모의 교류프로그램들을 집중적으로 추진할 예정이다.

아시아문화전당 옥외공간 활성화 방안

해외의 많은 복합문화시설들은 다양한 계층으로의 문화예술 저변 확대를 위해 전시관 · 공연장 등의 닫힌 내부공간에서 벗어나 일반 방문객들도 즐길 수 있고 쉽게 이해할 수 있는 프로그램으로 야외공간들을 적극 활용하고 있다.

대표적인 예로, 영국의 사우스뱅크센터Southbank Centre[9]와 이어진 워털루 다리 밑에 야외 헌책방을 만들어, 시 낭송회, 어린이 문학 페스티벌, 북페어 등 문학 관련 행사를 개최하며, 런던의 숨겨진 명소로 런던 시민뿐만 아니라 관광객들의 발길을 잡는 인기있는 장소가 되었다. 이뿐만 아니라 템스 강이 인접해 있는 야외광장에서는 템스 강 페스티벌, 재즈 페스티벌, 디자인 페스티벌, 거리예술제, 벼룩시장 등 연간 300개 이상의 축제가 내부 공연장, 전시관 프로그램과 연계하여 개최되고 있다.

사우스뱅크센터의 관람객은 연간 300만 명 정도이지만, 야외에서 펼쳐지는 축제 및

이벤트 등이 상시적으로 개최되어 센터의 부대시설을 이용하는 방문객이 약 350만 명, 유동인원이 1800만 명으로 집계되고 있다.[10] 템스 강 길Thames Path을 따라 조성된 사우스뱅크센터는, 런던 아이London Eye, 테이트 모던Tate Modern, 셰익스피어 글로브 Shakespeare's Globe 등과 더불어 런던의 유명 관광지 가운데 하나로서 공간마케팅의 성공적인 사례로 손꼽히게 되었다.

아시아문화전당은 서로 다른 장르, 분야간 연계와 순환을 통해서 융복합 콘텐츠를 생산하는 구동원리가 소프트웨어 측면의 가장 큰 강점이라면, 하드웨어적인 측면으로는 '지상공원·지하건물'의 친환경 건축양식일 것이다. 기존 도시의 환경자원과 연계하여 약 10만 평방미터(3만 250평)의 지상공간을 시민공원으로 조성하고, 지하에는 한국의 전통적 '마당' 개념을 도시적 차원에서 재해석하여 아시아문화광장 5100평방미터(1543평)를 조성하여 그 주변에 5개 원의 문화시설을 배치하였다.

아시아문화광장과 함께 다목적이벤트마당(복합전시관 상부광장), 계단광장, 어린이놀이공간(어린이문화원 옥상광장), 오일팔 민주광장 등 다섯 개의 광장[11]과 대나무 정원, 느티나무 수림대, 기념 수림대 등 세 개의 공원이 도심생태공원을 이루고 있다.

전당의 옥외공간은 '기억과 함께 미래의 상징을 엮어 주는 공간-빛의 숲'이라는 건축 콘셉트를 바탕으로 전체 연면적 14만 3838평방미터(4만 3511평)의 삼분의 일에 해당

영국 런던에 위치한 사우스뱅크센터.

하는 규모이다. 풍부한 공간자원을 활용하여 다양한 야외 프로그램을 개발함으로써, 공연·전시 관람객에게는 실내 공간에서 벗어나 공간 규모의 제약을 받지 않는 흥미로운 문화향유 서비스를 제공하고, 일반 지역민들에게는 도심 속의 휴식처로, 국내외 관광객에게는 관광명소로 폭넓은 방문객을 수용할 수 있다. 수동적으로 방문객이 오기만을 기다리는 것이 아니라, 수요자 중심의 프로그램 개발을 통해 일반 시민들에게 친근하고 흥미로운 공간으로 접근하여 집객효과와 재방문율을 높이는 것이 가장 중요할 것이다. 이를 위해 전당만의 차별적인 옥외공간 콘셉트와 스토리를 마련하고, 누구나 쉽게 참여할 수 있는 체험형 공간 콘텐츠, 프로그램이 필요하다.

아시아문화광장은 교류원 건물 벽면에 설치되어 있는 디지털 월(미디어 퍼사드 media fasade)을 이용하여 디지털로 환경과 인간의 소통을 구현하는 미래지향적 광장으로 조성할 수 있다. 예를 들면, 영상미디어 축제「디지털 네트워크 퍼포먼스」는 전당의 개관을 기념하여 시공간적 제약을 뛰어넘어 아시아 각국의 축하 메시지를 개관현장에 소개하는 다국적 네트워크 행사를 할 수 있다.

아시아 유명인사 축하 메시지 및 예술인의 축하 공연을 실시간 중계하고 광주월드뮤직페스티벌, 한-아세안 전통음악 오케스트라 공연을 아시아 주요 방송국 간의 네트워크를 통해 아시아 각국에 공연실황을 중계할 수 있다. 전 세계의 이목이 전당의 아시아문화광장으로 집중될 것으로 기대된다.

복합전시관 상부광장인 다목적이벤트마당은 가변형 임시무대로 활용할 수 있는 넓은 광장과 잔디밭이 조성되어 있어, 다양한 행사를 개최할 수 있는 최적의 이벤트 공간이다. 여기서는 복합전시관의 내부 콘텐츠와의 유기적인 연계를 위해 공공미술 프로

구분	공간콘셉트	콘셉트내용
아시아 문화광장	디지털 광장	디지털로 환경과 인간의 소통을 구현한 미래지향적 광장—전당의 대표 광장으로 디지털 월을 기반으로 한 디지털 광장 조성.
정보원 옥상광장	아시안 로드	아시아 문화를 은유적 공감각적 형태로 향유하는 길—느티나무 수림대를 중심으로 한 친환경 휴식공간으로 활용.
다목적 이벤트마당, 계단광장	콘텐츠 스테이션	이벤트가 진행되는 다목적이벤트마당과 융복합 콘텐츠를 위한 콘텐츠 스테이션—주요 옥외행사가 진행되는 이벤트 마당과 게릴라성 공연 위주의 콘텐츠 스테이션.
어린이문화원 옥상광장	키즈 파크	어린이를 위한 친환경 체험공원—다양한 연령대가 공감할 수 있는 친환경, 자연 체험, 놀이 콘텐츠 및 프로그램 구성.
오일팔 민주광장	민주광장	민주·인권·평화의 상징 광장—전당 전체의 입구성을 부각, 역사적 상징성을 기리는 공간으로 조성.
기타	사이 공간	정형적으로 존재하지 않지만 방문객 만족을 위한 심리적 니치 공간—흥미 유발, 편의 제공, 정보의 공유 및 확산을 통한 고객 만족도 제고.

옥외공간별 콘셉트 및 콘텐츠(안).

아시아문화전당 옥외공간 콘텐츠 · 프로그램 배치(안).
① 민주광장 – 빛의 축제. ② 어린이문화원 옥상광장 – 가족이 함께 만드는 길 및 바람개비 놀이.
③ 아시아문화광장 – 디지털 네트워크 퍼포먼스. ④ 아시아문화정보원 옥상광장 – 보행동선 바닥패널 및 소리의 숲.
⑤ 복합 이벤트 마당 – 광주월드뮤직페스티벌 및 파라솔 축제.

젝트와 같은 야외 설치미술 축제를 개최할 수 있다. 지역 예술 커뮤니티를 활용하고 예술인 및 참여를 원하는 일반 시민들에게 이벤트마당에 설치될 파라솔 · 의자 등을 미리 배포하여, 함께 그림 · 조각 등 창작활동을 하여 개관 시점에 퍼포먼스 형태로 시연하는 시민참여 행사이다. 행사가 없을 시에는 전당의 전체 공원, 주변 도시 및 하부의 조경 시설물을 바라보며 즐길 수 있는 전망대 공간으로 활용할 수 있다.

복합전시관과 예술극장 사이에, 도로 기준에서 12미터 아래에 위치한 계단광장은 녹음수들이 줄 지어 식재되어 있어 방문자들이 편안하게 산책하고 휴식할 수 있는 공간이다. 계단광장에서 진행할 수 있는 문화게릴라 축제는 광주 지역 문화의 교류 및 소통의 공간에서 열리는 축제이자 오디션 경연 이벤트로서, 광주 문화예술의 산실로 아티스트들에게는 무대를, 시민들에게는 문화예술을 향유할 수 있는 공간을 제공한다.

어린이문화원 경사 지붕에 조성된 어린이 놀이공간(어린이문화원 옥상광장)은 다양

한 꽃과 나무를 식재하여 어린이들에게 재미있고 흥미로운 공간을 제공하고, 동시에 학생 단체 방문 시 식사를 할 수 있는 피크닉 장소로 활용할 수 있는 공간이다. 어린이를 위한 친환경 체험공원으로 다양한 연령대가 공감할 수 있는 친환경·자연체험, 놀이 콘텐츠 및 프로그램으로 구성할 수 있다. 어린이 놀이공간에서 할 수 있는 프로그램으로는 어린이문화원 옥상 산책로 일부를 가족 단위 방문객에게 타일과 그림 도구를 제공하여 직접 제작하게 하는 '가족이 함께 만드는 길'이나 가족 단위 방문객에게 바람개비를 나눠 주어 기울어진 옥상에 바람개비 동산을 조성하게 하여 녹색 에너지를 체험할 수 있는 프로그램 등이 있다. 또한 놀이공간의 가장 높은 지점은 무등산의 장대한 전망을 감상할 수 있어 전당에서 가장 인기있는 명소가 될 것이다.

마지막으로, 오일팔 민주광장은 오일팔 민주화운동이 일어났던 장소로, 도청 앞 분수대를 중심으로 전당의 입구이자 공간 자체로도 역사적 상징성을 기리는 열린 보행광장이다. 지역·국가의 중요행사 및 기념식, 콘서트 등 다양한 행사가 가능하다. 또 빛을 주제로 경관조명을 활용한 빛의 축제를 개최할 수 있다. 광장의 한가운데 있는 분수대에 조명을 설치하고 광장 주변에 화려한 경관을 연출한다면, 영국의 사우스뱅크센터와 같이 야경으로 이름난 국제적 명소가 될 수 있을 것이다.

국립아시아문화전당 건립과 운영을 위한 준비

합동기술 워크숍

아시아문화전당은 세계인들이 함께 향유할 수 있는 문화·교육·연구 시설을 한 곳에 갖춘 세계에 유례없는 복합문화시설이다. 그러기에 건물의 생애비용life-cycle cost 측면에서도 유지관리의 효율성·경제성·친환경성 등을 검토해야 한다.

아시아문화전당은 규모만큼이나 그 설계의 복잡성과 시공의 어려움이 적지 않다. 많은 논의와 검토를 거쳤지만 지속적으로 수정·보완할 여지가 남아 있다. 우선 대표적으로, 2005년 전당 국제설계경기를 통해 당선된 설계 작품이 '큰 우물'의 형상이라 할 수 있는데, 이는 구 전남도청 등 보존건물을 뺀 나머지 4개 원의 건물이 지하 4층으로 이루어지고, 가운데에는 전통 가옥의 중정 개념으로 대형 광장이 자리 잡고 있기 때문이다.

제대로 된 우수 처리시설을 갖추지 못한다면 집중호우 시 전당은 커다란 저수지가 될 수밖에 없다. 더군다나 최근 지구온난화의 결과로 한반도의 기후가 예전 같지 않다. 장마철이 사라지고 수시로 국지적인 집중호우가 발생하여 큰 문제를 낳고 있다. 물론 이 부분에 대해서도 충분히 검토되고 광주 지역의 백 년 강우강도를 반영하여, 시간당 179밀리 이상의 집중호우도 견딜 수 있도록 설계되어 있음은 물론이다. 하지만 만일을 대비하여 지속적으로 기후 변화를 예의 주시하며, 어떠한 경우에도 전당이 우수로 인해 침수되지 않도록 설계를 보완해야 할 필요가 있다. 이를 위해 영구 배수 시설 개선, 지붕층 우·배수 처리 및 방수 설계 검토, 흙막이 벽 계측관리 및 유지관리 효율성 제고 등의 검토가 실시되었다.

집중호우를 대비해야 하는 깊이 부분 외에 넓이 부분도 만만치 않다. 현재 전당 건축물의 전체 둘레는 1킬로미터를 넘는다. 또한 지상을 통해서도 출입할 수 있고 지하 문화광장을 통해서도 접근할 수 있다. 전당 부지 내에 광주 지하철 1호선의 문화전당역 출입구가 두 군데 위치해 있다. 즉 전당 시설을 이용하는 이용자들의 동선이 복잡 다양하다. 이를 관리적인 측면에서 보면, 복잡 다양한 동선으로 인해 경비도 쉬운 문제가

아니며 넓은 시설물을 관리하는 운영자들에게도 만만한 이동 거리가 아니다.

합동기술 워크숍은 이러한 문제들을 해결할 수 있는 방안을 모색하는 목적이 있다. 건축물 보안·경비 부분을 좀 더 효율적으로 처리하는 방안, 내외부 마감재를 유지·관리하는 업무량과 경비를 최소화할 수 있는 방안, 공사기간 동안 지속적인 기술 발전 추세를 모니터링하며 각종 장비류를 효율적으로 유지·관리할 수 있는 최적의 방안을 지속적으로 검토할 필요가 있는 것이다. 이와 관련하여 플리넘plenum 층의 공간 및 동선 방안, 건축 구조적인 보안성 및 출입통제 시스템 방안, 노출 콘크리트 유지관리 방안, 대공간에 대한 유지관리 방안, 장애인 등 교통 약자를 위한 방안 등이 검토되었다.

또한 친환경 건축물로 상징될 수 있도록 광주 도심 한가운데에 다양한 수목이 식재된 대규모 공원이 자리 잡고 있는 부분도 지속적인 관리가 필요한 부분이다. 인공적으로 조성된 수목 공원에 대해 식생의 문제가 없도록 급수·배수 계획은 물론, 이로 인해 하부의 건축물의 파손이나 누수 등이 생기지 않도록 철저히 기술적으로 대비해야 하기 때문이다. 대형 수목이 식재된 이후 그 하부에 생기는 문제에 대해 파 헤쳐 유지·관리를 한다는 것이 쉽지 않기 때문에 최대한 완벽한 방수 처리와 방근防根 (수목의 뿌리가

자연유하식 우수 처리 시스템 도입. 2009년 워크숍 성과 사례.

건물을 뚫지 못하도록 막음) 처리가 될 수 있어야 한다.

더군다나 전당은 대중이 이용하는 대규모 공간인바, 방화 및 소화 시설 등 인명피해 발생 가능성도 철저히 대비해야 한다. 이를 위해 공연장 시설 공정, 옥외 시설, 야간 안전 문제에 대해 확인할 필요가 있다. 또한 유사기관과의 필요 공간, 수장고의 하자 사례, 주요 부분의 효율적인 마감재 등에 대해서도 검토되어야 한다.

한편, 2009년에 지식경제부에서 발표한 '에너지 이용 합리화 지침'에 따라, 공공기관으로서 에너지 사용량을 최소화하고 에너지 절약형 건축물이 될 수 있도록 지속적으로 개선 방안을 찾아야 하는 것도 숙제이다. 이를 위해 외부 커튼월의 필요성, 효과적인 단열 개선 방안과 자연낙차를 이용한 배수 처리 시설, 엘이디LED 조명기구 확대 도입 등이 검토되었다.

무엇보다 완벽한 건축물이란 설계 및 시공 품질이 좋은 건물일 것이다. 지속적인 워크숍을 통해 각 분야별로 설계를 보완도 해야 하겠지만, 더 나아가 건축 분야 시공사와 나머지 기계 분야, 전기 분야, 통신 분야, 소방 분야 시공사들이 서로간의 업무를 이해하고 서로 복합적으로 얽혀 있는 사안에 대해 상호 협조하고 체계적인 시공계획을 수립해야만 가장 최상의 품질을 갖춘 건축물이 탄생하게 되는 것이다. 합동 워크숍은 소통과 상호 협조를 통해 가장 효율적이고 만족도 높은 고품격의 전당을 건립하는 데에도 큰 의미가 있다.

지난 2009년부터 추진해 왔던 워크숍은 바로 이런 점들을 염두에 두고 시행되었다. 특히 설계도서에 대한 검토는 설계사의 최초 의도와 감리단 및 시공사의 경험, 그리고 발주부서의 노하우가 함께 녹아들어야 한다. 이를 위해 2009년 12월 개최된 제1회 합동기술 워크숍에서 설계 품질 개선안 6건, 예산 절감 방안 6건, 유지관리 향상 방안 5건 등 전체 17건에 대한 집중 토론을 진행하여 큰 성과를 거두었다.

그 중 자연유하식 배수 시스템 도입은 기존 중간 집수정 8개소를 거쳐 23대의 배수펌프를 이용해 우수 저류조로 배수 및 우수를 집중시킴으로써 배수 시스템 운영에 따른 전력소비를 줄이고 운영비를 절약할 수 있게 되었다.

2010년 11월 제2회 합동기술 워크숍을 가졌으며 설계 품질 개선안 12건, 유지관리 향상 방안 4건에 대한 열띤 논쟁을 통해 전당의 건립 품질 향상에 상당한 진전을 보게 되었다.

2010년 12월에는 전당의 설계자인 우규승 건축가와 합동으로 〈빛의 숲〉 당선작에 대한 설계 설명을 듣고, 그동안 워크숍 등을 통해 제시되었던 개선 방안에 대해 논의하는

시간을 가졌다.

또, 대부분의 설계 검토와 개선안이 건축 분야에 집중되었던 것을 고려하여 건축과 타 공사들 간의 상호 정보 공유를 목적으로 2011년 1월에는 기계 · 전기 · 통신 · 소방 분야에 대한 설계 세미나를 개최하였다.

총 2회의 합동기술 워크숍과 2회의 설계 세미나를 거쳐 전당의 품질 확보를 위한 많은 진전이 있었지만, 마무리 단계로서 각 분야간(건축 · 토목 · 조경 · 기계 · 전기 · 통신 · 소방)의 상호 공유와 점검을 위해 2011년 8월 또 한 차례 워크숍을 가졌다. 앞으로도 현장 여건의 변화와 법제도의 변경 등 상황에 맞춰 2014년 준공까지 설계와 시공에 완벽성을 기하고자 지속적으로 워크숍을 추진할 계획이다.

인력양성

아시아문화중심도시와 아시아문화전당의 구체적 실현에 필요한 인프라의 핵심은 전문 인력이다. 전당 내 전문교육기관인 아시아문화아카데미는 문화산업에 상상력의 깊이와 넓이를 부여할 수 있도록, 장르를 횡단하는 다양한 실험과 인문학 · 과학기술을 접목한 창조적인 활동들을 수행할 수 있는 교육환경을 지원한다. 아시아 지역의 문화 인력을 적극적으로 양성 대상으로 삼아, 양성과정에 참가한 국내외 기획자들과 교류의 장을 형성하며, 아시아 문화의 플랫폼이 되기 위한 기반을 다지도록 한다. 구현 방법으로는 이탈리아 파브리카Fabrica처럼 아시아 여러 지역에 이르는 문화 네트워크를 기반으로 교육과 연구를 병행한 프로젝트를 시행한다. 아시아문화아카데미에 선발된 전문 인력은 자신의 창의성을 실제로 콘텐츠로 구현해 낼 수 있도록, 전당이 보유한 정보와 인적 · 물적 네트워크를 제공받을 것이다.

또한 진정한 아시아문화중심도시가 되기 위해서는, 건강한 문화생태계를 구현하고 문화적 기초역량을 높이는 등 문화도시에 맞는 문화시민교육 체계를 구축해야 한다. 시민들이 자발성을 가질 때 문화를 일상생활 속에서 소비하고 향유할 수 있으며, 문화적 저력과 가치를 발산할 수 있을 때 문화도시의 지속성이 담보되기 때문이다. 이에 전당에서는 시민문화아카데미도 병설 운영할 예정이다.

문화 전문인력 양성 해외 사례

세계에서는 기존의 제도 교육을 보완할 수 있는 새로운 교육 프로그램을 개발함으로써 크리에이터를 양성하는 곳이 많다. 일본 아이엠아이IMI, Inter Medium Institute는 한·중·일 교수가 함께 네트워크를 구축하고, 교수와 학생이 과제형의 프로젝트를 통해 교육을 한다.

학술과 예술, 기술의 새로운 통합을 목표로 설립된 대안적 디자인 학교인 아이엠아이IMI는 디지털 시대의 학습의 장으로, 예술과 과학의 융합, 워크숍 수업, 인턴십 프로그램 등을 통해 사회를 선도하는 교육모델을 실천하고 있다.

이탈리아 파브리카는 색채의 혁신을 일으킨 이탈리아 의류회사 베네통Benetton이 1994년에 세계의 젊은 예술가들을 후원하기 위해 설립한 커뮤니케이션 연구센터이다.

파브리카는 철저히 기존 선입관에서 탈피한 채, 영화, 사진, 디자인, 뮤직 비디오, 잡지 출판, 인터랙티브와 비주얼 커뮤니케이션 등을 활용하여 새로운 이슈와 시각 언어, 스타일을 생산하고 있다.

파브리카의 교육 목표는 기술과 지식 위주 수업이 아닌 체험 실습과 토론을 통해 창의성을 계발하는 데 중점을 두고 있다. 파브리카는 세계 각국의 이십오 세 미만의 젊은 작가들의 포트폴리오의 검토를 통해 선발한다. 선발된 학생은 이 주 동안의 견습기간을 갖고 자신이 제안한 프로젝트의 발전가능성을 확인한 후 긍정적인 평가가 내려지면 일 년 동안 파브리카에서 활동할 수 있다.

영어에 능통하고, 새로운 미디어에 열려 있어야 하며, 자신의 영역과 관련된 기술 장치를 사용할 수 있는 능력을 갖추고 있어야 한다. 파브리카에는 각 분야의 전문가로 구성된 스무 명의 컨설턴트가 있으며, 오디오·비디오·뉴미디어 전문가인 열 명의 기술 코디네이터도 함께하고 있다. 그 외 예술 감독, 사진 편집자, 프로듀서, 그리고 국제적인 미디어 바이어들로 이루어진 전문적인 팀들이 학생들과 함께 호흡한다. 또한 다양한 클라이언트들의 프로젝트에 학생들의 아이디어를 투입하여 적극적으로 프로젝트를 진행하는 방식으로 교육을 추진한다.

파브리카에서 배울 시사점은 다인종·다문화의 인정이라는 기본 개념 아래, 프로젝트를 운영한다는 것이다. 이들에게 가장 효과적인 교육은 브레인스토밍brainstorming과 서로에게 들려 주는 코멘트들이다. 파브리카에서는 실질적으로 운영될 프로젝트를 가지고 자신의 모든 창의적 노력을 다하는 과정을 거치면서, 자연스럽게 자신의 지적

인 바탕에 더해지는 창의적 자원들이 다른 교육보다 강력한 효과를 발휘할 수 있다고 한다.

시민문화교육 프로그램 사례의 하나로 미국에서 추진했던 '도전 아메리카 프로젝트'가 있다. 도전 아메리카 프로젝트는 미국 내의 다양한 지역·인종 간의 갈등해소와 치유를 위한 수단으로 예술교육을 전면에 내세우고, 학교와 지역사회, 예술기관이 제휴하는 포괄적이고 체계적인 예술교육 프로그램을 통해서 지역의 사회적·문화적 통합과 진전을 꾀하였다. 이 프로젝트의 목표는 '예술이 미국인의 가정과 지역공동체 생활의 중심에 있도록 하는 것'과 '21세기에 역동적인 사회공동체 건설을 돕기 위해 예술을 활용하는 광범위한 지역 파트너십을 형성하는 것'이었다.

이러한 프로그램들은 아시아 크리에이티브 아카데미와 여러 기관이 점차 다문화가 보편화되고 있는 문화도시의 시민문화 교육체계를 구축하는 데 많은 시사점을 준다.

전문교육기관 및 시민문화교육 사례

전당 내에 설치할 아시아문화아카데미 개설을 위한 사전 준비작업의 일환으로 2009년 부터 아시아 크리에이티브 아카데미Asia Creative Academy를 시범적으로 운영하였다. 2010년에는 2009년도 사업 결과를 지속적으로 시범 운영하면서도 개교 시 필요한 아시아문화아카데미의 운영 매뉴얼을 만들어왔다.

아시아 크리에이티브 아카데미가 주목했던 것은 디지털 미디어가 중심이 되는 지금 이 시대에 필요한 인재를 길러내는 대안적 크리에이티브 학교를 개설해 보자는 것이다. 지나치게 서구화된 교육의 문제점을 개선하고 아시아 고유의 장점을 재발견하는 크리에이티브 교육을 추구하고 있다. 크리에이티브란 문화를 소통하기 위한 방법으로서, 콘텐츠만이 아니라 문화적 맥락을 이해하고 서로의 같고 다름을 인정할 수 있는 통섭적 관계를 통해 상호 협력할 수 있는 공동체를 구성해 나가는 것을 말한다.

준비작업으로 한국 실정에 맞게 장르와 문화를 융합할 수 있는 25개 분야 커리큘럼을 개발하였다. 기본 개념은 회화·사진·디자인·영화·텔레비전·인터넷·모바일 등의 미디어가 영역 간 경계를 뛰어넘어 상호작용을 통해 발전한다는 특성에 기인하여 영상·출판·웹·모바일로 대표되는 미디어의 4대 분야를 아우르는 미디어 하이브리드를 지향한다. 아시아 크리에이티브 아카데미 운영 프로그램은 모든 강좌의 핵심적 토대가 될 수 있는 사회학·스토리텔링·플래닝 등 공통과목에 해당하는 코어core 단계와, 미디어의 이해 등 소통과 표현의 방법론 전반을 다루는 특화과목으로서 메인

main 단계, 사람에 대한 이해를 바탕으로 각 미디어로 확장하는 표현력을 습득하는 스킬skill 단계 등 3단계 과정으로 운영된다.

2011년에는 현재의 융복합 시대가 요구하는 바를 반영하여 커리큘럼을 보강하였다. 즉, 아시아문화중심도시에서 추진하고 있는 5대 문화콘텐츠인 음악, 공예와 디자인, 게임, 첨단영상, 에듀테인먼트 영역으로 장르를 확장하였다.

아시아 크리에이티브 아카데미의 활동성과는 프로젝트를 진행하면서 구체화된다. 아시아 크리에이티브 아카데미는 교수와 학생의 구분을 없애고, 참여한 국내외 교수진의 작품과 학생들의 수업 결과물 등을 전시함으로써 현장 적응력을 기른다. 프로젝트 수업을 통해 산출한 결과는 서울디자인페스티벌, 서울리빙디자인페어, 서울국제도서전, 소규모 출판 전시 등에 출품하였다.

앞으로 아시아문화아카데미는 시범사업을 통해 발견된 문제점을 보완하여 아시아 전문인력이 꿈꾸는 인력양성의 산실이 되도록 착실한 준비작업을 해 나갈 것이다.

브랜드 계획

국가브랜드위원회와 삼성경제연구소가 2010년 국가브랜드 지수를 조사하였는데,[12] 그 지표로 쓰인 브랜드요소를 살펴보면, 경제/기업, 과학/기술, 인프라, 정책/제도, 전통문화/자연, 그리고 현대문화와 국민, 유명인이었다.

또한 2011년 세계적인 석학 기 소르망Guy Sorman은 '메이드 인 코리아Made in Korea'를 위한 브랜드화 요소로 세계적 상품, 민주주의, 국제행사 유치, 콘텐츠, 문화가치, 여성의 사회활동, 교육의 질, 그리고 예술가와 시설을 들면서, 시설을 최대한 이용하되 국가는 직접 나서지 말고 예술가를 지원하여, 예술가가 나설 때 국가브랜드 효과가 극대화됨을 역설하였다.

아시아문화전당은 국가브랜드적 요소와 비교하였을 때, 자체적으로 갖추어 나갈 수 있는 시설과 운영체계를 통해 유수의 창작자에게 안정적 창작 환경을 제공함으로써 세계 문화트렌드를 선도하는 콘텐츠를 만들어내 자체 이미지뿐만 아니라 국가의 이미지 제고에도 기여할 것이다.

이렇듯 아시아문화전당은 건립 목적 내에 이미 국제 브랜드화 요소를 갖추고 있으므로, 앞으로 브랜드 전략 개발을 통하여 안정적인 체계와 이를 지속할 수 있는 방향을 마

단계	구분	내용	예시
1단계	진단 및 분석	· 전당 시설, 운영체계, 콘텐츠 및 프로그램 등 사업 전반에 대한 실사 · 국내외 유사시설 공간, 인력, 콘텐츠 운영 등 환경변화 조사, 분석	· 퐁피두센터: 전시 작품 경향 및 추진 이벤트 등 홍보방법
	마스터플랜 수립	· 브랜드전략 수립을 위한 계획 마련 –전당 브랜드 구성요소 도출 –전당 브랜드 운영 및 브랜드 아이덴티티BI 개발, 실행을 위한 예산, 소요기간 등 지침 마련	· 전당 브랜드 요소: 공연 및 전시작품, 레지던시 지원 내용, 연계 순환구조 등
2단계	콘셉트 창출 및 전략 개발	· 전당 전체 및 하부조직 등에 대한 콘셉트 창출 · 전당 브랜드 운영 모델 및 실행 프로그램 등 전략 개발	· 세계공연심포지엄 개최 · 전당 예술가상 마련: 세계적 예술가에 매년 시상 등
	명칭 개발	· 전당 각원 및 하부조직 명칭 개발	· 원 및 부서별 명칭 글자체 디자인 등(언어별)
	브랜드 아이덴티티(BI) 디자인 개발	· 브랜드 아이덴티티 기본, 응용 디자인 개발(Sign 시스템 포함) · 브랜드 아이덴티티 활용 매뉴얼 제작	· 색상규정, 배경색상 적용, 금지색상 등 · 명함 등 서류서식
3단계	브랜드 운영 프로그램 실행 및 고도화	· 전당 브랜드 운영모델 및 실행 프로그램 추진 및 고도화 · 피드백 프로그램 운영	· 문화주간선정: 관련행사 통합추진(월드뮤직페스티벌, 아시아청소년축제 등)
	브랜드 아이덴티티(BI) 디자인 적용	· 인테리어, 익스테리어 등에 기본 및 응용 디자인 적용(Sign 포함)	· 가구, 조명 제작 · 안내 표지판 제작 등
	유지관리 매뉴얼 개발	· 실행 프로그램 및 브랜드 아이덴티티 시스템 유지관리 매뉴얼 개발	· 내부 직원 교육 등

아시아문화전당 통합브랜드 전략 개발 로드맵.

련하는 데 주력해야 한다.

마틴 린드스트롬Martin Lindstrom[13]이 말하는 '오감五感 브랜드 이론'에서는 지난 백년간 광고계를 보면 시각적 만족만을 최고로 여겼으며, 이로 인해 상품의 포장은 아직도 주의와 이목을 끌어야 하는 부담을 안고 있다. 그러나 인간은 최소 다섯 개의 트랙, 즉 시각·청각·후각·미각·촉각을 가지고 있기에 우리 정서와 직접적으로 연관되어 함께 작동한다면 상상할 수 없을 정도의 브랜드가 구축된다는 것이다. 이는 곧, 일반적으로 우리가 인식하고 있는 명칭·로고·심볼마크 등 디자인 요소뿐만 아니라, 개인적 접촉을 통한 촉감적 요소, 그리고 청각적 요소와 후각적 요소 등까지도 호소하는 브랜드 기반의 확장이 필요하다는 것이다.

또한, 사이먼 안홀트Simon Anholt[14]는 국가브랜드와 이미지는 상품 마케팅과 같이 포장이나 광고를 통해 하는 것이 아니기에 세계인의 눈높이에 맞도록 기능과 제도를 향상시키는 정책디자인도 함께 마련해 나가야 한다고 한다.

아시아문화전당은 급변하고 있는 국내외 환경과 브랜드화의 방법에 있어 무한한 가

능성을 열어두고 통합브랜드 전략수립을 추진해 나갈 계획이다.

앞의 표는 앞으로 아시아문화전당이 국제적 브랜드전략을 개발하기 위한 단계별 계획을 간략하게 정리해 본 것이다.

지식재산권 정책

세계 법률의 양대 법계는 대륙법계과 영미법계이다. 이 중 대륙법계에 속하는 프랑스 · 독일 · 스페인 · 우리나라는 저작권을 '작가의 권리author's rights', 즉 인격의 일부로 인식하고, 영미법계에 속하는 영국 · 미국은 '복제할 권리copyright', 즉 복제권을 중심으로 한 이용자의 사용권한으로 인식한다. 현재는 세계적으로 '카피라이트copyright'가 저작권으로 통용되고는 있지만, 그 배경에는 1886년 스위스 베른에서 열린 문학 및 미술저작물 보호에 관한 협정, 즉 베른협약을 통하여 대륙법계와 영미법계의 저작권 개념이 상호 보완되면서 작가의 권리보호와 복제를 통한 이용의 활성화 특징을 동시에 가지고 있다 볼 수 있다.

국내 저작권법의 경우 1957년 1월 28일 제정되었으며, 제1조 목적에는 "본 법은 학문적 또는 예술적 저작물의 저작자를 보호하며 민족문화의 향상발전을 도모함을 목적으로 한다"라고 명기되어 있다. 베른협약 체결 백 년 뒤인 1986년, 저작권법을 전면 개정하였으며, 저작권자의 권리와 이에 인접하는 권리의 보호와 함께 저작물의 공정한 이용을 도모함으로써 문화의 향상발전에 이바지함을 목적으로 하게 되었다. 이후 학교 교육목적 등에의 이용 등 환경 변화에 따라 조금씩 바뀌어, 2011년 10월 현재까지 열아홉 차례 부분 개정이 되었다. 저작권법은 우리나라뿐 아니라 전 세계적으로 그 무한한 가능성을 일찍이 인식하여, 자국의 환경에 맞게 체계화하였는데, 가까운 일본을 예를 들어 보면 더욱 명백하게 알 수 있다.

앞서 말한 바와 같이, 우리나라는 베른협약 체결 이후 백 년이 지나서야 베른협약에 가입한 반면, 일본은 베른협약 체결 십삼 년 뒤인 1899년 가입하여, 저작권법을 전면 개정하였고, 2002년에는 지식재산전략회의를 설립하고, 국가적 차원에서 지식재산권에 대한 관리를 실시하였다.

중국 역시 2005년 '국가 지식재산권전략위원회'를 설립하고, 2008년 6월 5일 '국가 지식재산권 전략강요'를 공포하여 이를 시행하여 오고 있다. 이에 비하면 우리나라는

2011년 5월 19일에서야 '지식재산기본법'을 제정하고, 7월 20일부로 시행하였는데, 범국가적 차원에서의 지식재산 관리에 대한 준비에서 일본은 물론 중국에 비해서도 뒤져 있다.

지식 재산권 사례

일본은 이러한 지식재산권의 중요성을 기초하여 한때 전 세계 애니메이션 캐릭터 시장의 40퍼센트 이상을 점유하였다.

이를 대변하는 캐릭터라 할 수 있는 산리오사サンリオ의 '헬로 키티'는 올해로 삼십팔 년 된 일본의 대표적인 장수 캐릭터로, 세계경영연구원에 따르면 지식재산권 하나만으로 2010년 일 년간 70여 개국에서 한화로 무려 15조 원의 매출을 올렸다.

지식재산권의 무한한 가능성은 국익과 직결되어 국가간의 무역협상에서 결정적인 역할을 하는 경우도 있다. 미국과의 자유무역협정FTA을 통한 저작권 보호기간의 연장이 바로 그것이다. 미국은 1998년 자국의 저작권 보호기간을 오십 년에서 칠십 년으로 연장하였는데, 배경에는 자국의 캐릭터 시장 보호가 있었으며, 때문에 일명 '미키마우스 보호법'이라 불리기도 한다.

이는 미국의 캐릭터 시장을 보면 알 수 있는데, 미국은 전 세계 캐릭터 시장의 54퍼센트를 차지하고 있으며, 자국의 10대 캐릭터의 라이센싱 수입이 월트 디즈니Walt Dis-

산리오사의 '헬로 키티'(왼쪽 위), 디즈니사의 '미키마우스'(왼쪽 아래), 그리고 아이코닉스엔터테인먼트 · 오콘 · 이비에스EBS · 에스케이브로드밴드가 공동으로 저작권을 소유하고 있는 '뽀롱뽀롱 뽀로로'(오른쪽).

ney의 미키마우스 일 년 매출액 6조 900억 원(58억 달러)을 포함하여 연간 26조 원(252억 달러)으로 저작권 보호기간을 이십 년 연장했을 때, 단순 계산하더라도 미국은 한화 520조 원이라는 막대한 추가 이익을 보장받게 되는 것이다. 이뿐만이 아니다. 1961년 사망한 어니스트 헤밍웨이Ernest M. Hemingway의 작품들이 2011년이면 자유이용 저작물이 될 수 있었으나, 오십 년에서 칠십 년으로 연장됨에 따라 2031년까지 보호대상이 된 것이다.

최근 우리나라 대표 캐릭터라 할 수 있는 '뽀롱뽀롱 뽀로로'의 경우를 보면, 2003년 부터 2010년까지 지식재산권 수익만 8300억 원으로, 브랜드가치 3893억 원이라는 서울산업통상진흥원의 발표가 있었다. 프랑스 민영방송인 제1텔레비전 TF1에서 57퍼센트라는 시청률을 기록했고(2004), 아랍권의 알자지라 방송에서까지 인기리에 방송되었으며, 전 세계 110여 개국에 수출되어 각 캐릭터 상품 출시 등 라이센스(130여 개사, 1500여 종 상품 제작)까지 감안 시 매년 약 5000억 원 이상의 부가가치를 창출할 수 있다고 한다.

전당의 지식재산권 정책

아시아문화전당은 지난 2006년부터 전당에서 직접 또는 시범제작 등을 통하여 문화자원 및 콘텐츠, 프로그램 등을 수집하고, 창작·제작하여 왔다. 그 결과 다양한 문화자원과 이를 바탕으로 파생되는 지적재산권을 다음의 표(p.248)와 같이 확보하였다.

전당의 콘텐츠는 이미지·영상·어문 등 단순저작물도 있지만, 결합저작물 또는 공동저작물의 비중이 더 높다고 볼 수 있다.(p.249의 표 참조)

향후 전당은 자체적으로 수집 및 창작·제작을 통하여 저작물을 확보하는 외에, 관련 국내외 기관, 단체와 협약을 통해 자원을 공유하고, 작가 개인이나 콘텐츠 기업들의 위탁을 통하여 저작물을 확보하게 될 것이다. 이때는 더욱 다양한 형태의 콘텐츠들로 채워질 것이고, 이는 곧 저작물의 권리관계 또한 복잡해짐을 의미한다.

따라서 전당은 이러한 저작권 등 지식재산권의 보호 및 이용의 활성화를 위하여 무엇을 준비할 것인가. 이를 위해서 먼저 전당 지식재산 운영의 목적 및 필요성을 짚어보자면 다음과 같다.

첫째, 다양한 분야의 세계 유수 창작자 및 제작자에게 권리관계가 명확한 창작소재 및 기술의 제공 등 전당 내 안정적 창작·제작 환경 마련.

둘째, 발굴된 콘텐츠를 바탕으로 전당의 세계적 복합문화예술을 향유하는 공간으로 정착.

셋째, 전당 지식재산 운영시스템을 통한 발굴 콘텐츠의 산업화 등 가치확대 기회 제공.

넷째, 전당 운영 지식재산의 다양화, 이용활성화로 전당 운영기반 지속화.

전당은 국립시설로 국가기관이다. 따라서 저작자의 권리를 보호함은 물론, 국민들이 언제든지 자유롭게 전당에 방문하여 저작물인 콘텐츠를 향유하며 즐길 수 있도록 준비해야 한다. 콘텐츠의 특성상 이러한 향유는 또 다른 창작활동을 자극하게 되고, 새로운 문화가 창출되며, 나아가 인류문화 발전 원동력으로 작용하게 되는 것이기 때문이다.

최근에 문화체육관광부는 공공기관들의 저작물을 창조자원화하기 위하여 데이터베이스진흥원을 신탁관리단체로 승인하고, 공공기관들과 접촉 중이다. 반면 국립아시아문화전당의 경우 앞서 신탁관리단체가 시스템을 갖추어 저작권 사용료에 대한 징수와 분배가 이루어지고 있음에도 전당 저작물의 복합·공동·편집이라는 특징이 모두 고려되지 못 하고 있기에 자체적으로 이러한 기준들을 마련하고 있는 중이다.

전당은 자체 문화콘텐츠 투자조합을 운영한다. 이와 연계하여 창작자의 콘텐츠에 대한 객관적인 가치평가 시스템을 갖추고 투자의 어려움을 겪고 있는 현실에서 이를 해

	문화창조원		아시아 예술극장	어린이문화원	아시아문화정보원		
	창/제작센터	복합전시관					
콘텐츠 유형 및 건수	미디어아트(9건)	전시 기획안 (9건)	공연기획 및 실연, 기록영상 (2건)	전시 기획안 (20건)	영상	실연 영상(107건)	
						다큐멘터리(4건)	
	체험형 미디어아트(2건)					3D PVR(92건)	
						동영상(23건)	
	퍼블릭 디자인(3건)				어문	번역본(22건)	
						시놉시스(18건)	
	프로그램/문화기술(1건)				음악	음원(128건)	
	실용 디자인(2건)	전시주제 개발안 (8건)	기획안/공모 (3건)	전시 실행안 (1건)		악보(67건)	
					사진	실연 사진(105건)	
	무장애 디자인(1건)			프로그램 실행안 (5건)		주거 등 생태(3,774건)	
	미디어 퍼포먼스(2건)	전시 운영안 (2건)				아시아 문화 이해 (11,116건)	
소계	20건	19건	5건	26건	15,456건		
합계	15,526건						

아시아문화전당에서 수집 또는 창작·제작한 저작물 현황.(2006–2010)
※ 출원 진행 중 또는 등록 완료된 특허·상표·실용신안은 별도임.

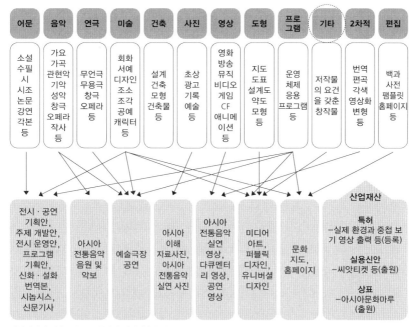

어문	음악	연극	미술	건축	사진	영상	도형	프로그램	기타	2차적	편집
소설 수필 시 시조 논문 강연 각본 등	가요 가곡 관현악 기악 성악 창극 오페라 작사 등	무언극 무용극 창극 오페라 등	회화 서예 디자인 조각 조소 공예 캐릭터 등	설계 건축 모형 건축물 등	초상 광고 기록 예술 등	영화 방송 뮤직 비디오 게임 CF 애니메 이션 등	지도 도표 설계도 약도 모형 등	운영 체제 응용 프로그램 등	저작물 의 요건 을 갖춘 창작물	번역 편곡 각색 영상화 변형 등	백과 사전 팸플릿 홈페이지 등

전시·공연 기획안, 주제 개발안, 전시 운영안, 프로그램 기획안, 신화·설화 번역본, 시놉시스, 신문기사	아시아 전통음악 음원 및 악보	예술극장 공연	아시아 이해 자료사진, 아시아 전통음악 실연 사진	아시아 전통음악 실연 영상, 다큐멘터 리 영상, 공연 영상	미디어 아트, 퍼블릭 디자인, 유니버셜 디자인	문화 지도, 홈페이지	산업재산 특허 −실제 환경과 중첩 보 기 영상 출력 등(등록) 실용신안 −씨앗티켓 등(출원) 상표 −아시아문화마루 (출원)

저작권법상 저작물의 종류와 전당 지식재산의 비교.

소할 계획이다. 물론 이 과정에서 국내외 관련 유관 기관과의 투자, 콘텐츠 공동제작 및 2차 활용과 수익분배가 이루어질 것이며, 개인 창작자들에게는 자신의 권리를 보호 하고 정당한 대가를 받을 수 있도록 계약 등 법률 컨설팅을 제공할 것이다.

조성사업 기록물 관리

기록물의 관리와 보존

2011년 여름, 국립중앙박물관에서 「145년 만의 귀환, 외규장각 의궤」 특별전시가 열렸 다. 1782년 정조正祖가 왕실 서적을 보관할 목적으로 강화도에 설치한 외규장각에 소 장되어 있던 의궤儀軌 중 1866년 병인양요 때 프랑스가 약탈해 갔던 297권의 환수를 환 영하기 위해 열린 전시이다. 조선왕조 의궤는 세계적으로도 유례를 찾기 힘든 완벽한 기록문화유산으로, 2007년에 유네스코UNESCO 세계기록유산으로 지정된 소중한 국가 자산이다.

의궤란 '의식의 모범이 되는 책'이라는 뜻으로 왕실과 국가에서 의식과 행사를 개최한 후 준비, 실행 및 마무리까지 전 과정을 보고서 형식으로 기록한 책이다. 조선왕조실록朝鮮王朝實錄 중 『명종실록明宗實錄』 1년(1546) 4월 8일 기사에 보면, "만약 이 제도를 의궤에 기록해 둔다면 지금은 물론 후세에도 모두 훤하게 알 수 있을 것입니다若以此書諸儀軌 則當時與後世 皆得以洞知矣"라는 내용이 있다. 이렇듯 의궤는 현재와 미래를 연결해 주는 귀중한 국가기록문화유산이다.

아시아문화중심도시 조성사업은 2002년 대통령 공약으로 시작한 이래 10여 년이 지나는 동안 수많은 추진단 직원들이 바뀌고, 여덟 차례의 직제 개편을 통해 실무부서의 통폐합을 거듭해 오면서, 생산 또는 수집되는 문서, 시청각자료 등의 기록물 관리가 현안이 되었다. 특히 2023년까지 지속될 아시아문화중심도시 조성사업의 특성상 기록물 관리는 성공적인 사업 추진을 위해 절실한 과제가 되었다.

그래서 2010년 7월부터 12월까지 아시아문화중심도시 및 아시아문화전당 조성과정의 기록물을 체계적으로 수집하여 데이터베이스로 구축하고 보존하여, 기록물의 영속성을 확보하고 업무에 활용하기 위하여 '기록물 정리 및 매뉴얼 개발사업'을 추진하였다. 이를 통해 2002년부터 2010년 9월까지의 기록물을 조사하고 전자기록물과 비전자기록물의 관리현황을 파악하여 17만여 면의 데이터베이스를 구축하였으며, 기록물 정리 표준매뉴얼을 개발하여 업무 담당직원들이 기록물을 체계적으로 관리할 수 있도록 교육을 실시하였으며, 기록물의 생산·수집 시 활용하도록 하였다.

또한 2011년 4월부터 9월까지 '아시아문화중심도시 조성 기록물 정리사업'을 시행하여 지난 2010년 사업 시 구축되지 않은 기록물과 2011년 7월까지의 기록물 15만여 면을 데이터베이스로 구축하고 영상자료 및 음성자료도 동영상파일과 음성파일로 변환하였다. 아울러 문화자원관리시스템의 모듈로써 기록물관리시스템을 개발하여 기록물 데이터베이스를 업로드하였으며, 이후에는 업무 담당자들이 직접 기록물관리시스템에 등록·수정·다운로드하고 통계기능을 활용할 수 있도록 교육을 지속적으로 실시할 계획이다.

전당 건립 기록영상물 제작

아시아문화전당 건립 기록영상 제작 사업은 순수한 기록으로서의 다큐멘터리 제작뿐만 아니라 홍보와 유지관리에도 도움될 수 있도록 다양한 목적으로 총 다섯 가지의 기록물을 제작하게 된다.

구 전남도청 및 아시아문화전당 공사현장 전경. 2011. 7.

첫째, 전당 건립과정 전체를 기록한 기록영화이다. 전당이 개관하기까지의 전 과정을 70여 분 정도의 다큐멘터리로 제작한다. 그 안에는 부지 선정 과정과 2005년 국제설계경기, 2007년 실시설계 추진 과정의 랜드마크 논란, 2008년 건립공사 착수 및 구 전남도청 별관 존치 논란, 준공까지의 공사 진행 과정, 그리고 전당을 구성하는 5개 원의 운영방안 확립과정과 개관 준비과정을 담게 된다.

둘째, 홍보영상물이다. 기록영상의 주요 내용과 건립공사 내용을 요약하여 전당 방문자 및 교류ㆍ협력 기관들에 홍보용으로 배포하기 위한 10분짜리 영상물이다.

셋째, 공사영상물이다. 이는 각 공사별(건축ㆍ토목ㆍ조경ㆍ기계ㆍ전기ㆍ통신ㆍ소방) 주요 공법을 교과서적으로 구성하여 향후 문화시설 건립사업에 참고영상으로 활용할 수 있을 뿐 아니라, 설계주안점 및 유지ㆍ관리 고려사항 등을 담아 향후 전당 운영 시 효율적으로 운영ㆍ관리할 수 있도록 참고자료로 남기고자 하는 것이다.

넷째, 방송용 홍보영상물이다. 이 영상물은 2014년 전당의 개관 시점에 맞춰 세계의 유망 문화시설 및 창조도시와의 비교를 통해 광주 아시아문화중심도시와 아시아문화전당의 가능성과 그 가치를 집중 조명하고 이를 홍보하고자 함이다.

다섯째, 항공촬영과 공사 기록사진이다. 건립공사가 진행되는 동안의 모습을 모두 동영상으로 담기에는 한계가 있기에, 이를 사진으로 남기고자 함이다. 특히 전당의 부지와 건물의 전체 규모가 방대하여 지상에서는 한 화면에 다 담을 수 없기 때문에 광주와 구 전남도청 일대의 변화과정을 항공촬영 등을 통해 변모를 기록했다.

기록영상물제작 사업은 2010년부터 2014년까지 총 5년 동안 추진된다. 우선 사업 초년도였던 2010년에는 잘 짜여진 시나리오를 기반으로 충실한 영상 자료를 사전에 준비하기 위해 용역 착수 이후 수십 차례 자료수집, 회의와 검토를 거쳐, 여섯 부의 제작 기

획안 초안을 마련했다. 1부에는 프롤로그(전당 건립 공사의 인터벌 촬영 영상 중심), 2부에는 아시아문화전당 건립 배경 및 준비 과정(부지 선정 과정, 기획단 발족, 설계공모와 각종 난관 등), 3부에는 아시아문화전당 설계 설명(문화전당 설계 특징 및 설계자 인터뷰 등), 4부에는 아시아문화전당 5개 원 소개(각 원의 역할과 특징, 운영체계 구축과정 및 개관 준비 과정 등), 5부에는 아시아문화전당의 비전과 가능성에 대해, 그리고 6부에는 에필로그(전당의 개관 행사 모습과 주요 건립과정)를 오버랩하며 마무리하도록 구성했다.

용역 기간 동안 촬영한 공사 및 행사 영상 이외에도 오일팔 관련 영상 및 각종 자료를 수집·조사하고 있으며, 건립과 관련된 다양한 관계자들의 인터뷰도 함께 진행하고 있다.

아시아문화전당 방문자에게 상영하거나 협업 기관 등에 배포할 홍보 영상물은 총 10여분 정도의 영상물이며 기록영화를 축약한 형태이다. 이를 통해 전당이 어떻게 탄생하게 되었는지, 어떻게 운영되고 어떤 목표와 가능성을 가지고 있는지 보여 주게 된다.

공사영상물은, 공사의 전체 공정을 촬영한다는 것은 무리가 있기에 설계 주요 콘셉트 및 유지·관리가 중요한 부분 위주로 약 30여 가지의 테마를 가지고 촬영하게 된다. 이를 위해 2010년부터 주요 촬영 테마와 그 내용을 지속적으로 검토·보완하고 있으며, 최종 제작된 공사 영상은 테마별로 검색하여 활용할 수 있도록 데이터베이스로 구축할 예정이다.

방송용 홍보 영상물은 총 50여 분의 방송용 형태로 제작되며, 아시아문화전당의 탄생 배경과 구동 원리, 그리고 세계의 유사 문화시설과의 비교를 통한 가능성과 비전을 함께 담아 보여 줄 계획이다.

아시아예술커뮤니티 프로젝트:
문화예술 네트워크를 통한 아시아적 가치의 발견

아시아예술커뮤니티는 아시아 권역별 예술적 특징을 바탕으로, 작게는 각 나라 예술인들의 공동 협력에서부터, 크게는 아시아 간의 공동 협력을 통해 만들어진 작품을 전 세계에 선보여, 아시아 문화 예술의 우수성을 널리 알리고 나아가 아시아문화전당 개관 대비 문화콘텐츠를 확충하기 위한 목적으로 추진되고 있다. 또한, 각국과의 교류를 통

한 상호 간 신뢰구축은, 아시아문화전당이 한국만의 전당이 아닌 아시아인 모두가 함께 만들어 가는 아시아인들의 공동의 집으로 인식되는 계기가 될 것이다.

아시아문화전당이 추구하는 '아시아예술커뮤니티'는 여타의 일반적인 네트워크와는 그 성격이 다르다. 한 가지 분야와 몇 개 기관의 양해각서MOU 체결을 통한 개별적인 네트워크가 아니라, 보다 광범위한 개념을 가지고 있다. 전 세계에 아시아적 가치를 알리고 아시아 지역의 문화·예술·역사의 이해를 증대시키기 위해, 아시아를 권역별로 나누어 교류의 범위를 넓혀 나가는 한편, 아시아만의 가치를 발견하고 재창조하며 아시아의 공존공생을 꾀하고 있다는 것도 아시아예술커뮤니티의 특징이다. 그에 따라 예술가 간 친목도모로 끝나는 일회성 행사가 아니라, 장기적이고 전략적인 접근이 필요하다.

현재 진행되고 있는 커뮤니티는 각 권역별의 예술적 특징을 담고 있는데, 동남아시아와는 전통음악을 바탕으로, 중앙아시아와는 신화·설화, 서아시아와는 전통문양, 남아시아와는 무용, 동북아시아와는 전통연희傳統演戲를 매개체로 하고 있다.

한국-아세안 전통음악 커뮤니티 : 아시아 전통악기로 구성된 세계 최초의 오케스트라 탄생

이들 중에 먼저 추진된 것은 동남아시아와의 전통음악을 통한 문화협력이다. 한국-아세안 전통음악 커뮤니티는 한국과 아세안ASEAN(동남아시아국가연합) 10개국이 2008년 첫 만남 이후 다섯 차례의 공식적인 회의를 갖고 한국 측이 아시아 각 나라들을 직접 방문하여 대표들을 만나 심도 깊은 논의를 한 끝에 아시아문화중심도시 조성사업의 취지에 인식을 같이하고 아시아 각국의 전통음악을 매개로 한 '한-아세안 전통음악 오케스트라' 창단과 관련 문화사업을 개발하기로 합의하였다.

합의를 통해 실무를 수행할 공동위원장과 각 나라 실무 인원들을 확정하고 전통음악을 바탕으로 한 오케스트라 창단을 위한 준비를 시작했다. 그러나 그 과정은 쉽지 않았다. 기존 오케스트라의 악기들과 달리 전통 악기는 음의 고저가 없거나 음율의 폭이 넓지 않은 악기들이 대부분이라 화음을 만들어낸다는 것을 불가능해 보였다.

그러나 창단에 앞서 열린 워크숍에서 이런 의구심은 사라졌다. 2009년 2월 17일부터 27일까지 열린 워크숍에 한국과 아세안 10개국이 추천한 작곡가 11명과 전통음악인 56명이 한 자리에 모였다. 전통악기를 설명하고 낼 수 있는 소리를 선보이며 음악가들은 조율을 시작했다. 그 과정에서 한 연주가는 자신의 분신 같았던 악기를 소리의 조화를 위해 현장에서 바로 잘라내기도 하는 열정을 보였다. 그리고 그들은 마침내 하나의 소

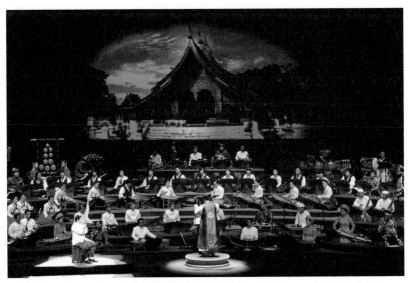

한-아세안 전통음악 오케스트라 창단공연. 제주국제컨벤션센터. 2009. 5.

리를 만들어냈다.

　아시아예술커뮤니티는 아무것도 없는 상태에서 시작했다. 그래서 많은 이들이 과연 할 수 있을까라는 의구심을 가지고 있었다. 참여한 나라 대표들도 분야의 전문가들도 확신이 없었다. 그러나 한-아세안 전통음악 오케스트라의 워크숍 공연이 성공리에 이루어지며, '아시아예술커뮤니티'의 무겁게 내디뎠던 첫걸음은 가볍게 달려가기 시작했다. 그리고 마침내 2009년 5월, 한국-아시아 특별 정상회의에서 한국과 아시아 국가의 전통악기 79개, 80명의 단원으로 구성된 한-아세안 전통 오케스트라를 창단하여 공식적인 첫 무대를 선보였다. 아시아의 하모니는 정상들과 관객들의 가슴을 적시고 아시아와 세계로 울려 퍼졌다.

　이후, 한-아세안 전통 오케스트라 공연은 오일팔 민주화운동 30주년과 제2차 유네스코 세계문화예술교육대회 개최와 연계하여, 2010년 5월 19일 광주 문화예술회관에서, 그리고 같은 해 5월 23일 경기도 고양 아람누리극장에서 각각 개최되었으며, 유네스코 사무총장, 유네스코 총회 의장, 각국 문화예술교육전문가, 주한 외교사절 등 해외 인사, 오일팔 민주화운동 관계자, 광주시민 등이 관람하였다.

　2011년 8월 15일 세종문화회관에서 제66주년 광복절 경축공연을 다문화 가정의 자녀들로 구성된 '아시아어린이합창단'과 협연으로 공연하기도 했다. 한-아세안 전통 오

케스트라는 중국, 일본 등 다른 아시아 국가들에게도 참여의 폭을 넓히기 위해 '아시아 전통 오케스트라'로 명칭을 변경하였다. 또한, 아시아 전통 오케스트라는 '아시아전통 실내악단' 구성, 다양한 레퍼토리 발굴 등을 추진할 예정이다.

아시아 전통 오케스트라는 아시아 각국의 공동 창작·제작의 산물이며, 아시아 전통 악기로 구성된 오케스트라이다. 더욱이 이 오케스트라는 다양한 부산물을 만들어낸다. 이 오케스트라를 통해 아시아 각국 전통음악 자원개발과 디지털 아카이브사업도 추진 중이며, 제작된 음악과 영상자료는 아시아문화전당의 정보원에 보내져 전당 내 예술극장, 창조원에서 공연과 전시를 위한 자료로 활용되고, 문화기업과 연계하여 음원산업으로 발전될 것이다.

한국-중앙아시아 신화·설화 커뮤니티 : 우리가 몰랐던 아시아의 무궁무진한 이야기

두번째 네트워크는 한국-중앙아시아 문학 커뮤니티이다. 아시아에는 수많은 이야기들이 전해 오고 있다. 그 이야기를 원천소스로 활용하여 문화콘텐츠로 만들고자 한국과 중앙아시아 5개국(카자흐스탄, 타지키스탄, 투르크메니스탄, 키르기스스탄, 우즈베키스탄)과의 문화협력이 시작되었다. 한국-중앙아시아 문학 커뮤니티는 한국과 중앙아시아 5개국이 그동안 제대로 조명되지 않았던 한국과 중앙아시아의 신화·설화를 공동 연구하여 디지털 방식으로 수집하고, 수집된 자료를 바탕으로 애니메이션, 게임 등 문화콘텐츠산업에 활용하여 공생발전하는 데 목적을 두었다.

한국과 중앙아시아 5개국은 2009년에 두 차례 회의를 통해 '한국-중앙아시아 신화·설화 번역, 공동조사 및 디지털 아카이브 구축 사업'에 합의하였다. 2009년말부터 2010년말까지 1년여 간 한국과 중앙아시아의 설화 23편을 한국어와 러시아어, 영어로 번역하고, 중앙아시아 현지조사를 공동으로 추진하였고, 이를 토대로 소설·희곡·애니메이션·게임·드라마·영화 등 일곱 개 분야의 창작자들이 시놉시스를 작성하였다.

2010년 11월 30일 외교통상부가 주최하는 '제4차 한국-중앙아시아 협력포럼'의 특별분과로 '한국-중앙아시아 신화·설화·영웅서사시 포럼'을 개최하여 2009년부터 한국과 중앙아시아 5개국이 함께 추진한 '한국-중앙아시아 신화·설화·영웅서사시 공동조사 및 디지털 아카이브 구축 사업'의 성과를 발표하였다.

또한, 중앙아시아 권역과의 사업으로서 한국과 중앙아시아 5개국은 12월 1일 국립중앙박물관에서 개최된 '제3차 한국-중앙아시아 문화자원협력회의'를 통해 '2011 한국-중앙아시아 창작 시나리오 국제 공모전' 공동 추진과 '제4차 한국-중앙아시아 문

제1차 한-중앙아시아 문화자원 협력회의. 서울 신라호텔 오키드룸. 2009. 5.

화자원협력회의'를 카자흐스탄에서 개최하는 것에 합의하였다. 동 회의는 2009년에 창설된 '한국-중앙아시아 스토리텔링위원회' 위원 11명을 비롯하여 중앙아시아의 설화 전문가 및 문화콘텐츠 관계자가 참석한 가운데 진행되었다.

제4차 한국-중앙아시아 문화자원 협력회의 합의에 따라 2011년 3월 카자흐스탄 알마티에서 개최된 '한국-중앙아시아 창작 시나리오 국제공모전'이 개최되어 전 세계에서 155개의 작품이 출품되었다. 이 중에서 작품성이 뛰어나고 문화산업에서 활용가치가 높은 작품은 뮤지컬, 영화, 애니메이션 등으로 제작될 수 있도록 방안을 강구할 예정이다.

이미 조사된 23편의 한국-중앙아시아 신화 · 설화 이외에도 현재 동남아시아를 중심으로 '아시아 100대 스토리'를 발굴 중이며, 향후 인도, 중국 등 다양한 국가와 민족의 이야기 자원을 지속적으로 수집하여 디지털 방식으로 전 세계 창작자들에게 제공할 예정이다.

한국-남아시아 무용 커뮤니티 : 아시아 무용단 창단을 향한 첫 걸음

한-남아시아 예술커뮤니티는 춤의 원형을 찾고, 융복합 형태로 미래 지향적 춤의 모습을 보여 주고자 한다. 각자의 전통 춤만을 보여 주거나 갈라쇼gala show의 형태가 아니라, 각 나라 무용들 전체가 어우러져 하나의 극을 창작하는 것이다.

남아시아 권역과의 커뮤니티 구축을 위해 2010년 11월 23일부터 24일까지 서울 신라

제1차 아시아 무용자원 협력회의. 서울 신라호텔 라일락홀. 2010. 11.

호텔에서 '아시아 무용위원회' 및 '아시아 무용단' 창설을 통해 아시아의 다양한 무용자원을 보존, 개발하기 위한 '2010 아시아 무용자원 협력회의' 및 '2010 아시아 무용 심포지엄'을 각각 개최하였다. 회의에 참석자들은, 예술가들이 활동할 수 있는 판을 만들고, 그 마당에서 아시아 각국의 예술가들이 모여 공동작업을 한다는 점에서 한국 측의 아이디어를 무척 환영하였다.

부탄, 스리랑카, 인도네시아, 필리핀 등 남아시아 13개국 각 정부에서 임명된 16명의 해외 대표단이 참가하여 한국−남아시아 정부간 회의로 진행되는 회의를 통해 '(가칭) 아시아 무용위원회' 창설과 '(가칭) 아시아 무용단' 창단을 합의하였다.

다음날에는 '아시아 무용계 발전 전망 및 아시아 무용단 창단 전략'이라는 주제를 가지고, 유네스코 국제무용협회 회장 등 전 세계의 무용전문가를 초청하여 심포지엄을 개최하였다. 심포지엄에서 네스토르 하르딘Nestor O. Jardin 필리핀 문화센터 회장은 "다른 국적을 가진 예술가들의 긴밀한 교류와 협력은 아시아의 문화 정체성 확립 및 아시아 예술가들 간의 밀접한 유대관계를 조성하는 데 기여할 것이기 때문에, 아시아 무용단 창단 계획은 대단히 흥미롭고 환영할 만한 일이다"라고 언급하였다.

아시아 무용위원회의 주요 사업으로, 아시아 무용단의 창단 외에도 아시아 무용자원의 보존 개발을 위한 '디지털 아카이브' 사업이 있다. 이 사업은 아시아 각국의 무용학자 등이 참여하는 가운데, 수천 종류에 달하는 아시아의 무용자원들이 문화전당 내 아시아문화정보원에 디지털로 구축이 되며, 이는 부가가치 높은 문화 · 교육 콘텐츠 개발

을 위한 원천으로 활용될 수 있고, 동시대의 살아 있는 문화로 재창조될 수 있다.

또한, 아시아 무용단은 아시아문화전당의 예술극장을 주요 무대로 활동하게 된다. 무용단 창단 이후 다양한 레퍼토리가 개발되면, 해외 투어 공연 등을 통해 아시아 문화의 우수성과 다양성을 홍보하는 아시아 문화의 외교사절로 활동하게 될 것이다. 공연 외에도 아시아 무용수 간의 교류를 위한 워크숍·레지던시·무용축제 등 다양한 프로그램을 운영할 계획이다.

아시아예술커뮤니티 : 동반 성장을 위한 예술가 공동체

아시아 예술 커뮤니티는 아시아의 전통문양을 영상으로 공동 제작하는 한국-서아시아 예술커뮤니티, 우리나라의 창극, 중국의 경극, 일본의 가부키와 같은 전통연희 색다르게 보여 주는 한-동북아시아 예술커뮤니티로 그 권역과 공동협력사업을 확대해 나갈 것이다.

아시아 국가나 기관 간의 협력을 통해 문화유산을 디지털 기술로 잘 보존하고 예술가와 같은 창작자들이 새로운 콘텐츠로 발굴해낸다면, 앞으로 우리가 상상하는 것 이상의 사회문화적·경제적 가치를 창출해낼 수 있을 것이다. 이러한 예술커뮤니티사업은 우리나라가 문화를 통한 평화적 협력과 연대, 동반 성장의 계기를 이끌어내는 21세기 진정한 문화국가로 나아가는 밑거름이 될 것이다.

광주월드뮤직페스티벌

그동안 우리나라의 음악산업은, 2000년 들어 전통적인 음반산업이 쇠퇴한 반면에, 디지털음악(음원사업)의 발흥으로 인해 새로운 구조를 형성하게 되었다. 전통적인 음반산업의 몰락은 다양한 음악축제의 부흥과 더불어 본격적인 공연산업의 활황기를 도래하게 하였다. 음반의 시대는 가고, 디지털과 라이브의 새로운 시대가 온 것이다.

아시아문화중심도시 조성사업에서 음악콘텐츠산업은 이런 변화된 음악산업의 환경에 조응하고 새로운 전략을 모색해야 했다. 그동안 다양한 연구들을 통하여 도시 브랜드제고와 아시아문화전당의 잠재고객 및 충성고객 확보, 지역경제 활성화라는 측면에서 아시아문화중심도시를 대표하는 '글로벌 전문축제'가 필요하다는 의견이 제기되었다.

이런 사회문화적 배경하에, 본격적으로 아시아문화전당의 개관 시점에 맞춰 프로그램과 콘텐츠 준비에 박차를 가하였고, 전당의 콘텐츠 중 글로벌 대중집객 및 원 소스 멀티 유즈OSMU, One Source Multi-Use형 콘텐츠로서의 가능성과 아시아 지역에서의 성공할 수 있는 전문음악페스티벌을 목표로 월드뮤직[15]페스티벌을 구상하였다. 특히 현재 서양을 중심으로 월드뮤직 시장이 고조되고 있는 가운데, 관련 공연시장의 활성화가 이뤄지고 있는 시점에서 아시아 시장의 개척과 선점을 위해서라도 전문음악페스티벌이 필요로 하게 된 것이다.

이런 배경하에 탄생한 광주월드뮤직페스티벌은 단순한 음악축제를 넘어서 다양한 문화의 역사적 소산이 펼쳐지는 국제 문화교류 축제의 기능을 수행하고, 몇몇 장르에 국한되어 있는 한국 음악시장에 문화 다양성의 진정한 가치를 실현하는 의미를 지니고 있다.

제1회 광주월드뮤직페스티벌은 2010년 8월 27일부터 사흘간, 서구 풍암생활체육공원에서 개최되었다. 참여 뮤지션이 총 21개국 42개팀에 이르러 소기의 성과를 거두었으며, 우천임에도 불구하고 관람객 수가 이만 명을 넘었고, 만족도 조사에서 87.6퍼센트가 재방문 의사를 밝혀 관람객 만족도에서도 우수한 평가를 받았다. 본 공연장 이외에 금남로 공원, 빛고을 시민문화관 등에서 중소 규모의 부대 공연을 진행하였고, 사직공원 통기타의 거리와 전당 주변 뮤직바와 연계한 프로그램 기획은 시민의 참여를 높였으며, 삼십 년 역사의 광주 포크음악과 월드뮤직이 자연스럽게 어우러졌다. 특히, 소리꾼 장사익張思翼, 재즈보컬리스트 나윤선, 김덕수金德洙 사물놀이패, 명창 안숙선安淑善의 공연 등은 관객의 많은 호응을 받았다.

2011년 2회 행사가 1회 때와 약간 다른 점은, 시민들에게 다소 생소한 월드뮤직에 대한 이해를 높이기 위해 사전행사를 개최했다는 점이다. 2011년 7월 2일 금남로 공원에서 '2011 광주월드뮤직페스티벌 프레콘서트pre-concert'를 개최하여 2011 광주월드뮤직페스티벌의 시작을 알렸다. 프레콘서트는 카메룬 밴드 에릭 알리아나 앤드 코롱고 잼Erik Aliana & Korongo Jam 공연 및 아프리카 댄스 워크숍과 아카펠라 그룹 '선데이 크락션Sunday Klaxon' 공연 및 아카펠라 워크숍으로 기획되었는데, 공연뿐만 아니라 시민들이 배우고 체험할 수 있는 워크숍을 운영하여 시민들의 높은 호응과 만족도를 이끌어내며 8월에 있을 페스티벌 본행사에 대한 기대감을 높였다.

본행사는 2011년 8월 26일, 광산구 첨단쌍암공원에서 개최되었다. 참여 뮤지션은 25개국 30개 팀에 이르렀고, 메인 스테이지가 다소 접근성이 떨어지는 광산구에 입지했

제1회 광주월드뮤직페스티벌. 광주 풍암생활체육공원. 2010. 8.

음에도 불구하고 관람객 수가 2만 5000여 명에 달했다. 또한, 페스티벌에 대한 저반적인 만족도 조사에서 관객들의 74.6퍼센트가 만족, 22.8퍼센트가 보통으로 응답하여 1회에 이어 높은 만족도를 보였다. 사흘간 이어진 공연은 메인 스테이지 이외에 빛고을시민문화관, 금남로 공원, 쿤스트할레 광주(아시아문화마루) 등에서도 중소 규모로 진행되었다.

특히, 십오 년 만에 광주에서 이루어진 가야금의 거장 황병기黄秉冀 명인의 공연과 세계적인 월드뮤직 아티스트인 티엠포 리브레Tiempo Libre, 누엔 레-사유키Nguyễn Lê-Saiyuki의 공연은 페스티벌 기간 동안 많은 사람들에게 회자될 정도로 인기가 많았다.

1, 2회를 개최한 광주월드뮤직페스티벌은 몇 가지 난점과 해결해야 할 과제들을 남겨 놓았다. 향후 국립 아시아문화전당 아시아예술극장의 연례 정규 프로그램으로서 운영될 광주월드뮤직페스티벌을 아시아문화전당이 완공되기 전까지 광주광역시 전역을 돌며 개최하는 것은 홍보나 브랜드 제고 측면에서 쉽지 않은 일이며, 부득불 전당 개관 전까지 접근성 측면에서도 불편함을 감수해야만 한다는 것이다. 높은 관람객 만족도에도 불구하고, 미완성의 전문음악 축제로서 광주월드뮤직페스티벌은 아직 갈 길이 멀다.

광주월드뮤직페스티벌이 성공하기 위해서는 페스티벌 자체가 대중성에 입각한 한

국적 월드뮤직의 발견의 장이 되어야 한다. 페스티벌이 배출한 월드뮤직 스타가 세계 시장을 무대로 활동하는 것은 그것이야말로 페스티벌의 위상을 높이는 일이기 때문이다. 많은 아티스트들이 스스로 도시에 찾아오게 하는 방법 또한 필요하다. 향후 삼사 년 후에는 아시아권의 월드뮤직 신인 아티스트들에게 기회를 제공하는 어워드award 제도나, 아시아권의 숨어 있는 뮤지션에 대한 발굴 작업 등의 방법으로 국제적인 페스티벌 브랜드 제고와 새로운 시장형성에 큰 도움이 될 것이다. 많은 아티스트들이 페스티벌에 관심을 갖고 찾아 오는 것은 관광사업에도 영향을 끼친다.

또한 이는 점진적인 시장성의 확대도 가능하게 한다. 페스티벌의 지속적인 성장을 위해서는 '난장carnival'과 '마켓market' 기능이 결합해야 한다. 단순히 쇼케이스만 있어도 일반 관객들의 호응을 끌지 못하며, 재미로서의 축제 또한 성장하는 데 한계가 있기 때문이다. 국내 페스티벌 시장의 규모가 작기 때문에, 아직 이런 측면을 골고루 갖춘 국내의 전문음악페스티벌은 전무한 실정이다.

다음으로, 아시아 지역에서의 전문적인 음악페스티벌로 자리 잡아 나가야 한다는 점이다. 특히 아시아 지역은 월드뮤직의 미개척지이면서도 무한한 자원과 가능성을 가진 지역이기 때문이다. 재즈의 황무지나 다름없었던 경기도 가평의 자라섬 국제재즈페스티벌의 성공 사례는 이런 점들을 상기시켜 주기에 충분하다.

전문음악페스티벌에 가장 필요한 것 중 하나는 마니아층을 형성하는 것이다. 이런 마니아층은 충성고객을 만들고 향후 잠재적인 고객 수요도 창출하기 때문이다. 마니아층을 만들기 위해서 우선 해야 할 일은 페스티벌 프로그램의 전문화·차별화다. 프로그램 자체의 수준이 담보되어야 고객들이 오기 때문이다. 특히 가족적인 페스티벌을 지향하는 광주월드뮤직페스티벌의 경우는 더욱 그러하다. 안정적인 관람객 확보가 가능하다는 전제하에 점진적인 유료화가 가능한데, 장기적이고 현실적인 관점에서 페스티벌의 유료화는 충성고객 및 마니아층을 형성하는 데 결정적인 요소로 작용할 것이다. 유료관람객은 음반 및 음원 마케팅사업, 관광상품 개발 등 자체 수익사업을 가능하게 해 준다.

이는 페스티벌 스스로 자생하고 성장할 수 있다는 것을 의미한다. 성공적인 전문축제(음악페스티벌)에는 몇 가지 공통된 점들이 있다. 연속성이 담보돼 있으며, 명확한 콘텐츠가 있다. 음악과 지역 주민과의 교감 등도 물론 중요한 요소이다. 페스티벌은 축제 자체로만 존재하는 것이 아닌 지역주민과 함께 살아 숨 쉬는 것이어야만 한다. 그런 측면에서 페스티벌은 살아 있는 유기체다.

광주월드뮤직페스티벌은 다른 페스티벌이 갖지 못한 여러 가지 장점을 가지고 있다. 아시아문화전당의 전문 음악페스티벌로서 육성된다는 점, 또 아시아문화전당 자체로 커다란 시너지효과를 가져 온다는 점이다. 또한 아시아권에서 월드뮤직을 특화하여 본격적인 전문음악페스티벌을 표방하고, 그 자체가 도시의 문화 창조사업의 프로그램으로서 운영된다는 점은, 광주월드뮤직페스티벌을 더욱 선명하고 경쟁력 있는 페스티벌로 자리매김하는 데 큰 장점으로 작용할 것이다.

아시아문화포털 구축

최근 정보기술의 발달과 지식의 범람은 가히 상상을 초월한다. 너무 많은 지식 중에서 내가 원하는 정보를 찾고 적합한 기술을 선별하는 데도 상당한 노력을 해야 하는 상황이 된 것이다.

하루가 다르게 새로운 디바이스device(컴퓨터 시스템으로 특정한 기능을 수행하는 장치)가 출현하고, 사이버 세상을 실제 생활 속의 또 다른 일상으로 받아들이며 온라인-오프라인의 경계를 넘나들기 위해 스마트기기 속에서 생활하는 사람들이 점차 늘어가고 있다. 이제 스마트기기로 책을 보고, 사전을 찾고, 음악을 듣고, 영화를 보고, 실시간으로 원하는 정보를 찾고, 게임을 하고, 교과서와 네비게이션으로 활용하는 디지로그digilog(digital+analog) 시대가 왔다. 심지어 직장의 업무도 스마트오피스라는 신조어에서 알 수 있듯이, 아이패드, 갤럭시탭과 같은 스마트기기로 처리하는 세상이 되었다.

아시아문화전당에서도 이러한 현실을 반영하여 오프라인 공간으로 건축 중인 아시아문화전당과 함께 온라인 공간을 구축하기 위한 사이버 아시아문화전당 사업을 추진하고 있다.

2014년에 개관하는 아시아문화포털은, 국가적으로는 아시아의 다양한 문화를 공유하고 재창조할 수 있는 온라인 협업공간을 제공함으로써 국가브랜드 가치를 상승시키고, 이용자에게는 시공간을 초월한 맞춤형 개인화서비스와 양방향 인터랙티브interactive 체험 및 공유 서비스를 통해 많은 사람들이 문화콘텐츠에 관한 막힘없는 소통을 목표로 하고 있다.

아울러, 아시아문화포털과 연계하는 문화자원관리시스템, 지식재산관리시스템, 저

작권관리시스템, 회원예약관리시스템, 콘텐츠 창작지원시스템 등 다양한 개별 정보시스템 개발을 순차적으로 추진할 계획이다.

아시아문화전당은 '문화로, 아시아와 함께, 세계로'라는 슬로건처럼, 아시아의 문화를 디지털 콘텐츠로 담아내고 세계인구의 70퍼센트에 상당하는 아시아인들이 함께 소통하여 '아시아류流'를 세계에 전파하는 허브hub기능을 하는 곳이다. 또한 국립 복합문화공간으로서 공공서비스를 제공함과 동시에 아시아문화자원의 유통을 통한 수익을 창출하여 재투자하고 지속적으로 발전시켜야 하는 등 두 마리 토끼를 쫓는 숙제를 안고 있다. 이런 숙제를 해결해 나가기 위해서는 오프라인인 아시아문화전당의 시설을 잘 구성하고 창의적인 프로그램을 개발할 뿐만 아니라, 프로그램을 홍보·소통·유통을 잘 할 수 있도록 아시아문화포털을 구축하는 것도 중요하다.

전당의 경제성 제고 계획

최근 전 세계적으로 많은 국공립문화시설을 운영함에 있어 공공성, 예술성과 함께 경영효율성이 중요한 성과지표로 부각되고 있으며, 공공부문의 안정적인 재정지원이 어려운 상황에 대비하기 위해 자체적인 재원확보와 자립경영의 기반을 구축하기 위한 다각적인 노력을 하고 있다. 국내에서는 2000년도에 들어서며 공공문화예술기관의 책임운영[16]에 대한 요구가 증가하며, 운영체제 또한 이에 부합하는 책임운영기관, 재단법인, 특수법인 등의 형태로 변화하기 시작하였다.[17] 다음 표에서처럼, 실질적으로 운영체제의 변화에 따라 각 기관들의 자체 수입이 증가하여 재정자립도가 급격하게 높아지는 것을 볼 수 있다.

이러한 정책적 변화는 수동적으로 공공재원에 대한 의존했던 문화예술기관들의 운영방향에 큰 전환점이 되었다. 객관적·체계적인 경영성과 평가를 통해 공공자금에 대한 지원을 받고, 문화예술기관 내부적으로는 조직진단을 통해 혁신적 경영전략을 마련하는 기회가로 작동했다. 전문적·자율적 경영을 바탕으로 문화예술 사업의 경쟁력을

기관	변경 연도	1998	1999	2000	2001
세종문화회관	1999	18.1%	19.2%	31.2%	28.4%
국립중앙극장	2000	5.5%	7.3%	17.0%	17.8%

세종문화회관과 국립중앙극장의 운영주체 변경 전후 재정자립도 변화.[18]

확보하며, 문화예술기관 무한경쟁체제의 시대적 요구를 받아들인 것이다. 즉 경영성과를 높임으로써 공공재원의 의존도를 낮추고, 동시에 재정자립도[19]를 높이고, 이를 통해 지속 가능한 경영을 실현할 수 있도록 경영성에 대한 인식의 전환이 태동될 수밖에 없었다.

반면 해외의 대표 복합문화시설, 공연장 등은 일찍이 민간기업의 경영모델을 적극적으로 받아들여 자체적인 비즈니스모델을 개발하고, 외부의 재원 유치 등 다각적인 노력을 통해 안정적인 재정운영 기반을 다지고 있었다. 대표적인 사례로, 영국의 바비칸센터Barbican Center[20]는 문화예술콘텐츠를 활용한 비즈니스모델 개발, 민간기업과의 연계를 통한 공동사업 추진 등 재원다각화에 전사적인 활동을 펼치며 자생적 재정구조를 갖추게 되었다. 양질의 전시 · 공연 콘텐츠를 제공하여 연간 100만 명의 유료 관람객을 유치하고, 예술성을 훼손하지 않는 범위 내에서 재원다각화에 적극적으로 대응하여 약 44퍼센트[21]의 높은 재정자립도를 달성했다. 해외의 유명 복합문화시설인 프랑스의 퐁피두센터Centre Pompidou 약 22퍼센트, 미국의 스미스소니언박물관Smithsonian Institution 약 14퍼센트의 재정자립도와 비교하면, 아주 높은 수치임을 알 수 있다. 경영성과 평가의 주요항목인 유료관람객 비율 및 재정자립도에서 좋은 결과를 내어, 예술성과 상업성이 조화로운 운영체계를 구축했다는 평가를 받고 있다.

바비칸센터가 이러한 성과를 낼 수 있었던 가장 핵심적인 방법인 유휴공간 활용 전략을 주목할 필요가 있다. 공연과 전시가 없는 비수기 시즌에 국제 컨퍼런스 및 박람회, 기업프로모션 이벤트를 유치하고, 예술가 · 후원기업 등 고객별 차별된 식음료 전문 캐이터링catering 서비스 제공으로 유휴공간을 활성화하는 프로그램은 바비칸센터 전체 운영수입의 약 14퍼센트를 차지하며 재정자립도를 높일 수 있었던 가장 중요한 요인이었다.

수익사업 및 영업 전문 조직인 상업부서를 통해 국제규모의 컨퍼런스 · 포럼 · 상업전시 · 기업마케팅 행사를 유치하여 유럽 최대의 비즈니스 · 전시 · 컨벤션 시설로 인정받고 있다. 이러한 영업활동은 바비칸센터의 재정에도 도움이 될 뿐만 아니라, 바비칸센터를 빼어난 장소로 세계에 알리는 데 큰 효과를 거두었다.

국공립 문화시설의 경영효율성을 강조하는 추세가 점차 확대되면서, 운영을 책임지는 기관장도 기업경영인 출신을 영입하면서 경영감독의 역할이 점차 강화되었다. 바비칸센터의 경우, 예술분야의 사업계획 수립 시 예술감독뿐만 아니라 재무 · 전략, 재원조성 부서장이 함께 논의하여, 운영효율성을 고려한 사업내용을 조정하고 선택하는

기능	개최 수	주요 내용
상업적 행사	783건	대규모 상업적 행사, 신제품 런칭행사 등
전시 행사	32건	무역전시, 산업전시
컨퍼런스 행사	351건	회사 이벤트(HSBC, BT 기업행사 등), 연합회, 대학 졸업식 등 회의 관련 행사
연회 행사	400건	결혼식, 리셉션 등에 음식 제공(Catering), 바(Bar) 서비스

바비칸센터 사업부의 연간 유치 실적.[22]

과정을 거친다.[23]

이는 재정자립도 제고를 위해 모든 상급관리자들이 '문화예술을 통한 경제적 효과 창출'에 대한 비전을 공유하면서, 각자의 영역에 충실하면서도 상호 균형과 견제를 하고 있는 리더쉽 시스템이 안정적으로 뒷받침해 주고 있다. 예술적 비전 및 재무적 역량, 운영 전략적 측면을 종합적으로 감안하여 사업을 펼쳐, 결국 관람객들에게 좋은 콘텐츠를 제공하고 센터의 재정에도 도움이 되는 결과를 낳았다.

국내의 문화예술시설들도 이러한 해외의 성공모델을 벤치마킹하며 서서히 진화하고 있다. 국립아시아문화전당 역시 다양한 방식으로, 다양한 외부 주체들을 통해 재원을 확보할 수 있는 방안을 검토하고, 전당의 설립취지 및 비전, 아시아문화중심도시 내에서의 역할, 복합문화시설의 시대적 흐름 등을 종합적으로 고려하여 최적의 재원다각화 방안을 도출하기 위해 많은 노력을 해 오고 있다.

아시아문화전당은 국립문화시설이지만, 국가재정에만 수동적으로 의존하지 않고, 자생적인 운영이 가능하도록 적극적으로 외부 재원을 끌어들이고, 다양한 문화사업을 통해 부가가치를 창출하는 '문화경제형 복합문화시설'을 지향한다. 그리하여 전당의 설립이념과 정체성을 반영하고, 예술적 · 공공적인 성격에 부합하는 '공익성 사업'과 자생적 운영체계를 구축하기 위한 '수익성 사업'을 조화롭게 추진하고자 한다.

2009년도부터 재원다각화 방안 마련에 대한 연구를 본격적으로 시작하였고, 연구결과 2014년 개관초기 30퍼센트, 2019년 도입기 34퍼센트, 2023년 성장기 40퍼센트, 2027년 안정기 43퍼센트 등 단계별 재정자립도 목표를 도출하였다. 또한 이러한 재정자립도 목표를 달성하기 위해 공간 효율화, 콘텐츠 다각화, 전략적 민 · 관 네트워크 구축의 세 가지 재원다각화 전략을 마련하였다.

세부적인 추진방법을 살펴보면, 첫번째는 전당의 시설 및 공간을 이용한 방법으로, 부대시설 특성화 및 유휴공간 활성화를 통한 공간효율화 전략이다. 레스토랑, 아트샵 등 전당의 부대시설을 5개 원의 콘텐츠 특성에 맞추어 개성있게 조성하는 등 장소마케

팅을 강화하여 국제적인 관광명소로 육성하는 방법이다.

예를 들어, 어린이문화원은 키즈 북카페, 아시아문화정보원은 아시아전문음식점으로 5개 원의 콘텐츠 내용에 맞게 부대시설을 차별화한다면, 전시·공연 관람뿐만 아니라 많은 관광객들이 부대시설을 이용하기 위해 전당을 찾아올 것이다. 또한 로비, 야외공간 등 자투리를 효율적으로 활용할 수 있도록 컨테이너박스 등 가변형 시설물을 이용하는 것이다. 컨테이너 카페, 푸드카 등의 편의시설을 설치하여 전당 곳곳에 부족한 편의시설을 확충하여 관람객에게 편리한 서비스를 제공하고 동시에 공간효율성을 높일 수 있을 것이다.

지하건축물인 전당의 건축적 특성을 활용하여 5개 원의 옥상공원 및 야외광장에 노천카페, 노천극장을 설치하고 엘이디LED 전광판에 다양한 미디어콘텐츠를 시연(미디어 퍼사드) 프로그램 등을 운영하여 집객효과를 향상시킬 수 있을 것이다. 또한 바비칸센터의 영업활동과 유사하게 비수기시즌, 점심시간 등 공연장, 전시관의 휴면시기를 이용하여, 기업의 런칭 행사, 무역전시회, 국제 컨퍼런스 등 마이스MICE(Meeting·Incentive·Convention·Exhibition) 산업[24] 유치를 통해 시설가동률을 높이고 안정적인 임대수입을 기대할 수 있을 것이다. 국내외 최대 규모의 복합문화시설로서 활용할 수 있는 공간자원이 풍부한 전당은 공간자원을 적극적으로 마케팅 할 수 있는 전문부서를 구성을 통해 탄력적인 공간운영 정책을 마련할 계획이다.

두번째는 전당 5개 원의 원천콘텐츠를 다양한 매체를 활용하여 다각화시키는 상품화 전략이다. 전당콘텐츠의 기획 단계부터 유통, 마케팅 과정까지 통합적으로 고려한 상품성 있는 응용·파생상품OSMU, One Source Multi Use을 개발하여 수입을 다각화할 수 있다.

예를 들면, 아시아문화정보원에서 연구, 수집한 아시아문화자원을 기반으로, 출판·방송·영화 등 다양한 응용콘텐츠로 확장 개발시키고, 이북E-book, 아이피티브이IPTV, 인터넷 포털과 지식정보 제휴를 통해 유통플랫폼을 확대하여 다양한 유통수입원을 확보하는 것이다. 성공적인 사례로는 미국 코비스Corbis 회사를 들 수 있다. 코비스는 유명 예술가의 작품이나 사진 라이선스를 판매하는 콘텐츠 전문기업으로, 역사, 스포츠, 엔터테인먼트 등 상업용·교육용 이미지 약 1억 장과 영상물 약 50만 개를 보유하고 있다. 저작권 라이센싱을 통해 유럽 51퍼센트, 아시아 및 일본 57퍼센트 등 해외시장의 높은 점유율을 갖고 있으며 1억 7000만 달러의 수익을 기록하고 있다.

아시아문화자원을 활용한 또 다른 비즈니스모델로는 아시아문화상품 전문 온·오

프라인 아트샵 운영을 들 수 있다. 박물관이나 미술관 유리박스 안에서만 볼 수 있었던 자원·유물·전시품들을 실생활에 가깝게 활용할 수 있도록 디자인, 예술상품 등을 개발하여 아시아 문화의 다양성을 확산시키고, 문화예술의 상품화·대중화뿐만 아니라 전당의 재정에도 기여할 수 있을 것이다.

전시물의 대중화에 성공한 사례는 영국의 테이트 모던Tate Modern에서 확인할 수 있다. 콘텐츠 기획단계부터 유망예술가 및 디자이너와 협력을 통해 더 이상 만질 수 없는 미술관 속 전시작품에서 벗어나 일상 생활용품, 디자인상품으로 상용화시킨다. 기획 전시에 참여하는 예술가 또는 외부의 예술가·디자이너와 미술관이 연계·협력, 예술상품을 기획·제작·유통하여 테이트 모던의 부가재원 조성에도 기여하고 있다. 아트샵은 테이트모던에서 경험했던 기억을 남기고 관람했던 전시품을 갖고 갈 수 있는 가장 인기있는 장소로 늘 붐비는 장소이다. 전체 관람객의 56퍼센트가 아트샵을 이용하고, 이용객의 76퍼센트가 엽서를, 56퍼센트가 도서를 구입한다는 통계에서 그 인기를 실감할 수 있을 것이다.

그리고 전당 내 복합전시관, 어린이문화원 전시관, 민주인권평화기념관 등의 전시콘텐츠 또한 국내외 미술관, 축제, 학교, 기업 등에게 판매·임대하거나 전시기술의 노하우를 컨설팅하는 등 다양한 연계서비스를 제공할 수 있다.

이와 관련하여, 미국 익스플로라토리움Exploratorium[25]의 사례는 전당의 콘텐츠 다각화 전략의 성공가능성을 뒷받침해 준다.

익스플로라토리움은 700여 점의 체험형 과학전시물을 자체 개발, 제작하여 전 세계에 전시물의 임대·판매·컨설팅·위탁제작 서비스 등을 통해 하나의 전시물을 다양하게 활용, 재원 다각화를 이루어 낸 대표적 성공사례이다. 독창적인 전시콘텐츠 제작을 위해 예술가 레지던시를 운영하여 전시콘텐츠를 제작하고, 그 전시물을 외부에 순회시키고, 임대·판매하여 상당한 금액의 부가수익을 벌어들이고 있다. 3개월 기본 임대기간[26]으로 하여 국내외 과학관에 임대하고 있으며, 일정 기간 임대 후에는 영구 판매하는 전략을 구사하고 있다.

가장 인기있는 세 가지 전시회의 테마인 '기억Memory' '생명의 특성Traits of Life' '네비게이션Navigation' 중 '기억'은 2001년부터 2007년까지 열일곱 곳의 외부 박물관에 임대되었고, '생명의 특성' 전은 디스커버리센터Discovery Center에 영구 판매되는 성과를 얻었다.

또한 아시아문화자원을 소재로 한 축제 및 5개 원의 전시·공연 관람을 관광과 연계

한 패키지상품 개발을 통해 부가수입을 기대할 수 있을 것이다. 2014년 인천아시안게임, 2015년 광주하계유니버시아드대회 등 국제적 행사와 전략적으로 제휴, 연계하여 문화관광 패키지투어를 개발, 효율적인 전당 홍보가 가능할 것이다. 전시 관람과 식사, 전시와 강연 패키지, 외국인 가이드투어 등 소장 콘텐츠와 엔터테인먼트적 요소를 접목하여, 수동적인 문화시설이 아닌 관람객에게 먼저 다가가 관람객과 소통할 수 있는 문화전당이 될 것이다.

마지막으로, 외부의 다양한 기관, 기업과의 전략적 제휴를 통한 협력 네트워크 구축 전략이다. 대표적인 방법으로는 타이틀 스폰서십sponsorship(명칭 후원)이 있다. 기업이 문화예술에 지원하면서 더불어 전시관, 공연장 등 전당 시설물에 기업브랜드를 장기간 노출할 수 있는 문화마케팅(메세나mecenat)을 적극적으로 활용하는 것이다.

국립극장 하늘극장의 경우, 국민은행으로부터 시설투자비 32억 원의 후원금을 받고 시설명에 케이비KB 브랜드를 영구적으로 사용하게 하여 케이비 청소년 하늘극장이 되었고, 올림픽 역도경기장을 체육과 문화를 동시에 즐길 수 있는 다목적 복합시설을 재탄생시키기 위해 우리금융지주가 건물 리모델링 비용의 일부인 30억 원을 후원하고 공연장명 사용 허가를 얻어 우리금융아트홀이 되었다.

전시관, 공연장, 영화관 및 상가, 식당가로 구성된 친환경 밀레니엄 돔인 디 오투 아레나The O2 Arena의 경우는 핸드폰 통신사 오투O2와 후원 파트너십을 구축, 시설 이름에 오투 브랜드를 사용하게 하여, 오투 고객들을 위한 브이아이피VIP 바, 사전 티켓발매, 공연실황 모바일 서비스 등 다양한 혜택을 제공한다.

문화전당의 성격과 맞는 소수의 파트너 기업을 발굴하고, 지역연고 기업들을 위한 혜택을 지속적으로 개발하여, 서로 상생할 수 있는 동반자적 협력 관계를 형성해 갈 것으로 기대한다. 또한 전당을 방문하는 방문자들이 직접 참여할 수 있는 기부기념벽, 객석기부제 등 다양한 펀드레이징 프로그램을 통해 재정확충은 물론 문화를 통한 사회공헌 캠페인이 확산되고, 전 국민이 함께 만들어 나아가는 전당이 될 것이다.

새로워지는 도시 공간

장소의 재탄생, 아시아문화마루

아시아문화전당광장에 소재한 아시아문화마루는, 한마디로 말하면, 아시아 문화가 교류되는 플랫폼이다. 아시아문화마루에서 '마루'는 다름 아닌 한옥 집의 대청마루를 의미한다. 대청마루가 어떤 공간인가. 한 집안의 중심이 되는 곳, 제례나 모임 등 집안 대소사가 이루어지는 열린 공간이자 중심공간이다. 아시아문화마루는 바로 아시아 문화의 중심이 되는 곳, 또한 새로운 아시아 문화가 들고나는 문화플랫폼을 의미한다. 여기에 '아시아'를 덧붙인 까닭은 아시아문화의 플랫폼 역할을 바로 이곳에서 해내가게 될 것이기 때문이다. 이 명칭은 전국 대상 공모를 통해 붙여진 이름이어서 그 의미가 더욱 깊다.

아시아문화마루라는 공간을 전당의 개관을 앞두고 미리 오픈한 까닭이 있다. 첫째, 아시아문화마루는 아시아문화전당이 향후 만들어낼 콘텐츠를 시민과 먼저 나누고 공유하는 공간이 필요하다는 판단이 들었고, 예술과 과학기술, 인문학의 융복합 속에서 이루어지질 전당의 콘텐츠를 미리 체험하고 체득하는 공간이 있어야만 된다는 생각이 들었다. 더불어 예술가들과 시민들이 국제적 문화예술의 새로운 흐름을 접할 기회를 갖는 공간, 새로운 문화예술콘텐츠를 접할 수 있는 쇼케이스 공간이 절실했던 것이다.

둘째, 아시아문화마루는 국제적 교류의 플랫폼으로서 기능할 아시아문화전당의 개관에 대비해 지역 작가들이 국제적 문화교류를 하는 공간으로 활용된다. 아시아문화전당 개관에 대비한 다양한 교류활동이 이 공간을 중심으로 이루어진다면 지역작가들의 국외 진출기회를 제공하는 역할도 하게 될 것이다.

셋째, 아시아문화전당 공사장 주변의 활성화에 있다. 당초 2010년까지 완성키로 한 건립공사가 2014년으로 연기되었고, 또한 전당의 중앙을 관통하는 구 서석로를 공사기간 동안 폐쇄하게 되어 주변상가가 침체될 상황에 처했다. 공사장 주변을 활성화시키는 문제는 이러한 주변상가의 이해관계와 차질없는 공사추진의 효율성이 동시에 고려되어야 하는 문제이기도 했다.

아시아문화전당 광장에 세워진 아시아문화마루(쿤스트할레) 전경.

　고심 끝에 나온 결론이, 바로 공사가 진행되는 가운데에서도 이 지역이 문화적으로 활성화되기 위해서는 새로운 개념의 문화공간이 필요하고, 문화적 마인드가 필요하다는 것이었다. 아시아문화마루 사업이 서브컬처sub-culture라는 개념으로 설계된 까닭이 여기에 있다. 서브컬처는 아직 주류의 문화로 성장하지는 않았지만 향후 주목받는 트렌드로 성장할 수 있는 전단계적 문화들을 지칭한다.[27] 문화마루의 운영포인트로 서브컬처를 선택한 것은 톰 부쉐만Tom Bueschemann과 크리스토프 프랭크Christoph Frank의 영향이 컸다.

　이들은 서브컬처를 국제적으로 어떻게 교류를 시킬 것인가에 대해 연구해 온 전문가들이었다. 2000년 독일 베를린에 '플래툰Platoon'이라는 일종의 대안공간을 만든 이들은, 주류문화와 별도로 일반 대중 속에 흐르는 다양한 창조적 문화들에 관심을 갖고 활동했다. 그들이 가진 강력한 문화적 활동력을 바탕으로 2008년까지 국제적으로 53개국에 3800명의 전문가들과 네트워크를 갖게 되었으며, 2008년엔 서울 강남에 '서울 플래툰 쿤스트할레Platoon Kunsthalle'를 세웠다. 그들이 해 온 문화운동은 수많은 젊은이들에게 폭넓게 확산되고 있다. 누구에게도 구애됨 없는 자유, 거침없는 표현이 젊은이들에게 신선한 충격을 주었고, 더불어 세계인들과 열린 마음으로 대화할 수 있는 장이 마련된 것이었다.

아시아문화전당 콘텐츠에 대한 시민적 관심을 높이고, 국제적 교류를 활발하게 하고, 공사장 주변을 문화적으로 활성화시키기 위해서는 일종의 '문화적 충격'이 필요했는데, 서브컬처의 시선을 끌어내는 신선한 발상이 맞아떨어졌던 것이다. 아직 완성되지는 않았지만, 향후 시대를 이끌어갈 새로운 예술적 경향이 그 안에 움트고 있는 서브컬처가 발아되고 활성화되려면 무엇보다도 그 활동 특성인 보헤미안bohemian적 자율성이 보장되어야 했다.

서울 강남 플래툰 쿤스트할레와 베를린 플래툰은 컨테이너 박스로 만든 건축물들이었다. 컨테이너 박스를 문화공간으로 활용할 경우, 우선 공간을 구축하는 데 소요되는 비용이 현격히 줄어들 수 있다. 또 모듈에 의해 일정한 크기의 공간들을 반복적으로 배치하여 요구되는 공간을 충분히 확보할 수 있으며, 향후 이동 가능하다는 것도 매우 훌륭한 요소가 된다. 무엇보다도 컨테이너 박스는 그 형태가 매우 미니멀하다는 것이다. 가로 장방형의 기다란 박스형태가 전부라서 콘테이너 박스에 의해 지어진 건축물은 매우 견고한 사각 탱크 같은 형태가 되며, 시각적으로 매우 강한 긴장감을 유발시킨다. 즉 외형 면에서 그 자체로 일종의 시지각적 파토스pathos가 형성되는 것이다. 컨테이너박스를 활용한 예는 사실 국제적으로 종종 있었는데, 그 대표적인 것이 영국 런던의 프리즈 아트페어Frieze Art Fair다.[28] 2003년부터 시작된 초기 프리즈에서 특별전시회의 전시공간으로 컨테이너박스였으며, 그 외에도 비엔날레라든지 각종 전시회 등에서 사용하고 있다. 컨테이너박스가 예술이벤트에 쓰이는 가장 큰 이유는 우선 손쉽게 공간을 구축할 수 있으며, 해외로도 이동 가능하다는 장점 때문이다.

컨테이너 박스 건축물이 매우 좋은 것이라는 또 다른 이유는 예산이 매우 적게 든다는 것이다. 기존 콘크리트 건축물의 20–30퍼센트 정도 예산이면 가능하다. 또한 건축 기간도 대단히 짧다. 설계가 되어 있는 상황이라면, 규모에 따라 다르겠지만 2–3개월 정도에 완성할 수 있다. 이 경우 예산 대부분을 프로그램 운영에 사용할 수 있다. 오늘날 각 지역이 겪는 문제를 보면, 많은 예산을 들여 문화시설을 구축해 놓고 정작 그것을 운영할 프로그램 예산이 없어 개점휴업인 곳이 매우 많다. 또 운영을 하더라도, 거의 대부분의 시간을 활용하지 못하고 있는 경우가 허다하다. 이는 대부분의 예산을 건축비에 소모함으로써 정작 중요한 프로그램에는 사용할 예산이 없기 때문이다. 이제는 이런 모순된 상황을 깊이 성찰하고 소프트웨어 중심의 문화시설 운영이 반드시 자리 잡아야 한다. 그런 의미에서 아시아문화마루는 새로운 문화시설 건립과 운영에 있어서 하나의 이정표 역할을 하고 있다.

아시아문화마루는 현재 매우 많은 젊은이들이 찾아 온다. 특히 외국인들이 많다. 외국인이 많은 이유는 매우 간단하다. 이곳에서는 내국인과 외국인에 대한 구별이 없기 때문이다. 대부분의 문화시설이나 식당, 카페 등에서 외국인은 거의 타자로 취급된다. 국제적 문화교류도시가 되기 위해서는 이런 본능적 거부반응을 해소하기 위한 노력이 필요하다.

의도적 접근, 친해지기 위한 습관 교육이 필요하며, 초기 긴장감 해소를 위한 '얼음 깨기Ice Breaking' 프로그램 같은 것이 반드시 필요한 것이다. 그런 의미에서 아시아문화마루는 우선 젊은 세대와 창작 예술인들의 활발한 교류를 통해 도시 전체로 교류 분위기가 확산될 수 있는 프로그램들을 만들어 내고 있다. '비와이오BYO, Bring Your Own 파티'[29]라든지 '디제이DJ 나이트 파티' 등이 여기에 해당된다. 또 지역문화 관련한 토론회, 독립영화 상영을 위한 무비 나이트 등이 있다. 외국인들은 이곳에서 지역의 유일한 해방구를 맞이하며, 자유로움을 만끽한다. 개관 초기 지역민에게 외국인을 위한 공간처럼 인식된 것은 바로 이런 프로그램의 성격 때문이었다. 부연하거니와, 아시아문화중심도시 광주로서 국제적 교류의 도시가 되려면 반드시 외국인에 대한 선입견을 없애야 하며, 외국인도 똑같은 내국인으로 인식될 때 비로소 가능하다. 상호주의적 입장에서 서로 존중하며 공존하는 것이다.

자생적 예술 공간, 대인시장과 예술의 거리

대인시장은 아시아문화전당으로부터 직선거리 500미터 이내에 위치한 전통시장이다. 이곳에 작가들이 관심을 갖고 입주하기 시작한 것은 2008년부터이다. 당시 아시아문화중심도시 조성사업이 구체적으로 진행되기 시작할 무렵, 도시조성을 위해 가장 먼저 추진한 사업이 대인시장 사업이었다. 국비와 지방비를 공동 투자하여 추진한 이 사업은 광주비엔날레와 함께 연계하면서 그 장소성을 매우 강하게 드러낸 사업이다. 여기에 관심을 갖게 된 동기는 광주의 전통과 현대를 보여줄 광주의 문화 장소가 있어야 한다는 것이었고, 나아가 우리의 삶의 문화가 깊게 배어있는 전통시장을 문화적으로 활성화함으로써 문화도시 광주의 정체성이 매우 강하게 살아날 수 있으리라는 기대가 있었다. 아시아문화전당은 국제적으로 경쟁력있는 첨단 예술을 만들며 보여 주는 곳인 데 비해, 대인시장은 광주의 문화적 정체성을 느끼고 표현하는 곳이라는 것이다.

아시아문화마루 앞에서 진행된 광주 야夜 벼룩시장.(왼쪽)
「거시기 하시죠」 전시회에 출품된 마문호 작 〈행복한〉.아시아문화마루.(오른쪽)

대인시장이 광주광역시 동구 대인동의 현 위치에 들어서게 된 것은 1922년 7월 광주에 철도가 개설되고 이곳에 광주역(지금의 동부소방서)이 생기면서부터다.[30] 초기 일본식 역사로 지었던 건물은 육이오 전쟁 때 소실되었다. 이른바 '역전통'(현재 구성로)이라 불리는 광주의 최대 번화가의 한 축에 대인시장이 위치했다. 기차역과 철로 주변을 중심으로 형성되던 시장은 한때 광주 제일의 시장으로 성장했고, 농수산물의 최대 유통지가 되었다. 이후 백화점과 대형 마트 등이 속속 들어서면서 대부분이 상권을 내줘야 했다. 무엇보다도 광주의 도시구조가 과거 일핵 중심 시가지에서 다핵 시가지로 바뀌어, 당초 동구에 집중되었던 도시기능이 외곽지역으로 빠져나간 것이 대인시장이 급속하게 몰락하게 된 원인이었다. 2008년 대인시장에 남아 있는 점포는 380여 개였고, 그 중 80개가 빈 점포, 그나마 나머지도 100개 이상이 쉬는 날이 많아 도태되기 직전의 위기에 내몰린 시장이었다. 2001년부터 기초자치단체가 대인시장에 관심을 갖고 지속적으로 시장을 살려내기 위한 방법을 고안하여 사업을 추진했으나 어려운 상황이었고, 계속해서 판매액이 감소하고 있는 상황이었다. 여기에 아시아문화중심도시추진단은 몇몇 작가와 만남을 갖고 문화예술을 통한 '시장 살리기' 방안을 모색하게 된다. 더불어, 갈수록 황폐해져 가는 예술인들의 창작여건, 팔리지 않는 작품, 예술 유통구조의 왜곡 등을 동시에 극복할 방안도 찾아보자는 것이 초기의 취지였다.

우선 빈 상가를 예술인이 입주하여 오픈스튜디오로 운영하고, 이와 함께 각종 문화예술프로그램을 지속적으로 운영하는 것을 주요 골자로 사업을 추진했다. 예술인의 공간들 가운데는 과거 집창촌으로 사용하던 건물도 있고, 각 골목마다 많은 스토리를 간직하고 있었다. 예술인들은 그 스토리들을 끌어내는 한편, 그것을 주제로 작품을 제작

해 나갔다. 시장골목의 벽에는 선동렬宣銅烈의 투구 모습이 그림으로 남겨지고, 2008년 올림픽 역도부문 금메달리스트 장미란張美蘭 선수가 역기 대신 셔터를 들어 올리는 장면이 슈퍼그래픽으로 남겨졌다. 죽은 무화과나무를 기념하기 위해 똑같은 형태의 철조 조각물이 세워졌고, 매주 젊은 음악 밴드가 공연을 개최했다. 또 예술인들의 아트마켓이 열렸고, 결과는 놀라웠다. 우선 초기 2009년에 대부분의 빈 점포들이 다시 장사를 시작했고, 더불어 많은 방문객이 몰려왔다. 2011년부터 대인시장은 아트 야시장을 개최했다. 아트 야시장에는 작가와 시민들이 제작한 수많은 등불이 상가 아케이트 천장 등 곳곳에 걸리고, 작가들은 자신의 작품을 판매하는 한편, 상가상인들은 먹을거리를 판매하여 시장 축제를 만들어냈다.

대인시장을 브랜드화하는 방법은 세 가지로 압축할 수 있다. 우선 전통시장과 예술의 결합이다. 과거 우리의 전통시장은 단순히 상품을 팔고 사는 곳뿐만 아니라, 모든 정보의 유통과 예술적 행위, 커뮤니티의 중심이었음을 상기할 필요가 있다. 마당극도 시장통을 중심으로 이루어졌다. 이는 광주의 예술이 갖는 매우 중요한 특징이기도 한데, 민중 속에서 민중과 함께 이루어지는 예술이 이곳에는 여전히 건강하게 살아남아 있다. 그런 특성을 전통시장과 같이 융합시킴으로써 독특한 브랜드가 될 수 있을 것이다.

둘째, 대인시장의 가장 큰 특징은 먹을거리를 파는 곳이 많다는 것이다. 그 가운데서도 의례儀禮 음식, 결혼 폐백 음식이나 제사 음식, 회갑·돌 등의 특별 행사를 위한 음식이 발달되어 있고, 향후 먹을거리 야시장으로 각광받을 것이다. 아시아문화전당이 개관하고 국제적으로 많은 사람들이 찾아왔을 때 광주의 맛을 보여 줄 수 있는 장소로 기능할 수 있다. 또한 호남 제일의 농산물 시장이었던 점을 감안하여, 친환경 유기농산물만을 판매하는 시장이 되었을 경우 대인시장은 큰 규모로 발전할 수 있을 것이다.

셋째, 현재 대인시장에는 많은 예술인들이 입주해 있다. 예술이란 기본적으로 핸드메이드를 자신의 연구와 작품제작의 기본방식으로 활동하는 사람들이다. 따라서 공업생산품에 밀려서, 갈수록 귀해지고 한편으로 고급화되고 있는 수공예품들의 재료와 도구를 판매하는 곳, 완성된 작품을 전시하고 판매하는 곳으로 성장해 간다면, 대인시장만의 독특한 브랜드로 정착될 것이다.

관광객은 결코 새로운 건축물이라든지 자연경관만을 보러 어떤 도시를 방문하지 않는다. 관광객에게 매력을 끄는 것은 그 지역에서 만들 수 있는 아름다운 추억이다. 오늘날의 관광객은 도시가 주는 매력을 체험하고 또한 즐긴다. 추억할 수 있고 기념할 수

다양한 먹거리와 예술가들의 작품이 판매되는 대인예술야시장(위)과
그 안에 마련된 예술카페(아래).

있는 장소가 있다면, 관광객에게 그곳은 생생한 호흡으로 다가온다.

　'예술의 거리'는 광주 예술사에서 매우 중요한 장소다. 근대기 광주의 예술사를 열었던 허백련許百鍊, 오지호吳之湖와 같은 화가들로부터 그 제자들, 수많은 문인들, 소리꾼들이 활동한 곳이다. 예술의 거리가 형성되기 시작한 것은 해방 후 대략 1950년부터로 보인다. 당시에 문을 열었던 화방들 상당수가 여전히 존속되고 있고, 과거 예술인들이 즐겨 찾던 술집들이 지금도 문을 열고 있다. 1970년대에 가장 활발했으며, 1980년대 이후부터 1990년대까지 쇄락한 분위기를 보이다가 최근 다시 살아나고 있다.

　현재 이곳은 광주의 대부분 갤러리들이 밀집되어 있으며, 각종 화구점, 골동품상, 공예품점, 민예품점이 늘어서 있는 곳이다. 예술의 거리가 광주 문화에 있어서 중요한 위치를 점하는 까닭은, 이곳이 바로 예술적 담론 발생의 중심지라는 데에 있다. 수많은 예술인들, 문인, 비평가, 기자 들이 이곳에 있는 다방과 술집에서 밤새워 가며 입씨름

을 벌이던 장소였다. 광주 아방가르드 운동, 민중미술운동의 진원지 역할을 한 곳도 사실 이곳의 막걸리집들이었다 해도 과언이 아닐 것이다. 그 막걸리집들 가운데 일부는 요즘도 밤이면 예술인들로 북적거린다. 마치 50년 전의 허름한 건물을 머리에 이고 광주의 역사를 모두 지켜봐왔던 산 증인처럼 그 자리에 오롯이 버티고 있는 것이다.

예술의 거리는 국립아시아문화전당과 지척에 있다. 예술의 거리 남쪽 끝은 아시아문화전당과 연결되어 있다. 전당에 찾는 수많은 사람들은 예술의 거리를 찾아 광주의 예술을 볼 것이다. 사람을 만나고 더불어 창작적 활동의 근거지로 삼을 것이다. 예술의 거리는, 과거에 그랬듯이, 앞으로도 예술적 활동의 중심지로 기능할 것이 자명하다.

현재 '아트로드 프로젝트'가 운영되고 있다. 이는 예술의 거리를 중심으로 주민과 예술인이 커뮤니티를 이루고 활동함으로써 광주가 가진 독특한 예술적 특성을 브랜드화하자는 프로그램이다. 미니 라디오 방송국을 운영하여 커뮤니티의 소통을 꾀하고, 더불어 각 화랑들이 참여하는 예술품 경매 행사가 열린다. 또 각 갤러리 및 상점과 예술인들이 결합하여 즉석에서 작품을 제작하고 판매하는 좌판도 펼쳐진다. 아울러 젊은 연주자들과 예술인들을 중심으로 프린지 페스티벌을 개최한다.

예술의 거리는 향후 아시아 각국의 문화와 예술인이 모여드는 장소로 기능할 것으로 보인다. 이곳에는 예술적 담론의 형성을 위한 수많은 만남과 대화가 있어야 하며, 이를 위해 타인의 주장과 입장을 존중해 주는 예술적 담론의 자유특구 같은 특징을 지녀야 할 것으로 보인다. 그럼으로써 이곳을 통해 새로운 예술적 트렌드가 발아되며, 창조성이 충만한 특구로서 존재할 것이다.

콘텐츠가 흐르는 길, 길 프로젝트

아시아문화전당은 광주의 구 도심에 위치한다. 구 전남도청과 그 주변을 개발하여 아시아문화전당이 들어선 것이다. 이것은 지리적으로 광주의 문화가 교차하는 한 중심에 아시아문화전당이 위치한다는 것을 의미한다. '길 프로젝트way-project'는 문화전당을 관통하는 광주의 주요 문화 흐름을 토대로 현대적 삶과 결합하면서도 외부의 관광객이 비교적 쉽게 접근할 수 있는 문화의 축을 형성하자는 취지에서 시작된 사업이다.

way 1 – '광주 무등산 문화유산' 의 축

중외공원-광주역-대인시장-예술의 거리-아시아문화전당-오지호 가옥-의재미술관
까지의 축이다.

이 축에는 광주 한국화의 뿌리라 할 수 있는 남종화 대가 의재毅齋 허백련許百鍊이 있
는 춘설헌春雪軒과 증심사證心寺가 있고, 또한 우제길미술관, 무등현대미술관, 연진미
술원이 있다. 또 한국 근대미술에 많은 영향을 미친 오지호吳之湖의 생가가 있어 이 길
을 통해 수많은 예술인들이 활동했다. 북쪽으로는 예술의거리가 위치하고, 또 대인시
장, 광주의 관문인 광주역과 광주비엔날레가 열리는 중외공원으로 연결되는 길이다.
이 길에는 수많은 예술인들이 활동하고 있으며, 따라서 광주의 현대예술의 흐름을 볼
수 있는 길이다. 또 그 끝은 무등산 옛길과 연결된다. 이 길은 우선 생태자원이 매우 풍
부하고, 이와 더불어 전통적 예술과 현대 예술이 매우 잘 혼합된 지역이다.

way 2 – '광주도심 근대역사' 의 축

양림동 선교사촌-오웬기념관-양림동 항일운동 발원지-이장우李章雨 가옥-아시아문
화전당-오일팔 묘역 등에 이르는 축이다.

양림동은 광주 근대화 태동기의 역사를 간직한 지역이다. 처음 양림동에 선교사촌을
세우고 학생들을 지도한 벨Eugene Bell(1868~1925) 선교사부터, 한센인들을 헌신으로
치료하다 결국 자신도 한센병에 걸려 운명한 서서평Elisabeth J. Shepping(1880~1934),
광주 삼일만세운동의 진원지 등 많은 근대기 역사적 흔적들이 남아 있는 곳이다. 또한
이장우 가옥, 최승효崔昇孝 가옥 등 전통한옥이 남아 있다. 이 길은 전당을 관통하여 남
서쪽에서 북동쪽 방향으로 확장될 경우 오일팔 민주화운동 지역과 연결됨으로써 광주
역사를 볼 수 있는 축이다.

way 3 – '광주도심 문화예술' 의 축

전당-무등산 옛길-시가문화권 등에 이르는 축이다.

이 지역은 천혜의 자연조건을 갖춘 길로서, 전당에서 옛 전라선 폐선부지를 활용한
도봇길과 더불어 무등산과 이어진다. 광주는 그 중심부로부터 매우 가까운 거리에 무
등산을 두고 있어 천혜의 자연환경을 안고 있는 도시라고 할 수 있다. 무등산 옛길 및
무등산 둘레길 등 도보 여행길과 더불어 슬로푸드, 친환경 농산물 등 기존 자원을 활용

함으로써 관광 활성화에 중요한 기능을 수행할 수 있는 길이다.

아시아문화전당의 콘텐츠는 이 길들을 따라 흐를 것이다. 이 세 개의 축은 도시 전체의 문화가 전당으로 통하는 길이기도 하며, 반대로 전당은 이 길들을 통해 수많은 문화적 자양분을 받아들인다. 아울러 전당의 문화가 이 길들을 통해 흘러가기도 하는 것이다.

이 프로젝트는 아시아문화중심도시 조성에서 광주의 역사와 문화적 정체성을 기반으로 추진할 수 있는 우선 사업으로 간주된다. 광주가 가진 문화적 자원을 통해 비교적 쉽게 사업을 추진할 수 있기 때문이다. 여기에 필수적인 것은 기존의 문화자원들의 원형을 보존하려는 노력이 필요하고, 더불어 그 자원들을 새로운 시각으로 볼 수 있어야 한다. 즉 보호와 현대적 활용이라는 두 차원을 동시에 다루어야 한다는 것이다. 문화적 원형을 살리는 일은 우선 새롭게 문화적 시설을 만들지 않고 현재 있는 건축물을 최대한 활용할 것, 하드웨어보다 소프트웨어에 해당하는 문화프로그램에 집중할 것, 주민과 지속적으로 커뮤니케이션할 것 등이 요구된다. 이 문제는 어떤 방식으로 광주의 구도심을 재생할 것인가의 문제와도 밀접한 관련이 있다. 적은 예산으로 할 수 있는 사업부터 시작하고, 향후 필요에 따라 예산을 확대하거나 별도의 수입원을 마련하는 방식으로 추진하는 것이 효율적이다.

가능한 주민의 자체적 예산으로 추진하는 것이 바람직하지만, 구 도심에서 처음부터 그것을 기대하기는 곤란하다. 이미 경제적으로 매우 열악한 환경에 놓여 있는 상황에서 주민 스스로가 나서기보다는 우선 국비와 지방비를 포함한 공적 예산의 확보가 필요한데, 이 경우 적은 예산으로부터 시작하는 것이 훨씬 가능성이 높다. 프로그램 사업을 우선 추진해야 하는 이유도 거기에 있다. 시설건립에 소요되는 예산의 극히 일부분만 있어도 프로그램은 얼마든지 운영할 수 있다. 또 기존 문화자원을 활용할 경우, 굳이 별도의 시설이 필요하지 않은 경우도 적지 않을 것이다. 활발한 문화프로그램은 장소를 특성화하여 그곳의 장소적 가치를 현저히 상승시키고 사람을 집중시키는 효과가 있으므로, 상대적으로 활용할 수 있는 잠재적 자본이 훨씬 커진다는 것도 매력이다.

문화 프로그램을 통한 도시재생 프로젝트

아시아문화중심도시 조성사업의 핵심은 아시아문화전당과 도시재생이다. 엄밀히 말

해서, 도시재생은 그동안 계속 침체로 빠져든 '도심'에 대한 재생을 의미한다. 이를 위해 도로개설, 주상복합시설의 건축, 노후주택 재개발 등 이미 수많은 물리적 환경조성 사업이 추진되었음에도 불구하고 거의 실효성을 거두지 못했다. 이는 도심재생에 필요한 요건들을 물리적 요소에 국한해서 다루고 있기 때문으로 보인다.

오늘날 세계의 많은 도시들은 도심재생을 위해 문화적 프로그램을 가장 먼저 생각한다. 우선 물리적으로 도시를 바꾸는 것은 천문학적 예산이 수반되어야 하고, 무엇보다도 먼저 기존 거주민들의 생활환경을 근본적으로 바꿔야 하는 난제가 있기 때문이다. 물리적 해결은 수많은 이주민을 낳는다. 실제로 재개발 지역의 주민이 자신이 살던 동네가 현대식 주택단지로 재개발된 후 다시 그 자리로 돌아가 생활할 수 있는 확률은 매우 적다. 그럼에도 불구하고 도심재개발에 물리적 해결방안이 먼저 다루어지는 이유는, 도심 재개발이 지역 정치에 있어서 어떤 입후보자가 정치적으로 보다 유리한 입장에 설 수 있는 지표로 인식되고 있기 때문이다.

도심을 재생하는 첫번째 지름길은 우선 도시 스프롤sprawl을 막아야 한다. 오늘날의 대부분 구 도심들이 겪는 문제는 도심의 인구가 지속적으로 교외지역으로 빠져나간다는 것이다. 그렇다고 업무지구가 바뀐 것은 아니다. 다만 잠자고 가정생활 영위를 위한 주택들, 아파트들이 대규모 단지를 이루어 외곽지역에 건설되고 있는 것이다. 이는 단순히 도심의 공동화 현상뿐만 아니라, 자연환경에 대한 급속한 파괴가 이루어지고, 또한 출·퇴근에 따른 엄청난 인구의 이동, 더불어 이동을 위한 새로운 도로건설 등 막대한 사회적 비용이 소모된다. 한때 대도시의 주변을 띠처럼 두르고 있던 그린벨트의 붕괴는 도시 스프롤 현상을 훨씬 가중시켰다.

도시의 기능은 집중화에서 발현된다. 교육·의료·매매·정보·커뮤니티 등 도시가 갖는 서비스의 본질은 집중화에 있다. 각 요소들이 네트워크화 되어 있고, 더불어 거의 동일 지역에서 모든 것이 이루어지는 장점이 도시를 키워가는 것이다. 종래의 도시기능에서 오늘날의 도시기능에 추가된 것이 문화적 환경에 대한 접근이다. 이는 소비의 양태가 종래 생필품의 소비에서 나타나는 필요충분적 태도에서 문화 소비에 따른 선택적 태도로 바뀌었다는 것에 기인한다.

오늘날 도시의 어느 지역에서든 내가 삶을 영위하는 데에 필요한 기본 조건들은 충족할 수 있다. 문제는 문화다. 문화 소비는 특수성을 기반으로 형성된다. 이 동네에 있다고 해서 저 동네에도 있는 것이 아니다. 장소적 특수성, 인문적 특수성, 지리적 특수성들이 있어 그것에 의해 생성된 문화를 소비하는 것이다. 그 특수성 속에 들어가 체험

하고 즐기는 것이 오늘날 문화적 소비의 특징인 것이다.

따라서, 도심재생의 첫째 요건은 문화적 특수성을 만들어 가는 것이다. 그 문화적 특수성이 도심에 있음으로써 사람들이 그 문화를 접하기 위해 다시 돌아오도록 해야 한다. 문화적 특수성을 만들어 내는 지름길은 창조성에 있다. 창조성은 다양한 요소들의 결합과 연결을 통해 발현된다. 또한 창조성에서 문화적으로 가장 많은 가능성을 갖고 있는 분야가 예술이다. 오늘날의 예술은 과학과 여러 기술·정보·지식·인문학의 집결체적 성격을 띤다. 그 예술을 만들어 내는 사람들은 플로리다R. Florida가 말한 '창조계급creative class'에 속한다. 결론적으로 도시를 재생하는 핵심요건이 창조계급의 영입이다.

창조계급은 어떤 특수한 고정된 집단이 아니다. 랜드리C. Landry 식으로 말하자면, 모든 분야에서 창조성은 실현될 수 있으며, 특히 도시민의 창조성이 중요하다. 도시민이 가진 창조성이 발현될 계기를 만들어야 한다. 대인시장 프로젝트가 도심재생을 위한 배꼽과 같은 것일 수 있음은 바로 그를 통해 도시민의 창의성이 발현될 계기를 만드는 데에 있다. 일본 가나자와는 주민의 창의성을 발현시키기 위해 '유와쿠 창작의 숲'을 만들었고, 별도로 과거 방직공장을 개조하여 '시민예술촌'을 만들어 운영했다. 이는 주민이 가진 창조성을 키워내기 위한 장소들이다. 오늘날 가나자와가 남공예, 섬유공예, 전통음식, 인형 등 세계적 전통공예의 집산지가 된 것은 바로 시민의 창의성을 가장 소중한 자산으로 다루었기 때문이다. 이 경우, 시민은 자발적 참여를 통해 스스로 자신의 능력을 키워 가며, 오래된 삶의 터전이었던 가정집을 개조하여 소규모 스튜디오와 전시장, 판매장을 만들고 기꺼이 그것을 통해 생활의 기반을 닦는다. 관광객은 그것을 매우 중요한 체험의 장소로 인식하며, 그곳에서 돈을 쓰는 것을 보람으로 여긴다.

광주의 구 도심 재생은 그래서 다음과 같은 몇 가지의 원칙을 바탕으로 이루어져야 할 것이다. 문화예술인 등 창조계급의 영입, 주민들의 참여와 창조성 개발, 건물과 골목의 원형 유지, 주민의 경제적 생활에 대한 배려, 공공영역의 확보를 통해 장소의 특성을 이끌어내야 하는 것이다. 앞에서도 논의했거니와, 창조계급은 경제적으로 취약한 사람들이 대부분이다. 초기 그들의 정착을 위해서는 공적 자금의 투여가 필요하다. 매우 다행인 것은, 아직 광주의 구 도심 곳곳에 과거의 기능을 상실한 채 활용되지 않고 있는 유휴 공공건물들이 남아 있다는 것이다. 마을 동사무소였다가 행정기능의 전산화 등으로 폐지된 건물이라든지, 문 닫은 파출소, 기타 행정용 건축물, 문화시설 등을 모두 창조계급의 연구실과 스튜디오, 활동공간으로 활용할 수 있다.

문화체육관광부와 광주광역시는 공동으로 예산을 투자하여 2010년과 2011년에 구 도심 재생을 위한 연구용역을 실시했다. 광주 구 도심에서 가장 극심한 침체를 겪고 있는 계림동 일대와 동명동, 장동을 포함한 아시아문화전당 주변지역을 문화적으로 재생시키는 방안을 연구한 것이다. 이 연구에 주요 포인트를 둔 것은 우선 구 도심의 활력을 제고하고, 상징성과 추억 회복을 통한 인구가 모여들어, 아시아문화중심도시 조성사업과 연계한 시너지효과 창출이었다. 이를 위해 우선 아시아문화중심도시 조성사업과의 관련성이 있는 사업을 개발하고, 또한 조기에 효과를 볼 수 있고 사업추진이 용이한 소프트웨어 중심으로 주민의 참여가 가능한 사업과 재원조달이 용이한 사업개발 가능성 등이 시범사업을 추진할 일차적 대상지 선정의 기준이 되었다.

성공의 열쇠는 이미 전술한 바대로 예술인들이 역량껏 활동할 수 있도록 환경을 조성하는 데에 있다. 장소의 특성을 살리는 역할로서 예술인은 훌륭히 제 몫을 하고, 또한 문화적 활성화에도 많은 기여를 하겠지만, 부동산 가격이 상승할 경우, 상대적으로 취약한 경제 환경에 놓인 예술인들이 견디어 낼 수 없다는 것이 문제다. 이를 위해 부동산 가격이 상승하기 전에 공적 영역을 확보하는 것이 선결 과제일 것이다.

아름다운 도시를 위한 경관 계획

도시 경관은 문화도시 조성에서 도시의 외관을 미적으로 유지시키고 쾌적한 도시를 만들기 위한 필수요건이다. 아름다운 도시는 물론 추억을 상기시키고 문화적으로 매력적인 프로그램들이 있어야 하겠지만, 그에 못지않게 경관도 중요한 것이다. 그 경관이 현대적 경관인가, 아니면 전통적 경관인가, 자연친화적인가 등은 도시의 선택에 관한 문제이다. 어느 방향으로든 도시경관은 필요한 요건인 것이다. 여기에는 필수로 규제가 따르며 상당한 진통이 수반된다.

세계의 주요 경관을 자랑하는 도시들은 일찍부터 도시 경관에 대한 많은 노력을 진행했다. 런던은 1938년부터 세인트폴 대성당Saint Paul's Cathedral의 조망확보를 위해 높이 규제 방침을 세웠다. 이 계획은 수많은 진통을 거듭하다가 1976년에 런던지역 내의 주요 조망점에서 세인트폴 대성당에 이르는 시각회랑지역 설정을 목표로 비로소 법적 제도를 마련했다. 이것은 몇 번의 수정을 거쳐 1991년에 이르러 강력한 규제력을 가진 규제방침으로 규정되었다. 이것은 세인트폴 대성당에 이르는 여섯 개의 런던 파노

테이트 모던 라운지에서 바라본 세인트폴 대성당Saint Paul's Cathedral.

라마와 웨스트민스터 사원Westminster Abbey에 이르는 두 개의 런던 파노라마 설정, 열한 개의 '보호전망Designated View' 설정 등이 주요 골자다.[31]

오늘날 세인트폴 성당과 국회의사당의 각 타워들이 주요 장소에서 조망이 되는 것은 바로 이 규제 때문에 가능했다. 세인트폴 성당의 조망권을 확보하기 위해 런던이 선택한 방식은 매우 현명한 것으로 보인다. 런던은 조망권 확보를 위해 결코 일률적 룰을 통일해서 적용하지 않는다. 프랑스 파리는 조망권 확보를 위해 파리 내의 거의 모든 건축물을 일정한 높이 이하로 규제한다. 이는 매우 강력한 구속력을 갖고 지켜진다. 그러나 런던은 건축물의 높이를 풀어 주는 대신, 주요 조망지점에서는 꼭 보일 수 있도록 시야를 열어가는 방식으로 규제했다. 즉 도심 곳곳에 '랜드마크 조망 회랑landmark viewing corridor'을 설정하여 필요한 조망권을 보호한 것이다. 이렇게 함으로써 도시가 반드시 확보해야 할 도심의 용적률을 갖게 되고, 중요 역사적 건축물에 대한 가시적 시야를 이어갈 수 있는 것이다. 파리가 선택한 길은 자칫 도심 속에 반드시 필요한 용적률의 확보를 막음으로써 도시 스프롤 현상, 혹은 도심공동화 현상을 일으킬 수 있는 단초를 제공할 수 있다.

광주의 도심경관은 어떤가. 광주의 구 도심 경관은 사실 아시아문화전당 공사가 진행되기 직전까지 매우 혼잡스런 것이었다. 광주의 핵심을 이루는 도로가 금남로이며,

대부분의 대형 건축물이 금남로에 집중되어 있다. 광주 가시권의 도달점은 무등산이고, 광주의 랜드마크 또한 무등산인 것이다. 또한 도심에서 주요 조망점reference point는 아시아문화전당 광장과 금남로에 집중되어 있다. 따라서 전당을 중심으로 이루어지는 조망점의 형성과 무등산을 보기 위한 조망통로의 확보가 매우 중요하다.

지리적으로 도심에서 무등산 중심까지 3킬로미터에 불과하며, 인문적으로도 대부분의 역사와 문화가 무등산으로부터 비롯된다. 시가문화는 광주정신을 이루는 뼈대인데, 그 시가문화권이 무등산을 중심으로 엮여 있다. 실제로 광주 사람들은 무등산을 '어머니 산'으로 부른다. 이는 광주 도시경관의 중심에 항상 무등산이 있다는 것, 따라서 광주 사람들이 은연중에 무등산의 경관을 조망할 수 있는 건축물을 항상 꿈꾸는 것을 의미한다.

아시아문화전당의 건립에 따라 구 전남도청 주변에 있던 대형 건축물들이 철거되었고, 덕분에 이제 무등산을 중심으로 형성되는 경관 축이 대부분 확보된 상황이다. 문제는 어떻게 지키는가에 있다. 연구 내용에는 우선 전당을 조망점으로 삼아 근경·중경·원경으로 주변부를 설정하고, 그에 따른 스카이라인 관리권역을 설정했다. 또 무등산과 사직공원, 광주공원 방향에는 보호전망권을 설정했다. 금남로 예술의 거리, 서석로, 제봉로, 광산길 등 주요 도로와 간선도로를 중심으로 조망축을 설정하여, 어떤 경우든 전당에서 무등산과 사직공원 등이 조망되도록 했다.

경관을 지키는 것은 도시민의 이해가 절대적으로 필요하다. 그런 의미에서 2008년 아시아문화중심도시추진단이 실시했던 '아시아문화전당권 경관관리방안 수립 연구'는 많은 것을 시사한다. 이 연구는 당시 아시아문화전당 주변의 경관 관리에 따른 정책 개발을 위한 것이었는데, 전당이 속한 광주광역시 동구 거주민의 재산권과 매우 밀접한 관련이 있었다. 연구가 진행되면서 거주민 대표들과 많은 대화를 했고, 주민의 요구 내용을 반영하면서도 어떻게 조망권을 비롯한 도시경관을 살릴 것인가에 대한 매우 밀도있는 연구가 진행되었다. 그 결과에 의해 선택한 방식이 근경·중경·원경에 대한 배치와 축선에 따른 보호전망권 개념이었다. 주민에게 필요한 용적률을 갖춤과 함께 도시미관을 위한 도시경관계획을 마침내 세워낸 것이다. 그리고, 이 계획을 광주광역시에 이첩하고 향후 도시 정책 수립에 활용토록 권고했다.

종합계획의 변경

'아시아문화중심도시 조성 종합계획'은 2007년에 완성된 법정 계획이다. 이 계획은 문화체육관광부가 계획을 수립하여 '아시아문화중심도시조성위원회'의 심의를 거친 후 대통령의 재가를 통해 완성되었다. 이 계획의 근거는 '아시아문화중심도시 조성 특별법'에 근거한다. 특별법상 종합계획은 5년마다 수정할 수 있도록 했으며 경미한 사항은 문화체육관광부장관의 재가를 통해 수정할 수 있고, 중요한 내용은 아시아문화중심도시조성위원회의 심의를 거쳐 역시 대통령의 재가를 통해 이루어진다.

종합계획은 크게 아시아문화전당의 건립 운영과 문화도시조성으로 나뉜다. 여기에서 아시아문화전당 사업은 전적으로 국가가 추진하며, 도시조성은 국가의 예산을 지원받아 광주광역시가 주관하여 추진한다. 2007년에 종합계획이 수립되었으므로, 2012년이 종합계획을 수정하는 해에 해당된다. 2012년에 수정해야 할 주요 내용은 도시조성 분야, 특히 7대문화권에 관한 내용이다. 7대문화권은 도시 전체를 일곱 개의 권역으로 나누고, 각 지역의 보유자원과 특성에 맞는 문화권역을 조성하는 것을 골자로 한다. 아시아문화전당 문화콘텐츠의 확산, 아시아문화교류의 확대, 시각미디어문화의 활성화, 문화예술을 바탕으로 한 교육문화의 정착, 아시아전승문화의 생활 콘텐츠화, 아시아신과학의 연구, 문화경관·생태환경의 보존 등이 주요 내용이다.

초기의 이 계획들을 어떤 권역을 나누어 사업이 추진되는 지리적 개념을 생각하면 곤란하다. 이것은 도시 전체에서 가동되어야 할 도시 발전의 중요한 목표들이라고 봐야 한다. 따라서 2012년의 종합계획 변경은, 각 기능들은 유지하되 현실적으로 사업추진이 가능한 사업들을 골라내고, 위치를 조정하며, 구체해 나가는 방향으로 변경되는 것이 바람직하다. 종합계획은 끊임없이 변할 것이다. 사업을 추진하는 환경이 변하고 있고, 또 수많은 변수들이 동시에 작동되기 때문이다.

도시 조성사업은 사업추진의 주체가 되는 광주광역시의 정치·경제·사회·문화적 고려 속에서 추진해야 가능하다. 다시 말해, 그 모든 지점을 고려하여 현실성있는 사업 계획을 세우고, 그것이 종합계획에 드러나야 한다는 것이다. 이 과정에서 시민들에게 너무 큰 기대를 주어서는 곤란하다. 현실적으로 불가능한 기대치를 제시하여 오해를 불러일으키기보다 현실적 계획을 세워 시민과 소통하는 것이 바람직하다. 시민의 기대심리와 예산반영 시점은 반드시 일치되어야 한다. 5년 후에나 있을 일을 미리 끌어당겨 발표하게 되면 혼란만 가중시킬 뿐이다.

또 사업의 현실성과 예산확보의 용이성을 위해 새로운 건축물보다는 기존 건축물의 재활용, 리모델링의 방법이 바람직하다. 중앙정부의 예산을 확보하는 데에는 기본적으로 지자체가 해당사업을 추진할 자기자본, 예를 들어 토지의 확보라든지 건축물의 확보 등을 전제로 이루어진다. 따라서 기존의 건축물들을 최대한 활용하는 것이 훨씬 유리하게 작용한다. 이는 도심 재생과도 매우 밀접하게 관련되며, 건축물에 투자될 예산을 실제 프로그램 운영에 사용할 수 있으므로 훨씬 효율적이다.

지자체가 할 사업은 지자체가 자체적으로 해야 한다. 너무 중앙정부에만 의존할 경우, 도시의 자생력이 후퇴됨으로써 오히려 해악이 될 수 있다. 아직 조성사업은 초기에 해당되므로 우선 문화터·문화방과 같은 범 시민의 문화적 역량을 확장시키는 사업을 추진하고 차츰 확대하는 것이 바람직할 것이다. 또 도시 브랜드 구축을 위하여 광주는 창조·인권·예술이 융합된 케치프레이즈를 모으거나, 산만하게 열리고 있는 각 축제를 서로 연계시켜, 어떤 커다란 주제를 부여하고 테마별로 추진하면서 도시가 지향하는 특징이 무엇인지를 심각하게 고민해야 한다.

2014년 개관 예정인 아시아문화전당은 그 자체로 수많은 투자자들을 광주에 불러들일 것으로 보인다. 광주의 입장에서는 문화산업의 활성화에 따른 또 다른 경제적 호기를 맞게 되는 것이다. 이 투자의 추동력은 아시아문화전당으로부터 비롯된다. 다시 말해, 아시아문화전당이 우선 충분히 안착되도록 노력해야 한다는 것을 의미한다. 핵심사업의 개발은 도시 전체를 이끌어 가는 중대변수로 작용한다. 지금은 우선 작은 것에 몰입하는 것보다 마땅히 아시아문화전당의 건립이라는 핵심사업에 치중하는 것이 바람직할 것이다.

주註

제1장 아시아와 아시아 문화

1. Andre Gunder Frank, "Paper Tiger-Rising Dragon: The 21st Century Will Be Asian", 2005. 안드레 군더 프랑크는 1929년 독일 베를린 태생으로, 시카고 대학에서 경제학을 공부한 종속이론의 창시자이며, 『저발전의 발전』 『리오리엔트』의 저자이기도 하다.

2. 울리히 벡, 홍성태 역, 『위험사회』, 새물결, 1997. 벡은 이 책의 제2장 「사회적 불평등의 개인주의화: 생활형태들과 전통의 사망」에서 개인주의화된 인간관계의 위험성을 지적했다.

3. 프리고진Ilya Prigogine의 비평형열역학. 소산의 법칙에 따른 자기조직화, 이를 통해 모든 물질은 자기를 보정하는 능력을 갖게 된다. 종래 '엔트로피'(열역학 제2법칙)를 한 차원 뛰어넘는 것이다. 일리야 프리고진·이사벨 스텐저스 저, 신국조 역, 『혼돈으로부터의 질서: 인간과 자연의 새로운 대화』, 자유아카데미, 2011.

4. 프리초프 카프라, 강주헌 역, 『다빈치처럼 과학하라』, 김영사, 2010.

5. 브라이언 클레그, 김승욱 역, 『괴짜생태학: '녹색 신화'를 부수는 발칙한 환경 읽기』, 웅진지식하우스, 2010.

6. 마셜 매클루언, 임상원 역, 『구텐베르크 은하계』, 커뮤니케이션북스, 2001.

7. 이반 림 신 친, 「아시아 생태문화를 전하다」 『아시아 생태문화』, 문화체육관광부, 2009.

8. 에드워드 글레이저, 이진원 역, 『도시의 승리』, 해냄, 2011.

9. 이반 림 신 친, 앞의 글.

10. 소식蘇軾의 글 「십팔대아라한송十八大阿羅漢頌」에 나오는 말이다. 고연희, 『그림, 문학에 취하다: 문학작품으로 본 옛 그림 감상법』, 아트북스, 2011.

11. Ernst Heinrich Philipp August Haeckel, *The History of Creation*, General Books LLC, 2009. 여기에서 헥켈은 가상의 생물 '모네론Moneron'을 그림과 함께 제시한다.

12. E. B. Tylor, *Primitive Culture: Researches Into the Development of Mythology, Philosophy,*

Religion, Language, Art and Custom, Cornell University Library, 2009. 타일러는 진화론적 입장에서 모든 문화들이 통시적 시간의 흐름에 따른 진화단계를 거친다고 생각했다. 즉 다양한 문화들에 통시적 동일성이 존재하며, 일정한 진화 과정을 갖는다는 것이다. 여기에서 잔존문화는 과거, 즉 아직 진화되기 이전의 문화 양상이 아직까지 남아 있는 것을 의미한다. 이런 입장에서 보면 유럽문화는 보다 많이 진화된 것이며, 아프리카나 동양 등 타 지역 문화는 잔존문화에 해당한다는 등식이 성립된다.

13. 임재해, 「전통 마을문화에 갈무리된 생태문화의 가치 인식」 『아시아 생태문화』, 문화체육관광부, 2009.

14. 황정규, 「생태문제에 대한 맑스주의적 관점」 ('녹색정치연대'의 토론문 발제자료), 『생태문제』 제3호, 2009.

15. 마르크스, 『자본론』 3권 5장; 레이첼 카슨, 김은령 역, 『침묵의 봄』, 에코리브르, 2002.

16. 조명래, 『포스트모더니즘과 현대사회의 위기』, 다락방, 1999.

17. "도를 도라고 규정하는 순간부터 이미 그것은 도의 본성을 떠난 것이다. 어떤 사물에 이름을 지어 부르는 순간부터 이미 그 사물의 본성은 변화되어 버린다"는 의미로, 노자는 도道를 어떤 정해진 원리에 의한 것으로 보지 않았다. 그 본성이 끊임없이 변화하는 것이다. 변화하는 요체를 우주 삼라만상으로 보았고, 따라서 인간은 자연에 다가감으로써 도의 본체에 도달할 수 있을 것으로 보았다.

18. Gilles Deleuze, Felix Guattari (Author), Brian Massumi (Translator), *Thousand Plateaus: Capitalism and Schizophrenia*, University of Minnesota Press, 1987.

19. 김용옥, 『중용한글역주』 (동방고전한글역주대전), 통나무, 2011.

20. 김용옥, 앞의 책.

21. 발레리 케네디, 김상률 역, 『오리엔탈리즘과 에드워드 사이드』, 갈무리, 2011.

22. 조명래, 「아시아의 근대성과 삶터의 재편: 한국의 경험을 중심으로」 『세계화시대 아시아를 다시 생각한다: 근대성과 삶의 방식』, 5·18기념재단, 2005.

23. 이정우, 『인간의 얼굴』, 민음사, 1999. 그는 서양철학을 전공했으나, 서양적 관점에서 동양적인 것을 봄으로써, 예를 들어 기氣와 같은 것들을 파악하려 시도했다.

24. 조명래, 앞의 글. 아시아 대부분의 국가들이 탈식민시대 이후 갖게 된 전통은, 서구의 생활양식이 이미 삶 전체를 지배한 후 자신들의 것이 소중하다는 자각에 의해

뒤늦게 민족적 정체성을 확립하기 위해 만들어진 재현적 전통이다.

25. 앤더슨은 대부분의 민족 개념이, 서구 열강이 각 대륙을 점령하고 전 세계의 식민
화가 가속되는 시점에서 각국의 지배를 위한 통치의 한 수단으로 민족을 강조했음
을 들고 있다. 이후 탈식민시대에 민족의 개념은 점점 더 강화되었으며, 수많은 종
족분쟁의 원인이 되고 있음을 그는 말한다. B. Anderson, *Imagined Communities: Re-
flections on the Origin and Spread of Nationalism*, Verso, 2006.

26. C. G. Jung, *Analytical Psychology: Its Theory and Practice*, 1968. 융은 1935년 영국의
태비스톡 클리닉Tavistock Clinic에서의 강연에서 '원형archetype' 개념을 발표했는
데, 이는 각 종족 속에서 집단무의식으로 나타나는바, 유전되는 형질을 갖고 있다
고 했다.

27. 로이 애스콧Roy Ascott, 「다층적 접합전략: 테크노에틱 문화에서 마음의 유동성Syn-
cretic Strategies: Mobility of Mind in Technoetic Culture」, 2006. 이 글은 국립아시아문
화전당의 운영조직화 사업 중 '디지털 미디어 · 엔터테인먼트 랩Digital M&E Lab'의
운영을 위해, 2007년 3월 9일부터 이틀간 서울아트센터 나비에서 개최된 워크숍에
서 발표되었다.

28. 이슬람 세계의 신비주의자. 수니파 이슬람의 율법주의 · 형식주의에 대한 비판으
로, 수피는 종교적으로 경건한 생활을 보내려는 자들이며, 여기서 이슬람 신비주의
사상인 수피즘이 나왔다. 『종교학대사전』, 한국사전연구사, 1998 참조.

29. 『장자莊子』, 「제물론齊物論」, "不知周之夢爲胡蝶與 胡蝶之夢爲周與." 여기에서 '周'
는 '莊周' 즉 장자 자신을 의미한다.

30. 푸줏간에서 고기를 뜨거나 동물의 사체를 해체하는 사람을 말한다.

31. 『장자莊子』, 「양생주養生主」, "臣之所好者道也 進乎技矣 始臣之解牛之時 所見無非牛
者 三年之後 未嘗見全牛也 方今之時 臣以神遇而不以目視 官知止而神欲行."

32. 김경탁, 『주역』, 명문당, 2011.

33. 『실크로드와 둔황』(특별전 도록), 국립중앙박물관, 2010.

34. 아르놀트 뵈클린Arnold Böcklin(1827-1901)은 스위스 바젤 출생의 상징주의 화가이
다. 종말론적 분위기가 강한 작품을 만들었으며. 대표작으로 〈죽음의 섬〉(1880),
〈오디세우스와 카리프소〉(1883) 등이 있다.

35. 그리스와 아시아의 신화, 심지어 이집트와 남미의 신화에 나타나는 공통적인 특징
으로, 망자는 배를 타고 저승을 향해 떠난다. 융C. G. Jung은 죽음에 대한 이런 각 신

화들의 공통적 현상을 '원형archetype' 개념으로 설명하고 있다.

36. 마틴 라이언스, 서지원 역, 『책 그 살아 있는 역사: 종이의 탄생부터 전자책까지』, 21세기북스, 2011.

37. '장르별 경계를 넘어 창작을 전개하는 예술인'들을 특별히 부르는 사전적 명칭은 아직까지 없다. 다만 통상적으로 그러한 예술을 '비정형 예술'이라 명명하고 있으므로, 이 글에서도 그런 예술을 전개하는 사람을 '비정형 예술가'로 부른다.

38. 『공동창작 제작보고서 리아우RIAU』(아시아 공동창작 파일럿 프로젝트), 문화체육관광부, 2007.

제2장 문화 그리고 문화도시

1. 김인·박수진 외, 『도시해석』, 푸른길, 2006.

2. 피터 홀, 안건혁 역, 『내일의 도시』, 한울 아카데미, 2000.

3. 유럽의 문화도시 프로젝트는 1985년 6월 13일 그리스의 델피에서 개최된 각료 이사회의 문화장관 모임에서 그리스 문화장관인 멜리나 메르쿠리Melina Mercouri의 제안으로 착수되었다. 여기에서 첫번째 문화도시로 그리스의 아테네가 지정되었다. 아테네 다음으로 1986년 피렌체(이탈리아), 1987년 암스테르담(네덜란드), 1988년 베를린(독일), 1989년 파리(프랑스), 1990년 글래스고(스코틀랜드), 1991년 더블린(아일랜드), 1992년 마드리드(스페인), 1993년 안트베르펜(벨기에), 1994년 리스본(포르투갈), 1995년 룩셈부르크(룩셈부르크), 1996년 코펜하겐(덴마크), 1997년 테살로니키(그리스), 1998년 스톡홀름(스웨덴), 1999년 바이마르(독일), 2000년 아비뇽(프랑스), 베르겐(노르웨이), 볼로냐(이탈리아), 브뤼셀(벨기에), 크라쿠프(폴란드), 헬싱키(핀란드), 프라하(체코), 레이캬비크(아이슬란드), 산티아고 데 콤포스텔라(스페인), 2001년 로테르담(네덜란드), 포루토(포르투갈), 2002년 브루게(벨기에), 살라망카(스페인), 2003년 그라츠(오스트리아), 2004년 제노바(이탈리아), 릴(프랑스), 2005년 코크(아일랜드), 2006년 파트라스(그리스), 2007년 룩셈부르크(룩셈부르크), 시비우(루마니아), 헤르만슈타트(루마니아), 2008년 리버풀(영국), 스타방에르(노르웨이)가 선정되었다.

4. 유럽문화도시 프로젝트는 유럽 통합과정에서 야기된 부유국과 빈곤국의 문제, 서유럽과 동유럽의 문화적 차이 등 상호 이해 및 인식이 부족하다는 문제의식에 기인하

며, 이런 문화적 갈등은 각 문화간 대화와 소통으로 해결해야 된다는 차원에서 제안
된 것이 바로 공동체문화 프로젝트인 유럽문화수도 프로젝트이다. 임문영, 「유럽연
합EU의 문화수도와 그 시사점」 『한국프랑스학논집』 제55집, 한국프랑스학회, 2006,
pp.459–460 참조.

5. 민간단체인 아메리카문화수도기구(미 대륙 35개국)는 1997년부터 매년 아메리카의
도시 하나를 선정하여 유럽문화도시와 같은 활동을 전개한다. 2000년에 아메리카문
화수도로 선정된 첫 도시는 멕시코의 메리다이다.

6. 아랍문화를 진흥하고 아랍지역 협력을 촉진하고자 유네스코에 의해 추진되었다.
1996년 아랍문화수도로 선정된 첫 도시는 이집트의 카이로다.

7. 이병훈, 「문화도시의 지속가능성에 관한 연구: '광주아시아문화중심도시' 추진전략
과 연계하여」, 2009, pp.34–35.

8. 「아시아 문화이해 강좌–창의적 문화도시 조성」 텔레비전 대담강연. 2011년 10월 14
일 광주 아시아문화마루에서 필자와 찰스 랜드리가 대담 강좌를 진행했다.

9. 찰스 랜드리Charles Landry는 2011년 9월 광주광역시 아시아문화전당 광장 내의 '아
시아문화마루'에서 있었던 필자와의 대담 강연에서 창조성에 대해 언급하면서 이렇
게 말했다.

10. 리처드 플로리다, 이원호·이종호·서민철 공역, 『도시와 창조계급』, 푸른길, 2005.

11. 임상오, 「창조도시의 쟁점과 전망」 『한국문화경제학회 2008 학술대회 자료집』, 한
국문화경제학회, 2008.

12. 게이 지수, 보헤미안 지수, 도가니 지수는 순서대로 각각 동성애자 인구비율, 문화
예술 분야 종사 인구비율, 외국인 등록자 인구비율을 의미한다.

13. 임상오, 앞의 글.

14. 막스 호르크하이머, 박구용 역, 『도구적 이성 비판』, 문예출판사, 2006.

15. 이병훈, 「문화도시의 지속가능성에 관한 연구: '광주아시아문화중심도시' 추진전
략과 연계하여」, 2009.

16. 유승호, 『문화도시: 지역발전의 새로운 패러다임』, 일신사, 2008.

17. 사사키 마사유키, 정원창 역, 『창조하는 도시』, 소화, 2004.

18. 최승담, 「관광을 통한 지역발전」, 국가균형발전위원회, 『살기좋은 지역만들기: 한
국사회의 질적 발전을 우한 구상』, 제이플러스애드, 2006.

19. 유승호, 앞의 책.

20. 이본 아레소Ibon Areso, 「빌바오와 세기의 변화: 산업도시의 변신Bilbao and Century Change-Metamorphosis of the Industrial Metropolis」, 아시아문화심포지엄 조직위원회, 『제2회 아시아문화심포지엄: 도시＋문화＋인간』, 전남대학교 문화예술특성화사업단, 2005. 이본 아레소는 2005년 현재 빌바오 부시장이며, 빌바오 마스터플랜을 만들어낸 기획자이기도 하다.

21. 유승호, 앞의 책.

22. 김효정, 『문화도시 육성방안 연구』, 한국문화관광정책연구원, 2004.

23. 마뉴엘 카스텔, 김묵한·박행웅·오은주 역, 『네트워크 사회의 도래』, 한울아카데미, 2008.

24. 사사키 마사유키, 앞의 책.

25. 김태환, 「레스터: 영국 최초의 환경도시」, 국토연구원 편, 『세계의 도시: 도시계획가가 본 베스트 53』, 한울아카데미, 2008.

26. 김태환, 위의 글.

27. 유승호, 앞의 책.

28. 차미숙, 「프라이부르크: 독일의 환경수도」, 국토연구원 편, 『세계의 도시: 도시계획가가 본 베스트 53』, 한울아카데미, 2008.

제3장 아시아문화중심도시

1. 국내 초유의 대규모 국책사업으로 계획된 아시아문화중심도시 조성사업은, 다른 유사 도시와의 차별화 전략 연구 과정에서 미래 문화도시의 새로운 모델을 제시할 수 있다는 가능성을 발견했다. 이에 다른 국책사업에서 미처 다루지 못한 아시아와 미래 문화도시에 대한 담론 연구를 기반으로 조성사업의 방향을 재점검하기 시작했다.

2. Boris Groys, "Marx After Duchamp, or The Artist's Two Bodies," *e-flux journal*, no.19, October, 2010, pp.1-7.

3. 「아시아문화교류지원센터 특성화 시범사업 최종보고서」, 문화체육관광부, 2011, pp.93-96, pp.230-232.

4. 「방문자서비스센터 운영전략 및 프로그램 개발 사업 최종보고서」, 문화체육관광부, 2011, p.29.

5. 『국립아시아문화전당 국내 · 외 유사사례 모음집』, 문화체육관광부, 2010, p.130.

6. 문화관광부 문화중심도시조성추진기획단, 「빛의 문화 프로젝트–아시아문화중심도시 개념과 전망 그리고 전략 2.5」, 2005, p.152.

7. 자크 아탈리, 이효숙 옮김, 『호모 노마드 유목하는 인간』, 웅진닷컴, 2005.

8. 아르준 아파두라이, 차원현 · 채호석 · 배개화 옮김, 『고삐 풀린 현대성』, 현실문화연구, 2004, p.60. 전 지구적 흐름을 이해하기 위한 다섯 가지 차원은, 즉 에스노스케이프ethnoscapes · 미디어스케이프mediascapes · 테크노스케이프technoscapes · 파이낸스스케이프financescapes · 이데오스케이프ideoscapes이다.

9. 해외에서는 콘텐츠 시장의 지속적인 성장을 담보하기 위한 새로운 전략들을 추진하고 있는데, 유럽연합은 산업생태계의 건강성과 활력을 극대화할 수 있는 환경 기반 구축을 목표로 '디지털 생태계 프로젝트'를 추진 중이다. 경제협력개발기구OECD(2006)와 다보스 포럼Davos Forum 또한 디지털 콘텐츠 산업의 주체인 기업과 정부, 소비자가 함께 새로운 협력 · 협업관계를 만들어 동반성장을 꾀하고, 궁극적으로 디지털 생태계의 번영을 추구해야 한다는 취지를 명확히 해 나가고 있다. 이들의 공통적인 주장은 콘텐츠 시장의 선순환을 이끄는 건전한 '콘텐츠 생태계content ecosystem'를 구축하는 것으로 모인다. 생태학적 개념에 근거해 시장을 하나의 생태계로 간주하여, 생태계를 구성하는 요소들의 건전한 활성화를 통해 지속가능한 성장을 담보한다는 것이다. 디지털 생태계를 선도적으로 주창했던 다보스 포럼이나 경제협력개발기구 회의에서 논의된 내용들의 공통점은 '이용자의 편의를 최대로 고려한 디지털 생태계 조성'이다. 그러나 두 기구에도 개념적인 차이점은 존재하는데, 다보스 포럼에서는 기술 · 산업 · 이용자 간의 동반성장을 강조하며, 경제협력개발기구에서는 디지털 콘텐츠의 생산 · 유통 · 이용 간의 상호 연계성을 강조하고 있다.

10. 포스트모더니즘은 미국적 소비사회에서 영글어 온 '예술사적 · 미학적 양식'을 해석하면서 등장했다. 그러나 이에 대한 철학적 해석의 주입은 유럽, 특히 프랑스의 '탈구조주의적 지적 토양'에서 이루어졌으며, 이 과정에서 포스트모더니즘은 근대 지식 패러다임 전반을 총체적으로 비판하는 전망으로 떠올랐다. 이는 제이차세계대전 이후 이성과 기능 중심의 모더니즘을 극한으로 밀고 간 프랑크푸르트학파에 이미 그 씨앗이 있었으며, 본격적으로는 1968년 프랑스 혁명과 베트남 전쟁 등을 거치며 문화정치 · 문화예술에서 모더니즘의 대안으로 전 지구적 담론으로 부상했다.

11. 최연구, 『문화콘텐츠란 무엇인가?』, 살림출판사, 2006.

12. 문화인류학의 창시자인 영국의 인류학자 에드워드 버넷 타일러Edward Burnett Tylor의 정의.

13. 현대의 창의력이란 여러 가지를 절합節合하는 능력으로 정의된다. 문화이론에서 절합articulation은 일반 상태에서는 논리적으로 연결될 수 없는 완전히 이질적인 요소들이 특정 조건에서 하나의 통합체로 결합하는 연결형식을 의미한다. 즉 절합은 컴퓨터나 인공지능의 알고리즘으로는 불가능하며(오류로 처리되므로), 인간만이 할 수 있는 능력이다.

14. 과학기술에서 융복합의 전개 양상은, 20세기 중반까지는 인간에게 유용한 물질과 기계의 연구개발을 강조하던 '물질/기계' 중심 시대였다. 20세기 중반 이후에 시작된 두번째 단계는 이에 더하여 정보와 생명이 강조되는 '물질/기계＋정보＋생명' 중심의 과학기술 단계였다. 그런데 지금 21세기에 이르러 과학기술은 '물질/기계＋생명＋정보＋인간/마음' 중심의 인문학 · 사회과학 영역을 포함하는 다양한 지식 결합(학제간 복합 · 융합 · 통섭)까지 포함하고 있다.

15. 수직적 통합vertical integration이란 하나의 기업이 원재료부터 시작하여 생산과 유통과정을 거쳐 최종 소비자에게 소비되는 일련의 가치사슬value chain 모두를 통합한 구조를 의미한다.

16. 학문 영역에서는 지난 이십여 년 간 글로벌 전략에 대한 논의가 진행되었다. 그 주된 배경은 통신 및 교통기술 발전으로 세계시장이 하나가 되면서 각국 소비자들의 관심이 획일화되고 동일 재화를 선호하게 되었기 때문인데, 이러한 시대로 돌입하면서 기업들은 더욱 글로벌 시장에 조달되는 '규모의 경제'를 성취하려는 노력을 하게 되고, 개개 국가 단위로만 사업을 영위한 다국적 기업들이 사라지고, 그 대신 전 세계에 표준화된 재화를 판매하는 글로벌기업들이 등장하게 된다.

17. 고도의 컴퓨터 기술과 과학기술을 접목한 문화산업으로, 실리콘Silicon과 할리우드 Hollywood의 합성어이다. 최첨단 삼차원 그래픽 기술의 도움으로 제작된 스티븐 스필버그의 영화〈쥬라기 공원〉이나〈툼 레이더〉등 최근 미국 영화들이 실리우드의 산물이다.

18. 에스플러네이드Esplanade는 1987년 설계를 시작하여 1996년 착공, 약 633만 달러 (약 7500억 원)의 총 공사비를 들여 2002년 10월에 개관했다. 에스플러네이드의 연간 보고서에 따르면, 개관연도인 2002년 총 지출은 4434만 달러(약 568억 원)이다. 이 중 프로그래밍 비용은 1370만 달러(약 176억 원)로 총 지출액의 약 31퍼센트를

차지하고 있으며, 당시 총 수입은 1320만 달러(약 169억 원)였다. 매년 열두 개의 축제를 운영하고 있으며, 개관축제만 해도 삼 주간 총 22개국 70개 공연단 총 1300여 명의 예술가를 참여시켜 총 2858회의 공연을 올린 바 있다. 개관 일 년 후인 2003년 총 지출은 4885만 달러(약 576억 원), 총 수입은 1726만 달러(약 204억 원)였으며, 2011년 총 지출은 7020만 달러(약 827억 원), 총 수입은 2787만 달러(약 328억 원)에 달하고 있다. www.esplanade.com 참조.

19. Gary C. Willis, "Contemporary Art: The Key Issues—Art, Philosophy and politics in the context of contemporary cultural production," *School of Culture and Communication*, University of Melbourne, 2007.

20. 「아시아예술극장 경영 및 컨설팅 최종결과보고서」, 문화체육관광부, 2009.

21. 우수진, 「논단 연극-문화콘텐츠의 시대와 공연예술의 자기 변용」『공연과 리뷰 PAF』제56호, 현대미학사, 2007.

22. 문화관광부 문화중심도시조성추진기획단, 『아시아문화중심도시 광주 기본구상』, 2005, p.10.

23. 문화관광부 문화중심도시조성추진기획단, 『아시아문화중심도시 조성사업 예비종합계획』, 2006, p.126.

24. 위의 책, p.126.

25. 대통령자문정책기획위원회, 『참여정부 정책보고서-아시아문화중심도시조성: 세계를 향한 아시아문화의 창, 광주』, 2008, pp.15-16.

26. 문화관광부 문화중심도시조성추진기획단, 『아시아문화중심도시 광주 기본구상』, 2005, p.12.

27. 대통령자문정책기획위원회, 앞의 책, p.13

28. 문화관광부, 『아시아문화중심도시 종합계획』, 2007, pp.27-28 참조

29. 소프트파워란 하버드대학교 케네디 스쿨의 조지프 나이Joseph S. Nye가 처음 사용한 용어로, 군사력이나 경제제재 등 물리적으로 표현되는 힘인 하드 파워hard power에 대응하는 개념이다. 강제력보다는 매력을 통해 자발적 동의를 얻어 상대를 끌어들이는 능력을 말한다.

30. 아시아문화전당의 연면적은 원설계시 17만 8199평방미터였으나, 도청 별관 문제 등이 불거지면서 어린이문화원의 규모가 당초 2만 9243평방미터에서 2만 2970평방미터로 축소 조정되어 연면적이 17만 3539평방미터(5만 2496평)로 줄어들게 되었

다.

31. 한국민족문화대백과사전(encykorea.aks.ac.kr)

32. 랜드마크는 도시의 특성을 대표하는 상징적 장소적 기표記表이면서, 주위의 경관 중에서 두드러지게 눈에 띄기 쉬운 특이성이 있는 기표라 할 수 있다. 그 특이성은 형태나 배경과의 대비성, 공간적 배치의 우수성 등에서 찾을 수 있으며, 특히 배경과의 대비성은 색채, 역사성, 청결감, 디자인의 특수성, 움직임, 음향 등을 통해 다양하게 이루어지도록 할 수 있다.

33. 당시 오일팔 관련 단체들과 시민단체, 건축 전문가, 환경단체 등은 "광주의 역사와 문화적 특성을 잘 표현해 주고 있으며 인간과 자연의 공존을 보여 주고 있다는 점을 높이 평가한다"고 전당 당선작을 지지하는 성명서를 발표했다.(2005. 12. 27) 이들 단체들은 도심에 공원을 조성함으로써 환경 및 경관의 보존과 시민들에게 쉼터를 제공할 수 있게 되고 주변의 대형건물들 사이에서 지표면과 같은 높이인 건축물이 오히려 랜드마크와 같은 기능을 할 수 있다는 주장을 근거로 원 설계안에 힘을 싣기도 했다. 성명서에 이름을 건 시민단체들로는 (사)5·18민주유공자유족회, (사)5·18민주화운동부상자회, (사)5·18유공자동지회, (재)5·18기념재단, 광주경실련, 광주문화연대, 광주 민예총, 광주여성민우회, 광주전남교육연대, 광주전남작가회의, 광주환경운동연합, 광주흥사단, 광주 YMCA, 광주 YWCA, 나무를 심는 건축인 모임, 누리문화재단, 미술인연대, 전교조 광주지부, 참여자치 21 등이다.

34. 박해광·김기곤,「지역혁신과 문화정치: 광주문화중심도시조성사업을 중심으로」, 한국산업사회학회,『경제와 사회』제76호, 한울, 2007, pp.65-66.

35. 우규승 당선자 인터뷰,『연합뉴스』, 2007. 3. 9.

36. 전당 건립사업 추진과정에서 발생한 이같은 랜드마크 및 구 도청 별관 문제 등으로 인해 그동안 집행되지 못한 채 누적된 예산의 이월액 및 불용액은 2600억 원에 이르고, 2010년 개관 목표연도가 2014년으로 지연되었다.

37. 문화체육관광부 아시아문화중심도시 추진단과 오일팔 관련 단체는 전당 부지 선정 이후 2005년 국제설계경기지침을 마련할 때부터 오일팔 보존건물의 범위를 두고 수차례에 걸친 협의과정을 거쳤다. 당시 오일팔 관련 단체의 주장은 오일팔과 관련된 모든 건물을 원형 그대로 보존해 달라는 것이었고, 문화체육관광부 추진단은 세계적인 복합문화공간으로서 전당의 비전 및 광주의 종합적 상황을 고려하여 보존범위를 확정해 나가겠다는 입장이었다. 추진단은 전문가로 구성된 '국제설계경기

운영 태스크포스TF'의 판단에 따라 1994년 광주광역시에서 마련한 '오일팔 기념사업 종합계획' 등과 오일팔 관련 단체의 의견을 반영하여 도청 본관과 도청 민원실은 보존하고, 상무관, 경찰청 본관, 경찰청 민원실 등은 설계자의 판단에 따라 보존 또는 활용하도록 제시했다. 그러나 오일팔 관련 단체는 이러한 설계지침 내용을 받아들일 수 없다면서 문화체육관광부 장관의 면담을 요청해 "벽돌 한 장이라도 건드리면 안 된다"는 뜻을 전달하기에 이른다. 이후 추진단은 오일팔 관련 단체와 협의를 거쳐 '국제설계경기 운영 태스크포스'에 최종 수정안을 맡겼는데, 결론은 도청 본관, 도청 민원실, 경찰청 본관, 경찰청 민원실, 상무관, 오일팔 광장의 분수대를 원형 보존키로 하되 도청 별관만큼은 철거하기로 결정을 하고, 2005년 7월 26일에 이 내용을 반영한 설계지침을 수정·변경하여 공지하게 된다. 국제건축설계경기에는 총 33개국 124개 팀이 출전했고, 총 참가팀의 약 90퍼센트가 유럽과 아시아 국가 출신이었다. 심사 결과 재미 건축가 우규승의 〈빛의 숲〉이 당선되었다.

38. 전당의 랜드마크 논란이 있던 2006년 1–2월 사이에 문화체육관광부 추진단은 광주광역시, 동구 주민, 시민사회단체, 문화단체, 전문가 등을 대상으로 십여 차례에 걸쳐 전당 당선작에 대한 설명회를 가졌으며, 2007년 4월 10–11일에도 시민 대상의 전당 설계 보완사항에 관한 설명회를 가졌다.

39. 아시아문화중심도시 조성 종합계획은 2007년 10월 1일에 대통령 승인을 거쳐 확정되었다.

40. 오일팔 단체는 2005년 12월 랜드마크 논란이 일기 시작할 때 시민단체와 함께 성명을 내어 당선작을 지지했던 주요단체 중 하나였다. 성명서를 통해 "광주의 역사와 문화적 특성을 잘 표현해 주고 있으며 인간과 자연의 공존을 보여 주고 있다는 점을 높이 평가한다"고 설계 당선작에 지지를 보내 주었다. 그리고 2006년 2월에는 오일팔 제 단체 명의로 이를 확인하는 공문을 발송하기까지 했으며, 그해 9월에는 이 안을 토대로 보존되는 오일팔 관련 건물을 엔지오NGO 사무실로 활용하는 등의 공간활용 방안의 밑그림을 그려 당시 이영진 추진기획단 본부장을 면담하였다.

41. 도청 본관과 별관을 구분했던 것은 문화체육관광부 추진단이 아니다. 우선, 전라남도청 활용방안에 대해서는 전당 건립부지 선정 이전에 '오일팔 기념사업 종합계획' 수립 당시부터 지역사회 안에서 수많은 논의가 있어 왔고, 그때 당시도 전라남도청은 본관동과 별관동을 구분해서 명칭을 표기하고 있었다. 이 계획에서는 구 전남도청 본관(문화재청 등록문화재 제16호)과 민원실(광주시 유형문화재 제16호)만

살리고 전남도청 본관과 연이어진 전남도청 별관 및 경찰청 본관, 경찰청 민원실, 전남도청 후관 등은 철거하고 기념광장으로 조성하기로 돼 있다. 다만, 도청 별관과 연이어진 도의회 건물은 신축건물이어서 오일팔의 역사성과는 관련이 없었지만 건물 활용 차원에서 남기는 것으로 돼 있다.

42. 추진단이 공사 중지를 선언한 그 다음날일 2010년 12월 10일, 일곱 개 시민단체로 구성된 '범시민사회단체 연석회의'가 원설계를 존중한다는 입장을 표명했다. 일곱 개 단체 중 광주시민사회단체협의회 등 네 개 단체는 도청 별관 철거에 찬성했고 광주전남진보연대 등 세 개 단체는 입장을 유보했다.

43. 2009년에 들어서자 '공동대책위'는 전당 건립 지역인 광주 동구 박주선朴柱宣 의원에게 추진단과 중재를 요청하기에 이른다. '공동대책위'는 중재를 요청하는 게이트안(도청 별관 건물 지하의 출입구화)으로, 삼분의 이 보존 등 도청 별관 부분 존치의 방안을 내놓았다. 하지만 추진단은 원설계가 이미 오일팔의 역사성을 감안하여 기념비화한 콘셉트이며, 전당의 출입구는 단순한 통로가 아니라 전당 내 아시아문화광장(5100평방미터)과 오일팔민주광장 간에 개방성과 소통성을 주는 전당 설계의 핵심 콘셉트인바, 별관 보존 시에 이러한 점이 훼손되고, 재설계가 불가피하여 공사 지연 및 설계비 · 건축비 등 신규 예산 확보가 수반되어야 하므로 수용이 불가하다는 입장이었다.

44. 오일팔 단체가 농성을 해제하면서 발표한 성명서에는 '시도민 대책위'에 "향후의 모든 권한과 책임을 위임한다"는 내용이 들어 있다. 성명 말미에는 "농성 과정에서 시민들에게 볼썽사나운 모습을 보여드린 점, 설계 및 종합계획 수립 과정에서 제대로 인지하지 못한 채 문제를 해결하지 못하고 오늘에 이르게 한 점, 나아가 그동안 오일팔 정신의 책임있는 계승 주체로서 도덕성을 제대로 지키지 못하였던 점 등에 대해 시민 여러분께 죄송하다"는 뜻을 남기게 된다.

45. 광주시장 등은 2009년 4월까지만 하더라도 "시민들은 하루 속히 전당 공사가 2012년에 완공될 수 있도록 바라고 있으며, 지역발전을 위해 오일팔 단체가 빠른 시일 내에 결단을 내려 주길 촉구한다"는 입장을 가지고 있었지만, 추진단에 책임을 전가하는 입장으로 급선회하는 등 정치적 문제로 비화한다.

46. 당시엔 도청 별관 문제를 시민 여론조사 방안으로 결정하자는 의견과 주민투표로 결정하자는 안까지 나왔는데, 정부는 어느 것도 받아들일 수가 없었다. 지금껏 추진해 온 절차와 과정을 뒤집는 것이고, 정부가 나서서 민주주의 절차를 부정하는

것이나 마찬가지였기 때문이다. 설령 주민투표를 한다 해도 예산이 수십억 원에 이르는 등의 문제점이 있었다. 따라서 추진단은 대의민주주의 원칙에 입각하여 광주시장과 민선 대표가 광주의 대표성을 갖는 것이라고 보아 광주시장을 비롯한 '10인 대책위'와 협의 테이블에 마주 앉게 된다.

47. 이같은 결과는 사실상 예견된 것이기도 했다. 광주시의회에서 주관한 토론회에, 1960–70년대 당시 전남도청에 근무하면서 직접 도청 별관을 설계했던 원설계자 박무길 씨가 참석하여 증언한 내용이 이를 뒷받침하고 있다. 박무길 건축사는 "도청 별관 일이층은 조적조(1950년대), 삼사층은 라멘조(1970년대 증축)를 덧대어 네 번에 걸쳐 증축한 불안정한 건물로 손만 대면 허물어질 것"이라고 밝혔다. 더불어 "도청 별관을 부분 존치하거나 건물을 원형으로 존치한 채 지하 출입구를 만들 시에도 도청 별관을 헐고 다시 지어야 하므로 건물의 역사적 상징성 등이 무의미해질 것"이라고 주장했다. 무엇보다 시민의 안전 문제를 보장할 수 없다는 것이다.

48. 광주시장 담화문, 『연합뉴스』, 2010. 12. 30.

에필로그

1. 1980년 5월, 광주는 치안 공백 상태에서도 범죄 한 건 없이 부상자들을 위해 서로 헌혈하고 주먹밥을 나누었으며 거리를 청소했다. 이를 최정운은 『오월의 사회과학』(1999)에서 '절대공동체'라는 개념으로 소개했으며, 헤겔G. W. F. Hegel의 인정투쟁에 의한 서구공동체 형태의 위기 대안으로 제시했다.

2. 미셸 푸코Michel P. Foucault는 이를 자기의 테크놀로지라 말한다. 즉 주체가 담론의 효과 혹은 지식–권력의 함수로 머무는 데서 벗어나 적극적으로 자신을 미적 윤리적 주체로 세우고, 자기의 배려를 통해 제 삶을 예술적 완성으로 끌어올리는 존재미학의 완성을 기획했다. 미셸 푸코, 이희원 역, 『자기의 테크놀로지』, 동문선, 1997.

부록: 아시아문화중심도시 만들기

1. 문화관광부 아시아문화중심도시 조성추진기획단, 『아시아문화중심도시조성사업 예비종합계획』 제1권, 2005, p.157.

2. 문화중심도시의 첨단 문화기술CT, Culture Technology 개발은 '원천기술'의 개발이

아니라, 최종 향유자 중심, 공연 전시 등 문화예술현장에 바로 활용할 수 있는 '표현기술'을 중심으로 사업을 진행할 것이다. 향후 첨단기술 시스템을 기반으로 미래 융복합 문화콘텐츠의 큰 흐름인 '예술적 양식과 기술의 통합' '사용자와 미디어의 상호작용성' '미디어 요소들의 연결인 하이퍼미디어' '가상환경에 의한 몰입', 그리고 '콘텐츠 구성요소를 통섭하는 스토리텔링' 등 첨단 표현기술을 개발할 예정이다.

3. 아시아문화전당 내에 부족한 숙박시설은 전당 인근 기관 및 대학 등의 시설을 활용하여 해결할 예정이다. 물론 이를 통해서 숙박 등 생활여건을 제공하는 기관과 대학은 동시대를 선도하는 다분야 전문가들의 창작 노하우와 최신 트렌드를 공유하게 된다.

4. 퍼실리테이터facilitator란, 회의 또는 워크숍과 같이 여러 사람이 일정한 목적을 가지고 함께 일을 할 때, 효과적으로 그 목적을 달성하기 위해 일의 과정을 설계하고 참여를 유도하여 질 높은 결과물 만들어내도록 도움을 주는 사람을 말한다. 퍼실리테이터는 답을 제공하는 컨설턴트가 아니고, 지식을 전달하는 강사도 아니며, 또한 개인의 성장을 돕는 코치와도 다른, 참여자들이 스스로 문제를 해결하고 답을 찾도록 과정을 설계하고 진행을 돕는 사람을 지칭한다.

5. 시앤드디C&D, Connect & Development는 아르앤드디R&D, Research & Development의 새로운 패러다임으로서 개방형 연구개발이라고도 한다. 시앤드디는 내부 조직과 외부의 핵심 지식을 연결하는 지식 네트워크를 통해 내부 조직에서 필요로 정보 및 아이디어 등을 지속적으로 개발하는 방식이다. 즉 개발을 위한 창의적인 아이디어를 외부에서 도입하는 방식으로, 새로운 비즈니스 모델로서 자리매김하고 있다.

6. 특정 공간 공연Site Specific Performance은 설치미술 · 영상 · 사운드 · 테크놀로지 등 시각이 중심이 되는 다장르 복합공연을 말한다. 공간의 역사성을 글로벌한 의미로 재해석하여 시간과 시대를 넘나드는 체험을 할 수 있도록 해 주는 특정 공간 반응공연Site Responsive Performance으로 확대해 추진할 계획이다.

7. 시즌제는 다음 연도 공연 프로그램을 사전에 정해 놓고 공개함으로써 정규 관객subscriber에게 먼저 티켓을 구매할 수 있도록 하는 제도이다. 공연 선진국에서 이미 보편화된 공연 방식으로 가격할인 및 좌석 우선제 등 회원들을 위한 고객 마케팅과 사전 수요조절 등 극장 경영의 효율성을 도모할 수 있다.

8. 나카자와 신이치, 김옥희 역, 『대칭성 인류학: 무의식에서 발견하는 대안적 지성』, 동아시아, 2005.

9. 전체 부지면적은 8만 4982평방미터이며, 3개의 공연장(로열페스티벌홀 2,900석, 퀸 엘리자베스홀 917석, 퍼셀룸 소공연장 372석)과 헤이워드 갤러리Hayward Gallery, 세 이즌 시 도서관Saison Poetry Library, 현대시도서관現代詩圖書館, 부대시설(20여 개의 레스토랑, 서점, 음반점, 카페 및 3개 아트샵 등)로 구성되어 있다.

10. *Southbank Centre Annual Report*, Southbank Centre, 2008.

11. 전당 옥외공간은, 광장으로 아시아문화광장(5100평방미터), 오일팔 민주광장(9084 평방미터), 계단식광장(3731평방미터), 어린이놀이공간(5618평방미터), 다목적이 벤트마당(7566평방미터)이 있고, 공원으로 대나무정원(3171평방미터), 느티나무 수 림대(1만 4300평방미터), 기념 수림대(2516평방미터)가 위치하며, 그 외에 예술극 장 옥상(2105평방미터), 예술극장 야외공연장(1216평방미터)이 있다.

12. 국가브랜드 지수는, 대통령직속 국가브랜드위원회와 삼성경제연구소가 공동으로 개발한 엔비디오NBDO, Nation Brand Dual Octagon를 모델로 개발했다.

13. 마틴 린드스트롬Martin Lindstrom은 브리티시 텔레콤British Telecom과 룩 스마트 Look Smart의 글로벌 최고 운영 책임자COO, chief operating officer를 지냈으며, 매 주『월 스트리트 저널*Wall Street Journal*』과『뉴스위크*Newsweek*』에 연재되는 브랜딩 에 관한 그의 칼럼은 30개국에서 100만 명이 넘는 사람에게 읽힌다. 그의 주요 고객 으로는 디즈니 · 펩시 · 필립스 · 메르세데스벤츠 · 켈로그 · 마이크로소프트 · 노 키아 등 세계적 규모의 거대기업들이다.

14. 사이먼 안홀트Simon Anholt는 국가 및 기업 브랜드 컨설팅의 세계적 권위자로, 2005 년부터 매년 국가브랜드 지수와 도시브랜드 지수를 발표하는 안홀트-지엠아이 GMI의 창립자이기도 하다. 2007년 한국 관광 브랜드인 '코리아 스파클링Korea Sparkling'을 만들어 한국과 인연을 맺기도 했다.

15. 월드뮤직은 각 나라, 각 지역의 민속음악에 뿌리를 두고 대중음악과 접목되어 현대 화한 음악으로, 프랑스의 샹송, 브라질의 보사노바, 아르헨티나의 탱고를 그 예로 들 수 있다. 아름다운 멜로디나 신나는 리듬을 가진 음악만을 지칭하는 것이 아니 라, 각국의 역사와 삶의 양식, 총체적인 문화의 응결체라는 데에서 월드뮤직의 의 미를 찾을 수 있다.

16. 정부가 수행하는 사무 중 공공성을 유지하면서도 경쟁의 원리에 따라 운영하는 것 이 바람직한 사무에 대하여 인사 · 예산 등 운영에서 대폭적인 자율성을 부여하고, 그 운영성과에 대하여 책임을 지도록 하는 집행적 성격의 행정기관을 말한다. 영국

의 행정개혁 모형에 따라 각국에 확산되고 있는 책임운영기관의 장은 일반적으로 공개경쟁채용 과정을 거쳐 계약제로 임명되며, 기관장은 해당 부처 장관과 사업 목표 등에 관한 성과계약을 체결하고 그 사업의 실적에 따라 장관에 대해 책임을 진다.

17. 국립기관으로는 국립중앙박물관과 국립현대미술관이 2000년 1월에 책임운영기관으로 전환되었고, 공립기관으로는 세종문화회관이 1999년 7월 재단법인으로 전환되었다.

18. 전해웅, 「공공예술기관과 재정자립도」, 유민영 외, 『예술과 경영』, 태학사.

19. 전체 재원에 대한 자체 수입의 비율을 말한다. 문화예술 기관의 재정자립도는 경영 효율성을 평가할 수 있는 중요한 재무적 척도로 인식되고 있으며, 공공지원의 규모가 줄어들면서 자체 수입 및 민간재원 조달 능력을 평가할 수 있는 중요한 지표로 활용되고 있는 추세다.

20. 바비칸센터Barbican Center는 런던시 공사Corporation of London에서 재정(약 680억 원)과 인력(정규직 330여 명)을 지원받는 공립재단 형태로 운영되며, 음악 · 공연 · 영화 · 무용 · 미술 등 폭넓은 문화예술을 향유할 수 있는 시설과 교육, 열람기능 등이 복합적으로 구성되어 있다.

21. *Barbican Center Annual Report*, Barbican Center, 2008.

22. *Barbican Center Annual Report*, Barbican Center, 2008.

23. 바비칸센터의 재정전략 디렉터 산딥 드웨서Sandeep Dwesar와의 인터뷰 내용에서 인용. 『아시아문화중심도시 추진단 출장보고서』, 2009.

24. 마이스MICE 산업은 기업회의meeting · 포상관광incentives · 컨벤션convention · 전시exhibition의 네 분야의 서비스 산업을 통틀어 일컫는다.

25. 익스플로라토리움Exploratorium은 물리학자이자 과학 교육에 관심이 많았던 프랭크 오펜하이머Frank Oppenheimer가 1969년에 설립한 세계적인 체험형 과학관으로, 현대생활과 연관한 교육센터의 중심역할을 하는 데 크게 기여하고 있다.

26. 3개월 기준 임대비용은 4만 달러이고, 계약금은 1만 달러이다.

27. 서브컬처sub-culture는 뉴욕 · 런던 · 베를린 등 창조적 도시에서 생겨난 창조적 활동의 맹아로, 장 미셸 바스키아Jean-Michel Basquiat, 키스 해링Keith Haring 등도 모두 서브컬처군群에 속한 작가들이었다.

28. 프리즈 아트페어Frieze Art Fair는 영국 런던의 레전트 공원Regent's Park에서 2003년

부터 매년 10월에 열리는 국제적 미술시장이다.

29. 비와이오BYO, Bring Your Own는 음식이나 음료 등 즐길 만한 것들을 스스로가 가져와 함께 즐기는 파티를 말한다.

30. 광주시립민속박물관, 『광주: 사진으로 만나는 도시 광주의 어제와 오늘』, 2007.

31. 문화체육관광부, 『문화전당권 경관 관리방안 수립 연구』, 2008.

후기

이 책은 지난 오 년여 간 문화체육관광부 아시아문화중심도시추진단장으로 재임하면서 고민하며 추진해 온 결과를 토대로 작성한 것이다.

그 동안의 세월을 돌이켜 보면 마음 편한 날이 없는 백척간두百尺竿頭 그 자체였다. 중앙은 중앙대로, 지방은 지방대로 넓은 이해, 따뜻한 시선이 없었다. 우여곡절도 많았다. 이 년여에 걸친 랜드마크 논란 등 많은 갈등과 담론이 무성했다. 수많은 대화와 설득을 통해 아시아문화중심도시 조성에 관한 기본계획과 아시아문화전당 설계를 완료한 이후, 정권이 바뀌었다.

전당 기공식이 끝나자마자 전당 내에 소재한 오일팔 마지막 항쟁지 중 하나의 건물인 구舊 전남도청 별관 문제가 대두되면서 이 년 육 개월간의 갈등과 논란이 또 거듭됐다. 아시아문화전당 공사 도중에 인접 금남로 지하상가가 일부 붕괴되는 사고도 있었다. 크고 작은 민원도 계속되었다. 그런 가운데 적절한 예우도 받지 못하면서 조성사업이 제 길을 갈 수 있도록 중심을 잡아주신 최협 아시아문화중심도시 조성위원장님을 비롯한 조성위원님께 마음 깊이 감사드린다. 또한 그 어려움 속에 묵묵히 일을 해 온 추진단을 거쳐 간 많은 사람들, 그리고 지금의 추진단 식구에 감사드린다.

이 책은 여러 사람들이 도와준 협업의 결과물이다.

책을 내는 동안 감사원의 감사 때문에 업무에 시달리면서도 시간을 쪼개어 집필을 도와 준 추진단의 김호균 · 강원 · 장용석 · 전애실 · 이정현

전문위원, 이언용·조영주 사무관, 김영민 씨, 아시아문화전당 5개 院을 담당하고 있는 이기형·정재원·박소진·김은하·박미정·문웅빈·홍성연 연구원, 부족한 시간을 대신하여 궂은 일을 마다 않고 항시 미소를 잃지 않은 송영화 씨에게 감사드린다.

특히 강원 위원은 인문학적 자료와 사진 자료의 수집과 정리에 많은 도움을 주었다. 김호균 위원은 사업 추진과정에서 발생했던 쟁점들을 정리하는 데 도움을 주었다. 딱딱한 편집에 부드러움을 준 김인정 작가에게도 감사드린다.

종이책의 가치와 출판의 자존심을 지켜내고 계시는 파주출판도시 이사장이자 열화당 대표이신 이기웅李起雄 사장님께서 흔쾌히 출판에 응해 주심에 감사드린다. 날밤을 새우며 편집과 교정에 노력해 주신 열화당 조윤형趙尹衡 편집실장께도 감사드린다.

무엇보다도 어려운 일을 추진하는 그 많은 세월에서부터 책 출간까지 샘솟는 아이디어를 제공하고 어려울 때 용기를 북돋워 주고 좋은 네트워크까지 만들어 주신 분께 마음속 깊이 고마움을 간직한다.

끝으로 졸작에 대해 많은 분들께서 이 사업의 가치와 의미를 공유하면서 더불어 성공적으로 지켜내길 기대해 본다.

2011년 12월
이병훈

참고문헌

해외 단행본

Ambrose, Peter J. *Urban Process and Power*, London: Routledge, 1994.

Anderson, B. *Imagined Communities: Reflections on the Origin and Spread of Nationalism*, London: Verso, 2006.

Bartes, Roland. *Mythologies*, New york: Hill and Wang, 1972.

Baudrillard, Jean. *De la seduction*, Paris: Editions Galilee, 1979.

Beck, Ulrich. *Risk Society: Towards a New Modernity (Published in association with Theory, Culture & Society)*, London: Sage Publications Ltd., 1992.

Bennett, T., Frith, S., Grossberg, L., Shepherd, J. and Turner, G. ed, *Rock and Popular Music: Politics, Institutions*, London: Routledge, 1993.

Cattell, R. and Butcher, H. *The Prediction of Achievement and Creativity*, New York: Bobbs-Merrill, 1968.

Clegg, Brian. *ECOLOGIC: The truth and lies of green economics*, London: Eden Project Books, 2009.

Craig, C. Samuel and Douglas, Susan P. *International Marketing Research*, West Sussex: Wiley, 2005.

Bolter, Jay David and Grusin, Richard. *Remediation: Understanding New Media*, Massachuetts: The MIT Press, 2000.

De Certeau, Michel. *The Practice of Everyday Life*, Berkeley: University of California Press, 2011.

Deleuze, Gilles and Guattari, Felix. Brian Massumi (Translator), *Thousand Plateaus: Capitalism and Schizophrenia*, London: University of Minnesota Press, 1987.

Dobson, Andrew. *Green Political Thought*, London: Routledge, 1990.

Florida, R. and Gates, G. *Technology and Tolerance: the importance of diversity to High-Technology Growth*, Washington DC: Brookings Institution, Center on Urban and Metropolitan Policy, 2001.

Florida, Richard. *Cities and The Creative Class*, London: Routledge, 2004.

Foster, Hal. *Discussion in Contemporary Culture*, Seattle: Bay Press, 1987.

Frank, Andre Gunder. *ReORIENT: Global Economy in the Asian Age*, Los Angeles: University of California Press, 1998.

Haeckel, E. H. *The Evolution of Man*, Charleston: tradition, 2011.

Harvey, David. *The Condition of Postmodernity: An Enquiry into the Origins of Cultural Change*, Messachusetts: Wiley-Blackwell, 1991.

Heskett, J. L. and Kotter, J. P. *Corporate Culture and Performance*, NewYork, NY.: Free Press, 1992.

Jung, C. G. *Analytical Psychology: its Theory and Practice*, London: Routledge, 1986.

Lindstrom, Martin. *Brand Sense: Sensory Secreats Behind the Stuff We Buy*, NY: Free Press, 2010.

Lynch, Kevin. *Good City Form*, Cambridge: MA. MIT, 1984.

Lyotard, Jean-Francois. *The Postmodern Condition*, Minneapolis: University of Minnesota Press, 1984.

McLuhan, Marshall. *The Gutenberg Galaxy: The Making of Typographic Man*, Toronto · Buffalo · London: University of Toronto Press, Scholarly Publishing Division, 1962.

Murray, Bookchin. *Urbanization without Cities*, Montreal: Black Rose, 1996.

Saxenian, A. *Silicon Valley's New Immigrant Entrepreneurs*, Los Angeles: Public Policy Institute of California, 1999.

Soja, Edward. *Postmodern Geographies*, London: Verso, 1998.

Sternberg, R. J. *Handbook of Creativity*, New York: Cambridge University Press, 1999.

Tylor, E. B. *Primitive Culture: Researches Into the Development of Mythology, Philosophy, Religion, Language, Art and Custom*, NY: Cornell University Library, 2009.

Williams, G. *Entertaining the world, bringing value to the BBC*, London: BBC Worldwide Production, 2008.

해외 논문 · 에세이

Cavusgil, S. T., Zou, S. and Naidu, G. M. "Product and promotion adaptation in export ventures: an empirical investigation," *Journal of International Business Studies*, Vol.24, No.3, 1993.

Cavusgil, S. T. and Zou, S. "Marketing strategy-performance relationship: an investigation of the empirical link in export market ventures," *Journal of Marketing*, Vol.58, No.1, 1994.

Collis, D. J. "A resource-based analysis of global competition: the case of the bearings industry," *Strategic Management Journal*, Vol.12, 1991.

Conner, K. R. "A historical comparison of resource-based theory and five schools of thought within industrial organization economics: do we have a new theory of the firm," *Journal of Management*, Vol.17, March, 1991.

Desrochers, P. "Local Diversity, Human Creativity, and Technological Innovation," *Growth and Change*, Vol.32, 2001.

European Commission, DG-INFSO, "what is an European digital Ecosystem? Policy Priorities and Goals," *Internal report*, Bruxelles, February, 2005.

Green, Lynne. "Pleasing the earth," *Contemporary Art*, Vol.1, No.4, 1993.

Groys, Boris. "Marx After Duchamp, or The Artist's Two Bodies,"*e-flux journal*, no.19, 2010.

Hamel, G. and Prahalad, C. K. "Do you really have a global strategy?," *Harvard Business Review*, Vol.63, July-August, 1985.

Hout, T., Porter, M. E., and Rudden, E. "How global companies win out," *Harvard Business Review*, Vol.60, 1982.

Jaworski, B. J. and Kohli, A. K. "Market orientation: antecedents and consequences," *Journal of Marketing*, Vol.57, 1993.

Jencks, Charles. "A Modest Proposal on the Collaboration Between Artist and Architect," *Townsend*, 1984.

Jones, Tony Lloyd. "Curitiba: sustainability by design," *Urban Design*, no.57, 1996.

Kiepper, Alan. "Art: another way to move People," *Public Transport International*, no.2, 1994.

Kogut, B. "Designing global strategies: comparative and competitive value added chains," *Sloan Management Review*, Autumn, 1985.

Lavenda, Rovert. "Festivals and the Creation of Public Culture," *Karp, Kreamer and Lavine*, 1992.

Levitt, T. "The globalization of markets," *Harvard Business Review*, Vol.61, May-June, 1983.

Margaret, Carde. "Conversation with Earth," *Public Art Review*, vol.2, 1990.

Narver, J. C. and Slater, S. F. "The effect of a market orientation on business profitability," *Journal of Marketing*, Vol.54, 1990.

Ohmae, K. "Managing in a borderless world," *Harvard Business Review*, Vol.67, 1989.

Prahalad, C. K. and Hamel, G. "The core competence of the corporation," *Harvard Business Review*, May-June, 1990.

Roth, K. and Samiee, S. "The influence of global marketing standardization on performance," *Journal of Marketing*, Vol.56, 1992.

Tom, Bloxham. "Regenerating the Urban Core," *Urban Design*, no.53, 1995.

Yip, G. S. "Global strategy in a world of nations," *Sloan Management Review*, Autumn, 1989.

국내 단행본

기넬리우스Susan M. Gunelius, 윤성호 역, 『스토리 노믹스』, 미래의창, 2009.

길더George Gilder, 김태홍 · 유동길 역, 『부와 빈곤』, 우아당, 1981.

김문환, 『한국 저작권법의 역사』, 국민대학교 출판부, 2008.

김철수, 『도시공간의 이해』, 기문당, 2006.

나카자와 신이치中澤新一, 김옥희 역, 『대칭성 인류학』, 동아시아, 2005.

랜드리Charles Landry, 최지영 역, 『크리에이티브 시티메이킹』, 도서출판 역사넷, 2009.

리오타르Jean-François Lyotard, 이현복 편역, 『지식인의 종언』, 문예출판사, 1993.

마일스Malcolm Miles, 박삼철 역, 『미술, 공간, 도시』, 학고재, 2000.

모트F. W. Mote, 권미숙 역, 『중국문명의 철학적 기초』, 인간사랑, 1991.

서남준, 『월드뮤직: 멀리서 들려오는 메아리』, 대원사, 2003.

신현준, 『월드 뮤직 속으로』, 웅진닷컴, 2003.

심영보, 『월드뮤직』, 해토, 2005.

아탈리Jacques Attali, 이효숙 역, 『호모 노마드 유목하는 인간』, 서울: 웅진닷컴, 2005.

아파두라이Arjun Appadurai, 차원현 · 채호석 · 배개화 역, 『고삐 풀린 현대성』, 서울: 현실문화연구, 2004.

유민영 외, 『예술과 경영』, 태학사, 2002.

장파張法, 유중하 · 백승도 · 이보경 · 양태은 · 이용재 역, 『동양과 서양, 그리고 미학』, 푸른숲, 2001.

정재서, 『신화적 상상력과 문화』, 이화여자대학교출판부, 2008.

조명래, 『포스트모더니즘과 현대사회의 위기』, 다락방, 1999.

철학아카데미 편, 『현대철학의 모험』, 도서출판 길, 2007.

최경수, 『저작권법개론』, 한울아카데미, 2010.

최연구, 『문화콘텐츠란 무엇인가?』, (주)살림출판사, 2006.

최정운, 『오월의 사회과학』, 풀빛신서, 1999.

커리드Elizabeth Currid, 최지아 역, 『세계의 크리에이티브 공장 뉴욕』, 샘앤파커스, 2009.

푸코Michel Foucault, 이희원 역, 『자기의 테크놀로지』, 동문선, 1997.

한국트랜드연구소 · PFIN, 『핫트렌드 2010』, 리더스 북, 2010.

국내 논문 · 에세이

고혜영, 「월드뮤직의 비판적 검토」, 한국예술종합학교 음악원 예술전문사 학위논문, 2003.

김기곤, 「문화도시의 구성과 공간정치 연구」, 전남대학교 대학원 박사학위 논문(사회학 전공), 2008.

김진우, 「세계화와 월드뮤직, 월드비트의 종족음악학적 이론」 『음악과 문화』 제10호, 대구: 세계음악학회, 2004.

김태환, 「레스터: 영국 최초의 환경도시」, 국토연구원, 『세계의 도시: 도시계획가가 본 베스트 53』, 서울: 한울아카데미, 2008.

박미경, 「세계음악과 월드뮤직: 우리 문화현장에서의 관련 쟁점과 존재양상」, 세계음악학회 창립 10주년 기념 학술대회, 2008.

박종찬 · 민인철, 「광주광역시 축제 활성화 방안」 『포커스 광주 2010-10』, 광주발전연구원, 2010.

박창호, 「음악축제 분석을 통한 효율적 운영방안 연구: 자라섬재즈페스티벌을 중심으로」, 상명대학교 디지털미디어대학원 석사학위 논문, 2006.

박해광 · 김기곤, 「지역혁신과 문화정치: 광주문화중심도시조성사업을 중심으로」, 한국산업사회학회, 『경제와 사회』 제76호, 서울: 한울, 2007.

변계윤 · 조효임, 「월드뮤직 용어의 개념적 고찰」 『음악과 민족』 28호, 한국학술진흥재단, 2003.

아레소Ibon Areso, 「빌바오와 세기의 변화: 산업도시의 변신(Bilbao and Century Change-Metamorphosis of the Industrial Metropolis)」, 아시아문화심포지엄조직위원회, 『제2회 아시아문화심포지엄: 도시+문화+인간』, 광주: 전남대학교 문화예술특성화사업단, 2005.

애스콧Roy Ascott, 「다층적 접합전략: 테크노에틱 문화에서 마음의 유동성(Syncretic Strategies : Mobility of Mind in Technoetic Culture)」『2006년 디지털 M&E랩 운영조직 화사업－모바일랩 국제워크숍 결과자료』, 문화체육관광부, 2006.

우수진, 「논단 연극－문화콘텐츠의 시대와 공연예술의 자기 변용」『공연과 리뷰(PAF)』 제56호, 현대미학사, 2007.

이병훈, 「문화도시의 지속가능성에 관한 연구－'광주아시아문화중심도시' 추진전략과 연계하여」, 전남대학교 대학원 행정학과 박사학위논문, 2009.

이진우, 「Hit the Future」『창립포럼 1호 자료집』, 포스텍 인문기술융합연구소, 2011.

이창현, 「국가브랜드와 한류－한류의 분석을 통한 국가브랜드 육성방안」, 한국학술정보 보고서, 2011.

임문영, 「유럽연합(EU)의 문화수도와 그 시사점」『한국프랑스학논집』제55집, 한국프랑스학회, 2006.

임상오, 「창조도시의 쟁점과 전망」『한국문화경제학회 2008 학술대회 자료집』, 한국문화경제학회, 2008.

임진모, 「월드뮤직과 한국 대중음악」『음악과 민족』제21호, 부산: 민족음악학회, 2001.

조명래, 「도시, 갈등, 시민성」『한국사회』제4집, 고려대학교 한국사회연구소, 2001.

조한욱, 「비코의 세계」『계간 과학사상』25호, 범양사, 1998.

차미숙, 「프라이부르크: 독일의 환경수도」, 국토연구원, 『세계의 도시: 도시계획가가 본 베스트 53』, 서울: 한울아카데미, 2008.

최승담, 「관광을 통한 지역발전」, 국가균형발전위원회, 『살기좋은 지역만들기: 한국사회의 질적 발전을 위한 구상』, 서울: 제이플러스애드, 2006.

한국문화관광연구원, 「대중음악페스티벌의 전략적 육성방안」『2008 정책과제 2008-30』, 2008.

한국콘텐츠진흥원, 「2009 대중음악페스티벌 현황진단 및 발전방안」『음악산업동향 이슈페이퍼』, 한국예술종합학교 산학협력단 예술경영연구소, 2009.

황정규, 「생태문제에 대한 맑스주의적 관점」『생태문제』제3호, 서울: 녹색정치연대, 2009.

보고서 · 자료집

국립중앙도서관 도서관연구소, 「세계의 디지털 도서관 현황 ①: 문화를 생각한다－유

럽의 디지털도서관 유로피아나」『도서관웹진』Vol.30, 2009.

_____,「유로피아나 전략계획 2011-2015」『도서관웹진』Vol.73, 2011.

_____,「유로피아나 지난 1년간의 성과」『도서관웹진』Vol.53, 2010.

대통령자문정책기획위원회,『참여정부 정책보고서: 아시아문화중심도시조성-세계를 향한 아시아문화의 창, 광주』, 대통령기록관 정책기획위원회, 2008.

문화관광부 문화중심도시조성추진기획단,『빛의 문화 프로젝트-아시아문화중심도시 개념과 전망 그리고 전략 2.5』, 문화체육관광부, 2005.

_____,『아시아문화중심도시 광주 기본구상』, 문화체육관광부, 2005.

_____,『아시아문화중심도시 조성사업 예비종합계획』, 문화체육관광부, 2006.

문화관광부,『아시아문화중심도시 조성사업 종합계획』, 2007.

문화체육관광부,『국립아시아문화전당 국내 · 외 유사사례 모음집』, 2010.

_____,『방문자서비스센터 운영전략 및 프로그램 개발 사업 최종보고서』, 2011.

_____,『스토리텔링을 위한 한-중앙아시아 신화 · 설화 · 영웅서사시 공동조사 및 디지털아카이브 사업 결과보고서』, 2010.

_____,『아시아 스토리 국제워크숍 자료집-아시아 스토리를 말하다』, 2011.

_____,『아시아문화교류지원센터 특성화 시범사업 최종보고서』, 2011.

_____,『아시아문화아카데미 개설을 위한 시범사업 결과보고서』, 2009.

_____,『아시아문화아카데미 프리스쿨 운영방안』, 2006.

_____,『아시아문화정보원 상세 업무프로세스 및 매뉴얼 개발 연구 결과보고서』, 2010.

_____,『아시아문화정보원(자원센터) 준비관 개관전시 결과보고서』, 2010.

_____,『아시아문화정보원(자원센터) 준비관 구축 및 위탁운영 사업 결과보고서』, 2010.

_____,『아시아문화중심도시 백서』, 2008.

_____,『아시아문화중심도시조성사업 예비종합계획』, 2005.

_____,『2010 콘텐츠산업백서』, 2011.

_____,『한-중앙아시아 신화 · 설화 · 영웅서사시 번역 및 출판준비 사업』, 2010.

바비칸센터,『바비칸센터 백서 08/09』, 2009.

사우스뱅크센터,『사우스뱅크센터 백서 08/09』, 2009.

삼성경제연구소,『2010 국가브랜드지수 조사 결과』, 2010.

아시아문화중심도시추진단,『2010 광주월드뮤직페스티벌 결과보고서』, (사)아시아월 드뮤직페스티벌, 2010.

_____,『국립아시아문화전당 옥외공간 활성화 방안 연구』, 2010.

_____,『국립아시아문화전당 운영총괄계획-아시아예술극장 부문』, 문화체육관광부 아시아문화중심도시추진단, 2010.

_____,『국립아시아문화전당 재원다각화 방안 연구』, 2009.

_____,『공무국외출장 결과보고(미국)』, 문화체육관광부 아시아문화중심도시추진단, 2009.

_____,『공무국외출장 결과보고(영국・벨기에)』, 문화체육관광부 아시아문화중심도 시추진단, 2011.

_____,『상상 속 길을 걷다-2009년 복합전시관 전시콘텐츠 개발을 위한 정기포럼 자 료집』, 2010.

_____,『아시아문화중심도시 음악콘텐츠사업 기본전략 연구』, 한국대중음악연구소, 2006.

_____,『아시아문화중심도시 음악콘텐츠사업 민자유치를 위한 타당성 분석 및 전략 적 경영기법 연구』, 딜로이트 컨설팅, 2006.

_____,『아시아문화중심도시조성사업 온라인 음악 아카이브 사업 실행계획 연구』, 한 국대중음악연구소, 2006.

_____,『어린이 문화예술교육콘텐츠 OSMU 기획개발 연구』, 2010.

_____,『아시아예술극장 국제공모 및 창작 레지던시 추진성과 보고』, 문화체육관광부 아시아문화중심도시추진단, 2011.

_____,『어린이 창작프로그램 CAMP』, 2010.

_____,『유럽공무 출장보고서』, 2009.

_____,『음악축제 실행계획 연구』, 한국대중음악연구소, 2006.

재단법인 예술경영지원센터,『아시아 공동창작 제작보고서-리아우RIAU』, 문화체육관 광부 아시아문화중심도시추진단, 2007.

_____,『2010 공연예술실태조사(2009년도 기준)』, 문화체육관광부, 2010.

_____,『2011년 공연예술 경기동향 조사보고서』, 문화체육관광부, 2011.

정보통신정책연구원,「유럽디지털도서관 '유로피아나(Europeana)'의 현황과 과제」 『방송통신정책 동향』, 2009.

(주)메타기획컨설팅,『2008 아시아예술극장 경영 및 공간 컨설팅』, 문화체육관광부 아시아문화중심도시추진단, 2009.

(주)메타기획컨설팅 · (사)한국공연프로듀서협회 · (재)서울국제공연예술제,『예술극장 기획안 국제공모 및 프로듀서 캠프 결과보고서』, 문화체육관광부 아시아문화중심도시추진단, 2010.

한국저작권위원회,『서울저작권포럼 발표자료집』, 2011.

_____,『제6-7차 한중저작권포럼 발표자료집』, 2011.

_____,『해외저작권정보 동향리포트』, 2011.

한국콘텐츠진흥원,『디지털 콘텐츠 발전을 위한 인문 · 사회과학 통합형 R&D모델 개발 기초 연구』Vol.9, 2010.

_____,『2010 콘텐츠산업통계』, 문화체육관광부, 2011.

_____,『2010 해외콘텐츠시장조사(캐릭터, 음악)』, 2011.

신문기사 · 정기간행물 · 기타

『광주일보』, 2005. 12. 23.

「기 소르망, "한국의 문화적 원형 적극 알려야"」『노컷뉴스』, 2011. 1. 20.

「'달빛요정' 이진원 안타까운 사망소식」『한국경제』, 2010. 11. 6.

「예술인 사회안전망 확충… '최고은법' 여야합의」『이데일리』, 2011. 2. 28.

「제품 디자인에 스토리와 메시지를 담아라」『헤럴드경제』, 2011. 10. 6.

『파이낸셜뉴스』, 2010. 3.

「〈헤럴드 디자인포럼 2011〉 브랜드 전문가 안홀트, "한국 브랜드 인지도 괄목성장…제도 향상 정책 디자인 필요"」『헤럴드경제』, 2011. 10. 7.

한국저작권위원회,『계간저작권』제93-94호, 2011년 여름.

_____,『저작권문화』vol.197-206, 2011년 봄 · 여름.

_____,『지식정보 뉴스브리핑(호주, 미국, 영국, 중국, 뉴질랜드, 러시아, 인도, 태국 등)』, 2011.

한국지식재산연구원,『지식재산연구』제5권 제1-4호, 2011. / 제6권 제1-3호, 2010. 12.

웹사이트

게티이미지 www.gettyimages.com

경기도어린이박물관 www.gcmuseum.or.kr

국립중앙박물관 www.museum.go.kr

국립현대미술관 www.moca.go.kr

네이버 백과사전 www.naver.com

바비칸센터 www.barbican.org.uk

보스턴어린이박물관 www.bostonchildrensmuseum.org

사우스뱅크센터 www.southbankcentre.co.uk

사이먼 안홀트 www.simonanholt.com

산리오 www.sanrio.com

삼성경제연구소 www.seri.org

서울산업통상진흥원 sba.seoul.kr

세계경영연구원 www.igm.or.kr

세계지적재산권기구 www.wipo.int

세종문화회관 www.sejongpac.or.kr

스커볼 문화센터 www.skirball.org

아이튠즈 www.apple.com/kr/itunes

에스플러네이드 www.esplanade.com

예술경영지원센터 www.gokams.or.kr

유로피아나 www.europeana.eu

조선왕조실록 sillok.history.go.kr

코비스 www.corbisimages.com

퓨처브랜드 www.futurebrand.com

한국민족문화대백과사전 encykorea.aks.ac.kr

한국음악저작권협회 www.komca.or.kr

한국저작권위원회 www.copyright.or.kr

한국지식재산연구원 www.kiip.re.kr

해외저작권정보플러스 www.koreacopyright.or.kr

찾아보기

이병훈李炳勳은 전라남도 보성 출생으로,
광주서중학교·광주제일고등학교를 거쳐 고려대학교 법과대학 행정학과를 졸업하고,
전남대학교에서 행정학 석사학위(2005) 및 박사학위(2009)를 받았다.
1980년 제24회 행정고등고시에 합격하여 지금까지 삼십여 년 간 공직생활을 해 왔다.
전남 광양군수, 전라남도 기획관리실장, 행정중심복합도시(세종시)건설청 주민지원본부장,
행정자치부 국가균형발전위원회 평가제도국장 등을 거쳐,
현재 문화체육관광부 아시아문화중심도시추진단 단장으로 재직하고 있으며,
사단법인 한국거버넌스학회 문화정책위원회 이사,
한국과학기술연구원 미래도시연구소 자문위원 등으로도 활동하고 있다.
현대문예 제31회 수필 부문 신인문학상을 받은 바 있으며, 주요 논문으로
「문화도시의 지속가능성에 관한 연구」(2009, 전남대 박사학위논문)가 있고,
저서로『문화 속에 미래가 있다』(2001) 등이 있다.

아시아로 통하는 문화

**아시아문화중심도시를 향한
담론과 실행과정의 기록**

이병훈

초판1쇄 발행 2011년 12월 20일
발행인 李起雄 **발행처** 悅話堂
경기도 파주시 교하읍 문발리 520-10 파주출판도시
전화 031-955-7000 팩스 031-955-7010 www.youlhwadang.co.kr yhdp@youlhwadang.co.kr
등록번호 제10-74호 **등록일자** 1971년 7월 2일
편집 조윤형 백태남 박미 박세중 **북디자인** 공미경 엄세희
인쇄 제책 (주)상지사피앤비

*값은 뒤표지에 있습니다.

ISBN 978-89-301-0412-8

Culture Road to Asia © 2011 by Lee, Byung Hoon
Published by Youlhwadang Publishers. Printed in Korea.

이 도서의 국립중앙도서관 출판시도서목록(CIP)은
e-CIP 홈페이지(http://www.nl.go.kr/ecip)와
국가자료공동목록시스템(http://www.nl.go.kr/kolisnet)에서
이용하실 수 있습니다.(CIP제어번호: CIP2011005418)